한국미 자연성 연구

중국미의 자연성과
어떻게 다른가?

마 씨아오루(馬驍璐) · 최준식 공저

중국미의 자연성과
어떻게 다른가?

한국미
자연성
연구

마 씨아오루(馬驍璐) · 최준식 공저

주류성

목차

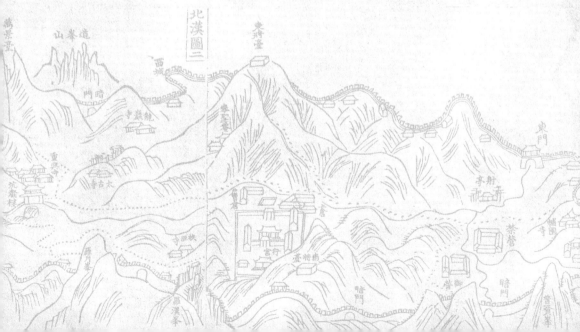

III.
한중 궁궐 원림에 나타난
양국 예술의 자연성 비교

발간에 붙여

마 씨아오루를 가르치고 배운 지도 교수의 변

I.

"선생님, 이것 보세요. 이 대웅전 뒤에 왜 담을 안치나요? 그러니까 담을 만들어서 절의 내부와 바깥 세계를 왜 구분 짓지 않느냐는 겁니다. 중국 같으면 여기에 반드시 벽을 둘러요. 그렇게 해서 인간의 세계와 자연을 엄격하게 나누지요."

어느 절인지 기억은 안 나지만 절에 답사 갔을 때 마 씨아오루는 내게 이렇게 물었다. 그 절은 대웅전 뒤가 비탈져 있었는데 그곳에는 나무만 있을 뿐 담은 없었다.

"엉? 뭐라고? 아니 대웅전 뒤에다 왜 담을 만들어? 여기 담이 있으면 답답하지 않겠어?"

얼떨결에 이렇게 대답했지만 가만히 생각해보니 이것은 충분히 의문을 가질 법한 것이었다. 절도 하나의 집인데 왜 담을 쌓아서 외부와 구분할 생각을 하지 않았을까 하는 의문 말이다. 한국 절은 이처럼 담을 만들지 않는 경우가 허다하다. 그냥 자연에다가 건물 몇 동을 지어놓을 뿐이다. 그런 데에 익숙한 우리 한국인들은 여기에 아무런 의문도 갖지 않았다. 하지만 중국 태생인 마는 달랐다. 이렇게

건축하는 것은 중국에서는 있을 수 없는 일이기 때문이다. 그래서 내게 이런 질문을 한 것이다. 마에 따르면 중국에서는 집을 짓고 담을 만들지 않는 경우가 흔하지 않다고 한다.

또 다른 이야기다.

"선생님, 한국에는 유교가 정착된 것 같지 않아요. 특히 한국의 전통 마을을 보면 그런 생각이 들어요."

언젠가 마가 또 한국과 중국의 차이에 대해 이렇게 말했다.

"또 무슨 소리야? 나는 조선이 중국보다 유교를 더 많이 신봉했다고 가르치고 있는데. 그래서 한국인들은 속이 꽉 찬 유교도라고 했는데."

이 말이 사실이었다. 나는 한국인의 사회적 성격을 말할 때 늘 전 세계에서 가장 유교적인 사람들이 한국인이라고 주장했다. 그리고 지금도 전 세계 국가 가운데 유교적인 나라는 한국밖에 없다고 강하게 이야기하곤 했다. 이렇게 추정할 수 있는 것은 조선조가 실시한 성리학 토착화 운동이 성공한 때문이다. 조선은 알다시피 성리학 순혈주의로 똘똘 뭉친 나라 아니었는가? 중국보다 더 주자를 신봉해 다른 어떤 가르침도 용납하지 않았으니 조선 사람들이 얼마나 열렬히 성리학을 받아들였는지 알 수 있다. 조선의 지식분자들이 조선을 성리학적으로 이상적인 나라로 만들기 위해 최선을 다했다는 것은 재론하지 않아도 잘 알려진 사실이다. 그러니 나라가 철저하게 성리학화 되었을 것이라는 것은 능히 추측할 만한 것이었다.

그런 조선이고 한국인데 제자인 마가 난데없이 한국에는 유교가 정착되지 않았다고 하니 내게는 그 말이 완전히 뜬금없는 소리로 들렸다.

"전통 마을이 어떻다고? 뭐가 어쨌다는 거야?" 반은 어이가 없어 나는 이렇게

되물었다. 그러자 마는 한 순간의 지체도 없이 답했다.

"유교가 진짜 정착되었다면요, 한국 마을의 담이 이렇게 낮을 수가 없어요. 한국의 기와집이나 초가집들을 보면 전부 밖에서 안이 보이잖아요. 이것은 이 집들이 아주 개방적이라는 것이지요. 그러니까 이 집들은 외부 세계와 단절되어 있지 않는다는 것인데 유교를 진짜로 따랐다면 이렇게 될 수 없어요."

"그래? 무슨 말인지 모르겠는데 그럼 유교를 진짜로 따랐다면 이 집들이 어떻게 된다는 것이냐? 더 설명을 해봐. 좋은 예가 있어?"

이 같은 내 질문에 마는 일 초의 지체도 없이 대답을 시작했다.

"사합원이라 불리는 전통가옥으로 구성된 중국의 마을이 그렇지요. 이 사합원이라는 집은 밖과 완전히 단절되어 있습니다. 선생님도 아시잖아요. 사합원은 아예 집의 벽이 담벼락으로 되어 있어 집안은 밖에서 조금도 보이지 않아요. 그리고 집 안에서도 밖이 전혀 보이지 않습니다. 창문 자체가 없으니 안에서 밖을 보는 일이 원천적으로 불가능합니다. 그러니까 이 집은 완전히 고립된 것이라 할 수 있지요. 제 생각에는 이런 게 가장 전형적인 유교 건축으로 보입니다."

그러면서 그는 다음과 같이 덧붙여 설명했다. 중국의 전통 사회에서는 모든 것을 가족 혹은 씨족 내에서 해결했다, 그래서 외부의 다른 씨족에게는 대단히 폐쇄적인 태도를 취했고 그것이 그대로 집의 건축에 투영되어 사합원 같은 외부에 대해 철저하게 배타적인 건축이 나왔다는 것이다. 과거 중국에서는 이렇게 자기 집과 씨족 중심으로 마을이 움직였기 때문에 매우 폐쇄적인 상태에서 마을이 운영되었다고 한다. 유교는 우리 가족이나 우리 씨족만을 중시하기 때문에 만일 유교를 따른다면 다른 가족이나 씨족에게는 대단히 배타적으로 될 수밖에 없다. 그래서 중국의 전통 가옥들은 외부에 대해 대단히 배타적인 모습으로 나타나는 것이다. 그에 비해 한국의 전통 마을은 이렇게 되어 있지 않은 것을 알 수 있다.

앞에서 본 대로 한국 마을은 대단히 개방적이다. 따라서 한국의 마을이 이렇게 구성되었다는 것은 한국에는 유교의 본연이 정착되지 않았다고 보아야 한다는 것이 마의 견해였다. 나는 마의 이 말을 듣고 망치로 머리를 맞은 것 같았다. 그의 말이 맞기 때문이다. 과거의 한국인들이 타 가문에 대해 배타적인 태도를 취하지 않은 것은 아니지만 중국의 경우처럼 자기들끼리만 똘똘 뭉치는 일은 하지 않았다. 그래서 서로 개방적이었고 그 결과 집들이 외부에 대해 개방적인 형태로 건설되었던 것이다. 이런 것들을 보면 전통 한국인들은 머리만 유교도인 것처럼 행동했지 몸은 전혀 유교를 따라가지 않은 것 같다. 거주 문화 같은 생활문화는 옛 방식을 그대로 유지했던 것이다.

원래 몸과 관련된 것은 잘 바뀌지 않는 법이다. 그래서 한국은 지리적으로 중국에 인접해 있는 관계로 오랜 기간 동안 엄청난 영향을 받았으면서도 음식이나 복식, 언어처럼 몸과 관계된 것은 중국과 전혀 다른 모습을 보이고 있다(그 적나라한 예는 몸으로 직접 하는 춤이다. 한국의 전통 춤은 중국 춤과 달라도 너무 다르다). 이렇게 보면 확실히 유교가 한국인의 성정 깊은 곳까지는 침투하지 못했다고 말할 수 있을 것이다. 이전에는 한국인이 뼛속까지 유교도인 줄 알았는데 마의 관찰 덕분에 그 같은 생각이 산산조각 났다.

이 책에서 하는 연구는 바로 그 다름에 대한 것이다. 한국이 중국과 같은 유교문화권 안에 있어 양자의 문화가 매우 비슷한 줄 알지만 사실은 그렇지 않으니 그것을 궁구하자는 것이다. 특히 종교 사상처럼 근본적인 면은 양국이 영 다르다. 이것은 본론에서 상세히 다루고 있으니 그때 검토하면 되겠다. 양국의 문화가 이처럼 다르다고 했을 때 우리는 자연스럽게 이 다름이 어디서 연유했고 그 발현되는 모습은 어떤가에 대해 의문을 갖게 될 것이다. 이 책은 바로 그런 의문을 푸는 책이다.

II.

"몰랐다, 몰랐어, 우리는 중국을 너무 몰랐어."

이 같은 실토가 바로 마 씨아오루의 논문을 지도하면서 든 첫 번째 생각이자 시종됐던 생각이었다. 우리는 그동안 조선인이나 한국인의 눈으로 굴절된 중국만 보았지 중국인의 눈으로 본 중국(그리고 한국)은 알지 못했다. 한국과 중국은 같은 유교문화권 혹은 중화문화권이니 모든 것이 비슷할 거라고 추측했는데 마와 논문을 같이 쓰면서 그 생각은 근저에서부터 틀렸다는 것을 알 수 있었다. 양국인들이 갖고 있는 자연과 인간에 대한 생각은 달라도 너무 달랐다.

이제 이 책이 나오게 된 배경에 대해 잠시 밝혀야겠다. 이 책은 마의 박사학위 논문을 가지고 내가 책의 형태로 만든 것이다. 그러나 이 논문이 반드시 마의 독자적인 연구 결과라고 할 수는 없겠다. 왜냐하면 마는 평소에 내가 지론으로 주장하던 것을 기본으로 자기의 연구를 진행했기 때문이다. 나는 지난 수십 년 동안 한국 문화의 뿌리는 샤머니즘에 있다고 계속해서 강조했다. 그런 주장을 했지만 나는 그에 대한 구체적인 물증(?)은 제시하지 못하고 있었다. 한국 문화가 샤머니즘의 어떤 부분으로부터 어떤 영향을 받아 어떤 식으로 발현됐는가를 구체적으로 보여주지 못하고 있었던 것이다. 이런 나와는 달리 마는 구체적으로 그에 대한 방증 자료를 제시했다.

마는 특히 양 국민들이 지니고 있는 세계관을 집중적으로 공략했다. 중국인과 한국인이 지니고 있는 기본적인 세계관을 분석하기 위한 방법으로 마는 양국의 사상 가운데 고대에 형성된 사상을 분석했다. 고대에 만들어진 사상과 거기서 파생되어 나온 세계관은 시대가 바뀌고 다른 사상이 주입되어도 변하지 않고 19세기 말까지 지속되었다고 믿었기 때문이다. 자세한 것은 본문을 보면 알겠지만 이

렇게 형성된 고대 한국인과 중국인의 세계관은 매우 달랐다. 달라도 너무 달랐다.

이를 아주 간단하게 설명하면, 우선 중국의 사상인 유불선은 한국인들의 기본적인 세계관을 바꾸지 못했다고 할 수 있다. 중국의 대표적인 사상인 유불선이 모두 한국에 들어와 말로 형용할 수 없이 큰 영향을 주었지만 한국인들의 기본적인 세계관을 송두리째 변화시키지 못했다는 것이다. 외려 한국인들은 자신들의 세계관을 바탕으로 중국 종교를 해석해 자신의 것으로 만든 것으로 보인다.

만일 마의 연구가 여기서 그쳤다면 내가 그동안 주장한 것에서 그리 전진하지 못했다고 할 수 있다. 그러나 그는 이러한 주장을 증명(?)하기 위해 건축과 조경이라는 비근한 실례를 들어 설명을 시도했다. 이 시도는 매우 유효했다. 건축과 조경처럼 눈에 보이는 것으로 비교해보니 양국 국민이 갖고 있는 세계관의 차이가 극명하게 드러났기 때문이다. 마는 이 비교를 더 구체적으로 하기 위해 양국의 건축과 조경에 나타난 '자연성'이라는 미개념을 가지고 분석을 시도했다. 건축이나 조경에는 수많은 미개념이 있지만 그 가운데 자연성이라는 개념만 가지고 비교한 것이다. 이 개념을 택한 데에는 나름대로의 이유가 있다. 이 자연성 개념에는 인간이 자연을 어떻게 파악하고 있는가와 같은 가장 기본적인 세계관이 들어 있기 때문이다. 그런 의미에서 이 개념은 우리가 어떤 민족의 세계관을 이해하려 할 때 대단히 중요한 개념이라고 할 수 있다.

마는 조경 가운데에서 한국의 창덕궁 후원과 중국의 이화원이라는 궁궐 원림을 비교함으로써 양국의 국민들이 갖고 있는 세계관의 동이점(同異点)을 분석했다. 동이점이라고는 했지만 같은 점보다는 차이점이 훨씬 더 많았다. 아니 아예 그들의 세계관은 기본부터 달라 양국 국민들은 서로 다른 세계에 살고 있다고 할 수 있을 정도였다. 중국 문화의 영향을 막대하고 지대하고 받은 한국 문화는 그 외양이 중국 문화와 매우 닮아 보인다. 그래서 양국민들이 생각하는 방법도 비슷할 것이라

고 예측할 수 있다. 그러나 이번 연구를 보면 그 예측은 완전히 빗나갔다. 전통적인 한국인과 중국인들의 사고 구조는 현격하게 다른 것으로 판명났기 때문이다.

그래서 이 글을 시작하는 초두에 한국인과 중국인들은 서로를 너무도 몰랐다고 한 것이다. 사실 이러한 표현은 정확한 것은 아니다. 왜냐하면 서로 모르는 모습이 달랐기 때문이다. 우선 중국인들은 그동안 한국 문화에 전혀 관심이 없었기 때문에 한국 문화에 무지했다. 반면에 한국인, 그 중에서도 한국의 지식분자들은 자신들이 중국 문화나 사상을 꽤 안다고 생각했는데 전혀 그렇지 않았다.

이번에 우리가 한국 문화와 중국 문화가 이렇게 다르다는 것을 확실하게 알 수 있었던 것은 한국 문화를 중국 문화와 비교했기 때문이다. 물론 지금까지 이러한 시도가 없었던 것은 아니다. 아니 이러한 시도는 많이 있었다. 그러나 그 동안의 시도는 한국학자들이 자신의 상상 속에서 이해한 중국 문화를 가지고 비교를 시도했기 때문에 진정한 비교가 되지 못했다. 그에 비해 이번 우리의 연구는 매우 독특하다고 할 수 있다. 왜냐하면 중국 문화와 한국 문화에 정통(?)한 중국인이 한국인의 지도를 받아 연구를 단행했기 때문이다.

마는 한국에 유학 와서 비로소 모국의 종교 사상을 공부하기 시작했는데 그 과정에서 그는 한국의 사상과 비교해 연구했기 때문에 중국 사상의 특질을 예리하게 추출해낼 수 있었다. 그리고 그는 이렇게 연구했기 때문에 여느 중국학자들과는 매우 다른 태도를 갖게 되었다. 보통의 중국 학자들은 중국 사상을 보편적인 것으로 이해한다. 그런 까닭에 그들은 중국 사상이 하나의 사상에 불과한 것이 아니라 보편적인 진리라고 생각하는 경향이 있다. 이것이 사실이 아닌 것은 너무도 자명한 일이다. 마는 이러한 중국학자들의 한계를 정확하게 지적했다. 중국 사상이나 미(美)개념들은 하나의 특수한 사상 혹은 세계관에 불과하다고 밝힌 것이다.

그가 이런 주장을 할 수 있었던 것도 중국 사상을 한국 사상과 비교했기 때문이

다. 예를 들어 자연성이라는 개념에 대해 중국학자들은 중국 예술이 자연성 개념을 대표한다고 생각하는 경향이 있다. 즉 중국 예술이야말로 세계에서 가장 자연성이 뛰어난 예술이라고 생각하고 있는 것이다. 이를 주장하기 위해 그들은 서양의 예술과 비교하는 방법을 많이 썼다. 그러나 이 과정을 통해 추출한 중국 예술의 자연성은 결코 보편적인 개념이 될 수 없다. 그것은 한국 예술에 나타나는 자연성과 비교해 보면 금세 알 수 있다. 한국 예술에서 보이는 자연성 개념과 비교해보면 중국의 그것은 하나의 특수한 실례이지 범례가 될 수 없다는 것을 곧 지각할 수 있다. 마가 해낸 것은 바로 이 같은 일이다. 우리는 이런 작업을 통해 한국과 중국의 전통 사상이나 미개념을 훨씬 더 정확하게 읽어낼 수 있었고 그 결과 서로를 잘 이해할 수 있게 되었다.

III.

"마효로, 저 친구는 참으로 드문 중국인이에요. 중화주의에 빠지지 않은 중국인이거든요"

이것은 마의 논문을 같이 심사했던 단국대의 황종원 교수가 한 말이다. 그는 자신이 만난 중국인 중에 중화(제일)주의를 갖지 않은 학생을 처음 보았다고 실토했다. 황 교수는 북경대에서 학위를 하고 그곳에서 교수 생활을 한 분이라 중국을 누구보다도 잘 안다고 할 수 있는데 그런 그가 이런 말을 한 것이다. 중국인들이 한국 문화에 갖는 시각은 매우 제국주의적이라고 할 수 있다. 많은 중국인들이 과거 한국은 중국의 지방 정권에 불과했고 한국 문화는 전부 중국의 모방이라고 생각하기 때문이다. 그러나 마는 달랐다. 내가 그동안 관찰했던 마는 중국과 한국의

문화와 사상을 보는 눈이 한 쪽으로 치우치지 않았다. 그렇다고 완전히 중도의 객관적인 입장에 서 있을 수는 없겠지만 상대적으로 보면 상당히 중립적인 입장에 있었다.

그리고 양국의 문화를 비교하면서 마는 양국 문화의 동이점에 대해 누구보다도 잘 알았다. 그 예에 대해서는 위에서 소략하게나마 보았다. 사실 내 주위에는 마처럼 중화주의에 빠지지 않고 건전한 상식을 가진 중국 제자들이 많다. 그들은 모국인 중국을 사랑하지만 보통의 중국인들이 갖고 있는 제국주의적인 시각은 사양한다. 이렇게 된 것은 그들이 한국 문화를 체험하면서 자신들의 문화 정체성에 대해 눈을 떴기 때문이다. 비슷하면서도 매우 다른 한국 문화를 직접 겪으면서 자국 문화의 특성에 눈을 뜬 것이다. 그들이 전하는 것에는 재미있는 것이 많았다. 그 가운데 한 가지만 소개했으면 한다.

그들은 한국에 와서 한국인들의 (음주)가무 사랑 문화를 체험하면서 중국인 자신들은 그런 연예 정신이 없다는 것을 발견했다고 실토했다. 그래서 그들은 자신들이 춤추는 것은 상상할 수 없을 뿐만 아니라 심지어 노래도 할 수 없다고 하소연 비슷한 소리를 했다. 그 이야기를 듣고 생각해보니 정말로 중국학생들이 노래하는 것을 별로 본 적이 없다는 생각이 들었다. 그 이유를 물으니 자신들의 문화안에는 사람의 감정을 짓누르는 무엇인가 있다고 했다. 항상 '무엇 무엇은 해서는 안 된다'와 같은 억누르는 지시가 자신들의 무의식에 자리 잡고 있다는 것이다. 그런 까닭에 한국인처럼 감정을 마구 발산하면서 노래 하는 따위의 행동은 어떤 힘에 의해 금지되어 있는 것 같다고 전했다. 그들은 그 힘의 실체를 유교라고 주장했다. 유교는 항상 인간의 감정을 억제하고 예와 같은 질서를 강조하기 때문에 그 유교를 배우면서 자란 자신들은 그렇게 될 수밖에 없다는 것이다.

나는 그 이야기를 듣고 두 번 놀랐는데 우선 그들의 통찰력에 대해 놀랐다. 그

들은 자신들을 객관적으로 관찰하는 데에 성공했기 때문이다. 그런데 이것이 가능했던 것도 앞에서 말한 것처럼 한국 문화를 진지하게 공부하고 그 성과를 가지고 중국 문화와 비교했기 때문이다. 한국 문화를 공부하기 전에는 자신들이 내면적으로 무엇인가에 억눌림을 당하고 있다는 것을 알 수 없었을 것이다. 그러나 한국에 유학 와서 자신들과 매우 다른 한국인들을 체험하면서 자신들을 객관적으로 이해할 수 있었던 것이다. 두 번째로 놀란 것은 외래사상인 공산주의가 들어온 지 수많은 세월이 지났지만 중국인들의 기본적인 세계관은 변하지 않았다는 것이다. 그동안 문화'혁명' 등을 거치면서 그렇게 전통을 때려 부쉈지만 유교는 엄연히 살아 있었던 것이다.

여기에 사족을 달면, 확실히 중국 전통 예술 분야에서 음악과 춤은 다른 장르에 비해 약하다. 그리 발달하지 않았다는 것이다. 특히 춤은 거의 발달하지 않았다. 이것은 중국인들이 가장 사랑하는 전통 예술인 경극 같은 것을 보면 알 수 있다. 여기에 나오는 몸짓은 무술이나 체조 같은 것이지 유려한 춤의 모습은 아니다. 이것은 노래도 마찬가지이다. 경극에서 배우들이 하는 언사는 노래보다는 사설에 가깝다. 선율이 복잡한 성악이 아니라 일상적인 말에 가깝다는 것이다. 이런 양상이 나오는 이유에 대해서 추정해본다면, 앞에서 말한 것처럼 중국인들의 심층의식에는 유교가 도사리고 있는 것을 들 수 있을 것이다. 이 유교적인 것 때문에 중국인들은 자신의 감정을 자유롭게 표현하지 못하는 것 아닐까 하는 생각이 든다. 대신에 그들은 이성적인 사고, 그리고 거기서 파생하는 논리적인 언술을 구사하는 것 등에서는 한국인을 능가한다. 이러한 모습들은 이 책의 내용에 들어 있으니 더 상세하게 설명할 필요를 느끼지 못한다.

이처럼 나는 중국 학생을 지도하면서 참으로 많은 것을 느끼고 배우게 되었다. 그것을 나는 이렇게 표현하고 싶다. 마 씨아오루가 처음에 석사 과정에 들어왔을

때에 그는 내 어깨를 타고 종교와 한국 문화에 대해 공부했다. 그런 과정에서 마는 자신의 모국인 중국의 문화에 대해 눈뜨기 시작했다. 그렇게 눈을 뜬 마가 중국 사상이나 문화에 정통하게 되자 그때부터는 내가 그의 어깨를 올라타고 중국 문화에 대해 배우기 시작했다. 중국인이 본 중국 문화에 대해 배우기 시작한 것이다. 그리고 학위 논문이 다 끝난 지금 마와 나는 동배, 혹은 동류의 입장에서 한국 문화와 중국 문화를 같이 논할 수 있게 되었다. 거의 동료가 된 것이다. 이런 것 때문에 가르치는 것은 즐거운 일이 아닐 수 없다. 가르치면서 더 많은 것을 배우니 말이다.

저자 서문

I.

이 책은 제목만 보면 한국미의 자연성에 대해 다루는 것처럼 보이지만 사실은 한국 문명과 중화 문명이 본질적으로 어떻게 다른가에 대해 서술하고 있다. 여기서 '본질적'이라는 것은 양 문명에 속한 사람들의 세계관에 관한 것이다. 세계관이란 아주 간단하게 말해서 한 사람이 자기 자신과 밖에 있는 세계를 이해하고 대처하는 방식이라 할 수 있다. 한 문화권에서 표출되는 수많은 현상들은 이 문화권이 제공하는 세계관에 의해 주조(鑄造)되어 나타난다. 예를 들어 한 문화권이 보여주는 예술은 그 문화에 젖어 사는 사람들이 갖고 있는 세계관이 반영된 것이라 할수 있다.

그동안 한국인과 중국인은 서로를 너무 몰랐고 자기 자신도 몰랐다. 한국인들이 자기 자신에 대해 가장 그릇되게 알고 있는 것은 자신들의 세계관 혹은 종교 전통이다. 종교 전통에 대한 이해가 얼마나 중요한가는 아무리 강조해도 지나치지 않는다. 왜냐하면 종교는 사람들이 마음에 지니고 사는 가치관, 세계관을 결정하기 때문이다. 사람들은 그가 신봉하는 종교의 세계관을 통해 외부 세상을 바라본다고 할 수 있다. 따라서 하나의 문화를 이해하려 할 때 그 문화에 속한 사람들이 믿는 종교를 이해하지 않으면 안 된다. 이것은 극(極) 자명한 사실이다.

이 점에 대해서는 그동안 누누이 강조한 터라 그다지 첨언할 것이 없다. 대신 공저자인 마 씨아오루의 체험을 소개할까 한다. 그가 처음에 이화여대 한국학과에

와서 내 지도 학생이 되었을 때 내 전공에 대해 대단히 회의적이었다. '왜 내 지도 교수는 종교와 같은 쓸 데 없는 것을 전공했을까?'하는 것이 그의 의문이었다. 그는 주지하다시피 중국이라는 공산주의 국가에서 온 친구이다. 따라서 그는 어렸을 적부터 종교를 인민의 아편이나 허상으로 보는 마르크시즘을 교육받았고 그 결과로 유물론의 입장에 서서 신이나 영혼, 내세 등을 모두 부정했다.

그런 그가 내 밑(?)에서 석사와 박사과정을 밟더니 한참 후에 '이제야 선생님이 왜 종교학을 전공했는지 알게 됐다'고 실토했다. 문화를 공부해 보니 종교와 관계되지 않은 것이 없다는 것을 알게 된 것이다. 그러면서 세상에서 가장 중요한 것은 종교인 것 같다고 주장했다. 무엇을 탐구하든 결국은 모든 것이 종교와 연관되어 있는 것을 발견했기 때문이다. 그 사실을 발견한 그는 학위 논문으로 종교적인 시각에서 바라본 한국과 중국의 예술에 대해 쓰게 된 것이다.

그런 그를 보면서 나는 보람을 느꼈다. 그가 말하는 것은 내가 평소에 주장하던 것이었기 때문이다. 인간들은 자신이 속한 문화권에서 제공하는 세계관을 통해 세상을 파악한다. 예를 들어 기독교 문화권 사람들은 자기도 모르게 기독교식으로 세상을 파악하고 그와 마찬가지로 이슬람 문화권 사람들은 이슬람식으로 파악한다. 그러면 한국인들은 어떤 종교의 시각으로 세상을 파악하고 있을까? 이에 대해 나는 한참 전부터 한국인들은 유교와 무교(무속)에서 제공하는 세계관에 따라 세상을 파악한다고 주장했다.

그런데 한국인들은 이 점에서 자신을 그릇되게 이해했다. 한국인들은 자신들의 종교가 시대를 불문하고 '유불선'이라고 누차 주장해왔다.[1] 유교가 가장 중요하고 그 다음이 불교, 그리고 선교(도교) 순으로 중요하다는 것이다. 그런데 이 견

1) 이에 대해서는 최준식(2009), 『최준식의 한국종교사 바로보기』에 자세히 서술되어 있다.

해는 중국 종교를 말하는 것이지 한국 종교를 말하는 것이 아니다. 이것은 너무도 명확한 것이다. 한국에서 유교가 전면적으로 나선 것은 조선 이후 그러니까 15세기 이후이다. 그전까지 한국에서는 유교가 아니라 불교가 주요 전통이었다. 그러니까 고구려가 불교를 받아들인 4세기 말부터 고려가 멸망하는 14세기 말까지 한국의 실세 종교는 불교이지 유교가 아니라는 것이다.

게다가 이 도식에는 한국의 토속 종교인 무교에 대한 언급이 없다. 무교는 단군 이래로 절멸되어 본 적이 없는 한국의 가장 고유한 종교인데 이에 대한 언급이 없는 것이다. 선도, 혹은 도교의 경우에는 반대이다. 이 종교는 불교나 유교처럼 한국에 전적으로 수용된 적이 없기 때문에 한국인의 종교를 말할 때에 언급될 필요가 없다. 그런데 이상하게도 '유불선'이라는 공식에서 보는 것처럼 선도는 한국인들이 신봉하는 종교 중에 하나로 포함되었다. 이것은 명백하게 잘못된 것이다. 이에 대한 자세한 것은 앞의 주에 있는 책에 자세히 설명했으니 여기서는 더 이상 논하지 않겠다.

II.

이 책에서 우리는 한국인과 중국인의 세계관이 정확하게 어떻게 차이가 나고 그 차이가 어떤 배경 하에서 생겨나게 됐는지에 대해 밝히려고 한다. 그런데 주지하다시피 이 세계관이라는 것은 대단히 광범위한 개념이다. 그 안에는 인간관, 자연관, 시간관, 우주관 등 실로 엄청나게 거대한 개념이 들어있다. 이러한 큰 개념을 한 번에 본다는 것은 불가능한 일이고 그럴 필요도 없다. 우리에게 필요한 것을 골라 보면 된다.

이 과업을 위해 우리가 고른 개념은 세계관에 포함되어 있는 자연관이다. 자연관이란 인간이 자연을 어떻게 바라보고 생각하느냐에 대한 것이다. 이것은 인간이 자연의 관계에 대한 것이라 여기에는 자연히 인간관도 포함된다. 인간이 자연 안에서 어떤 위치에 처하게 되는가는 어떤 인간관, 그리고 어떤 자연관을 갖느냐에 따라 각 문화권에서 다르게 나타난다. 따라서 자연관을 제대로 이해한다면 그 문화권에 속한 사람들의 세계관을 알아낼 수 있다.

다음 문제는 한국인과 중국인의 자연관을 어떻게 알아내느냐에 관한 것이다. 다시 말해 어떤 방법이나 어떤 통로를 택해야 이 자연관을 유효하게 알아낼 수 있느냐는 것이다. 이를 위해 우리가 고른 분야가 예술이다. 이유는 간단하다. 예술에는 다른 어떤 것보다도 그 예술을 향유하는 사람들의 세계관이 잘 담겨 있기 때문이다. 그 사람들의 마음이 있는 그대로 예술에 표현되어 있다는 것이다. 그런데 예술 역시 대단히 광범위한 개념이다. 따라서 우리는 이 예술을 향유하고 있는 사람들의 자연관을 파악하기 위해 우리의 주제를 한정시킬 필요가 있다.

그것을 위해 우리는 전통 예술을 골랐는데 이 전통 예술이 지니고 있는 예술미에는 많은 개념이 있다. 예를 들어 '고전미'라든가 '소박미', '천진미', '자연미' 등이 그것인데 이 개념들을 모두 훑는 것은 불가능할 뿐만 아니라 불필요하다. 따라서 우리는 전통 예술미의 개념 가운데에서도 가장 핵심적인 단어인 자연성을 가지고 논의해보려고 한다. 이 자연성은 전통 예술에서 '자연미'나 '자연친화성' 등 여러 개념으로 나타나고 있는데 이 개념들을 심층적으로 분석해보면 한국인과 중국인이 견지하고 있는 자연관을 파악할 수 있을 것이다. 여기서 우리가 보고자 하는 것은 현대의 한국인이나 중국인들이 지니고 있는 자연관이 아니라 전통적인 자연관이다. 현대에 사는 한국인이나 중국인은 과거의 사람들과는 매우 다른 세계관을 갖고 있어 우리의 관심거리가 아니다. 따라서 그에 대해서는 전혀 다루지

않는다.

예술미의 개념 가운데 '자연성'을 다루기로 했지만 그 다음 문제는 이 자연성 개념을 구체적으로 어떻게 접근하느냐는 것이다. 우리는 이 작업을 위해 예술 장르 가운데 하나를 선정해서 볼 것인데 사실 우리가 대상으로 택하게 될 장르는 뻔하다. 건축과 조경(원림)이 그것이다. 이것은 너무나도 명료한 사실이다. 예술 장르 가운데 이 두 분야는 자연을 직접적으로 다루고 있기 때문이다. 따라서 한국과 중국의 건축이나 원림을 비교해보면 이 두 나라 사람들이 갖고 있는 자연관에 대한 생각을 알 수 있을 것이다.

그 다음은 구체적인 예를 어떻게 선정하는가에 대한 것인데 이 경우는 보편적인 예가 가장 바람직할 것으로 생각된다. 그래서 한국의 경우는 창덕궁과 그 후원을 선정하고 중국은 자금성의 이화원을 선정했다. 이 같은 예를 고른 구체적인 이유에 대해서는 나중에 자세하게 설명할 것이다. 여기서 밝힐 수 있는 가장 간단한 이유는 이 두 건축과 원림은 한국과 중국을 대표할 수 있는 것이라는 것이다. 대표성이 있는 이 두 건축과 원림을 비교해본다면 양국의 예술에 스며들어 있는 자연성 개념에 대해 확실하게 알 수 있을 것이다.

(최준식 作)

한국미
자연성
연구

본론

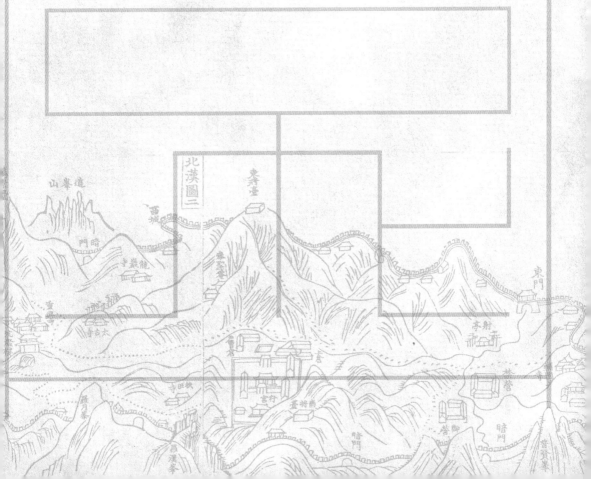

I

서설

우리는 왜 이 연구를 하게 되었을까?

앞에서 말한 대로 우리는 이러한 생각을 갖고 연구에 임했는데 가장 먼저 해야 할 것은 선행 연구들을 검토하는 일이다. 그런데 그동안의 연구 성과를 보면 문제점이나 아쉬운 점이 적지 않았다. 우리가 이 주제에 대해 연구하기로 작정한 데에는 바로 이 같은 이유가 있었다. 이미 연구된 것들에 문제가 많으니 우리가 연구해보자는 것이다. 그러면 선행 연구는 어떤 점에서 문제점이 있었는지 그것을 구체적으로 살펴보자.

첫 번째 아쉬움은 학자들이 자신이 전공한 한 학문의 틀 안에서만 미를 탐구했다는 것이다. 지난 한 세기 동안 한국미의 특성을 규명하려고 노력했던 많은 학자 가운데 조요한, 최준식 등 소수를 제외하고 대부분의 학자들은 미술사학, 미학, 고고학 등 한 학문의 틀 안에서만 한국미의 특성을 연구했다. 이것은 한 마디로 말

해 학제 간 접근이 매우 부족했다는 것을 뜻한다. 더 큰 문제점은 미학자들이 예술과 종교의 긴밀한 관계를 인지하고 있음에도 불구하고 한국미의 특징을 서술할 때 한국 고유 사상과의 관계 속에서 조명하려는 시도가 드물었다는 것이다. 이 점은 우리 연구의 핵심적인 것으로 뒤에서 구체적으로 설명될 것이다.

두 번째 문제는 첫 번째 문제와 맥을 같이 한다. 그간 수많은 학자들이 한국미의 특징을 규명하기 위해 같은 문화권에 속해 있다고 생각되는 중국 예술과 일본 예술과의 비교 연구가 필요하다고 역설했다. 그러나 아직까지도 극소수의 예를 제외하고 전반적인 비교 작업에 별다른 진전이 없다. 이럴 수밖에 없는 것은 한국과 가장 가까운 두 이웃 나라의 예술미에 대한 연구가 터무니없이 부족하기 때문이다. 이것은 한국과 중국의 예술미를 비교 연구하는 한국학자들의 경우가 더 심각하다. 지금까지 필자의 주장을 읽어 본 독자들은 능히 짐작하겠지만 대부분의 한국학자들은 한국과 중국의 사상적 배경을 동일한 것으로 파악하고 있다. 그리고 앞에서 잠깐 본 것처럼 그들은 한국 사상의 전통을 유불선으로 간주하고 이것에 바탕에 두고 한국미의 특성을 분석하고 있다. 그런데 이러한 연구 태도에 문제가 있다는 것은 앞에서 말한 그대로이다.

이것은 우리의 주제인 건축(그리고 원림)분야에서도 마찬가지이다. 한국의 연구자들은 한국 건축의 특징을 규명할 때, 한국과 중국이 같은 '유불선'적인 문화 배경에 속한다고 전제하고 한국미의 특징을 이 사상에서 추출하고 있다. 이들의 연구에 대해서는 뒤에서 자세히 보겠지만 이들은 한국 건축의 자연미의 사상적인 배경을 풍수지리 사상, 성리학의 '천인합일' 사상, 도가의 '무위자연' 사상 등으로 잡고 있다. 그런데 만일 이것이 사실이라면 이러한 사상의 본고장인 중국에서의 건축에서도 한국과 비슷한 특징이 보여야 한다. 그런데 과연 중국의 전통 건축이나 조경에서 한국과 유사한 '자연성'을 발견할 수 있을까?

이 질문에 우리는 일단 부정적인 답을 내놓을 수밖에 없다. 왜냐하면 양국의 전통 건축이나 조경은 그 모습이 너무도 다르기 때문이다. 한편 중국의 전통조경이 갖고 있는 미적인 특징에 관한 연구를 보면 항상 '자연 순응', '자연친화', '자연과의 조화', '자연무위' 등과 같은 개념이 나오는 것을 알 수 있다. 이것들은 한국미의 자연성과 아주 유사한 것으로 보인다. 그러나 이러한 개념들에 대한 설명과 해석을 자세히 살펴보면 그 의미가 한국과 본질적으로 다르다는 것을 발견할 수 있다. 쓰는 단어들은 비슷한데 양국의 연구자들이 생각하고 있는 의미는 판이하다.

자세한 것은 본론에서 보면 되겠지만 독자들의 이해를 돕기 위해 여기서 간단하게 예를 들어 설명해보자 이러한 시도를 통해 독자들은 앞으로 어떤 설명이 어떻게 흘러갈지 짐작할 수 있을 것이다. 이 자연성이라는 개념에는 '자연 순응'이라는 의미가 반드시 들어간다. 자연에 순응한다는 것은 자연성의 한 단면으로 볼 수 있기 때문이다. 따라서 한국과 중국의 연구자들은 자신들의 건축이나 조경에는 자연 순응이라는 특성이 있다고 주장한다. 사정은 그러한데 같은 단어를 놓고 그들이 주장하는 내용은 상당히 다른 것을 알 수 있다. 먼저 한국 건축이나 조경에서 말하는 '자연 순응' 개념에 대해서 보자.

한국에서 말하는 자연 순응은 인간이 자연 자체나 그 자연에 내재되어 있다고 믿어지는 자연신에 대한 순응 혹은 복종을 말한다. 이 경우에 자연과 인간의 관계를 보면, 자연이 주격이 되고 인간은 그 주격(主格)에 순응하는 부격(副格)이 된다. 이런 세계관을 가진 인간은 결코 자연의 주인 노릇을 하지 못한다. 따라서 이 경우에는 인간이 자연을 있는 그대로 놓아두지 자신이 적극적으로 자연을 만들어내려고 하지 않는다. 그보다는 외부에 존재하는 자연을 있는 그대로 두고 인간이 그 안으로 들어간다. 이런 모습은 한국의 전통적인 건축이나 조경의 현장에서 많이 눈에 띈다.

반면 중국에서는 같은 단어를 쓰지만 그 내용은 한국의 그것과 매우 다르다. 중국에서 말하는 '자연 순응'은 인간이 자연에 복종하는 것이 아니라 그들이 자연에서 발견한 질서, 규율 등 객관적인 구성 원리를 존중하거나 준수하는 것을 말한다. 이 개념은 한국에서는 찾아볼 수 없기 때문에 한국인들은 이러한 생각을 이해하는 것 자체가 곤란할지 모른다. 중국 전통 건축이나 조경에서 말하는 자연 순응은 인간이 자연에서 발견한 질서나 원리를 자연 안에서 따르는 것이 아니라 자신이 만들어낸 자연 안에서 그 원리를 실현하고 존중하는 것을 말한다. 이것은 한국의 경우와 너무나 다르다. 왜냐하면 중국의 경우에는 철저하게 인간이 중심이 되고 자연은 인간이 다루는 대상이 되기 때문이다. 중국에서는 한국처럼 인간이 외부에 있는 자연 속으로 들어가지 않는다. 그보다는 인간이 발견해낸 자연의 원리를 구현하면서 주도적으로 인간의 손으로 자연을 만들어낸다.

이러한 경향은 자연성의 또 다른 단면이라 할 수 있는 '자연과의 조화'라는 개념에 더 구체적으로 나타난다. 한국에서 말하는 자연과의 조화는 인간이 자연에서 인위적인 구성물을 만들 때 주위의 자연을 상하지 않고 그 자연과 조화로운 관계를 갖는 것을 의미한다. 이를 달성하기 위해 한국인들은 보통 인위적인 손길을 최소화 하는 방식을 택한다. 사실 사람의 손길이 적으면 적을수록 주위의 자연과 조화를 이룰 것은 당연한 일 아니겠는가?

독자들의 이해를 돕기 위해 정자라는 건축물을 들어 설명해 보자. 한국인들은 좋은 경관이 있으면 그것을 감상하기 위해 그곳에 집을 짓는데 그때 자연을 훼손하지 않기 위해 최소한의 부재만 사용해 집을 짓는다. 정자가 바로 그것인데 정자는 마루와 기둥, 지붕이라는 최소한의 부재만 들어가는 아주 간단한 건물이다. 여기에는 창호나 다른 장식이 일절 없다. 이 집은 단지 비와 눈, 바람만 피할 수 있게만 지은 것이다. 이 집은 자연의 하위 질서에 속하는 것이기 때문에 자연 안에서

돋보이거나 주격이 되어서는 안 된다. 한국에는 정자 문화가 발달했는데 그것은 이러한 한국인의 자연관에 힘입은 바가 클 것이다.

그런데 같은 개념이 중국에서는 판이하게 다르게 전개된다. 중국에서 말하는 자연과의 조화는 모두 인간이 주도하는 것이다. 즉 인공적으로 자연을 모방해서 재현하는 것이다. 그렇게 함으로써 인간이 자연보다 더 높은 수준의 자연경관을 만들어낸다. 그런 다음 이러한 경관에 어울리는 건축물들을 만들어 배치한다. 아마도 이러한 설명을 들은 한국 독자들은 이것이 무엇을 뜻하는 것인지 이해가 잘 안 될지도 모른다. 자연과의 조화를 말하는데 인간이 주도한다고 하니 말이다. 이 것은 적절한 예가 없으면 설명하는 일이 아예 불가능하겠다는 생각이 든다.

이를 설명하기 위한 가장 적절한 예 중의 하나는 중국 소주에 있는 졸정원(拙政園)이다. 이 정원이 어떻게 만들어졌는가는 상당히 잘 알려져 있으니 상세한 설명이 필요 없을 것이다. 아주 간단하게 설명하면 이 정원은 다음과 같은 과정으로 만들어졌다. 중국인들은 아무것도 없는 벌판에 담을 치고 그 안에 자연을 만들어낸 것이 그것이다. 그곳에 있는 내[川]나 언덕, 돌들을 처음 보는 한국인들은 당연히 이 자연물들이 원래 이곳에 있던 것이라고 생각하기 쉽다. 그러나 이것은 모두 인간이 만들어낸 것이다. 그리고 그런 자연을 만들어 놓고 곳곳에 그 '자연'과 어울리게 인간의 건물을 세워 놓았다. 그러니까 이 자연에 관한 모든 것을 인간이 만들어낸 것인데 중국인들의 시각에서 볼 때 이 정원은 진짜 자연보다 더 높은 수준의 자연을 만들어 놓은 것이다. 인간이 만든 자연이 외려 자연 그대로보다 더 자연적인 것이라고 이해하는 것이다. 이것이 바로 중국인이 바라보는 자연이다. 이때 말하는 자연은 있는 그대로의 자연이 아니라 그들의 머릿속에 각인되어 있는 가장 이상적인 자연의 이미지를 그들 손으로 실현한 것이다. 이것을 두고 중국인들은 자연과의 조화라고 여기는 것인데 이것은 한국에서는 상상할 수 없는 매

우 이질적인 것이다. 이 같은 모습은 우리의 분석 대상인 이화원에서도 그대로 나타나는데 이에 대해서는 나중에 자세하게 논의할 것이다.

같은 한자문화권에 있는 한국과 중국이 이처럼 같은 한자 용어를 두고 서로 다르게 해석하는 이유는 무엇일까? 필자는 그 원인이 양국의 국민이 '자연이라는 개념에 대해 서로 다르게 파악하기 때문에 생긴 결과'라고 생각한다. 이것을 더욱더 근원적으로 그 이유를 파고 들면 양자 간의 차이는 '전통 사상에 나타난 자연에 대한 인식', '자연과 밀접한 관계에 있는 신에 대한 이해', '인간 자신에 대한 정체성 파악' 등의 측면에서 한국인과 중국인이 다른 생각을 갖고 있는 데에기인한 것이라고 할 수 있을 것이다. 우리는 이 책에서 이 점에 천착해 앞으로의 연구를 진행할 것이다.

어떻게 연구할 것인가?

본 연구의 주제는 앞에서 본 것처럼 한국미에 나타나는 자연성을 중국 예술과 비교해 밝히는 것이다. 우리는 이 비교를 위해 창덕궁과 이화원이라는 궁궐과 그 원림을 택했다. 우리의 연구를 위해 이처럼 건축과 그에 딸린 원림을 택한 데에는 다음과 같은 이유가 있다. 예술의 여러 분야 중에서 건축은 보존 상태나 그 규모 등의 측면에서 볼 때 가장 훌륭한 장르라고 할 수 있다. 그리고 그림이나 도자기 같은 개별 예술품과 달리 건축은 시공간을 아우를 수 있는 종합성을 띠고 있다. 따라서 우리는 건축을 통해 그것을 설계한 주인공의 미적 가치나 심미적 취향, 의식 구조 등을 읽어낼 수 있다. 건축에는 실용성과 예술성이 같이 녹아들어 있기 때문이다. 그뿐만이 아니다. 건축의 경우에 그 건물이 완성된 뒤에도 개보수, 증축 등이 계속되는데 우리는 이것을 통해서도 설계자의 가치관을 더 확실하게 알 수 있을 것이다.

건축과 함께 그 안에 설치되는 원림은 건축과 조금 다른 성격을 띤다. 원림은 그 곳에 사는 인간이 주거의 욕구를 충족한 다음에 심미의 욕구를 실현하기 위해 만 든 휴식과 관상의 공간이기 때문이다. 따라서 이 원림은 그곳에 거하는 사람의 미 적 가치관을 더 선명하게 반영하고 있다고 할 수 있다. 뿐만 아니라 원림은 자연 과도 아주 밀접하게 연관되어 있다. 원림은 자연 속에 위치하거나 자연을 재현하 는 것이기 때문에 건축보다 훨씬 더 자연에 가깝게 있다. 그런 까닭에 만일 우리 가 원림을 분석해본다면 그 설계자의 자연관을 훨씬 더 명확하게 알 수 있을 것 이다.

이 같은 원림 중에서도 예술성이 풍부하게 반영된 것은 궁궐 원림이라 할 수 있 다. 지금까지 필자는 원림이라는 단어를 쓰고 있는데 우리에게는 정원이라는 친 숙한 단어가 있다. 그런데 왜 정원이 아니라 원림이라는 단어를 쓰는지 여기에서 잠깐 설명하고 가는 것이 좋겠다. 먼저 지적할 수 있는 것은 정원(庭園/苑)이라는 단어는 조선 말경에 쓰기 시작했고 일제식민기에 일반화된 용어라 시대적인 보편 성이 떨어진다는 것이다. 게다가 정원은 마당에 있는 원(園/苑)을 가리키는 것이라 규모가 굉장히 작다. 따라서 창덕궁 후원이나 이화원 같은 나라의 동산을 지칭하 기에는 부적절한 면이 있다. 이에 비해 원림은 한국과 중국 양국에서 오랫동안 같 이 사용했고 나라 동산이나 개인 정원에 모두 사용할 수 있는 포괄적인 개념이라 본 연구에서는 창덕궁 후원과 중국 이화원에 있는 휴식과 감상의 공간을 궁궐원 림이라고 통칭하려고 한다.

앞에서 우리는 이 책의 분석 대상으로 원림 가운데에서도 궁궐 원림을 택했다 고 했다. 그 이유에 대해서 잠깐 살펴보았지만 여기서는 그에 대해 더 구체적으로 보자. 궁궐원림은 한 나라 군주의 소유물이기 때문에 권력, 재력, 인력 등 모든 면 에서 우월한 조건을 갖추고 있다. 일반인에 비해 군주는 물질적인 속박을 덜 받는

상황에서 자신의 미적 요구나 자신이 추구하는 미의 세계를 구현하게 된다. 그것을 가장 잘 표현한 것이 궁궐 원림일 것이다. 따라서 궁궐 원림을 분석해 보면 그 군주의 미적 가치관을 가장 잘 알 수 있을것이다. 게다가 우리의 분석 대상인 한국의 창덕궁이나 중국의 이화원은 유네스코에 세계유산으로 등재되어 있어 보편성적인 면에서도 뛰어나다고 할 수 있다. 이 예들을 통해 우리는 양국의 예술이 갖고 있는 자연성 개념을 매우 효율적으로 추출할 수 있을 것이다.

그 다음 작업은 우리의 주제를 어떻게 접근할 것인가에 대한 것이다. 물론 앞에서 누누이 본 것처럼 우리가 여기서 취하고 있는 기본적인 방법은 한국예술과 중국 예술을 비교하는 것이다. 비교한다는 것은 굳이 방법론이라고 말할 필요도 없는 매우 상식적인 접근이다. 우리는 같은 맥락에서 프랑스의 철학자 자크 라캉(Jacques Lacan)이 주장한 "거울이론"을 이해할 수 있다. 이 이론에 따르면 개인은 거울이나 타인을 통해서만 자신의 얼굴을 인식할 수 있다. 문화도 같은 맥락에서 이해할 수 있다. 우리가 지니고 사는 문화를 이해하려고 할 때 이질성을 가진 다른 문화집단에 비추어 보아야 자신이 속한 집단의 문화적 특성이나 정체성을 파악할 수 있을 것이다.[2]

비교 연구는 매우 상식적이고 보편적인 개념이라 그다지 새로울 것이 없으니 상론할 필요를 느끼지 못한다. 다음 작업으로 이번 연구에서 우리가 택한 시각이 무엇인지 밝혀야 하겠다. 어떤 분야의 시각으로 접근하느냐는 것이다. 우리가 이번 연구에서 취하는 기본적인 접근 방법은 종교적인 시각에서 예술 영역에 나타나는 미적인 특징을 탐구하는 것이다. 예술미를 접근하는 방법은 꽤 많다. 예를 들어 건축학 전공자들은 건물을 볼 때 다른 어떤 것보다도 건축의 양식이나 구조적

[2] 이노미(2005), "비교문화 연구의 이론과 실제", 『인문과학』 Vol. 36.

인 면을 중점적으로 볼 것이다. 그런가 하면 사회과학자는 사회경제적인 면에서 접근할 것이다. 우리는 이와는 달리 해당 건축물이나 원림이 어떠한 종교사상적 배경하에 그와 같은 미적 특징을 갖게 되었는가에 대해 초점을 맞출 것이다. 즉 한국인이나 중국인들이 어떤 종교사상적인 시각, 더 구체적으로는 어떤 세계관이나 가치관, 그리고 실천관을 갖고 그러한 건축물이나 원림 공간을 만들어냈는가를 보겠다는 것이다.

우리가 우리의 주제를 종교적으로 접근하겠다는 것은 다음과 같은 이유에서이다. 종교는 대단히 다양한 기능을 갖고 있지만 중요한 기능 중의 하나는 앞에서 말한 것처럼 사람들에게 세계관을 제공하는 것이다. 이 세계관에는 인간이 바라보는 인간과 인간이 존재하는 환경인 자연, 그리고 인간을 초월하는 신적 존재 혹은 실재에 대한 총체적인 인식이 들어 있다. 따라서 인간은 그가 어떤 일을 하던지 바로 이 세계관에 입각해서 행동하게 되는데 미적인 활동도 예외가 될 수 없다. 인간은 예술 활동을 할 때에도 세계관이 제공하는 궁극적인 가치에 따라 자신을 포함한 주위의 모든 것을 파악할 것이고 그 가치관을 실현하기 위해 적절한 실천 과정을 밟을 것이다. 우리가 이번 연구에서 하려는 것은 바로 이에 대한 것을 구체적으로 밝히는 것이다.

이 연구의 문제점과 그 향방에 대해

이런 생각을 갖고 연구에 임해 보니 우리는 또 다른 문제에 봉착하게 되었다. 가장 큰 문제는 중국 측 자료의 미비였다. 나중에 보게 되겠지만 한국의 경우는 소위 '한국의 예술미'라는 주제에 대해 나름대로 꽤 많은 연구가 있다. 이 주제를 생각하면 금세 '야나기 무네요시'나 '고유섭' 같은 학자가 연상되는 것처럼 한국 예술미에 대해서는 그동안 많은 연구가 있었다. 그런데 중국의 경우는 상황이 완전

히 반대였다. 중국학자들은 '중국의 예술미'라는 주제에 대해 별 관심이 없었다. 한국의 경우에는 '한국 미술은 비균제적이다. 자유분방하다, 천진난만하다'는 식으로 한국의 예술만이 갖고 있다고 하는 독특한 특색을 말하는 경우가 많다. 이에 비해 중국의 경우에는 이런 시도가 별로 보이지 않는다. 그래서 중국의 예술미에 대해서는 그다지 참고할 만한 문헌이 없다. 중국학자들이 자신들의 예술이 가지고 있는 미에 대해 별 관심이 없는 이유는 그리 잘 알려져 있지 않다. 그러나 이에 대해 몇 가지 이유를 추정해 볼 수 있겠다.

먼저 예술이나 미학에서 보이는 중국 문화의 다양성을 그 이유로 들 수 있지 않을까 싶다. 중국 문화가 얼마나 다양한가 하는 것은 상식적인 이야기라 더 이상의 언급이 필요 없을 것이다. 예를 들면 이런 것이다. 중국 북방의 건축과 남방의 건축을 비교해보면 같은 문화의 산물이라고 여기기에 어려울 정도로 그 양식이나 구조 그리고 미적 특징이 다르다. 중국은 늘 이런 식이다. 이처럼 지역 간의 문화의 차이가 너무 커서 중국 전체의 문화를 통틀어서 연구하는 것은 불가능하다. 이러한 사정 때문에 중국학계에서는 '중국미' 같은 용어 자체가 존재하지 않았고 그 영향으로 이른바 중국미의 전반적인 특징에 대해 언급한 학자가 거의 없었다.

이 이외에 다른 이유를 꼽는다면, 중국학자들은 중국 문화 혹은 예술이 보편적이라고 생각한 나머지 굳이 그 특징을 도출할 필요를 느끼지 못했을지도 모른다. 우리가 자신이 갖고 있는 특질을 생각하는 경우가 있다면 그것은 자신이 특수한(particular) 상황에 있다고 생각하는 경우에 한할 것이다. 이것은 한국학자(그리고 일본학자)들의 경우에 해당된다. 한국학자들은 한국의 예술이 중국(그리고 일본)의 그것과 다르다고 생각해 끊임없이 그 특질을 도출하기 위해 노력한 것으로 보인다. 그렇게 해야만 자신들의 특성이 드러나기 때문이다. 이에 비해 중국인들은 앞에서 말한 것처럼 자신의 문화나 예술이 보편적이라고 생각해 다른 나라의 그것

과 비교해 자신만의 특질을 밝혀야겠다는 욕구를 느끼지 못한 것 같다. 자신의 예술을 보편적이라고 생각하면 다른 문화와 비교할 필요성을 느끼지 못하게 되고 따라서 그 특질을 알아내야겠다는 생각 자체를 갖지 않는다.

그러나 간혹 중국학자들이 중국 예술의 특징을 묘사하면서 '천인합일'이니 '무위자연', 혹은 '순응친화'등과 같은 용어를 쓰는 경우가 있다. 그런데 이때 주의해야 할 점이 있다. 중국학자들이 이러한 용어를 쓰는 것은 주로 동양 문화의 특질을 묘사할 때 쓰게 되는데 특히 서양 문화와의 차이를 설명하면서 동원되는 용어들이다. 중국학자들은 중국 문화를 동양 문화와 동일시 해 자신들이 동양을 대표한다고 생각하고 있다. 그래서 그들은 다른 나라의 문화와 비교할 때에 어느 특정한 나라의 문화와 비교하는 것이 아니라 서양 문화 전체와 비교한다. 이것은 오만한 태도이지만 중국학자들은 이런 생각 때문에 중국의 예술미를 굳이 파헤칠 필요를 느끼지 못했을 것이다.

자신들의 문화 그리고 예술이 동양을 대표한다고 생각한 중국학자들은 그 자연스러운 결과로 한국의 예술미와 중국의 예술미를 비교하려는 생각은 처음부터 갖지 않았다. 사실 중국 예술이 갖고 있는 특징은 한국을 비롯한 다른 나라의 그것과 비교해야 그 정체성이 뚜렷하게 드러날 터인데 그런 시도가 전무했던 것이다.

이런 한계 때문에 한중 양국의 예술미론을 탐구할 때에 우리는 한국의 연구를 중심으로 할 수밖에 없다. 이렇게 한다고 해서 크게 걱정할 필요는 없다. 왜냐하면 우리가 어떤 특정한 두 가지 사안을 비교하려 할 때 한 가지의 특성이 명확하게 드러나면 다른 하나도 그것과의 비교 하에 그 특성이 드러나기 때문이다. 그러니까 한국의 예술미가 명확하게 밝혀지면 그것과 비교를 통해 중국의 예술미 역시 밝혀질 수 있다는 것이다.

그 다음 문제는 다음과 같은 것이다. 과거에 살았던 한국인과 중국인이 지녔던

세계관을 파악하려면 일차적으로 문헌에 의지하는 수밖에 없다. 그런데 중국의 경우에는 이러한 사정을 알 수 있게 해주는 문헌이 많은 것에 비해 한국의 경우에는 이같은 문헌이 거의 없다. 고대 중국인들의 사고방식을 알려주는 문헌은 참으로 많다. 예를 들어, 춘추전국시대에 생겨났던 유교와 도교의 경전을 비롯해서 "좌전(左傳)" 같은 역사책 등 참고할 수 있는 서책들이 아주 많다. 나중에 보게 되겠지만 우리는 이러한 서책에 실려 있는 수많은 일화를 통해 고대 중국인들이 갖고 있는 것으로 사료되는 그들의 세계관을 읽어낼 수 있다.

그런데 한국의 경우는 그렇지 않다. 고대 한국인들의 세계관을 알 수 있게 해주는 문헌은 매우 빈약하다. 이것은 한국에서 가장 오래된 역사서가 12 세기 중반에 간행된 『삼국사기』인 것을 보면 그 사정을 알 수 있다. 중국의 경우는 기원전에 기록된 책들이 수두룩한데 한국의 경우는 12세기에 작성된 문헌들만 남아 있는 것이다. 그런데 이 『삼국사기』는 그 내용에 정치적인 것이 많아 우리의 연구에 별 도움이 안 된다. 다시 말해 고대 한국인들의 세계관을 파악하는 데에 별 도움이 되지 않는다는 것이다. 따라서 우리는 13세기 후반에 만들어진 『삼국유사』를 위시한 다른 문헌을 참고해야 한다. 그런데 이러한 문헌에 나오는 것은 철학적인 내용이 아니라 대부분 신화나 설화로 되어 있다. 따라서 한국의 경우에, 고대 한국인들의 세계관을 파악할 수 있는 방법은 중국의 경우처럼 철학적 사고에서 직접 추출하는 것이 아니라 설화나 신화를 통해 유추해서 해석할 수밖에 없다.

이것을 다시 정리해보면, 전통 예술이 뿌리를 박고 있는 세계관을 알기 위해서는 고대로부터 사상의 역사를 훑어야 하는데 중국의 경우는 이것을 말해주는 문헌이 많지만 한국의 경우는 거의 없다. 그래서 이때에는 연구의 중심이 중국 쪽으로 기울 수밖에 없을 것이다. 그러나 예술미나 예술에 나타난 자연성에 대한 연구는 앞에서 말한 것처럼 한국 쪽의 연구가 중국의 그것보다 훨씬 더 많다. 따라서

이때에는 연구의 중심이 한국 쪽으로 기울어지게 될 것이다. 그러나 이렇게 연구의 중심이 바뀌더라도 우리의 분석 대상인 창덕궁의 후원과 이화원을 비교하는 데에는 문제가 없을 것으로 생각된다. 그리고 이 책의 핵심은 이 두 대상을 분석하는 데에 있기 때문에 이 두 대상을 번갈아가며 비교해보면 앞에서 언급한 양국민이 갖고 있는 세계관의 차이가 명확히 보일 것이다.

II

한중(韓中) 양국의 예술에 나타나는 종교사상적 배경에 대해

예술 활동은 인간 삶의 활동 가운데 하나이기 때문에 세계관으로부터 지대한 영향을 받게 되고 세계관에서 파생한 가치관 및 실천관과도 밀접한 관계에 놓이게 된다. 우리의 주제인 한국 예술의 자연성은 바로 이 세 가지 요소를 분석하면 도출될 것으로 생각된다. 여기서 중요한 것은 이 세계관(그리고 가치관과 실천관)이 전적으로 종교 사상의 영향을 받는다는 것이다. 따라서 우리는 한국의 종교 사상을 깊이 분석해야 하는데 이를 위해서는 중국의 종교 사상을 먼저 검토해야 한다. 그 이유는 두 가지다.

첫 번째 이유는 우리가 어떤것을 비교할 때 그 비교하는 대상을 잘 알아야 한다는 것을 들 수 있겠다. 한국미의 자연성을 알기 위해서 우리는 중국 예술에서 말하는 자연성에 대해서 먼저 알아야 한다. 그러려면 중국 예술의 자연성이 나오게

된 사상적 배경을 알아야 하고 이를 위해 우리는 중국 종교 사상의 근본을 파헤쳐야 한다. 중국의 종교 사상을 파헤쳐야 하는 이유는 또 있다. 한국의 종교 사상은 중국으로부터 엄청난 영향을 받았기 때문이다. 한국의 종교 사상이 지니고 있는 정체성을 파악하기 위해 중국의 그것을 알아야 하는 것은 절대 명제이다.

이 첫 번째 이유는 두 번째 이유와 직결된다. 양국의 종교 사상이 얼마나 다른가를 알자는 것이다. 이렇게 두 나라의 종교 사상을 비교하는 것은 같은 점을 찾아내는 데에도 그 목적이 있지만 다른 점을 찾아내는 데에도 큰 의미가 있다. 앞에서도 잠깐 언급했지만 한국의 학자들은 한국인들이 지니고 사는 종교 사상관(觀)이 중국과 같다고 생각한다. 그러나 그러한 종교 사상이 반영되어 나타나는 예술의 영역으로 가면, 특히 건축은 양국이 판이하게 다르게 나타난다. 이렇게 두 나라의 예술적 표현이 다르다는 것은 한국학자들의 생각과는 달리 그것의 토대를 이루는 종교 사상이 서로 다르다는 것을 의미한다. 한국학자들은 이 점을 크게 간과한 것이다. 따라서 우리는 두 나라의 종교 사상적 관점이 어떤 점에서 다른지에 대해 주목하면서 두 나라의 사상을 분석하고자 한다.

이러한 점을 염두에 두고 먼저 중국인들의 세계관을 결정한 종교 사상에 대해서 보기로 하는데 우리는 이것을 두 부분으로 나누어서 보려고 한다. 우선 해야할 일은 중국 사상을 전체적으로 조망하는 것이다. 전체적인 그림을 먼저 보자는 것이다. 이것은 이 분야의 대표적인 학자들의 저서를 통해 볼 것이다. 우리는 이 작업을 통해 중국인들이 자신들의 종교 사상 전통을 개괄적으로 어떻게 이해하고 있는지를 알 수 있을 것이다.

이 부분이 서설과 같은 역할을 한다면 다음 부분은 본론을 이룬다고 할 수 있다. 주지하다시피 중국 사상의 두 뿌리는 유가와 도가라 할 수 있다. 중국인들은 아직도 이 두 사상, 그 중에서도 유가적인 세계관에 젖어 살고 있다. 잘 알려진 것처럼

이 두 사상은 춘추전국시대에 태동되어 지금까지 이르고 있다. 그동안 많은 변화가 있었지만 그 기본 틀은 춘추시대에 형성된 것이라 우리는 춘추시대에 수립된 공맹(孔孟)이나 노장(老莊)의 사상을 정확하게 이해해야 한다.

1. 중국 고유사상의 세계관,
가치관 및 실천관

서론: 중국의 전통 사상을 어떻게 이해할 것인가?

본 연구에서 중국의 전통 사상을 전반적으로 이해하기 위해 참고한 철학자는 리쯔어허우(李澤厚)[3]와 러우위리예(樓宇烈)[4] 등이다. 물론 중국에는 이들 외에도 기라성 같은 철학자가 많이 있었고 지금도 있지만 그들의 해석이 크게 다르지 않기 때문에 일일이 그 많은 철학자들의 연구를 참고할 필요는 없을 것이다. 그리고 리와 러우의 주장은 중국의 전통사상을 잘 종합하고 정리하고 있어 이 두 학자의 주장만 보아도 충분할 것으로 생각된다.

먼저 리의 학설을 소개해보자. 그는 우선 공자의 사상에 대해서는 '인-예(仁-禮)'의 구조에 기반을 두고 설명하고 있고 노장의 사상에 대해서는 인륜본체론의 입장에서 해석하고 있다. 그는 중국 전통 사상의 전체적인 특징을 세 가지의 개념으로 정리했다. 세 가지 개념이란 "혈연적 근원", "실용적 이성", "천인합일"인데 그에 따르면 이 세 가지 개념이면 중국 사상의 본질이 드러난다고 한다.

3) 李澤厚(2008), 『中国古代思想史论』 三联书店.
4) 楼宇烈(2011), 『中国的品格』 南海出版社.

이 가운데 먼저 혈연관계부터 보면, 그는 중국의 전통 문화나 사상은 혈연관계에서 출발하여 그것을 기반에 두고 사회 질서를 정리하는 것이 그 구조이자 본원이라고 주장한다. 이러한 생각은 말할 것도 없이 공자가 강조했던 인(仁)에서 파생된 것이다. 인에 대해서는 뒤에서 자세하게 보겠지만 인의 출발점이 효(孝)라는 것을 잊어서는 안 된다. 다시 말해 인의 근본 성격은 효에 의해 주조되는 것이라 할 수 있다. 인은 유교식의 사랑(Confucian version of love)이라 할 수 있는데 사람이 다른 사람과 가질 수 있는 가장 이상적인 인간관계를 의미한다. 이러한 이상적인 인간관계에 대해 세계의 대부분의 종교는 각기 나름대로의 교리를 갖고 있다. 가령 불교나 기독교에서는 사람을 가리지 않고 무조건 사랑해야 하고 용서해야 한다고 가르친다. 이른바 무조건적인 사랑(unconditional love)이다.

이 점과 관련해서 유교는 매우 독특한 주장을 하고 있다. 유교가 말하는 사랑은 먼저 자신의 아버지를 숭앙하고 그에게 복종하는 것이기 때문이다. 이게 바로 효다. 유교에서는 불교나 기독교처럼 상대를 가리지 않고 사랑하라고 가르치지 않는다. 대신 네 아버지부터 먼저 사랑하라고 가르친다. 여기서 세계 어떤 종교보다도 혈연관계를 중시하는 유교의 특징이 나온다. 전통적인 유교에서는 다른 어떤 것도 아버지를 중심으로 하는 혈연관계를 넘어서지 못한다. 그만큼 가족을 중심으로 하는 혈연이 중요하다.

유교에서 효와 더불어 언급되어야 하는 것은 제(悌)이다. 이것은 효의 하위 개념으로 효보다는 중요하지 않지만 이것 역시 매우 중요한 덕목이다. 효로써 아버지와 아들의 위계를 나누었으니 이 다음으로 해야 할 일은 형제 간의 위계를 나누는 일이다. 이것이 제인데 정확한 의미는 남동생이 형에게 보여야 하는 복종을 말한다. 이것은 나이를 가지고 아래 위를 나누어 사회에 질서를 부여하는 것이다. 항상 나이 많은 사람을 우대하고 그에게 순종하게 함으로써 질서를 잡는 것이다. 따라

서 이 제는 효와 더불어 유교 윤리의 근간을 이룬다. 이것은 맹자가 '공자의 가르침의 핵심은 효제에 있다'고 한 데에서 그 사정을 알 수 있다.

리쯔어허우는 이러한 혈연관계를 질서정연하게 정리하는 정신을 '실용적 이성'이라고 정의한다. 그는 중국인의 가치관을 선명하게 보이게 하기 위해 다른 문명의 가치관과 비교했다. 그는 자신이 중국의 그것을 실용적 이성 혹은 실천적 이성이라고 부른 이유에 대해 고대 그리스의 추상적인 사변(思辨)의 논리적인 이성이나 인도에서 염세(厭世)와 해탈을 추구하는 냉철한 이성과 다르기 때문이라고 설명했다. 중국인들이 주장하는 혈연관계는 현실에 적용되기 때문에 실용적 혹은 실천적이라고 명명한 것이다. 리가 다른 문명의 사상에 대해 갖는 생각은 얼마든지 비판할 수 있지만 여기는 그런 자리가 아니기 때문에 그의 생각을 이해하는 것으로 만족해야겠다. 여기서 중요한 것은 중국적인 가치관의 근저에 혈연관계가 있다는 것이다. 그리고 그것을 그가 실천적 '이성'이라고 부른 것에 주목해야 한다. 그러니까 혈연관계 같은 이성과는 별 관계가 없어 보이는 것을 이성과 연결시켜 '실용적 이성'이라는 용어를 만든 것에 주목하자는 것이다.

리는 더 나아가서 혈연적 근원과 실용적 이성은 사회 질서에만 적용되는 것이 아니라 중국인의 신앙과 가치관 형성에도 결정적인 역할을 했다고 주장했다. 리는 기독교처럼 신에 대한 신앙이 있는 사상과 달리 중국 전통 사상에는 초월적인 신앙의 대상이 없고 모든 가치를 인간관계에 두었으며 이 관계 자체가 본체이자 진리라고 거듭 주장했다. 우리가 여기에서 주의해서 보아야 할 것은 리가 계속해서 인간과 인간들 사이의 관계에 대해서만 언급하고 있다는 것이다. 사정이 그러하니 중국인들에게는 초월적인 존재에 대한 개념이 희박할 수밖에 없다. 그런데 앞에서 언명한 것이지만 중국 사상에는 '천인합일'과 같은 개념도 있다. 초월적인 존재에 대한 개념이 희박한데 천인합일이라는 개념이 나오니 이것은 어떻게 이해

하면 좋을까?

이에 대해 리는 중국 사상에서 말하는 천인관계에는 모호한 특성이 있다고 지적했다. 그럴 수밖에 없는 것이 중국에서는 하늘이나 자연을 인격신(人格神)과 같은 절대적인 주재자(主宰者)로 여기거나 인간의 정복 대상물로 간주하지 않기 때문이다. 그러면 천인합일이라는 개념은 어떻게 이해하면 좋을까? 리에 따르면 천인합일이란 자연의 규율과 규칙을 준수하면서 자연을 적당히 이용하는 중간의 길을 가는 것이다. 리의 이 주장은 모호한 면이 있어 잘 이해하기 힘들다. 그러나 중요한 것은 중국 사상에서는 하늘이나 자연을 절대적인 실재로 파악해 숭배하지 않고 자연 법칙을 따르면서도 적당히 이용하는 길을 제시하고 있다는 것이다. 그런데 이 자연 법칙도 앞에서 말한 것처럼 인간 앞에 펼쳐 있는 자연을 따르는 것이 아니라 인간이 만들어낸 자연을 따르는 것이니 여기서도 강한 인간 중심주의의 모습을 발견하게 된다.

리의 주장에서 발견된 이러한 사상은 러우위례에게서도 발견된다. 러우는 중국 전통문화를 놓고 "유가가 주(主), 도가가 보(輔), 불가는 중요한 지류(支流)"로 구성되어 있다고 주장한다. 중국 전통 사상을 이렇게 파악하는 것은 큰 무리가 없어 보인다. 그리고 러우의 주장이 리의 그것보다 진일보했다고 볼 수 있는 것은 불교를 포함시킨 것이다. 그러나 불교가 중요하다고는 했지만 지류에 불과하다고 한 주장은 많은 논란을 불러일으킬 수 있겠다. 왜냐하면 가장 창의적인 중국 종교사상이 선불교와 신유학(성리학과 양명학)이라고 할 때 불교는 이 두 사상이 형성되는 데에 결정적인 역할을 했는데 과연 그런 불교를 지류로만 볼 수 있겠느냐는 시각이 가능하기 때문이다. 그러나 이 연구는 그 주제에 대한 것이 아니니 여기서는 그냥 지나치기로 한다.

다시 본론으로 돌아가서, 러우에 따르면 중국 전통문화의 특징은 사람 중심의

'인본주의'와 '인문 정신'이며, 중국의 전통예술은 '윤리의 문화'에 기반을 두고 있다. 여기서 중요한 것은 인본주의이다. 그에 따르면 '인본주의'는 중국 전통문화의 근원으로 인간이 천지만물 가운데 핵심적인 지위를 갖는다는 것을 의미하기 때문이다. 물론 인간이 중심이 된다고 해서 인간 이외의 다른 것을 무시한다는 것은 아니다. 러우는 인간은 인간뿐만 아니라 인간이 생존하는 환경, 자연 만물을 아끼고 존중해야 하는데 이것 역시 중국 전통문화의 특징이라고 강조한다.

러우가 인본주의에 이어서 말하는 '인문 정신' 역시 인본주의와 직결된다. 중국 사상에서는 이처럼 모든 것이 인간 중심으로 돌아가고 있으니 인문 정신도 다른 것이 될 수 없다. 러우가 이해하는 인문 정신은 인간의 사회성·도덕성을 기본으로 하는 정신이고 신에 대한 숭배나 물질이나 육체적 쾌락 추구 등과는 다른, 인간의 정신적인 가치를 추구하는 것이다. 여기서 말하는 인간의 사회성이나 도덕성은 인간관계에 대한 것이라 절대 실재인 신과는 아무런 관계가 없다. 이런 맥락에서 러우는 중국 전통 예술이 윤리적인 성격을 갖는다고 말한 것일 것이다. 러우가 이해하는 중국 예술은 신이나 물질을 숭배하거나 육체적인 쾌락을 추구하는 데에는 관심이 없고 인간의 정신적인 가치를 실현하는 데에만 관심을 갖는다. 그는 이렇게 전개되는 것이야말로 중국 전통문화의 품격이라고 주장했다.

중국학자들의 생각은 대부분 이렇게 진행된다. 이것이 그들이 생각하는 중국의 전통사상에 대한 전반적인 인식이다. 중국 종교사상사는 불교를 제외하고 그 고유한 경향이 춘추시대에 대부분 결정되었다고 볼 수 있다. 따라서 우리는 춘추 시대에 전개된 중국 고유의 사상을 검토해야 할 것이다. 다음 장에서 우리는 이 작업을 할 터인데 앞에서 언급한 대로 3가지, 즉 세계관, 가치관, 실천관이라는 시각에서 검토할 것이다.

1) 중국 고유 사상의 세계관

중국 전통 사상이 지닌 특징 가운데 가장 많이 거론된 것은 앞에서 잠깐 본 것처럼 중국 사상이 지닌 이성(理性)적 정신이다. 이는 시대를 막론하고 중국 사상의 고유한 특징으로 나타난다. 이 같은 중국사상의 이성적 정신이 처음 형성된 시기는 춘추전국시대라 할 수 있다. 그리고 이 정신은 앞에서 말한 대로 당시에 배태된 혈연적 특징과 결합하여 현세의 인간관계를 중시하는 실용적 이성 정신으로 발전되어 수천 년 동안 중국 문화의 바탕으로 작용해 왔다.[5]

본 연구에서 말하는 세계관은 세 가지의 의미를 포함하는 개념으로 정의할 수 있다. 중국적인 세계관에 따르면 이 세계는 다음과 같은 세 가지 요소로 구성되어 있다. 즉 인간, 인간이 존재하는 환경(자연계), 그리고 '천(天)'이나 '신령' 등 인간이 숭배하는 초월적인 존재가 그것이다. 이러한 시각에서 보면 세계관은 인간이 인간과 자연과 초월적 실재에 대해 갖는 인식이라고 할 수 있을 것이다. 이를 염두에 두고 과연 춘추전국시대에 중국인들이 자신들의 세계관을 어떻게 만들어갔는지에 대해 보기로 하자.

A. 춘추전국시대의 지식인들의 세계관
- 『춘추좌씨전』에 나타난 예화를 중심으로

앞에서 언급한 대로 중국인들의 세계관은 춘추전국시대의 사상, 그 중에서도

5) 李澤厚(2008), pp. 320-321.

유가(그리고/혹은 도가)에 의해 형성되었다. 따라서 우리는 이 사상들을 중점적으로 검토할 터인데 그 이전에 이 사상들이 나온 배경을 아는 것은 중요한 일일 것이다. 그래야 유가의 공맹사상이나 도가의 노장사상이 제대로 이해될 수 있기 때문이다. 독자들의 이해를 돕기 위해 작은 실례를 들어본다면, 공자가 '괴력난신(怪力亂神)', 즉 괴이하고 난삽하고 귀신에 관한 일을 언급하지 않았다는 것은 잘 알려진 사실이다. 그래서 그는 매우 이성적인 사고를 중시한 사상가로 유명하다. 여기서 우리는 그런 그에 대해 과연 그가 독불장군처럼 혼자서 갑자기 그런 주장을 할 수 있었을까 하는 질문을 던질 수 있다. 어떤 사상가도 시대에서 자유로울 수는 없다. 따라서 공자가 그런 주장을 하게 된 데에는 그와 부합하는 시대적 배경이 있었을 것이라고 추측할 수 있다. 우리가 지금 보려고 하는 것은 바로 그것에 관한 것이다.

이 배경에 대해 서술하기 위해 우리는 『춘추좌씨전』이라는 고전에 나오는 몇몇 이야기를 인용할까 한다. 이 책은 유가의 대표적인 경서로 보통 "좌전"이라는 이름으로 불린다. 잘 알려진 것처럼 이 책은 공자(孔子)가 편찬한 것으로 전해지는 역사서《춘추》에 대한 대표적인 주석서 중의 하나인데 여기에는 기원전 720년경부터 기원전 480년경까지 약 250년간의 역사가 쓰여 있다. 또 다른 명칭으로는 좌구명(左丘明)이라는 사람이 썼다는 의미에서 좌전 (左傳), 좌씨전 (左氏傳), 좌씨춘추 (左氏春秋)라고도 한다.[6] 이 책에는 특히 춘추시대의 지성적인 풍조를 알 수 있게 해주는 예가 많이 있어 그 시대를 알고 싶어 하는 우리에게 많은 도움을 준다.

이 책에 나오는 예화들을 직접 보기 전에 이 시대를 현대의 학자들이 어떻게 평가하는지에 대해 잠시 보기로 한다. 춘추전국시대에 대해 학자들은 전반적으로

6) 이 책은 현존하는 다른 주석서인《춘추곡량전(春秋穀梁傳)》,《춘추공양전(春秋公羊傳)》과 함께 삼전 (三傳)이라고도 불린다.

"예(禮)를 중심으로 한 인문 시대(人文時代)"[7], 혹은 "예가 가장 성대한 직후의 시대, 혹은 가장 성대한 상태에서 쇠약해지는 시대"[8] 등으로 평가를 내리고 있다. 춘추전국시대는 중국 고대에서 가장 급격하게 변화하는 시기였고 의식 구조의 영역에서도 활발하게 창조적인 것이 논의되던 시기였다. 그 덕에 수많은 학파가 나타나 자유롭게 사상 논쟁을 폈다. 이것은 그 시대의 "학자들이 적극적이고 자각적으로 사회과 인간의 삶을 탐구했고, 그 결과로 독립적으로 사상 체계를 창조하게 되어 학자들의 이성적인 정신이 충분히 발휘된 결과"라 할 수 있다.[9] 중국철학사상(史上) 이 시대가 가장 자유롭고 창의적이었다는 평가가 있을 만큼 다양한 철학적 의견들이 개진되었는데 그 근본에는 충분히 주지할 수 있는 것처럼 인간 자체에 대한 사유가 팽배해 있었다.

이러한 특징들에 대해 앞에서 잠깐 본 학자들은 '인본주의'나 '이성주의' 등 여러 개념을 사용해서 요약했다. 이것은 이 시대의 사람들이 자연이나 신령 등에 대해 이성적인 태도를 갖고 있었고 인간의 지위가 이전보다 상승했다는 것을 뜻한다. 사실 이러한 정신은 단지 그 시대만의 특징으로 그치지 않고 그 이후에도 지속되었다. 시작이 춘추전국시대인 것인데 이를 두고 학자들은 당시 중국인들이 "원시적인 주술종교의 관념 전통에서 벗어나 한족의 문화와 심리 구조의 바탕을 다졌다."고 주장한다.[10] '인본주의'나 '이성주의'와 같은 사상은 춘추전국시대 전후에 싹을 틔워 이천 년 동안 계승·발전되어 중국 전통문화의 가장 선명하고 중요한 특징이 되었다고 하는 것이 학자들의 전반적인 견해이다.[11]

7) 徐复观(2001),『中国艺术精神』華东师范出版社, p.40.

8) 柳诒徵(1988),『中国文化史』(上), 中国大百科全书出版社, p.245.

9) 廖群(2000),『中国审美文化史·先秦卷』山东画报出版社, p.288.

10) 李澤厚(2001),『美的歷程』天津社會科學院出版社, p.80.

11) 樓宇烈(2011), 제2장, "中國傳統文化的 品格-人文精神" 참조.

자연 현상도 객관적으로 이해하기 시작하는 중국인 이때 태동한 이성주의나 인본주의는 중국인들의 주변 인식부터 바꾸어 놓는다. 그 가운데 가장 먼저 보아야 할 것은 자연 현상에 대한 인식이다. 춘추전국시대에 살았던 사람들은 자연에 나타나는 현상을 비교적 객관적으로 해석하면서 그것을 인간사회의 길흉을 가리는 징조로 보지 않는 경향을 지니게 된다. 이것이 무슨 말일까? 간단하게 보면, 인간들은 무심코 자연에 일어나는 일을 자신들과 연관시켜 생각하는 경우가 많다. 특히 재해가 일어나면 자연이 문제가 많은 인간을 벌하려는 시도라고 여기는 경우가 많았다. 이런 식의 태도는 아직도 그 흔적이 남아 있는데 현대 한국인들이 지진과 같은 큰 재해를 보면 '하늘도 무심하시지' 하는 말을 하는 것이 그것이다. 하늘이라는 추상적인 '것'에 인격적인 속성을 부여하고 더 나아가서 그것이 인간에게 큰 영향을 가할 수 있다고 믿는 것이다. 그러나 중국인들은 달랐다. 그들은 이미 춘추시대 같은 이른 시기에 이러한 주술적인(?) 사고에서 벗어나게 된다. 그래서 대단하다는 것인데 물론 자연 현상을 현대과학처럼 객관적으로 바라본 것은 아니다. 그래도 그것을 인간과 관계없는 것으로 본 것은 대단한 것이라 할 수 있다.

이에 대한 실례를 들어보자. 이 이야기는 『좌전』에 나오는 것이다. 송나라 희공(僖公) 16(기원전 830)년에 운석이 떨어지고 새가 뒤로 날아다니는 등 이상한 일들이 일어났다. 이 사건에 대해 송나라의 군주 희공은 신하인 숙흥(叔興)에게 이것이 길조인지 흉조인지를 물었다. 숙흥은 군주의 질문이 잘못된 것이라고 생각하고 이에 대해 "(이 일은) 음양의 일이지 길흉의 징조가 아니다. 길흉은 인간의 행위로 결정되는 것이다."[12] 라고 반박했다. 숙흥은 하늘에서 돌이 떨어진 것은 운석

12) 『左傳』僖公16年. 十六年春 , 隕石於宋五 , 隕星也. 六鷁退飛 , 過宋都 , 風也. 周內史叔興聘於宋 , 宋襄公問焉 , 曰 : "是何祥也 ? 吉兇焉在 ?"對曰 : "今茲魯多大喪 , 明年齊有亂 , 君將得諸侯而不終." 退而告人曰 : "君失問. 是陰陽之事 , 非吉兇所在也. 吉兇由人. 吾不敢逆君故也."

이 떨어진 것이라고 객관적으로 설명하고 새가 뒤로 날아다니는 것은 바람으로 인한 것이라고 설명하면서 자연 현상을 신비스러운 것으로 보지 않았다. 여기서 중요한 것은 숙흥이 '길흉은 인간의 행위의 결과이지 자연 현상과 아무 관계가 없다'고 주장한 것이다. 그는 인간사회를 아주 이성적인 시각으로 바라보고 있는 것이다. 그리고 인간사회의 일을 자연이나 초월적인 존재와 연관시키지 않음으로써 인간의 역할과 책임을 강조한 것으로 이해할 수 있다.

이 같은 인식을 보여준 사례는 더 있다. 기원전 7세기 중반에 있었던 일로 진나라의 민자마(閔子馬)가 공서(公鉏)에게 아버지에게 효도를 하라고 권유하는 말에서도 비슷한 이해가 보인다. 그는 공서에게 "화(禍)나 복(福)이 들어오는 그런 문은 없다. 화나 복을 초래한 것은 인간(의 행동)"이라고 설명하면서 아버지를 공손하게 잘 따르면 부(富)가 저절로 생길 것이고 그렇지 않으면 백성보다 더 많은 재난을 초래하게 될 것이라고 권계했다.[13] 화나 복은 인간 행동의 결과라는 인식은 신령이 인간에게 복을 하사하고 화를 내려준다고 믿는 옛 사고방식을 깨뜨린 것이다. 다시 말해 그는 화복의 원인은 인간의 덕행(德行)과 관계된 것이라고 주장하면서 인간이나 인간의 행위, 그리고 도덕성에 더 많은 관심을 기울인 것이다. 그리고 화나 복이 들어오는 그런 문이 없다는 주장은 신령처럼 인간 사회를 주관하고 인간에게 화복을 내려주는 초월적인 실재에 대해 회의적인 태도를 나타낸 것이라고 할 수 있다.

여기서 그치는 것이 아니다. 이 시대의 사람들은 인간의 행위가 자신의 화복길흉도 결정하지만 자연에도 영향을 끼칠 수 있다는 인식을 갖게 된다. 역시 『좌전(左傳)』에 이와 관련된 이야기가 실려 있다. 소공 16(기원전 681)년 정나라에 큰 가

13) 『左傳』襄公23年. 季氏以公鉏爲馬正, 慍而不出. 閔子馬見之, 曰: 子無然. 禍福無門, 唯人所召. 爲人子者患不孝, 不患無所. 敬共父命, 何常之有? 若能孝敬, 富倍季氏可也; 姦回不軌, 禍倍下民可也.

뭄이 발생하자 그는 관료들에게 상산(桑山)에서 기우제를 지내라고 명을 내린다. 명을 받은 관료들이 기우제를 지내기 위해 산에 있는 나무를 베었는데 그럼에도 불구하고 비는 내리지 않았다. 이 이야기를 듣고 재상인 자산(子産)은 이렇게 말했다 "산신을 모시고 기우제를 지내라는 것은 산림을 양육하고 보호하며 번식시켜 나무들을 왕성하게 하는 것이다. 그런데 산에 있는 나무를 베었으니 이것은 큰 죄다."[14]라고 말이다.

이 이야기를 보면 당시에 자연이나 신령에게 비를 내려 달라고 비는 기우제의 전통이 아직 실행되고 있었다는 것을 알 수 있다. 그러나 자산이 기우제에 대해 이해한 것은 분명히 옛 사람과 차이가 있다. 우선 그는 '기우'를 단순히 산신령에게 제를 올려 도움을 청하는 것으로 이해하지 않았다. 그 대신 그는 산에 있는 나무를 보호하여 왕성하게 키우는 행동을 통해 비를 오게 할 수 있다고 믿었다. 이것은 신령의 도움을 기다리지 않고 인간의 힘으로 해결할 수 있다고 생각한 것이라고 할 수 있다. 뿐만 아니라 우리는 이 이야기에서 자산이 인간의 행위와 자연 사이의 연관성에 대해서도 어느 정도 인식하고 있다는 것을 알 수 있다. 자산의 생각을 유추해보면, 그는 '나무를 베어버리면 가뭄이 발생하고 반면에 산림을 왕성하게 키우면 비가 온다'고 생각하고 있는 것이다. 이것은 단순하고 간단한 생각이지만 인간의 행위가 이처럼 자연에 영향을 끼칠 수 있다는것을 발견한 것은 인간과 자연 사이의 관계에서 인간의 지위가 상승되는 데에 중요한 역할을 했다고 할 수 있다.

신령 같은 초자연적 존재를 넘어서는 중국인 이 이야기에서 우리는 당시의 중국인

14) 『左傳』昭公16年. 鄭大旱, 使屠擊, 祝款, 豎柑有事於桑山. 斬其木, 不雨. 子産日: 有事於山, 荻山林也. 而斬其木, 其罪大矣. 奪之官邑.

들이 신령에 대해서도 이전과는 다른 인식을 갖게 되었다는 것을 알 수 있다. 즉 비가 내리기를 바라는 인간이 이를 위해 신령에게 의지하지 않은 것이 그것이다. 대신 그들은 인간 스스로의 힘으로 원하는 것을 얻으려는 시도를 했다. 이와 같이 춘추전국시대에 자연은 인간이 숭배하는 대상에서 객관적으로 인식되는 대상으로 점점 변해 가고 있었다.

신령 등과 같은 초월적인 실재도 그 위상에 변화가 있었다. 즉 이전처럼 인간이 단순히 의지하는 대상이 아니라 회의(懷疑)하고 회피하는 대상으로 변하고 있었던 것이다. 이와 동시에 인간의 지위도 상승했다. 인간이 점차 스스로의 힘을 알게 되고 그 힘으로 자연을 변화시킬 수 있다는 것을 체험하게 된 것이다. 이런 과정을 겪으면서 인간은 신령에 대해 회의를 갖거나 외면할 수 있을 뿐만 아니라, 불신하는 경우도 생기기 시작했다.

이런 변화는 『좌전』에 기록되어 있는 자산의 다른 이야기를 통해서 엿볼 수 있다. 정나라에 큰 불이 났는데 다행히 자산의 효과적인 지도 덕분에 손실이 심하지 않았다. 그런데 불이 일어나기 전에 신을 섬기는 비조(裨竈)라는 자가 신의 뜻을 전달받아 화재의 발생을 예언했다. 그는 자산에게 화재가 일어나지 않도록 제사를 올릴 터이니 보석을 달라고 부탁했다. 그러나 자산은 이를 거절했다. 화재가 진압된 후에 비조가 다시 자산을 찾아갔다. 그는 자산에게 지금이라도 제사를 올려야 하고 그렇지 않으면 화재가 다시 일어날 것이라고 주장했다. 그러나 자산은 또 이를 거절했다. 주변 사람들도 자산에게 제사를 올리자고 권유했지만 자산은 거절하면서 이렇게 대답했다. "하늘의 도는 현묘하고 아주 멀다. (이에 비해) 인간의 도는 아주 가깝다. (사정이 그러하니) 비조가 그 머나먼 하늘의 도를 어찌 알겠는가?

예언을 많이 하다 보니 한두 번 정도 우연히 맞혔을 뿐이다."[15]

그 후에 정나라에는 큰 화재가 발생하지 않았다고 하는데 우리는 이 이야기를 통해 다음과 같은 내용을 알 수 있다. 즉 자산은 '하늘의 도'를 부정하지는 않았지만 종교 사제가 신령과의 교섭을 통해 '하늘의 도'를 알게 된다는 것에 대해 강한 불신의 태도를 갖고 있었다는 것이 그것이다. 여기서 유념해야 할 것은 자산이 인식하고 있는 초월적인 실재인 '하늘의 도'는 그 이전 시대의 사람들이 섬기는 신령과 다른 것으로 이해되고 있다는 점이다. 이 점은 자산이 이를 두고 '신의 뜻'이라고 하지 않고 '하늘의 도[天道]'라고 표현한 것을 통해 알 수 있다.

이게 무슨 말일까? 구체적으로 말해 자산의 생각은 이전 사람들의 그것과 어떻게 다르다는 것일까? 그 이전 시대의 사람들은 신령으로 여와(女媧)처럼 인간성이나 동물성, 신성을 갖춘 조물신을 모셨고 또 인간사회와 자연의 모든 일을 주관하는 상제, 혹은 인간과 혈연관계가 있는 조상신 등을 섬기고 있었다. 그러나 자산이 말한 '하늘의 도'는 이 같은 인격적이고 감성적인 신령과는 분명히 거리가 있다. 자산이 인식하는 초월적인 실재인 '하늘의 도'는 유가에서 지고의 가치로 여기는 '도'와 흡사한 것으로 보인다. 이에 대해서는 뒤에 유가 부분에서 자세하게 논의할 것이다.

이와 관련해서 『좌전』에 있는 또 다른 이야기를 살펴보자. 이것은 수나라의 계량(季梁)이 수나라의 임금과 정치에 대해 논의한 이야기이다. 계량은 군주의 도란 다른 것이 아니라 백성에 대한 충(忠)과 신령에 대한 신(信)이라고 주장했다. 백성을 이롭게 하는 것에 대해 생각하는 것이 충이고, 사제가 신령에게 올바르게 고하

15) 『左傳』昭公18年. 脾竈曰 : "不用吾言，鄭又將火." 鄭人請用之，子產不可. 子大叔曰 : "寶以保民也. 若有火，國幾亡. 可以救亡，子何愛焉？" 子產曰 : "天道遠，人道邇，非所及也，何以知之？ 竈焉知天道？ 是亦多言矣，豈不或信？" 遂不與. 亦不復火.

는 것이 신이라는 것이다. 계량은 임금에게 백성들은 굶주림에 시달리고 있는데 사제들이 신령에게 거짓으로 고하는 행위의 부당함을 지적했다, 그 말을 듣고 임금은 자신이 신령에게 올린 제물은 아주 좋은 것인데 어찌 신령에게서 믿음을 받지 못하느냐고 따졌다. 그 말을 들은 계량은 "백성이야말로 신령의 주인이다"라고 대답하면서 훌륭한 군주는 항상 먼저 백성의 일을 잘 처리하고 신령에 대한 제사는 그 다음이라고 임금에게 권계했다.[16]

이 이야기를 통해 우리는 백성, 즉 인간의 지위가 신령보다 앞선다고 말하는 사람이 생기고 있는 것을 알 수 있다. 물론 앞에서 언급했던 것처럼 당시에도 기우제나 신령에 대한 제례, 화재를 예방하는 제사 등 신령을 위한 여러 가지 제사가 지내지고 있었다. 그렇지만 계량, 자산과 같은 식자들은 이런 행위에 대해 이전과는 상당히 다른 인식을 하고 있었던 것을 알 수 있었다. 그들은 주술적인 태도에서 벗어나 이성적인 생각을 견지하고 있었던 것이다.

제사는 신령이 아니라 인간 사회를 위해 지내는 것!　순자는 당시의 지식인들이 제사 같은 종교 행위에 대해 가졌던 태도를 다음과 같이 예리하게 묘사했다. 그는 기우제와 같은 종교의례에 대해 "군자는 형식을 갖추기 위해[文] 그 일을 하고, 백성들은 그것을 신령스러운 일이라 여기고 그 일을 한다"[17]고 주장했다. 이를 통해 우리는 당시의 사대부 계층이 자연(자연신)이나 신령을 위한 종교의례에 대해 일반 백성들과 다르게 인식하고 있다는 것을 알 수 있다. 순자는 이 점에서 대단히 중요한 인물이라 뒤에서 그의 이론에 대해 자세하게 논의하겠다.

16) 『左傳』桓公6年. "所謂道, 忠於民而信於神也. 上思利民, 忠也; 祝史正辭, 信也. 今民餒而君逞欲, 祝史矯擧以祭, 臣不知其可也." 公曰 : "吾牲牷肥腯, 粢盛豐, 何則不信?" 對曰 : "夫民, 神之主也. 是以聖王先成民, 而後致力於神.

17) 『荀子』天論. 荀子曰 : 雩而雨, 何也? 曰 : 無何也, 猶不雩而雨也. 日月食而救之, 天旱而雩, 蔔筮然後決大事, 非以為得求也, 以文之也. 故君子以為文, 而百姓以為神. 以為文則吉, 以為神則兇也.

춘추전국시대의 일부 지식인들은 종교의례의 내용보다 형식에 더 많은 의미를 부여했다. 이때 우리가 주목해야 할 것은 초나라의 군주인 소왕(昭王)이 "(신령을 위한) 제사를 폐지하면 안 되는가?"[18]와 같은 질문을 던졌다는 사실이다. 이 질문은 그 이전의 주나라, 은나라 때에는 상상할 수 조차 없는 대단히 파격적인 것이었다. 이유는 간단하다. 이전 사람들에게 신령은 가장 높은 가치를 지닌 존재였고, 그에 따라 신령을 위한 제사는 나라의 가장 중요한 일이고 신성한 일이었기 때문이다. 당시에는 이런 질문을 하는 행위 자체가 신령에 대한 모독이었다. 그러나 춘추전국시대 말에 초나라의 군주가 이런 질문을 했다는 것은 신령에 대한 그 시대 사람들의 신앙이 이미 쇠약해지고 있다는 것을 보여준다.

군주의 이런 질문에 대해 신하인 관사부(觀射父)는 다음과 같이 정중하게 대답했다. 그는 제사 의례를 말하면서 공양하는 신령의 실존이나 전통의 중요성 등에 대해서는 강조하지 않았다. 대신 그는 제사를 드리는 이유에 대해 제사 의례가 사회적으로나 정치적으로 큰 기능을 갖고 있기 때문이라고 설명했다. 그가 주장하는 제사의 사회적인 기능은, "제사를 통해서 효도를 선양하고, 인구를 늘리며, 나라를 안정시키고, 백성을 안심시킨다" 등이었다. 그리고 제사를 지내면서 친척, 친구 등이 모여서 서로 친해지고 각종 갈등이 해소되며, 원한과 악이 제거되고, 사람들이 모두 조화롭고 안정된 상태가 되어 씨족 마을이 견고하게 될 수 있게 된다는 것이 다. 더 나아가서 관사부는 제사를 통해서 얻은 나라와 사회의 안정은 제사를 받는 신령이 인간사회에 하사한 것이 아니라 제사 의례에서 사람들이 행한 행동

18) 『國語』楚語下. 王曰: "祀不可以已乎?" 對曰: "祀所以昭孝息民. 撫國家. 定百姓也, 不可以已. 於是乎合其州鄉朋友婚姻, 比爾兄弟親戚. 於是乎弭其百苛, 殄其讒慝, 合其嘉好, 結其親暱, 億其上下, 以申固其姓. 上所以教民虔也, 下所以昭事上也. 天子禘郊之事, 必自射其牲, 王后必自舂其粢; 諸侯宗廟之事, 必自射牛. 刲羊. 擊豕, 夫人必自舂其盛. 況其下之人, 其誰敢不戰戰兢兢, 以事百神! 天子親春禘郊之盛, 王后親繰其服, 自公以下至於庶人, 其誰敢不齊肅恭敬致力於神! 民所以攝固者也, 若之何其舍之也!"

의 효과라고 주장했다.

이처럼 그는 사회적인 관점에서 제사가 사회를 안정시키는 기능을 갖고 있다고 주장했다. 관사부는 여기서 한 걸음 더 나아가서 백성들이 신령에 대해 경외심(敬畏心)을 갖는 것은 신앙의 산물이 아니라 정치적인 권력의 산물이라고 주장했다. 왕과 왕비가 친히 모범을 보여주면 귀족이나 백성들도 "누가 감히 여러 신령을 모시지 않을 수가 있겠는가?"라고 하면서 그들 역시 왕을 공경하고 공손한 태도를 취하게 된다고 주장했다. 이것은 제사를 통해 통치자가 백성들의 공경과 복종을 얻게 되는 것을 의미한다.[19] 이것이 바로 관사부가 말하는 제사의 정치적인 기능이다.

제사의 기능을 종합하면서 관사부는 마지막으로 이렇게 답했다. "제사를 통해 사회의 조화를 이루고 백성의 복종을 얻어 나라의 안정을 실현할 수 있는데 제사를 어찌 폐지할 수 있겠는가?" 이 말은 제사의 폐지 여부를 결정하는 것은 신령의 존재 여부나 제사의 필요 여부가 아니라, 통치 수단으로서 제사를 정치적으로 이용할 수 있느냐 없느냐에 달렸다는 것을 말한다. 이처럼 당시의 통치자들은 신령 자체보다 인간사회에 대해 훨씬 더 많은 관심을 가지고 있었다. 따라서 신령은 더 이상 인간사회를 주관하는 존재로 인식되지 않았다. 신령은 더 이상 인간에게 최고의 가치를 지닌 존재가 아니었다는 것이다. 이와 같은 인본주의적이고 사회 중심적인 사고방식은 춘추전국시대의 보편적인 사상 배경이 되었다. 널리 알려진 것처럼 공자, 맹자, 순자, 노자, 장자 등의 철학 사상은 바로 이러한 배경에서 탄생한 것이다.

19) 陳來, 「春秋時期的人文思潮與道德意識」 『中原文化研究』 (2013년 2호), 참조.

표 3 : 춘추전국시대의 세계관

자연	- 자연을 이성적으로 이해하려고 노력함 - 자연이 초월적 존재와 분리되기 시작함
신령	회의적·회피적 태도로 대함
인간	역할이나 가치가 상승됨

위에서 논의한 춘추전국시대에 나타난 자연에 대한 인식, 신령에 대한 이해, 인간과 신령의 관계, 그리고 인간과 자연의 관계 등에 대한 사고방식을 종합하면 세 가지로 요약할 수 있을 것이다. 첫째, 자연물이나 자연현상에 대해 갖는 인간의 태도가 점차 객관적이고 이성적인 방향으로 발전해 나가고 있다. 자연현상을 더 이상 신령이 주는 메시지나 길흉의 징조로 보지 않고 철학적이나 과학적인 시각에서 해석하려고 시도한 것이다. 다시 말해 자연과 초월적인 실재를 점차 분리하기 시작한 것이다. 둘째, 제사를 비롯한 종교 의례에 대한 관념에도 변화가 생겼다. 사람들은 신령에 대해 소극적인 태도를 갖게 됐으며 그 존재를 긍정하지도 부정하지도 않았다. 신령의 존재나 위력에 대해서 회의적인 견해를 갖고 있었기 때문에 회피하는 태도를 취했다고도 볼 수 있다. 신령은 인간에게 최고 가치의 자리에서 물러나기 시작한 것이다. 셋째, 인간의 지위가 상승되었다. 인간의 일 혹은 백성의 일은 신을 모시는 일을 초월하여 국가의 가장 중요한 일이 되어가고 있었다. 따라서 인간과 자연, 인간과 신령의 관계에도 변화가 생겼는데 이전에 비해 인간의 역할이나 가치가 상승한 것을 알 수 있다.

이런 변화와 관련해서 잊지 않고 유념해야 할 것은 이러한 관념의 변화는 지식을 갖춘 상층의 사람에게만 해당된다는 것이다. 대부분의 일반 백성들은 근대까지도 신령에 대한 숭배에서 벗어나지 못했다. 그러나 상층부의 소수에 불과한 사

람이라도 이 같은 이성적인 견해를 갖는다는 것은 대단한 일이 아닐 수 없다. 이들은 이른바 '오피니언 리더'로서 중국 사회 전체에 상당한 영향력을 갖게 되기 때문이다.

우리는 지금까지 유가나 도가가 나타나기 전까지 중국의 춘추전국시대에 어떤 세계관이 생겨났고 그 변화 양상에 대해 보았다. 이제 이에 대한 지식을 바탕으로 중국적인 세계관을 결정한 유가와 도가의 세계관에 대해 볼 차례이다.

B. 유가와 도가

유가와 도가의 관계에 대하여 유가와 도가의 세계관을 살펴보기 전에 꼭 짚고 넘어가야 할 몇 가지 사항이 있다. 이는 이 두 사상이 전체 중국사상사에서 차지하는 비중과 두 사상의 상관관계에 대한 것이다. 이 두 사상을 구체적으로 보기 전에 이 같은 전체적인 그림을 그려보는 것은 이 두 사상을 이해하는 데에 필요한 작업이라 생각된다.

첫째, 중국사상사에서 유가와 도가가 차지하는 중요성에 대한 것이다. 춘추전국시대에는 공자, 노자, 한비자(韓非子) 등을 대표로 하는 유가, 도가, 법가 등 여러 학파가 자유롭게 각자의 학설을 내세우고 서로 논쟁하면서 번성하고 있었다. 그러나 한나라에 이르러 한 무제(기원전 156~87년)가 '백가를 배척하고 유가만을 중시한다'는 정책을 실행하면서 유가는 중국의 정통 사상이 되었다. 그 이후 20세기에 마르크스 사상이 들어오기 전까지 유가 사상은 중국의 사상과 문화에 있어 이천 년 동안 그 통치적 지위가 동요된 적이 없었다.

도가 사상도 중국사상사에서 중요한 위치를 점유하고 있었다. 그중에서 불교와

융합하여 선불교라는 불세출의 종교 사상을 만들어낸 것은 괄목할 만 일이라 하겠다. 학계에서는 이것을 철학적 도가사상이라고 하는데 또 한편에는 신선이 되는 것을 목적으로 하는 일군의 도가 사상이 있었다. 이것을 보통 종교적 도교라고 하는데 우리의 논구에서는 이에 대한 언급이 거의 없을 것이다. 그리고 이런 도교 말고 여러 신들에게 복을 비는 것이 주 업무인 민중 도교도 있지만 이에 대해서도 언급하지 않을 것이다.

둘째, 유가와 도가의 관계다. 유가와 도가의 관계에 대해 학자들이 표방하는 의견은 상당히 일치한다. 예를 들어 짱따이니엔[张岱年]은 유가의 영향은 도가보다 크고 중국문화 사상사에서 오래 기간 주류적인 역할을 해왔다고 주장한다.[20] 리쯔어허우는 앞에서 본 것처럼 유가와 도가는 중국사상사에서 서로 보완적인 관계에 있다고 주장하고 그 관계에서 도가는 늘 보충적이고 종속적인 지위에 있다고 지적했다.[21]

셋째, 유가 사상은 종교인가라는 문제다. 엄격하게 따지면 유가 사상은 종교가 아니다. 유가는 초월적인 실재에 대해 대부분 무관심한 태도를 취했고 유가에서 추구하는 최고의 가치 또한 늘 현세적인 것이었다. 그러나 유가는 중국인들에게 이천 년 동안 세계관, 가치관, 실천관을 제시했다는 의미에서 종교적인 역할을 수행해 왔다고 보는 것이 타당하겠다.

(1) 유가의 세계관
유가 사상은 춘추전국시대에 형성되었기 때문에 그 시대의 세계관을 계승하여 더욱 더 이성적인 방향으로 발전해 나갔다. 이는 유가의 창시자이자 대표 학자인

20) 张岱年(2006), "中国文化的基本精神", 『党的文献』(2006. 1), pp. 5-8.
21) 李泽厚(2008), 『华夏美学·美学四讲』 三联书店. p.95.

공자 그리고 공자의 학설을 계승하여 발전시킨 맹자와 순자 등의 학설을 통해 그 사정을 살펴볼 수 있다.

공자의 자연 인식　　이들이 제시한 세계관을 파악하기 위해 먼저 그들이 자연에 대해 갖고 있던 인식부터 알아보자. 공자는 자연의 사물에 대해 매우 객관적인 태도를 지니고 있었다. 공자는 제자인 자공(子貢)과의 대화 중에 이렇게 말했다. "천이 무슨 말을 하던가? 사계절은 제대로 돌아가고 있고 만물이 잘 자라고 있는데 천이 뭐라고 하는가?"[22] 여기서 말하는 천은 자연에 있는 하늘이 아니라 공자가 우주의 주재(主宰)라고 인식한 초월적인 실재다. 공자는 천의 존재를 부정하지 않았지만 자연의 사계절이나 만물 등에 대해서는 천과는 독립적으로 각각 나름의 법칙을 갖고 있는 객관적인 것으로 이해했다.

우리는 공자의 제자인 자공이 월식과 일식 등에 대해 언급한 것에서도 이 같은 태도를 확인할 수 있다. 자공은 "군자의 잘못은 일식이나 월식과 같은 것으로 볼 수 있다. 잘못하면 사람들에게 그 잘못을 그대로 보여주고 그 잘못을 고치면 사람들이 군자를 우러러볼 것이다"[23]고 하면서 군자의 덕행을 일식과 월식에 비유해서 설명했다. 자공이 일식과 월식을 비유의 대상으로 삼을 수 있었던 것은 일식과 월식을 경외의 대상이 아니라 일반적인 자연현상으로 인식했기 때문일 것이다.

공자는 자연을 객관적인 존재로 인식했을 뿐만 아니라 미적인 대상으로 여겼다는 주장도 있다. 왕리취원[王立群]에 따르면 공자는 "중국 고대에서 자연 산수에 대한 종교적인 태도에서 벗어난 첫 번째 인물"이다.[24] 공자의 시대나 그 이전의

22) 『論語』 陽貨篇, 子曰 : "天何言哉? 四時行焉, 百物生焉, 天何言哉?"

23) 『論語』 正己篇, 子貢曰 : "君子之過也, 如日月之食焉. 過也, 人皆見之. 更也, 人皆仰之."

24) 王立群(2008), 『中國古代山水遊記研究』, 中國社會科學出版社, p.44

시대에 산이나 강은 대부분 종교의례의 숭배 대상이었다. 이는 『예기』 왕제(王制) 편의 다음과 같은 기록에서도 확인할 수 있다. "천자(황제)는 천하의 명산대천에서 제를 올리고, 삼공은 오악(다섯 개의 산)에서 제를 올리며, 제후는 사독(네 개의 강)에서 제를 올리고, 또 제후는 각 소재지에 있는 명산대천에서 제를 올린다"[25]는 것이 그것으로 이것은 신분에 따라 산수에 올리는 제사의 등급이 명확하게 규제되어 있었다는 것을 뜻한다. 왕은 이를 두고 당시 사람들이 자연 산수에 대해 갖는 종교적인 태도가 반영된 것이라고 주장했다.

더 나아가서 왕은 공자가 "인자요산(仁者樂山), 지자요수(智者樂水)"[26]라고 한 것은 인간이 자연에 대한 종교적인 태도에서 벗어나 주체적인 입장에서 자연을 미의 가치로 판단한 시도라는 독특한 의견을 피력했다. 사람들이 자연에 대해 갖는 인식과 태도가 변화하면서 자연은 신과 분리되어 독립적인 존재가 되었고 인간과 거리가 있는 심미의 대상이 되었다는 것이다.[27] 이 뿐만이 아니다. 공자가 진나라에 들어가려고 황하 강변에 갔을 때 황하를 보고 "황하의 물은 이렇게 아름답구나. 호호탕탕하게 흐르네"[28]라고 감탄한 적이 있는데 왕은 이 역시 공자가 자연의 산수를 미적인 대상으로 여긴 예라고 주장했다. 이를 통해 우리는 당시 중국인들이 자연과 초월적인 실재를 명확하게 구분하고 있다는 것을 확인할 수 있었다.

유가가 신령과 종교 의례를 바라보는 시각에 대해 다음은 유가가 신령과 종교의례에 대해 가졌던 인식에 대해 살펴볼 차례다. 위에서 논의했듯이 공자가 자연을 이

25) 『禮記』 王制. 天子祭天下名山大川, 五嶽視三公, 四瀆視諸侯. 諸侯祭名山大川在其地者.
26) 이 문구의 해석에 대해서는 여러 가지 주장이 있다.
27) 王立群(2008), 제1장 제2절 참조.
28) 『史記』 孔子世家. "美哉水 , 洋洋乎 ! "

성적으로 인식하고 있었다면 그가 신령이나 종교의례에 대해서는 어떤 태도를 지녔는지 궁금해진다. 우선 공자는 신령을 말할 때에 그 주제를 회피하는 소극적인 태도를 갖고 있었다. 제자가 공자에게 지혜가 무엇이냐고 물어보자 그는 "백성의 일에 전념하며, 귀신을 공경하되 멀리하면 지혜롭다고 할 수 있다"[29]고 대답했다. 지혜로운 사람이라면 백성의 일을 제대로 해야 하고 신령의 일에 대해서도 적절한 태도를 취해야 한다는 것이다. 이 대답에서 우리는 공자가 신령이나 귀신에 대해 소극적인 태도를 갖고 있었다는 것을 확인할 수 있다. 공자가 귀신에 대해서 "경외하되 멀리하라"고 충고하고 있으니 말이다. 그리고 공자가 민사(백성의 일)를 먼저 언급함으로써 이 일이 신사(신령의 일)보다 더 중요하다는 언질을 주고 있다는 것도 잊어서는 안된다.

공자는 신령뿐만 아니라 죽음이나 죽은 이후의 세계에 대해서도 회피하거나 소극적인 태도를 갖고 있었다. 이 이야기는 매우 잘 알려진 것이다. 계로(季路)가 공자에게 신령을 모시는 것에 대해 묻자, 공자는 "인간의 일도 아직 제대로 하지 못하는데 어찌 신령을 모시는 일을 할 수 있겠는가?"[30]라고 반문했다. 이러한 공자의 대답에서 우리는 공자가 신령의 일보다 인간의 일을 먼저 생각하고 있다는 것을 알 수 있다. 다른 기회에 공자는 신령을 모시는 일에 대해서도 직접적으로 대답하는 대신 우회적이고 회피적인 태도를 취했다. 계로가 죽음에 대해서 물어보았을 때에도 공자는 같은 식으로 대답했다. "생에 대해서도 다 알지 못하는데 어찌 죽음에 대해 알려고 하느냐?"는 식으로 말이다. 이러한 예화를 통해 우리는 공자가 항상 신령이나 죽음과 같은 초현실적인 사안보다 현실이나 인간의 삶을 더 강조하고 있는 것을 알 수 있다.

29) 『論語』 雍也篇, 樊遲問知. 子曰 : "務民之義, 敬鬼神而遠之, 可謂知也."
30) 『論語』 先進篇, 季路問事鬼神. 子曰 : "未能事人 , 焉能事鬼?" "敢問死." 曰 : "未知生 , 焉知死 ?"

같은 맥락에서 우리는 공자가 종교의례에 대해 갖는 태도에 대해서도 조망할 수 있다. 공자는 종교의례를 거행할 때 그 의례의 대상인 신령보다 의례의 주체인 인간의 내면적인 태도를 더 강조했다. 이 같은 태도는 다음과 같은 공자의 주장에서 엿볼 수 있다. 즉 "제사를 지낼 때 제사를 받는 자가 정말로 존재하듯이 해야 한다. 신령을 위해 의례를 거행할 때 마치 신령이 정말로 존재하듯이 거행해야 한다."[31]는 것이 그것이다. 신령이 마치 존재하듯이 의례를 거행하라는 것이 무슨 뜻일까? 공자는 이어서 "내가 제사에 참여하지 않는다면 그것은 제사를 지내지 않은 것과 같다"고 하면서 제례를 거행할 때 사람들이 신령에 대해 가져야 하는 공경심에 대해 강조했다.[32]

공자는 이처럼 신령의 존재 여부를 정확하게 말하지 않았고 신령이 인간이 표한 공경을 느끼고 받을 수 있는지에 대해서도 언급하지 않았다. 그런데 공자는 "마치 신령이 정말로 존재하듯이"라는 표현을 했다. 이것은 공자가 의례에서 신령의 부재를 암시하고 있는 것으로 이해할 수 있지 않을까 싶다. 이처럼 공자가 생각하는 제례에서는 신령의 존재 여부가 큰 문제가 아니었다. 더 나아가서 사람들에게 공경의 태도를 요구한 것은 그가 종교의례를 백성을 공순(恭順)하도록 교화하는 수단으로 이용하는 것이 아닌가 하는 추측도 가능하게 한다.

유가의 사상가들이 종교의례를 어떻게 생각했는지는 공자의 계승자인 순자에게서 극명하게 보인다. 그는 통치자와 백성들을 구분하면서 종교의례의 본질에 대해 다음과 같이 예리하게 갈파했다.

31)『論語』八佾篇, "祭如在，祭神如神在". 子曰："吾不與祭如不祭."
32) 赵又春(2012),『论语名家注读辩误』第四章 第三节, 岳麓出版社

기우제를 올리니 비가 내렸다. 왜 그런가? (내가 보기에는) 아무것도 아니다. 기우제를 지내지 않아도 비는 내린다. 일식, 월식이 일어날 때 태양과 달을 구(救)하려는 것, 땅에 가뭄이 발생하여 기우제를 올리는 것, 큰일을 앞두고 점을 치고 그 결과에 따라 결정하는 것, 이런 일들은 신령들에게 기도했기 때문에 (원하는 것을) 얻은 것이 아니라 정치적인 (백성을 위로하는) 문식(文飾)이나. 그래서 통치자는 (종교의례를) 정치적인 문식[文]이라고 여기는데 백성은 하늘의 신령을 위한 것[神]이라고 믿는다.[33]

순자가 종교의례의 본질에 대해 논의한 것을 보면 당대의 지식인들이 종교의례가 정치적인 수단이라는 사실을 이미 명확하게 이해하고 있다는 것을 알 수 있다. 종교의례에 대한 순자의 인식에는 강한 이성적인 정신과 정치적인 의미가 담겨 있다. 이 글을 통해서 우리는 당시 중국의 지식분자들이 종교의례를 이성적으로 이해하고 있고 신령에 대해서는 회피하는 소극적인 태도를 갖고 있었다는 것을 다시 한 번 확인할 수 있었다.

유가의 인간관　이번에는 유가의 인간관에 대해 살펴보자. 유가에서는 춘추전국시대의 이성적인 정신을 이어받아 자연물에 대해서는 객관적인 인식을 갖고 있었고 신령에 대해서는 소극적인 태도를 취했지만 그와 반비례해서 인간의 지위는 상승시켰다. 인간 지위의 상승은 두 가지 모습으로 나타났다. 첫째, 인간은 독립적인 의지와 도덕성을 지니고 있기 때문에 다른 세상 만물과 구별되는 특별한 존재

33) 『荀子』 天論. 雩而雨, 何也? 日: 無何也, 猶不雩而雨也. 日月食而救之, 天旱而雩, 蔔筮然後決大事, 非以為得求也, 以文之也. 故君子以為文, 而百姓以為神.

다. 그런데 그저 구별되는 것으로 그치는 것이 아니라 인간은 만물 중에 가장 귀한 존재라 하늘, 땅과 같은 수준의 지위를 갖고 있다. 둘째, 인간은 자신의 삶과 자연에 대해 적극적인 태도를 갖고 있다. 이것은 인간이 자연에 종속되거나 일방적으로 자연을 숭앙하는 것이 아니라 인간이 주체가 되어 자연을 이용하고 활용하는 태도를 말한다.

먼저 인간이 지니고 있다고 하는 특별한 지위부터 보자. 공자가 "(사람이) 인(仁)을 실천하는 것은 자기의 의지에 있다"[34]라고 한 데에서 알 수 있듯이 유가적인 인간은 독립적인 의지를 갖고 있다. 더 나아가서 그는 "인간이 도를 선양하여 발전시킬 수 있는 것이지, 도가 인간을 발전시키는 것이 아니다"[35]고 하면서 인간의 의지와 능동성을 강조했을 뿐만 아니라 그것을 요구했다. 또한 "삼군의 장수는 빼앗을 수 있지만 필부의 뜻은 빼앗을 수 없다"[36]고 하면서 인간의 의지가 매우 굳세다는 주장을 펴기도 했다. 인간의 의지가 지닌 특징에 대해 공자는 굳센 강인함과 더불어 과감함, 소박함, 신중함이 인(仁)과 가까운 네 가지 좋은 품성이라고 높이 평가했다.[37] 이러한 굳센 의지에 대한 요구는 『역전(易傳)』에서도 군자가 갖춰야 할 품격으로 묘사되었다. 즉 "하늘의 운행은 강건하다. 따라서 군자도 스스로 끊임없이 진보하고 강해져야 한다."[38]는 것이 그것인데 이처럼 인간은 독립적인 의지를 갖고 있으며 그 의지를 굳세고 강인하게 만들어야 한다는 요청은 중국의 전통문화가 형성되는 데에 큰 역할을 했다.

유가의 경전을 보면 인간을 만물과 다른 특별한 존재로 여기는 부분이 많이 눈

34) 『論語』 顔淵篇, "爲仁由己".
35) 『論語』 衛靈公篇, "人能弘道, 非道弘人".
36) 『論語』 子罕篇, "三軍可奪帥也, 匹夫不可奪誌也".
37) 『論語』 公冶長篇, 子曰 : "剛, 毅, 木, 訥, 近仁."
38) 『易傳』 天行健, 君子以自強不息.

에 띤다. 예를 들어 『상서(尙書)』에서는 인간의 특별한 지위에 대해 이렇게 설명한다. "천지는 만물의 모체(母體)이고, 인간은 만물 중에 가장 영(靈)적인 존재다."[39) 비슷한 맥락에서 순자는 자연의 만물을 등급으로 나누어 논의하면서 인간이 왜 중요하고 다른 만물과 어떻게 다른가에 대해 밝혔다. "물과 불은 기(氣)만 있고 생(生)은 없으며, 풀과 나무는 생은 있으나 지(知)가 없다. 날짐승과 들짐승은 지(知)는 있지만 의(義)가 없다. 인간은 기, 생, 지 모두를 갖고 있으며 의까지 지니고 있어서 천하에 가장 귀한 존재다."[40)라고 한 것이 그것이다. 순자의 말에 따르면 인간은 의라는 도덕적인 특징이 있기 때문에 자연의 다른 사물과 구분되는 귀한 존재다. 같은 점은 맹자에게서도 발견된다. 맹자 역시 인간이 동물과 다른 것은 인간만이 도덕성을 갖고 있기 때문이라고 주장한다. 맹자는 "인간은 날짐승이나 들짐승과 다른 점이 많지 않다. 백성은 그 차이점을 버리고, 군자는 그것을 보존한다"[41)라고 했는데 그 차이점은 인간이 갖고 있는 "인의(仁義)"라고 설명한다. 이 인의는 바로 인간의 도덕에 대한 요구다.

도덕성을 갖춘 인간은 독립적인 의지도 갖고 있다. 인간이 자신의 의지로 자기의 도덕성을 완전히 발휘하면 인간의 본성을 다할 수 있고 더 나아가 만물의 본성까지 다하게 되는데 그 경지를 『중용』에서는 다음과 같이 말하고 있다. 즉 "(인간은) 천지의 발전과 변화 그리고 만물의 화육(化育)을 도울 수 있다. 그러므로 인간은 하늘, 땅과 함께 셋(三)이 된다."[42) 이처럼 『중용』에서 인간이 하늘, 땅과 함께 셋이 될 수 있다는 가능성을 제시하고 있다면 순자는 『천론(天論)』에서 인간이 천

39) 『尙書』泰誓上. 惟天地萬物之母，惟人萬物之靈.

40) 『荀子』王制. 水火有氣而無生, 草木有生而無知, 禽獸有知而無義, 人有氣有生有知, 亦且有義, 故最為天下貴也.

41) 『孟子』離婁下. 人之所以異於禽獸者幾希；庶民去之，君子存之..

42) 『中庸』唯天下至誠，為能盡其性；能盡其性，則能盡之性；能盡人之性，則能盡物之性；能盡物之性，則可以贊天地之化育；可以贊天地之化育，則可以與天地參矣.

지와 같은 지위를 획득할 수 있는 당위성에 대해 다음과 같이 서술하고 있다. "하늘에는 때의 변화가 있고, 땅에는 풍부한 자원이 있는데, 인간은 이를 다스리고 이용할 수 있는 능력이 있기 때문에 하늘, 땅과 함께 나열할 수 있는 것이다."[43] 『역전』에서 기원된 '삼재(三才)'사상도 이와 같은 맥락에서 이해할 수 있다. "하늘의 도가 있고, 인간의 도가 있으며, 땅의 도가 있다. 이를 합치면 삼재인데 삼재를 각각 둘로 중첩하면 모두 여섯 개가 된다. 이 여섯은 다름이 아니라 삼재의 도다."[44] 『역전』에 따르면 이 삼재의 도는 각각 음양(하늘의 도), 강유(剛柔, 땅의 도) 그리고 인의(인간의 도)다. 여기서도 인간은 하늘, 땅과 동등한 지위에 있는 것이다. 이처럼 인간의 도덕성은 삼재 사상의 핵심이고 본질이라 할 수 있다.

위의 설명을 들어보면 유가에서는 인간을 독립적이고 굳센 의지를 가지고 있는 존재로 이해하고 있는 것을 알 수 있다. 이와 더불어 인간은 도덕성을 지니고 있어 천지와 동급의 존재로 되어 있다. 그 뿐만 아니라 인간은 자신의 삶이나 자연에 대해 적극적인 태도를 갖고 노력해야 한다고 주장한다. 인생에 대한 적극적인 태도는 위에서 인간의 굳센 의지에 대해 논의할 때 이미 언급했다. 인간이 자신의 도덕적인 수준을 끊임없이 향상시키고 자기의 인격을 발전시켜야 한다는 것은 유가가 주장하는 도덕중심적인 가치관의 반영이라 할 수 있다.

이러한 맥락에서 보면 인간의 품성이든 자연의 사물이든 인위적인 '가공'이 있어야 이상적인 상태가 될 수 있다는 것을 알 수 있다. 이러한 가공의 필요성에 대해 공자는 이렇게 서술했다. "질박함이 문식을 앞지르면 거칠게 된다. 반대로 문식이 질박함을 앞지르면 실속 없이 겉만 화려하게 된다. 그래서 질박함과 문식이

43) 『荀子』天論. 天有其時，地有其材，人有其治，夫是之謂能參.
44) 『易傳』系辭下. 有天道焉，有人道焉，有地道焉. 兼三才而兩之，故六. 六者非他也，三才之道也.

적당하게 조화되어야 군자라 할 수 있다."⁴⁵⁾ 여기서 말하는 질박함은 인간이나 사물의 원래의 본성을 가리키는 것이고 문식은 인위적인 '가공'이나 '장식'을 말한다. 공자는 원초적인 질박함만을 주장한 것이 아니라 그와 더불어 문식으로 상징되는 인위성이 있어야 한다고 본 것이다.

공자가 이처럼 인간이나 사물이 갖고 있는 본성과 인위적인 가공이 조화되는 것을 논의했다면 순자는 다른 맥락에서 인위성을 높이 평가하고 있다. 순자에 따르면 우리 인간은 아름다움을 창조할 때 인위적인 '가공'이 필요하다. 이에 대해 순자는 "성(性)이란 원래 재질의 소박함이다. 위(偽)란 문식으로 융성하게 만드는 것이다. 성이 없으면 위를 더할 바가 없고, 위가 없으면 본래의 성이 스스로 아름다워질 수 없다."⁴⁶⁾고 서술하고 있다. 성이라는 본성에 반드시 인간이 가하는 인위가 있어야 훨씬 더 나은 상태가 만들어진다는 것이 순자의 주장이니 이 역시 인위성을 얼마나 중요하게 생각하고 있는지 알 수 있다.

유가의 대물관(對物觀)　이처럼 인위성을 강조하는 순자의 태도는 그의 자연관에서도 발견된다. 그는 고대 철학자답지 않게 자연을 객관적으로 인식하고 자연을 적극적으로 이용하자고 제안하고 있다. 다음은 그의 태도를 알 수 있는 문구이다.

하늘을 존경하고 숭배하는 것보다 하늘을 물(物)처럼 대하여 이를 축적하고 이용하는 것이 더 좋지 않겠는가? 하늘을 따르고 그를 찬양하는 것보다 자연의 변화규율을 제어하여 이용하는 것이 더 좋지 않겠는가? 하늘의 때를 바라보면서 수확을 기다리는 것보다 하늘의

45)『论语』雍也篇. 子曰 : "质胜文则野, 文胜质则史, 文质彬彬, 然后君子."
46)『荀子』禮論. 性者, 本始材樸也. 偽者, 文理隆盛也. 無性則偽之無所加, 無偽則性不能自美.

때를 맞춰 이를 이용하는 것이 더 좋지 않겠는가? 만물이 저절로 생성하여 많아지게 놓아두는 것보다 재능을 발휘하여 만물을 화육하는 것이 더 좋지 않겠는가? 사물을 사모하여 그것이 자신의 것으로 되기를 바라는 것보다, 사물을 다스리고 잃지 않게 하는 것이 더 좋지 않겠는가? 만물이 저절로 자라게 바라는 것보다 만물 성장의 규율을 파악하는 것이 더 좋지 않겠는가? 인간이 자신의 노력을 포기하고 하늘만 바라본다면 그는 만물의 본성을 알지 못하게 되고 이용할 수 없게 된다.[47)]

이처럼 순자는 철저하게 인간의 입장에 서서 하늘이나 사물을 이용해야 한다고 주장하고 있다. 그러나 이런 순자도 자연을 함부로 대한다거나 자연에게 과도하게 요구하는 행동에 대해서는 반대하는 입장을 취한다. 이러한 태도는 이미 공자에게서 보인다. 공자에 따르면 "낚시를 하지만 그물로 물고기를 잡지 아니 하며, 화살로 사냥을 하지만 휴식하고 있는 동물을 잡지 않는다"[48)]는 원칙이 있어야 한다. 그물로 물고기를 잡지 않은 것은 탐욕이 없다는 뜻이고 휴식하고 있는 동물을 잡지 않는다는 것은 위급한 상황을 틈타 남을 해치는 행동을 하지 않은 착함을 뜻한다. 이것은 인간이 동물을 포획할 수는 있지만 그럴 때에도 인간의 도덕성을 발휘하여 그에 합당한 태도를 취하라는 것이다.

이 같은 태도는 맹자에게서도 명확히 드러난다. 맹자는 순자처럼 자연을 이용하라는 태도는 취하지 않는다. 그보다 도덕적인 태도를 취하라고 제안하면서 만

47) 『荀子』 天論. 大天而思之, 孰與物畜而制之; 從天而頌之, 孰與制天命而用之; 望時而待之, 孰與應時而使之; 因物而多之, 孰與騁能而化之. 思物而物之, 孰與理物而勿失之也? 願於物之所以生, 孰與有物之所以成? 故錯人而思天, 則失萬物之情.

48) 『論語』. 述而篇, 子釣而不綱, 弋不射宿.

물을 아끼는 태도를 지니라고 주문하고 있다. 맹자에 따르면 "군자는 자연 만물을 대할 때 그것을 아껴야[愛] 하지만 인(仁)으로 대해서는 안 된다. 백성들을 대할 때 인으로 대해야 하지만 친(親)으로 대해서는 안 된다. 부모를 '친'으로 대하면 백성을 인으로 대하게 되고, 백성을 인으로 대하면 만물을 아끼게 된다."[49]

이 같이 주장하면서 그는 부모, 백성 그리고 자연 만물을 대하는 태도를 등급을 나누어 구분했다. 즉 부모는 가장 등급이 높은 친으로 대하고, 백성은 도덕성을 갖춘 인으로 대해야 한다는 것이다. 만물을 다룰 때에도 인간의 도덕성을 발휘하여 그에 합당한 대우를 하라고 하지만 인간을 대하는 식은 아니고 그보다 등급이 낮은 '아끼는' 태도로 일관하라고 가르친다. 이 같은 언명에서 우리는 맹자가 인간부터 자연 만물까지 모든 존재를 대할 때 도덕성을 가져야 한다는 일관성을 강조한 것을 알 수 있다.

지금까지 살펴본 유가의 세계관을 정리하면 다음과 같다.

표2: 유가의 세계관

자연	- 이성적으로 이해함 - 심미의 대상 - 양육의 대상
신령/종교의례	- 초월적인 실재에 대한 소극적인 태도 - 종교의례를 사회적·정치적 통치수단으로 인식함
인간	- 도덕성을 지니고 있고 천, 지, 인 삼재 중 하나인 귀한 존재 - 독립적이고 강한 의지를 지니고 있을 뿐만 아니라 인간의 품성과 자연을 적극적으로 가공하려는 욕구를 갖고 있음

49) 『孟子』盡心上. 君子之於萬物也, 愛之而弗仁. 於民也, 仁之而弗親. 親親而仁民, 仁民而愛物.

위의 표를 참조하면서 유가의 세계관을 다음과 같은 세 가지 특징으로 요약해 보자. 첫째, 자연 만물이나 자연 현상에 대해 이성적이고 객관적인 인식을 갖고 있다. 그 결과 자연 만물이나 자연 현상을 객관적인 존재로 파악하고 자연 산수를 심미의 대상으로 보기 시작했다. 둘째, 신령이나 죽음 이후의 세계 등 형이상학적인 초월적인 실재에 대해 소극적인 태도를 갖고 있으며 별 관심을 두지 않았다. 종교의례에 대해서는 신중하고 공경하는 태도로 거행하라고 제시함으로써 백성들을 교화하고 있지만 유가의 지식인들은 그것의 본질을 사회적·정치적인 통치 수단으로 인식하고 있다. 인간은 독립적인 의지를 갖고 있고 '인의' 등 도덕성을 지니고 있어서 아주 특별하고 귀중한 존재다.

이와 같이 유교에서는 인간의 지위가 자연 만물 중에 가장 귀한 것이 되어 인간은 하늘, 땅과 함께 삼재 중의 하나로 취급된다. 뿐만 아니라 인간은 독립적이고 강한 의지를 갖고 있기 때문에 자신의 품성이나 자연에 대해 적극적인 태도를 갖고 끊임없이 노력해서 가공하고 발전시켜야 한다. 인간의 품성을 발전시키기 위해서 우리는 굳센 의지를 갖고 인간의 도덕성을 향상시켜야 하는 한편 자연에 대해서는 자연을 아끼면서 인간의 능력을 발휘하여 자연 만물을 적극적으로 가공해야 한다고 힘주어 주장한다.

(2) 도가의 세계관

노장사상으로 대표되는 도가는 철학 체계이기 때문에 종교 의례나 조직을 갖추지 못하고 있다. 도가가 추구하는 궁극적인 목표는 비인격적인 본연의 '도'와의 합일이다. 따라서 도가에는 초월적인 신령[50]이나 신령을 대상으로 하는 종교의

50) 도교의 문헌에는 여러 신선(神仙)들이 등장하는데 이 신선은 인간 세상을 주관하는 신과 성격이 다른 존재이다. 따라서 본 연구에서는 신선을 논의 대상에서 제외했다.

례 등에 대한 언급이 거의 없다. 그런 연유로 여기서는 이 주제에 대한 설명은 제외하고 도가가 인간과 자연 등에 대해 어떤 인식을 갖고 있는지에 대해서만 볼것이다.

도가의 이성적인 인간관 도가의 세계관(그리고 인간관)은 유가와 매우 다르지만 도가 역시 이성적인 태도로 일관하고 있다는 점에서 유가와 통하는 점이 있다. 도가의 이러한 태도 가운데 가장 먼저 언급하고 싶은 것은 인간의 생사에 대한 태도이다. 도가의 대표적인 사상가인 장자는 인간의 생사에 대해 다음과 같은 객관적인 태도를 취한다.

『장자(莊子)』의 지북유(知北游)편을 보면 "인간의 생은 기(氣)가 모이는 결과이고, 인간의 죽음은 기가 흩어진 결과"[51]라고 하면서 인간의 생사를 객관적으로 분석한다. 만물의 생성에 대해서도 장자는 이 같은 이성적인 태도로 접근한다. 같은 책의 지락(至樂)편을 보면 "만물은 모두 '기(機)'에서 생겨나고 모두 '기'로 소멸된다."[52]라고 하면서 만물의 생성과 소멸의 원인을 '기'라고 규정하고 있다. 기의 구체적인 뜻에 대해서는 학계에 다양한 의견이 있지만 기가 만물이 생성하고 소멸되는 원리를 뜻한다는 데에는 대부분 그 의견이 일치한다. 장자가 만물이 생성하고 소멸되는 이유를 객관적인 자연의 원리로 파악한 것을 보면 그 역시 자연을 이성적인 태도로 접근하고 있는 것을 알 수 있다.

도가가 파악하는 인간의 지위 도가의 학설에서 인간의 지위를 추출하는 작업은 유교보다 복잡하다. 유가의 인간관은 상대적으로 간단하다. 인간을 주로 '사회인'

51) 『莊子』知北游. 人之生, 氣之聚也, 聚則爲生, 散則爲氣.
52) 『莊子』至樂. 萬物皆出於機, 皆入於機.

으로서만 인식하기 때문이다. 즉 인간을 의지나 도덕성 등과 같은 사회적인 속성을 갖춘 존재로만 여긴다는 것이다. 그 외에 인간의 본연적인 속성이나 초월적인 세계에 대한 언급은 별로 없다. 이와는 달리 도가에서는 인간을 유교보다 훨씬 더 다양한 각도에서 사유하고 논의했다.

도가의 인간관 가운데 먼저 '본연인(本然人)'으로서의 인간에 대해 보자. 도가에서는 인간을 본연적인 속성을 지닌 '본연인'으로 이해하고 있는데 이 개념에 따르면 인간은 자연의 만물과 차이가 없는 존재다. 인간이 자연보다 더 높은 지위에 있는 것이 아니라는 것이다. 따라서 이 존재는 무한한 우주 앞에서 아주 미미하고 존재감이 작다. 장자는 "하늘과 땅 사이에 있을 때 나는 마치 작은 돌멩이, 작은 나무가 큰 산에 있는 듯하다."[53]는 비유를 통해 '본연인'으로서의 인간이 만물과 우주와 갖는 관계에 대해 설명하고 있다. 우주라는 무한한 대자연에서 인간은 만물과 차별이 없는 작은 부분으로서만 존재한다는 것이다. 인간이 만물과 함께 우주에 자연스럽게 속해 있는 것은 우주와 만물의 본체인 '도'가 있기 때문이다. "우주의 본체인 '도'의 입장에서 보았을 때 우주만물에는 귀와 천의 차별이 없다."[54]는 논의에서 알 수 있듯이 장자가 파악하는 인간은 우주만물에 속해 있는 동등한 부분으로서만 존재한다.

그런데 도가는 이처럼 '본연인'으로서의 인간에 대해서만 주장하는 것이 아니다. 유가처럼 '사회인'으로서의 개념도 있다. 그런데 그 의미가 유가와 자못 다르다. 도가에서 말하는 '사회인'으로서의 인간은 '도'의 본연에서 어긋난 '인위'적인 성격을 갖고 있어 이 '인위'로 인해 '도'와 점점 거리가 멀어지는 존재이다. 반면 이러한 '사회인'과 다르게 자연에 있는 다른 사물들은 모두 '도'의 이치를 준수하

53) 『莊子』秋水. 吾在天地之間, 猶小石小木之在大山也.
54) 『莊子』秋水. 以道觀之, 物無貴賤.

고 '도'의 본연을 잘 드러내고 있다고 한다.

인간과 자연 만물의 이러한 차이에 대해 장자는 다음과 같은 비유를 들어 설명하고 있다. '천(본연)이란 무엇인가? 인(인위, 사회성을 지닌 인간)이란 무엇인가?'라는 질문에 대해 장자는 "소나 말이 다리가 네 개 있는 것은 천이고, 말 머리에 굴레를 씌우고 소의 코에 코뚜레를 하는 것은 인이다."[55]고 답하고 있다. 인간이 자신의 요구를 만족시키기 위해 자연 사물을 인위적으로 다루는 것은 '도'에 반하는 것이라고 비판하고 있는 것이다. 장자는 이처럼 인간이 자연 사물을 인간의 기준으로 개조하여 이용하는 것은 자연 사물이 지닌 '도'의 본연을 파괴하는 것이고 잘못된 행동이라고 주장했다.

장자에 따르면 말이 말굽으로 뛰고 털로 추위를 견디며, 풀을 먹고 물을 마시면서 사는 것은 말의 참된 본성이다. 하지만 인간은 그러한 말을 잡아서 말굽에 말편자를 박고 머리에 굴레를 씌운다. 뿐만 아니라 말이 인간의 지시를 따르게 하기 위해 말을 훈련하고 단련시킨다. 이런 과정을 통해 다스려진 '좋은 말'은 말의 본성에 부합되지 않는다. 그리고 이 같은 방법으로 말을 잘 다스린 사람을 가리켜 '백락(伯樂)'이라고 부르고 칭송하는 것은 사회의 큰 잘못이라고 비판한다.[56] 장자는 이처럼 인위적인 성격을 지니고 행동하는 '사회인'은 자연 만물보다 못하다는 평가를 내리고 있다.

도가 문헌에는 '본연인'과 '사회인'이라는 두 가지 측면 외에 인간 본연의 모습

55) 『莊子』秋水. 何謂天? 何謂人? 北海若曰: 牛馬四足, 是謂天; 落馬首, 穿牛鼻, 是謂人.
56) 『莊子』外篇·馬蹄. 馬, 蹄可以踐霜雪, 毛可以禦風寒, 齕草飮水, 翹足而陸, 此馬之眞性也. 雖有義臺路寢, 無所用之. 及至伯樂, 曰: 我善治馬. 之, 剔之, 刻之, 雒之, 連之以羈馽, 編之以皁棧, 馬之死者十二三矣; 饑之, 渴之, 馳之, 驟之, 整之, 齊之, 前有橛飾之患, 而後有鞭筴之威, 而馬之死者已過半矣. 陶者曰 : "我善治埴, 圓者中規, 方者中矩." 匠人曰: "我善治木, 曲者中鉤, 直者應繩." 夫埴木之性, 豈欲中規矩鉤繩哉 ? 然且世世稱之曰"伯樂善治馬"而"陶匠善治埴木", 此亦治天下者之過也.

표 3: 도가의 세계관

자연 만물	객관적이고 이성적으로 그 생성원리를 분석함
인간	인간의 생사에 대해 객관적이고 이성적인 방법으로 그 원리를 분석함
	인간의 지위에 대해 -본연인 : 자연 만물, 천지, 우주와 평등하고 동일한 성격을 지닌 존재 -사회인 : 만물보다 못한 지위에 처함 -도와 하나가 된 인간 : 천, 지, 도와 함께 '四大'중의 하나

에 대해 논의하는 내용도 있다. 『도덕경(道德經)』에서 "도가 크고, 하늘이 크고, 땅이 크고, 인간 역시 크다. 우주에 네 가지 큰 것이 있는데 그 중의 하나가 인간이다"[57]라고 하면서 인간의 존재 가치와 그 중요성에 대해 강조하고 있다. 인간이 하늘, 땅, 그리고 '도'와 함께 사대(四大)에 들어갈 수 있는 것은 인간의 본연적인 성격 때문이다. 즉 인간은 원래 '도'와 일치하는 존재이고 하늘, 땅, 만물과 아울러 구분이 없는 무한한 존재라는 것이다. 그러나 인간은 '인위'적 행동을 하기 시작하면서 '도'에서 떨어져 나왔다. 따라서 "인간은 땅을 본받고, 땅은 하늘을 본받고, 하늘은 도를 본받고, 도는 도 본래의 모습대로 본받는"[58] 식의 방법을 통해 원래의 상태로 돌아가야 한다.

우리는 지금까지 도가가 인간 지위에 대해 어떠한 견해를 갖고 있는지에 대해 검토해 보았다. 도가는 인간이 '사회인'으로서 행하는 인위적인 행동 등에 대해 비판적인 입장을 표했지만 인간의 생사에 대해서는 이성적인 태도를 취했고 인

57) 『道德經』 제25장. 道大 , 天大 , 地大 , 人亦大. 域中有四大 , 而人居其壹焉.

58) 『道德經』 제25장. 人法地, 地法天, 天法道, 道法自然.

간의 지위에 대해서는 긍정적인 견해를 표방하고 있는 것을 알 수 있었다. 우리는 이를 통해 도가가 춘추전국시대 중국의 기본적인 사상배경인 인본주의, 이성정신에서 벗어나지 않았다는 것을 확인할 수 있었다. 다음은 지금까지 우리가 검토한 도가의 세계관을 표로 정리한 것이다.

지금까지 우리는 유가와 도가의 전반적인 세계관에 대해 보았다. 이제부터는 이 두 사상이 지니고 있는 가치관과 실천관에 대해서 보려고 하는데 여기서는 이 두 사상이 어떤 가치를 가장 중요하게 생각하고 있고 그 가치를 실천하기 위해 어떤 실천관을 제시하고 있는가를 볼 것이다.

2) 중국 고유 사상의 가치관 및 실천관

앞에서 행한 세계관에 대한 검토를 통해 우리는 중국 전통 사상에 담겨 있는 이성적인 정신과 인문적인 정신을 읽어낼 수 있었다. 이를 바탕으로 생각해볼 때 중국 전통사상에서 추구하고 실현하고자 하는 최고의 가치도 이성적인 면과 인문적인 면을 지니고 있을 것이라고 추측할 수 있다. 아울러 이러한 최고의 가치를 실현하는 길도 이성적이고 인문적인 방법을 취할 것이라고 예상할 수 있다. 이것을 확인하기 위해 중국의 고유 사상 가운데 유가와 도가의 사상을 택해 자세히 검토해 보자.

A. 유가의 가치관 및 실천관

『논어』에서 우리는 공자가 찬양하는 두 가지의 이상(理想)적인 인간 유형을 발견할 수 있다. 하나는 '성인'이고 다른 하나는 '군자'다. 이 두 가지 이상형에 대해

공자는 "성인은 내가 보지 못했으니 군자를 본 것으로 가하다[59]"라고 하면서 성인과 군자의 차이에 대해 자신의 견해를 밝혔다. 그 차이가 무엇일까? 성인은 공자조차 되기 어려운 너무나도 높은 이상이다. 이에 비해 군자는 인간이 다다를 수 있는 이상형의 인간이다. 따라서 유가에서는 인간의 목표로 군자라는 인간상을 제시했다.

공자가 인간의 목표로 군자를 꼽았다고 간주할 수 있는 근거는 두 가지다. 하나는 공자가 『논어』에서 군자를 언급한 횟수이고 또 하나는 군자에 대해 논의한 내용이다. 『논어』에서 '군자'라는 단어가 나타난 횟수는 107번인데 이 중에서 지위가 높은 사람을 가리키는 뜻으로 사용된 것은 한 번에 불과하고 나머지는 모두 도덕성이 높은 이상적인 인간이라는 의미로 사용되었다.[60] 이에 비해 『논어』에서 '성인'이라는 단어는 언급된 횟수가 월등히 적다.[61] 이런 기록을 통해 우리는 공자가 성인보다 군자에 초점을 맞추어 유교의 최고 가치를 부여하고 있다는 것을 알 수 있다. 그리고 공자가 군자에 대해 논의하는 내용을 보아도 군자를 유가의 이상으로 삼고 있음을 간파할 수 있다.

이에 대한 근거를 경전에서 살펴보면, 『논어』에는 "군자가 친(親)한 이(어버이)를 후하게 대하면 백성들이 인(仁)의 기품을 일으킨다"[62]는 구절이 있다. 여기서 공자는 군자를 백성의 모범이라고 여기면서 이상적인 인격을 지닌 존재로 묘사하고 있다. 백성이 군자의 행동을 따라 움직이니 말이다. 이 뿐만이 아니다. 또 다른 곳에서 공자는 "문식과 본성이 서로 적당하게 조화되어야 군자가 될 수 있다"[63]

59) 『論語』 述而篇, 子曰 : "聖人, 吾不得而見之矣, 得見君子者斯可矣."
60) 陈清波(2009), "论孔子君子人格塑造由重位向重德转化的缘由及现代启示", 「鸡西大学学报」, 2009년 제4호.
61) 필자가 계산한 바로 『논어』에 성인이라는 단어가 나타난 횟수는 4번이다.
62) 『論語』 泰伯篇 君子篤與親 , 則民興於仁.
63) 『論語』 雍也篇, 文質彬彬 , 然後君子.

거나 "명(命)을 모르면 군자가 될 수 없다"[64]라는 말을 하고 있는데 이것을 통해서도 군자는 인간이 되어야 할 이상형의 인간이라는 것을 알 수 있다. 아울러 『논어』에는 전반에 걸쳐 군자를 소인과 비교하는 경우가 많이 나오는데 그 모든 예에서 군자는 유가에서 가장 이상적인 존재로 간주되었다.[65]

그러면 유가에서 추구하는 이상적인 인간인 군자는 어떠한 품격을 지니고 있을까? 이것을 다른 식으로 질문하면 유가에서 가장 높이 평가되는 이상적인 덕목이 무엇인가와 같은 질문이 될 것이다. 이에 대한 답은 지극히 명료하다. 인(仁)이 바로 그것이다. 공자는 ""군자로서 인하지 못한 사람은 있을 수 있다! 그러나 소인으로서 인했던 사람은 결코 없었다"[66]고 하면서 인의 소지 여부는 군자와 소인을 가르는 기준임을 강조했다. 맹자도 군자의 특성에 대해 "군자가 보통 사람과 다른 것은 그의 마음가짐이다. 군자는 마음에 '인'을 지니고 있고 '예'를 가지고 있다."[67]고 하며 군자와 일반인의 차이를 밝혔다. 이러한 인용구를 통해 우리는 군자가 인과 예를 갖춘 자인 것을 알 수 있는데 이러한 군자를 이해하려면 인과 예에 대해 자세하게 보아야 할 것이다.

(1) 인(仁): 유가의 최고 가치 덕목

'인'은 유가의 최고 가치답게 『논어』에 107번 등장한다. 이에 대해 꾸어모루어

64) 『論語』 堯曰篇, 子曰 : 不知命 , 無以爲君子也.
65) 그 가운데 몇 가지 예만 뽑아보면 다음과 같은 구절을 들 수 있다.
 "君子喻於義, 小人喻於利." "君子懷德, 小人懷土.君子懷刑, 小人懷惠."
 "君子周而不比,小人比而不周." "君子坦蕩蕩,小人長戚戚." 등등
66) 『論語』 憲問篇, 子曰: "君子而不仁者有矣夫, 未有小人而仁者也."
67) 『孟子』 離婁下. 君子所以異於人者, 以其存心也. 君子以仁存心, 以禮存心.

[郭沫若]은 이렇게 강조된 '인'은 공자 사상 체계의 핵심이라고 주장했다.[68] 리쯔어허우도 "공자의 주요 사상 범주는 '인'이다"라고 하면서 "비록 '인'이라는 단어가 일찍부터 존재했지만 이를 사상체계의 중심으로 만든 것은 공자가 확실히 첫 번째 인물이다"라고 평가했다.[69]

그럼 '인'이란 무엇인가? 그것의 구체적인 내용은 무엇인가? 제자가 인을 묻고 공자가 답한 내용이 『논어』에 기록되어 있는데 전부 합하면 7건이다. 공자에게 인을 물었던 제자는 번지(樊遲), 안연(顔淵), 중궁(仲弓), 사마우(司馬牛), 자장(子張) 등이다. 이 중에 번지가 세 번 물었다. 이들과 공자와의 대화 내용을 분석하면 공자가 생각하는 인과 유가에서 인식하는 인의 개념과 의미를 읽어낼 수 있을 것이다.

먼저 번지와 공자의 대화부터 보기로 하자. 번지가 공자에게 인에 대해 세 번 물었을 때 공자는 이 세 번 모두 다르게 대답했다. 첫 번째 대답은 "어려운 과정을 겪고 노력을 다한 후에 얻게 되는 것이 인이다"[70]는 것이었고 두 번째 대답은 "사람을 사랑하는 것이다"[71]이었다. 그리고 세 번째는 "거처에 있을 때는 단정하고 반듯하게, 일을 처리할 때는 엄숙하고 진지하게, 사람을 대할 때는 '충(忠)'으로 하는 것이다. 이는 이적(夷狄)의 땅에 가더라도 버리면 안 되는 것이다"[72]라고 답하였다.

안연이 인을 물었을 때 공자는 "자신을 억제하여 예(禮)에 복귀하는 것이다"고 대답했다. 그리고 인을 실천하는 것은 다른 사람이 아니라 자신의 의지이어야 한다고 주장했다. 안연이 극기(克己)의 구체적인 조항을 물으니 공자는 "예에 맞지

68) 郭沫若(1996),『十批判书』東方出版社, p. 86.

69) 李澤厚(2008), p.10.

70) 『論語』雍也篇, 子曰: "先難而後獲, 可謂仁矣."

71) 『論語』學而篇, 樊遲問仁. 子曰: "愛人."

72) 『論語』子路篇, 樊遲問仁. 子曰: "居處恭, 執事敬, 與人忠, 雖之夷狄, 不可棄也."

않으면 보지 말며, 예에 맞지 않으면 듣지 말며, 예에 맞지 않으면 말하지 말며, 예에 맞지 않으면 행동하지 말라"고 추가로 답했다.[73)]

중궁이 공자에게 인을 물었을 때에는 "거처에서 나갈 때에는 귀중한 빈객을 만나러 가는 것처럼 행동하고, 백성을 부려먹을 때에는 큰 제사를 지내듯이 신중하게 하고, 자신이 원하지 않은 것을 남에게 베풀지 말아야 한다. 이렇게 하면 나라에서 나를 원망할 사람이 없을 것이고 집에서도 나를 미워할 사람이 없을 것이다."고 대답했다.[74)]

사마우가 공자에게 인을 물었을 때 공자는 "인을 갖춘 사람은 말을 신중하게 한다"고 대답했다. 사마우가 "그러면 말을 신중하게 하는 사람은 인을 갖춘 사람인가"라고 되묻자 공자는 "인을 실천하는 것은 힘든 일인데 인을 말하는 것에 어찌 신중하지 않을 수 있겠는가"라고 답했다.[75)]

자장이 인을 물었을 때 공자는 "다섯 가지 덕목을 천하에서 실천할 수 있는 사람은 인을 실천한 사람이라고 할 수 있다"고 하면서 이 다섯 가지 덕목은 '공(恭), 관(寬), 신(信), 민(敏), 혜(惠)'라고 답했다. 그리곤 "단정하면 모욕당하지 않고, (남에게) 관대하고 후하면 사람들의 옹호를 받을 수 있으며, 성실하면 남의 신임을 받을 수 있고, 영리하고 총명하면 일을 빨리 할 수 있으며, 인자하고 자애로우면 남을 부릴 수 있게 된다"고 하면서 이 다섯 가지 품격에 대해 자세하게 설명했다.[76)]

73) 『論語』 學而篇, 顔淵問仁. 子曰: "克己復禮為仁. 壹日克己復禮, 天下歸仁焉. 為仁由己, 而由人乎哉?" 顔淵曰: "請問其目." 子曰: "非禮勿視, 非禮勿聽, 非禮勿言, 非禮勿動." 顔淵曰: "回雖不敏, 請事斯語矣."

74) 『論語』 先進篇, 仲弓問仁. 子曰: "出門如見大賓, 使民如承大祭, 己所不欲, 勿施於人, 在邦無怨, 在家無怨." 仲弓曰: "雍雖不敏, 請事斯語矣."

75) 『論語』 顔淵篇, 司馬牛問仁. 子曰: "仁者其言也訒." 曰: "其言也訒, 斯謂之仁已乎?" 子曰: "為之難, 言之, 得無訒乎?"

76) 『論語』 陽貨篇, 子張問仁於孔子, 孔子曰: "能行五者於天下, 為仁矣." 請問之. 曰: "恭寬信敏惠. 恭則不侮, 寬則得眾, 信則人任焉, 敏則有功, 惠則足以使人."

5명의 제자가 공자에게 총 7회에 걸쳐 인에 대해 묻고 대답한 내용을 보면 공자의 대답은 인 전체에 대한 설명이 아니라 인의 한 측면이나 특징을 논의한 것임을 알 수 있다. 인은 여러 가지 의미를 가진 복합적인 개념이다. 인이 갖고 있는 이러한 복합적인 면에 대해 풍우란은 "논어에서 인은 사람의 모든 미덕의 대명사로 자주 사용되었다"[77]고 지적했다. 그러면 복합적인 개념인 인은 어떤 구체적인 의미를 갖고 있을까?

우리는 번지와 공자의 대화를 통해 인을 실천하는 일이 어렵다는 것을 알았고 '사랑'과 '단정함, 신중함, 충' 등의 키워드를 얻었다. 계속해서 안연과 공자의 대화에서는 '극기복례'를 얻었고, 중궁과 공자의 대화에서는 '단정함'과 '신중함', 그리고 자기가 원하지 않는 것을 남에게 행하지 않는다는 의미의 '서(恕)[78]'를 얻었으며, 사마우와 공자의 대화에서는 말할 때의 '신중함'을 얻었고, 자장과 공자의 대화에서는 '단정함, 관대함, 성실함, 총명함, 인자함' 등의 키워드를 얻었다. 이들 중에 같은 뜻으로 사용된 개념을 합쳐서 다시 정리해 보면 인은 다음과 같은 총 7가지 개념으로 분류될 수 있을 것이다. (1) 효(孝)와 제(悌), (2) 등급이 있는 사랑, (3) 충(忠)과 서(恕), (4) 공(恭), (5) 근(謹)과 신(信), (6) 극기복례(克己復禮), 그리고 (7) 학문(學文)이다. 지금부터 인(仁)의 이 7가지 의미를 자세히 살펴보자.

(a) 인(仁)의 다양한 특징에 대해

(i) 효와 제

공자는 번지와의 대화에서 인을 사랑으로 설명했다. 그러면 공자가 주장하는

77) 冯友兰(1961), 『中国哲学史』 上册, 中华书局, p.101.

78) 『論語』 衛靈公篇, 子貢問曰: "有壹言而以終身行之者乎?" 子曰: "其恕乎! 己所不欲, 勿施於人."

사랑은 어떤 사랑일까? 공자가 "효와 제는 인의 근본이다"[79]고 하고, 맹자가 "부모를 친하는 것이 인이다"[80]고 하고, "인의 본질은 부모를 모시는 것이고, 의의 본질은 형(兄)을 따르는 것이다"[81] 하는 등등의 구절을 통해 우리는 유가에서 주장하는 사랑은 '효'와 '제'에서 시작되는 것임을 알 수 있다.

효는 무엇인가? 현대인에게 효는 부모에 대한 자식의 사랑이라는 의미로 사용되고 있는데 공자가 설하는 효는 그런 것이 아니다. 맹의자(孟懿子)가 공자에게 효가 무엇이냐고 묻자 공자는 "거역함이 없는 것"[82]이라고 대답했다. 공자가 말한 효는 부모, 그 중에서도 주로 부친에게 복종하는 것이다. 공자는 한 사람이 효도를 실천하고 있는지의 여부를 판단할 때 "아버지가 살아 있을 때에는 그의 의지를 관찰하고, 아버지가 죽으면 그의 행동을 관찰한다. 만약에 그가 삼 년 동안 아버지가 정한 규율이나 법칙을 준수하고 지켜낸다면 효라고 할 수 있다."[83]는 가이드라인을 제시했다. 효는 아버지에 대한 감정적인 사랑을 바탕으로 하되 아버지의 규율이나 법칙을 준수하는 것이라는 것이다. 그리고 공자는 아버지에게 복종하고 아버지의 법칙을 준수하는 기준을 예라고 밝혔다. 공자가 번지와 대화할 때 "아버지가 살아 있을 때 예로 아버지를 모시고, 아버지가 죽으면 예로 장례를 치르고 그 이후에도 예로 제사를 지낸다"[84]고 하면서 아버지에게 복종하는 방법을 설명했다.

79) 『論語』學而篇, 君子務本, 本立而道生. 孝悌也者, 其爲仁之本與.
80) 『孟子』盡心上. 親親, 仁也.
81) 『孟子』離婁上, 仁之實, 事親是也; 義之實, 從兄是也; 智之實, 知斯二者弗去是也.
82) 『論語』爲政篇, 孟懿子問孝. 子曰: "無違."
83) 『論語』學而篇, 子曰: "父在, 觀其誌. 父沒, 觀其行. 三年無改於父之道, 可謂孝矣."
84) 『論語』爲政篇, 樊遲禦, 子告之曰: "孟孫問孝於我, 我對曰無違." 樊遲曰: "何謂也?" 子曰: "生, 事之以禮, 死, 葬之以禮, 祭之以禮."

공자가 주장하는 효는 시간의 측면에서 보면 아버지의 생전, 장례, 그리고 장례 이후 등 세 단계를 포함하고 있다. 이렇게 보면 한 개인이 효를 행하는 것은 끝이 없는 작업이라 할 수 있다. 또한 공자가 주장하는 효는 감정, 태도 등 '의식적인' 측면과 행동, 예절 등 '행위적인' 측면을 모두 포괄하고 있다. 생전과 사후에 아버지를 존중하고 경모하는 감정, 아버지에게 복종하는 태도, 그리고 아버지를 예로 모시고 예로 장례하고 예로 제사 올리는 여러 행위, 이 모든 것이 효의 내용이다. 아버지에 대한 천생적인 감정에 도덕적인 요구가 추가되어 도덕적인 감정으로 승화되는 것이다. 그리고 이러한 도덕적인 감정을 행동으로 옮길 때에는 예라는 이성적인 규범을 준수하면서 실천한다. 따라서 효는 도덕적인 감정과 도덕적인 규범의 복합체라 할 수 있다.

효에 이어 제를 살펴보자. 제는 효에서 파생된 것이다. 효가 아버지에 대한 복종이라면 제는 같은 서열에 있는 연장자에 대한 존경이다. 『논어』에서는 제를 두 가지의 뜻으로 사용하고 있다. 하나는 동향인에 대한 존중이고 또 하나는 형을 존중하는 것이다. 동향인에 대한 존중의 뜻으로 사용된 예는 공자와 자공의 대화에 나오는데 그 내용은 다음과 같다. "종족 안에서 효를 잘한다고 칭찬하고, 동향인들 사이에 공손하다고 칭찬한다."[85] 형을 존중하는 뜻으로 사용된 예는 "어렸을 때 형을 공경하지 않거나, 성장한 후에 말할 만한 업적이 없거나, 늙은 다음에 죽지 않은 것은 화근(혹은 도적)이다[86]에서 찾아 볼 수 있다.

전국시대 이후에 제는 주로 형을 존중하는 뜻으로 사용하게 되었다. 이 두 가지 뜻을 갖고 있는 제는 내용에 있어서 효와 마찬가지로 도덕적인 감정과 도덕적인

85) 『論語』, 子路篇, 宗族稱孝焉, 鄕黨稱悌焉. 이 구절에 대해서는 다음과 같은 상이한 해석도 있다. 즉 '종족들이 효자라고 일컬어주고 마을 사람들이 공손한 사람이라고 일컫는 사람이다'.
86) 『論語』, 憲問篇, 子曰: "幼而不孫悌, 長而無述焉, 老而不死, 是為賊."

규범을 포함하고 있다. 그리고 제는 대상과의 관계에 있어서 효와 서로 보완적인 관계에 있다. 효가 수직으로 아래에 있는 아들이 위에 있는 아버지를 대하는 것이라면 제는 수평으로 같은 세대에 있는 아우가 형을, 그리고 한 개인이 주변에 있는 동향인을 대하는 것이다. 유가는 효와 제를 통해 수직적이고 수평적인 인간관계를 도덕적인 요구와 이성적인 규범으로 규제했다.

효의 부속적인 개념이면서 동시에 보완적인 개념인 제는 효와 함께 거론되면서 유가의 아주 중요한 덕목인 '효제' 사상이 되었다. 효제가 공자의 시대에는 도덕과 윤리의 범주에 있었던 것에 비해 증자는 이를 더 높은 차원으로 올렸다. 공자가 부모를 존경하고 경애하는 윤리 의식이라고 규정했던 효는 증자로 인해 추상적이며 보편적인 의미를 가진 준칙 혹은 규범이 되었다. 다시 말해 효는 인간 도덕의 합, 불변의 진리, 영원한 법칙, 정치의 기초가 되어, 근본적인 세계관과 인생관, 도덕관, 정치관의 통일체로 상승되었다.[87] 한 나라 때부터 효제 사상은 이미 중국 사회의 가족 윤리의 핵심적인 정신이 되었고 사람들의 언행의 기준이 되었다. 한대의 국가 교육을 보면 교과서에 『시경』, 『서경』, 『예경』, 『역경』 그리고 『춘추』 등 '오경박사' 외에 『논어』와 『효경』이 포함되었다.[88] 『효경』은 효를 중심으로 유가의 윤리사상을 설명하는 저서인데 이 경전이 『논어』와 같은 대우를 받았다는 사실을 통해 효제사상의 중요성을 엿볼 수 있다. 당나라 때 『효경』은 경전으로 승격되었고 남송 이후에는 유가의 경전을 수록한 "십삼경(十三經)"에 포함되었다. 이러한 과정을 거쳐 효제 사상은 중국전통문화의 가장 중요한 부분 중의 하나로 현대까지 계승되었다.

87) 肖群忠(2001), 『孝与中国文化』, 人民出版社, p.42.
88) 韩星(2005), 「仁与孝的关系及其现代价值」, 『船山学刊』, 2005년 제1호, p.88.

(ⅱ) 차등이 있는 넓은 사랑

부모, 형제 등 혈연관계에서는 효, 제와 같은 유가식의 '사랑'을 실천하는 것이 인(仁)의 요구라면 인을 따를 때 우리는 사회에 있는 다른 사람을 어떠한 태도로 대해야 할까? 공자가 제자인 자장과 행한 대화를 보면 인에 포함된 다섯 가지 미덕 중에 관대함[寬]과 인자함[惠]이라는 덕목이 있는 것을 알 수 있다. 이 두 가지 미덕은 사람을 대할 때 가져야 할 도덕적인 요구이다. 이 미덕에 대한 구절을 보면, "(남에게) 관대하고 후하면 사람들의 옹호를 받을 수 있으며", "인자하고 자애로우면 사람을 부릴 수 있게 된다"는 것이 있는데 이것을 통해 우리는 이 관대함과 인자함을 베풀 대상이 일반 백성이란 것을 알 수 있다.

이 시점에서 우리는 '공자가 주장하는 것처럼 백성에 대한 관대함과 인자함은 보편적인 사랑인가'라는 질문을 던질 수 있다. 답은 '꼭 그렇지만은 않다'는 것이다. 공자가 주장하는 인(仁)에는 인도주의적인 정신이 함유되어 있으면서 동시에 등급의 차이가 있다. 차등이 있다는 것이다. 백성에 대한 관대함과 인자함은 부모에 대한 효나 형에 대한 제와는 다른 '사랑'이다. 맹자는 이런 차이점을 더 확실하게 밝혔다. 맹자는 사랑에는 차등이 없어야 한다고 주장하는 이자(夷子)의 의견에 대해 "이자는 어떤 사람이 자기 형의 아들을 사랑하는 것을 이웃집의 아들을 사랑하는 것과 똑같(이 해야 한)다고 믿느냐?"[89]라고 반문하면서 인간의 사랑에는 차별이 있다고 주장했다. 맹자에 따르면 사람이 인을 실천할 때 이러한 차별을 행동으로 옮겨야 한다는 것이다. "인을 갖춘 자는 무엇이든 사랑한다. 그러나 '친'한 사람과 현명한 사람을 우선시 해야 한다."[90]

저명한 역사학자 토인비(Toynbee)는 유가의 차등(差等)적인 사랑을 동심원으로

89) 『孟子』膝文公上, 孟子曰:"夫夷子, 信以為人之親其兄之子為若親其鄰之赤子乎?"
90) 『孟子』盡心章上. 仁者無不愛也, 急親賢之為務.

비유해 설명했다. 자신이 동심원의 원심이고 바깥으로 확장할수록 사랑의 등급이 낮아지는 것이 유가가 주장하는 사랑이라는 것이다. 그는 사랑의 범주에서 봤을 때 유가의 사랑은 보편성을 지니고 있다고 주장했다.[91] 우리는 유가가 추구하는 이상적인 사회인 대동(大同) 사회에 대한 설명에서 차등적인 사랑의 동심원적인 구조를 확인할 수 있다. 맹자가 대동 사회에서는 사람들이 "자기 집안의 어른을 잘 섬기고 공경하며 그것이 남의 집 어른에게까지 이르게 한다. 또 자신의 자식을 부양하면서 (그 행동을 확대하여) 남의 집 자식들까지 돌보아준다."[92]고 한 것이 그 것이다. 자기 집안의 어른을 모시고 유아를 돌보아주는 것에서 출발하여 남의 집 안으로 확대해 나가는 것은 유가의 동심원적인 사랑의 구조이다. 동심원적인 구조는 여기서만 발견되는 것이 아니라 다음에 논의할 인의 세 번째 의미인 충과 서도 같은 구조가 발견된다.

유가의 사랑에 내재되어 있는 차별과 차등은 예가 탄생된 배경이면서 기준이기도 하다.『중용』은 예가 만들어졌을 때의 기준에 대해 "친척과의 거리에 따라 '친'한 것의 등급이 있고 현명한 자를 존경하는 정도에 따라 등급이 있는데, 예는 여기서 탄생된다"[93]고 설명하고 있다. 이처럼 유가의 차등적인 사랑에 등급이 존재하는 것은 예가 탄생된 근거인데 이와 동시에 예의 실천을 통해 차등적인 사랑 내에서도 등급의 차별이 더 질서정연하게 정해진다.

(iii) 충과 서

앞의 설명을 통해 우리는 유가가 차등적인 사랑을 주장한다는 것을 알게 되었

91) 汤因比 (1985),『汤因比与池田大作对话录』国际文化出版公司, p.426.
92)『孟子』梁惠王. 老吾老以及人之老, 幼吾幼以及人之幼.
93)『中庸』. 親親之殺, 尊賢之等, 禮所生焉.

다. 그러면 유가에서 말하는 차등적인 사랑을 실천하는 방법에는 무엇이 있을까? 유가는 '남을 어떻게 대해야 하는가' 하는 주제에 대해 적극적인 '충'과 소극적인 '서'라는 두 가지 방법을 제시했다. 남을 대할 때 적극적인 방법과 소극적인 방법을 동시에 활용해 사랑해야 한다는 것이다. 이에 대한 설명을 보면, 우선 충은 "자신이 서고 싶으면 먼저 남을 세우고, 자신이 도달하고 싶으면 먼저 남을 도달하게 한다"[94])는 것이고 서는 "자기가 원하지 않는 것을 남에게 베풀지 않는다"는 것을 뜻한다.

유가에서는 이 충과 서를 혈구지도(絜矩之道)라고도 한다. 『대학』에서는 혈구지도를 이렇게 설명하고 있다. "윗사람의 행동 가운데 싫어하는 것이 있다면 그것을 아랫사람에게 하지 마라. 아랫사람의 행동 가운데 싫어하는 것이 있다면 그것을 윗사람에게 행하지 마라. 앞에 있는 사람이 하는 행동 중에 싫어하는 것이 있다면 그것을 뒤에 있는 사람에게 하지 마라. 뒤에 있는 사람이 하는 행동 중에 싫어하는 것이 있다면 그것을 앞에 있는 사람에게 하지 마라. 좌측에 있는 사람이 하는 행동을 싫어한다면 그것을 우측에 있는 사람에게 하지 마라. 우측에 있는 사람이 하는 행동을 싫어한다면 그것을 좌측에 있는 사람에게 하지 마라. 이것을 혈구지도라고 한다."[95]) 이 같은 『대학』의 혈거지도에 대한 설명은 서에 대한 상세한 서술이라고 할 수 있다.

혈구는 무엇을 뜻하는 것일까? 이는 주자의 주석에서 그 답을 찾을 수 있다. 주자는 "혈은 도량(度量)이고 구는 네모를 만들 수 있는 것"[96])이라고 설명한다. 혈은 거리를 잰 수치이고 구는 직각(直角)을 그리는 자다. 따라서 혈구지도는 사람이 자

94) 『論語』雍也篇, 己欲立而立人, 己欲達而達人.

95) 『大學』 所惡於上毋以使下; 所惡於下毋以事上; 所惡於前毋以先後; 所惡於後毋以從前;

96) 『朱熹集註』 絜, 度也. 矩, 所以為方也.

신과 타인의 관계나 거리를 계산한 다음 자신의 마음을 남에게 미루어 보아 규범, 규칙대로 행동하는 방법이라고 할 수 있다. 이 방법은 두 가지 특징을 갖고 있다. 먼저 자신이 원하는 것을 남에게 주거나 혹은 자신이 싫어하는 것을 남에게 하지 않으려는 경우 그 판단의 기준을 모두 자신으로 삼는다는 것이다. 즉 자신에서 출발하여 남을 생각하는 것이다. 이는 차등적인 사랑의 동심원과 같은 구조다. 자신이 원심의 위치에 있고 자신의 주위는 주변으로 놓기 때문이다. 두 번째 특징은 인간 관계와 남에 대한 행동을 규범화한 것이다. 인간의 관계를 계량화(計量化)하고 그 계량된 수치에 따라 규범적인 행동을 하는 것이다. 이 과정에서 인간관계를 도량하는 준거의 틀, 그리고 행동을 규제하는 규범이 바로 예이다.

(iv) 극기복례

공자는 인이 무엇이냐고 묻는 안연에게 '극기복례'라고 답했다. 이는 위에서 논의한 충, 서와 마찬가지로 인의 의미라기보다 인을 실천하는 방법을 제시한 것이다. 극기복례의 뜻에 대한 해석 중에 특히 '극기'에 대해서는 논란이 꽤 있었다. 위(魏)나라의 하안(何晏)은 『논어집주(論語集注)』에서 동한 시대의 마융(马融)의 주석을 인용하면서 '극기'를 "자신을 구속하고 규제하는 것이다"고 풀이했다. 비슷한 맥락에서 북송의 형병(邢昺)은 『논어주소(論語注疎)』에서 '극'을 "구속"으로, '기'를 "자신"으로 해석했다. 그러나 송대 후기부터는 '기'를 자신의 사적인 욕망으로 해석하기 시작했다. 주희(朱熹)는 『사서장구집주(四書章句集註)』에서 '극'을 "이긴다"로, '기'를 "자신의 사적인 욕망"으로 해석했다.[97]

현대의 학자들도 극기(克己)에 대해서 두 가지 방법으로 해석한다. 그 중 하나는

97) 吴震(2006), "罗近溪的经典诠释及其思想史意义 -- 就'克己复礼'的诠释而谈", 『复旦学报』(社会科学版), 2006年 第五期, 참조.

흐어비잉띠[何炳棣]가 주장한 "자신의 욕망을 억제"[98]는 것이고 또 하나는 뚜우에이밍[杜維明]이 주장한 "수신(修身)"[99]으로서의 극기다. 흐어는 '극'을 구속, 억제로 풀었다. 그러나 뚜우는 "공자의 이 말은 인간이 온 힘을 다 하여 자신의 물질적인 욕망을 없애라는 뜻은 아니다. 인간은 윤리와 도덕의 맥락에서 욕망을 충족시켜야 한다. 사실 극기와 수신은 긴밀한 관계가 있는 개념이고 실천의 면에서 동등한 것"[100] 이라고 하면서 조금 다른 해석을 내리고 있다.

여기서 우리는 이 두 학자의 주장에 대해서 시비를 가리지 않을 것이다. 자신의 욕망에 대한 억제든, 수신이든 이것에는 모두 자신에 대한 규제나 개선에 대한 내용이 포함되어 있다. 그리고 이러한 행동의 목표는 예에 부합하는가에 초점이 맞추어 있다. 예는 극기의 목표이자 행동의 기준이기도 한다. 즉 예에 부합하기 위해 노력해야 하는데 자신을 구속, 규제할 때 우리는 예에 맞게 행동하게 된다. 이러한 노력을 통해 우리는 인의 경지에 이를 수 있다. 이처럼 우리는 인을 실천하는 과정에서 예의 중요성을 확인할 수 있었는데 예에 대한 구체적인 내용은 뒤에 나오는 "군자가 되는 길" 장에서 논의할 것이다.

(ⅴ) 공(恭)

공은 군자의 단정하고 반듯한 자세를 말하는 것인데 이 단어는 공자와 제자들의 대화에서 세 번이나 등장했다. 인에 대한 내용에 대해 묻는 번지의 질문에 공자는 '거처에 있을 때 (자세를) 단정하고 반듯하게' 있으라고 요구했다. 그리고 중

98) 何炳棣(1991), "克己复礼真诠-当代新儒家杜维明治学方法的初步检讨",『二十一世纪』第八期, 1991.12, 참조.
99) 杜维明(2002), "仁与礼之间的创造性张力", 郭齐勇, 郑文龙主编,『杜维明全集』「仁与修身 : 儒家思想论文集」武汉出版社, pp.14-24, 참조.
100) 杜维明(1991), "从既惊讶又荣幸到迷惑而费解-写在敬答何炳棣教授之前",「二十一世纪」第八期, 1991.12. pp.148-150.

궁의 질문에 답할 때에도 공자는 "거처에서 나갈 때 귀중한 빈객을 만나러 가는 것처럼" 단정하게 하라고 자세를 강조했다. 또한 자장과의 대화중에도 인을 지닌 자가 갖춰야 할 다섯 가지 미덕을 언급했는데 이 중에 단정하고 반듯한 자세를 의미하는 공이 있었다. 공자는 공의 중요성에 대해 "단정하면 모욕을 당하지 않을 것"이라고 주장했다.

그러면 단정하고 반듯한 의태의 기준은 무엇인기? 이 기준도 역시 예다. 공자는 말하길 "단정하고 반듯하지만 예에 맞지 않으면 힘들기만 하다"[101]고 하면서 군자의 자세는 예에 부합해야 한다고 강조했다. 『논어』에는 이와 관련된 일화가 있다. 공자의 애제자인 안회가 죽었을 때의 일이다. 안회의 아버지가 공자에게 수레를 팔아서 죽은 안회를 위해 곽(槨)을 사달라고 부탁한 적이 있는데 공자는 이를 거절했다. 그 이유는 수레가 없어서 걸어서 다니는 것은 사대부라는 자신의 신분에 맞지 않아 예에 어긋나기 때문이라는 것이다.[102]

군자는 바깥에 있을 때에만 단정하고 반듯한 자세를 지키는 것이 아니라 자신의 거처에 있을 때에도 조심해야 한다. 그래서 군자의 단정한 모습은 일관성이 있어야 한다. 심지어 혼자 있을 때도 마찬가지다. 『예기(禮記)』중용(中庸) 장에 '신독(愼獨)'[103]이란 개념이 있는데 이것은 다른 사람이 보지 않거나 듣지 못하는 곳에서도 자신의 행동을 조심하고 신중하게 해야 한다는 것을 뜻한다.

(vi) 근(謹)과 신(愼)

101) 『論語』 泰伯篇, 恭而無禮則勞.

102) 『論語』 先進篇, 顔淵死, 顔路請子車以為之槨. 子曰: "才不才, 亦各言其子也. 鯉也死, 有棺而無槨. 吾不徒行以為之槨. 以吾從大夫之後, 不可徒行也."

103) 『禮記』 中庸. 是故君子戒慎乎其所不睹, 恐懼乎其所不聞. 莫見乎隱, 莫顯乎微, 故君子慎其獨也.

단정하고 반듯한 의태 외에 공자는 일을 처리할 때 신중함과 성실한 품행을 중요시했다. 공자는 번지, 중궁과 대화할 때에는 행동할 때의 신중함에 대해서 논의했고 사마우와 대화할 때에는 언행에 대한 신중함에 대해서 강조했다. 그리고 품행의 성실함은 자장과의 대화에서 말한 다섯 가지 미덕 중의 하나였다.

언행의 신중함과 품행의 성실함은 군자가 갖추어야 할 미덕인데 이를 행동으로 옮길 때에는 역시 예를 기준으로 실천해야 한다. 위에서 인용한 『논어』의 구절 가운데 "단정하고 반듯하지만 예에 맞지 않으면 힘들기만 하다"는 구절의 다음 문장을 보면 "신중하지만 예에 맞지 않으면 두려워서 앞으로 나아가지 못한다"[104]는 문구가 나온다. 이것은 공자가 '신중함'을 실천할 때 예가 얼마나 중요한가를 설명하고 있는 것이다.

(vii) 학문

공자가 자장과 대화하면서 언급한 군자의 다섯 가지 미덕 중에 "총명하고 사유가 민첩하다"는 것이 있는데 여기에서 우리가 주목해야 할 글자는 '민(敏)'이다. 이는 지성(知性)을 키우고 부지런히 공부하라는 요구다. 『논어』에는 공자가 공부라는 의미의 '학'에 대한 언급이 무척 많다. 그러나 공자는 '학'보다 인간됨을 더 강조했다는 것을 잊어서는 안 된다. 공자가 제자들에게 "집에서 효를 실천하고 나가서 제를 지키며, 신중하고 성실하며, 사람을 널리 사랑하고, 인을 지닌 사람과 친하게 지내라. 이것을 모두 실천하고 나서도 힘이 남으면 학문을 하라"[105]고 당부했다.

공자는 공부에 있어서도 예의 중요성을 강조한다. 군자는 학문을 널리 연마해

104) 『論語』 泰伯篇, 子曰: "恭而無禮則勞, 慎而無禮則思, 勇而無禮則亂, 直而無禮則絞."
105) 『論語』 學而篇, 子曰: "弟子入則孝, 出則悌, 謹而信, 泛愛衆而親仁, 行有余力, 則以學文."

야 하는데, 이것을 예로 구속하면, 경전의 주장이나 도통(道統)에 어긋나는 일을 피할 수 있다고 하면서 학문도 예의 규제 하에 행해야 한다고 강조했다.

(b) 인의 특징 - 인을 정리하면서

지금까지 인의 일곱 가지 의미에 대해 살펴보았다. 공자가 제자들과 인에 대해 논의한 내용에는 유가에서 추구하는 이상적인 품격인 인과, 이러한 품격을 실천하는 위인(爲仁)의 방법이 섞여 있다. 공자는 이처럼 이상과 그 실현 방법을 구분하지 않고 설명했다. 예를 들어 "자신이 원하지 않는 것을 남에게도 베풀지 말 것"이라는 '서'는 경지(境地)의 입장에서 보면 이상적인 품격이 되지만 행동의 준칙으로 보면 그 이상을 실현하는 방법이 될 수 있다. 또한 효와 제, 신중함과 성실함 등도 마찬가지다. 그 개념들 자체가 이상(理想)이 되면서 동시에 그 개념들을 실현하는 방법이 되기 때문이다.

이렇게 인 안에서 서로 긴밀하게 얽혀 있는 가치와 실천을 굳이 나누어 본다면 앞에서 논의했던 인의 일곱 가지 의미 중에 ⑴ 효와 제, 그리고 ⑵ 등급이 있는 사랑은 도덕적 가치인 반면, ⑴, ⑵를 실천하는 것을 포함해서 ⑶ 충과 서, ⑷ 공, ⑸ 근과 신, ⑹ 극기복례, 그리고 ⑺ 학문은 그것을 실현하는 방법이라 할 수 있다. 이제 인을 정리하는 의미에서 이러한 덕들을 종합해보고 그 특징들을 추려보자. 이 작업이 끝나면 우리는 인의 특성과 정체를 확실하게 알 수 있을 것이다.

유가에서 선양하는 최고의 가치는 말할 것도 없이 인의 출발점인 효에 있다. 효를 행하게 되면 아버지를 존경하고 복종하게 되며, 형제들 사이에도 정연한 질서가 생긴다. 이러한 도덕적인 상태가 신분과 등급에 따라 질서 있게 사회 전체로 확장되면 유가에서 추구하는 이상적인 사회의 모습이 된다.

유가의 가치관에는 여러 가지 특징이 있다. 첫 번째로는 그 뿌리가 인간의 천부

적인 감정에 있다는 것을 들 수 있다. 유가의 이상은 효에서 출발하는데 효는 아버지에 대한 사랑이라는 인간의 천부적인 감정에서 시작한다. 이것은 공자가 "삼년지상(三年之喪)"이라는 제도의 존재 이유를 아이가 태어난 후에 부모의 품에서 삼 년 동안 보살핌을 받는 것으로 설명한 데에서도 찾아 볼 수 있다. 아이에 대한 부모의 사랑, 부모에 대한 자식의 사랑과 같은 인간의 천부적인 감정은 유가의 효와 인의 바탕이 되었다. 인의 이러한 특징에 대해 리쯔어허우는 "인의 최후의 근기(根基)를 친부자 간의 사랑을 핵심으로 한 인간적인 심리감정으로 귀결한 것은 소박하지만 아주 중요한 발견"[106]이라고 평가했다.

유가의 가치관이 갖고 있는 두 번째 특징은 혈연성과 도덕성이다. 인간의 천부적인 감정은 아주 다양한데 그 중에서 효와 제를 선택한 것은 유가가 혈연을 중요시했다는 것을 의미한다. 씨족의 혈연은 공자의 인학(仁學)의 현실적·사회적인 근원이다.[107] 아버지, 형에 대한 존경과 복종을 강조하는 것은 인간의 천부적인 감정에 가부장제 사회의 도덕적인 요구가 추가되었기 때문이다. 따라서 유가적 가치의 바탕인 인간의 감정은 자연성을 지닌 인간의 본성이 아니라 인문적인 특성을 지닌 인간의 도덕적인 감정이라고 할 수 있다.

유가적 가치관의 세 번째 특징은 자발성이다. 유가의 가치관은 동심원적인 구조로 되어 있다. 자신의 도덕적인 감정에서 출발하여 아버지, 형 등 육친으로 그 범위가 넓혀지고, 그 다음으로 사회의 기타 구성원으로 확대되어 나간다. 공자는 그가 추구하는 가치의 출발점을 개인의 도덕적인 감정에 두고 있기 때문에 유가의 가치관은 자발적인 특징을 갖게 된다. 이상적인 품격에 대한 추구는 외부로부터 오는 강요가 아니라 자신의 도덕적인 감정에서 저절로 발생한 것이다. 따라서

106) 李澤厚(2008), 『华夏美学·美学四讲』(李泽厚集), 三联书店, p.45.
107) 李澤厚, 위의 책, p.45.

신권(神權)을 주장하는 사회에서 인간이 신에게 복종하는 것과는 달리 유가에서는 인간이 복종해야 하는 대상이 인간의 도덕적인 요구라고 할 수 있다. 신의 기준으로 인간에게 요구하는 것이 아니라 인간이 스스로 그 기준이 된다는 것이다.[108]

유가적 가치관의 네 번째 특징은 현실성이다. 유가에서 추구하는 가치는 인간의 천생적인 감정에서 출발한다. 인간의 감정을 도덕적이고 합리적인 방향으로 인도하여 현실적인 일상생활 속에서 그것을 해소하거나 만족시킨다. "(유가는) 일상의 생활의 합리성과 심신(心身)의 요구가 지닌 정당성을 인정하기 때문에 현실 인생을 경시하거나 포기하는 비관주의나 종교적인 출세(出世) 관념을 배척한다."[109] 따라서 유가의 가치관은 현실적이고 입세(入世)적인 인생관을 지니고 있다고 할 수 있다. 유가에서 추구하는 가치는 초월적인 경지가 아니라 현실적인 사회에서 실현할 수 있는 것이다.

유가적 가치관이 지닌 네 가지 특징을 보면 유가의 가치는 우선 짙은 인문(人文) 정신의 색채를 띠고 있는 것을 알 수 있다. 인의 존재는 현실적인 인간 사회에 있지 인간을 초월한 피안(彼岸)에 있는 것이 아니다. 그래서 인의 출발점은 인간의 감정에 있고 인의 실현도 인간 스스로의 요구로 인해 가능하다. 이는 신의 영역과 전혀 상관없는 인간의 목표이자 현실이다. 자연도 마찬가지다. 유가에서 추구하는 가치는 인이라는 인간의 도덕, 혹은 품격이기 때문에 유가의 관심은 자연의 본체에 대해 탐구하는 데에 있지 않다. 오히려 인간의 도덕성을 자연에 확대시켜 자연에 도덕성을 부여해 도덕적인 천의 개념을 만들어냈다.

이러한 인문정신 외에 유가의 최고 가치인 인에는 강한 이성적인 정신이 함유되어 있다. 인간의 사유나 주변 사물에 대해 유가는 신비롭고 열정적인 태도가 아

108) 李澤厚, 위의 책 p.15.
109) 李澤厚, 위의 책, p.16.

니라 냉정하고, 현실적이며, 합리적인 태도로 접근한다. 그리고 인간의 감정과 욕망에 대해 금욕하거나 방종하는 태도가 아니라 이성적으로 인도함으로써 그것을 만족시키며 욕망을 절제하라고 가르친다. 또 종교나 귀신과 같은 비이성적인 권위에 맹목적으로 복종하지 않고 인간이 자발적으로 스스로 노력하여 자아를 실현할 것을 주장하고 있다. 이러한 것들을 통해 우리는 유가의 이성적인 정신을 엿볼 수 있다.[110] 리쯔어허우는 이러한 이성적인 정신을 앞에서 본 것처럼 "실천적 이성(혹은 실용적 이성)"이라고 부르고 있다. 이처럼 유가는 인의 본체를 형이상학적으로 탐구하지 않고 이성적인 실천에 주목한다. 리는 이러한 '실천적 이성(혹은 실용적 이성)'은 유가, 또는 중국 전체의 문화심리적인 입장에서 볼 때 중요한 민족적인 특징이라고 지적했다.

지금까지 유가의 최고 가치인 인의 특징 및 그것이 내포하고 있는 인문적 정신과 이성적 정신에 대해 살펴보았다. 그러면 인을 실천하는 방법은 무엇일까? 공자와 제자들의 대화 내용을 정리해 보면, 효와 제를 실천하는 것, 충과 서를 행하는 것, 자세를 단정하게 하는 것, 행동을 신중하게 하는 것, 품행을 성실하게 하는 것, 그리고 학문에 노력하는 것 등이 그 방법이라 할 수 있다. 그리고 이와 같은 행동이나 실천에서 규범이나 기준으로 여기는 것이 있는데 그것은 다름 아닌 예이다. 효를 실천할 때 아버지를 예로 모시고, 장례도 예에 맞게 치르고 제사도 예에 따라 올린다. 자세를 단정하게 할 때도 예에 맞게 하고 행동을 신중하게 할 때도 예를 규범으로 삼아야 한다. 인이 유가에서 추구하는 이상적인 도덕적인 감정, 도덕적인 품격이라고 한다면 예는 이러한 도덕적인 감정, 도덕적인 품격을 행동으로 옮길 때 준수해야 하는 도덕적인 규범이라 할 수 있다. 따라서 예는 인간이 군자

110) 李澤厚, 위의 책, p.25.

가 되려 할 때 밟아야 하는 유가적인 길이라 할 수 있다. 유가에서 말하는 예는 이처럼 중요한 위치를 차지하고 있기 때문에 인을 자세하게 본 것처럼 예에 대해서도 구체적으로 볼 필요가 있다.

(2) 예: 군자가 되는 길

'인(仁)'을 실천하는 방법에 대해 공자는 "인을 (실천)하는 것은 자신으로부터 말미암는 것[由己]"111)이라거나 "자신을 이겨내고[克己] 예로 돌아간다는 것"112) 등과 같은 방법을 제시했다. '유기'가 되던 '극기'가 되던 그것은 모두 자신의 노력을 통해 인을 실천하는 것이다. 그러면 자기가 주도하고 자신을 이겨내면서 자신을 개선시키는 기준과 규범은 무엇인가? 그것은 바로 예다. 우리는 여기서 예라는 개념이 어떻게 기원했고 공자가 어떤 의미로 사용했는지에 대해 구체적으로 살펴볼 필요가 있다.

(a) 예의 기원과 계승

예란 무엇인가? 논어를 보면 공자는 예에 대해 명확하게 정의한 적이 없다. 앞에서 우리는 인에 대해 논의하면서 유가의 사상에는 강한 실천적 이성의 정신이 있다는 것을 알았다. 이것은 예의 경우에도 마찬가지라 할 수 있다. 공자는 예 자체의 개념이나 예의 형이상학적인 근원에 대해서는 논의하지 않고 예의 행동과 실천에만 주목하고 강조한다. 이에 대해 더 구체적으로 알려면 예가 생겨나게 된 배경과 공자 이후의 발달 과정에 대해 보아야 할 것이다. 우선 예의 기원부터 보기로 하자.

111) 『論語』顏淵篇. 爲仁由己.
112) 『論語』顏淵篇. 克己復禮.

예의 시작은?　예의 기원은 춘추 이전 시대의 제사 등 원시적인 종교 의례로까지 거슬러 올라갈 수 있다. 씨족 사회에서 종교 의례를 바탕으로 형성된 여러 의식이나 규범은 씨족 구성원들에게 강한 강제성과 구속력을 발휘해 통치자는 그것을 통치 수단으로 이용했고 제도화시켰다. 주나라 초기에 이르러 이것은 체계적인 제도나 규범 혹은 의절(儀節) 등으로 정리되었는데 이것을 후대에 '주례(周禮)'라고 부르게 된다.[113]

주례는 주나라 초기에 주문왕(周文王)의 아들이자, 무왕(武王)의 동생인 주공이 만들었다고 전해진다. 주공의 평생 업적은 『상서(尙書)·대전(大傳)』에 기록되어 있는데 그 중에 예악(禮樂)을 제정했다는 내용이 있다. 주공의 예악은 주대 이전의 여러 의례나 규범을 집대성한 작품인데 공자는 그 이후에 이것을 옹호하면서 온 힘을 다해 회복시키려 했다.

주공이 만든 예악제도에는 정치제도, 윤리 규범 그리고 여기서 파생되어 형성된 사회 습속 등이 포함되어 있다. 그런데 주나라 말기에 통치자의 권력이 남의 손으로 떨어지면서 예악 제도도 그것이 갖고 있어야 할 권위를 상실했다. 따라서 그 이후로 예악 제도는 더 이상 사람들의 행위를 구속할 수 없게 되고 예법에 맞지 않은 어지러운 사회 현상이 생겨났다. 공자의 눈에는 계씨(季氏)가 "가묘(家廟) 정원에서 필일무(八佾舞)를 추는"[114] 것이나 맹손씨, 숙손씨, 계손씨 세 집이 제사

113) 李澤厚, 위의 책, pp. 2-3 참조.
114) 『論語』八佾篇. 孔子謂季氏, "八佾舞於庭, 是可忍也, 孰不可忍也?" 계씨(季氏)의 신분은 사대부다. 주나라의 예법에 따르면 사대부가 제사를 지낼 때에는 사일무(四佾舞)만을 출 수 있는 반면 팔일무(八佾舞)는 천자만 취할 수 있는 예식이다. 공자는 사대부에 불과한 계씨가 가묘에서 팔일무(八佾舞) 의식을 한 행동을 참월 행위라고 강력하게 비판하면서 이에 대한 불만을 토로했다.

때 '옹(雍)'이란 노래를 연주한 것[115] 등과 같은 참월(僭越)의 행위는 모두 예악 제도가 흐트러진 사례로 보였을 것이다.

공자가 주례를 옹호하고 지키려고 했다는 것은 현대의 모든 연구자가 인정하는 사실이다. 공자는 평생 동안 주례의 부흥을 위해 노력했다. 공자가 주례를 옹호하고 발전시킨 노력을 세 가지 측면에서 살펴보자.

공자가 주장한 예의 개념　먼저 공자는 예와 의(儀)를 구분했다. 공자가 "예는 옥백(玉帛) 등과 같은 제물인가? 혹은 종고(鐘鼓)와 같은 제사 악기인가?"[116]라고 반문하면서 예라는 본체와 의(儀)라는 현상을 구분해야 한다고 강조했다. 옥백과 같은 제물과 종고와 같은 제사 악기는 예의 외면적인 형식의 범주에 속한다. 외면적인 형식과 내면적인 내용이 통일되어야 완벽한 제도라고 할 수 있는데 공자가 보기에 이러한 통일은 당시에 이미 깨진 상태였다. 주례는 신령이나 조상을 위한 제사가 핵심으로 되어 있는 원시적인 의례를 바탕으로 형성된 씨족사회의 규범이라 할 수 있다. 주나라 이후에 이성의 각성(覺醒)과 왕권의 붕괴로 인해 사회적인 질서와 제사의 의미가 달라졌다. 그런데 예의 구체적인 규범인 의는 예전의 모습 그대로 남아 있었다. 따라서 예의 내용과 형식이 일치하지 않는 상황이 초래되었다. 공자는 당시에 예의 형식인 의만 강조되는 사회 현상을 지적하고, 형식으로 전락한 예를 형식과 내용이 통일된 예로 복귀시키려고 노력했다.

두 번째 측면은 공자가 예에 새로운 내용을 부여했다는 것이다. 형식으로 떨어진 예의 실태를 본체로서의 예로 복귀시키려면 예에 새로운 내용을 부여해야 했

115) 『論語』八佾篇. 三家者以雍撤. 子曰: "'相維辟公, 天子穆穆', 奚取於三家之堂?" '옹(雍)'은 천자와 제후들이 제사를 올리는 내용이 담긴 노래. 공자는 맹손씨, 숙손씨, 계손씨 세 집에서 제사를 지낼 때 이 노래를 연주하는 것을 참월 행위라고 비판했다.

116) 『論語』陽貨篇. 禮云禮云, 玉帛云乎哉? 樂云樂云, 鐘鼓云乎哉?

다. 주나라 때 예가 사회 구성원에게 강제성과 구속력이 있었던 것은 조상과의 혈연관계나 씨족사회 내의 권력 관계 등 외부적인 것 때문이었다. 이런 사고방식이 무너진 공자 시대에 예가 성립할 수 있도록 해주는 새로운 힘을 구하는 것은 공자가 해내야 할 숙제였다. 공자가 예의 새로운 근거로서 찾은 해답은 인이었다.

인은 앞에서 본 것처럼 인간의 천부적인 감정과 사회의 도덕적인 요구로 구성된 인간의 도덕성이다. 공자는 인문적인 성격을 지닌 인을 통치 질서와 사회 규범인 예의 새로운 근거로 적용하였다. 씨족 체제와 친속(親屬)관계가 붕괴된 상태에서 공자는 혈연관계와 등급관계로 인해 생긴 외면적인 강제를 인간의 도덕성에서 생겨나는 의식적인 자각(自覺)으로 변화시켰다.[117]

세 번째 측면은 방금 언급한 바와 같이, 예의 구속력이 외면적인 강제에서 내면적인 자각으로 바뀐 것이다. 예가 사회 구성원에게 구속력이 있었던 주나라 때에는 그 힘이 혈연관계나 등급간의 권력관계에서 발생한 것이었는데 공자가 예의 근거로 인을 적용시키자 예의 구속력의 원천은 인간의 천생적인 감정과 도덕적인 성격으로 바꾸었다. 따라서 예는 인성(人性)을 바탕으로 한 내면적인 자각으로 실천하는 사회 규범이 되었다. 조상이나 권력 등 외부적인 힘을 향해 바쳤던 복종이 인간 자신에 대한 복종으로 바뀐 것이다. 따라서 공자가 해석한 예는 인간의 자각성에 의존했기 때문에 그 실천에 자발성이 있었다고 할 수 있다.

물론 공자가 주장하는 예에 자각적인 자발성만 있는 것은 아니다. 예가 사회적인 제도로 형성되면서 정치 제도, 윤리 규범, 도덕 규칙, 행동 기준 등의 내용이 예에 포함되게 된다. 이 중에서 예의 내면적인 역할을 하는 부분을 실천하는 것은 사람들의 자율을 통해 이루어진다. 이에 비해 정치 제도나 윤리 규범 등의 실천은

117) 李泽厚, 위의 책, p. 13.

제도화된 예로서 강제성과 구속력을 통해 실행된다.

공자 이후의 예 개념　공자 이후에 맹자와 순자는 예를 계승하여 발전시켰다. 맹자는 예의 자발성을 계승하여 성선론(性善論)을 제기하면서 예의 자발적인 실천을 주장했다. 맹자에 따르면 예는 인간 마음에 원래부터 있는 덕성이다.[118] 인간은 처음부터 인(仁)이나 예 등과 같은 덕목을 마음에 지니고 있기 때문에 인간이 할 일은 아주 단순하다. 이런 마음을 다하기만 하면 된다. 맹자는 이처럼 예의 자발적인 면을 강조했다. 반면 순자는 예가 인간에 대해 구속력을 갖는 것을 긍정하면서 인간이 도덕적인 수행을 함에 있어 예의 중요성을 강조했다. 잘 알려진 것처럼 순자는 성악론(性惡論)을 주장했다. 이 이론에 따르면 인간은 스스로 예라는 사회 질서와 규범으로 자신을 개선해야 한다. 여기에서 순자는 맹자와 차이를 보인다. 맹자가 인간의 내면적인 수양에 대한 반성을 강조하고 있다면 순자는 외면적인 규범을 가지고 자신을 개선해야 한다고 주장하고 있기 때문이다.

　송 대에 이르러 주자는 인(仁)이라는 개념을 형이상학적인 우주의 근원적인 원리인 이(理)와 일치시켰다. 이에 따라 예가 갖고 있는 구속력의 원천도 초월적인 이(理)로 옮겨지게 되었다. 그러나 유가에서는 본체와 현상을 구분하지 않는다. 대신 본체인 이(理)와 현상인 인간의 감정과 도덕성이 긴밀하게 연결되어 있다고 주장한다.[119] 이렇게 해서 성리학의 주장도 공맹이 주장한 자각적이고 자발적인 예(禮)로 돌아온 것이다. 하지만 주자의 성리학이 보급되면서 사람들은 이를 실천하는 과정에서 절대적인 이(理)를 더 강조하였고 그 결과 강제성이 더 확대되었다.

118) 이 주장에 대한 근거는 맹자가 말한 다음과 같은 구절에서 찾을 수 있다. "仁義禮智, 非由外鑠我也, 我固有之", 仁義禮智 "天之所與我者", "君子所性, 仁義禮智根於心" 등이 그것이다.

119) 李澤厚, 위의 책, pp.248-249.

송·명대 이후 근·현대까지 이런 폐단이 지속되었는데 20세기 이후에 예는 '사람을 잡아먹는 예법(교화의 수단)'이라고까지 불리게 되고 '반인도주의'적인 제도라고 지적되어 비판의 대상이 되기도 하였다.[120]

예의 특징 - 예를 정리하면서 이제 예에 대한 설명을 마무리하면서 특징 별로 다섯 가지로 나누어 정리해보고자 한다.

첫째, 예는 인문적인 특징을 지니고 있고 인학(人學)의 범주에 속해 있다. 위에서 논의했던 바와 같이 예가 갖고 있는 구속력의 원천은 인간에게 있다. 인간은 천생적인 감정과 도덕적인 발전 요구를 갖고 있기 때문에 자발적으로 예를 지킨다. 그리고 예가 구속하고 교화하는 대상도 인간이다. 유가는 예라는 교화수단을 통해 인간의 도덕 수준을 향상시키려고 했다. 예의 최종 목표는 인간을 인을 갖춘 군자로 만드는 것이다. 군자도 인간이기 때문에 예의 목표도 인간이다. 이렇게 보면 예의 원천, 대상 그리고 목표가 모두 인간이므로 예는 철저하게 인학의 범주에 속한다고 할 수 있다.

둘째, 예는 인간의 능동성을 잘 드러내고 있다. 인간이 자신을 구속하고 예를 지킬 수 있는 것은 인간에게 강하고 굳센 의지가 있기 때문이다. 따라서 인간은 이러한 의지력을 이용하여 자신의 마음과 행실을 바르게 닦아 도덕적인 수양을 향상시켜 자아를 실현해야 한다. 원래 인간은 자신을 닦아 예를 지키는 것을 달가워하는 존재다. 그 이유는 인간이 도덕성을 갖고 있고 스스로 자신의 도덕 수준을 개선하려는 요구를 갖고 있기 때문이다.

셋째, 예는 구속하는 성격을 지니고 있다. 예는 사람들에게 외면적이고 강제적

120) 陈来(1996), "仁和礼的紧张─论孔子的人道原则", 『学术界』, 1996年. 第二期. p.28.

인 구속력을 갖고 있지만 내면적이고 자발적인 구속력도 갖고 있다. 사람들이 갖고 있는 도덕의식은 사회의 통일된 도덕 기준으로 승화되는데 이 과정을 통해 예는 정치 제도, 사회 규범, 생활 습속 등 사회적인 규칙으로 굳어진다. 이런 측면의 예는 사회의 구성원에게 강한 외면적인 구속력을 갖는다.

예를 따르면 인간은 행동거지뿐만 아니라 감정을 만들고 발산하는 데에도 구속을 받게 된다. 『예기』의 한 장인 "중용"에는 인간의 감정을 절도 있게 만드는 미덕인 중화(中和)에 대한 설명이 있다. "인간의 희로애락 등 감정이 발하지 않은 상태를 중이라고 하고, 발하여 모두 절도에 들어맞는 것을 화라고 한다."[121]는 것이 그것이다. 이러한 구절을 통해 우리는 예가 인간의 감정에 대해서도 구속을 행하고 있다는 것을 알 수 있다. 그래서 예가 인간에게 행하는 구속은 인간의 모든 측면을 포함하는 전체적인 구속이라 할 수 있다.

넷째, 예는 이성적인 특징을 갖고 있다. 예의 이성적인 특징은 사물을 존재론적으로 그 근원을 탐구하는 이성도 아니고 사물의 구성에 대해 객관적이고 과학적인 연구를 진행하는 이성도 아니다. 예의 이성적인 특징은 유가식으로 질서, 규범 등 합규율성(合法則性, regularity)을 높은 가치로 여기는 것으로, 감성과는 반대되는 개념이라 할 수 있다. 예에 포함된 삼강오상(三綱五常), 삼종사덕(三從四德) 등의 덕목은 하나의 예외도 없이 질서와 규범을 강조하고 사회를 정연하게 규제하는 것이다.

유가는 합규율성을 높은 가치로 삼는다. 앞에서 우리는 공자 이전 시대의 사람들이 자연의 법칙성을 파악하기 시작했다고 논의했다. 공자도 합규율성을 아주 중요시했다. 앞에서 인용한 것처럼 공자가 사대부의 예절을 지키기 위해 수레를 팔 수

121) 『禮記』 中庸. 喜怒哀樂之未發謂之中, 發而皆中節謂之和.

없다고 한 일화나 당시 사대부들이 자신의 신분에 맞지 않는 제사 의례를 행한 행동에 대한 비판 등을 통해 우리는 질서 있는 사회에 대한 공자의 동경을 읽어낼 수 있다. 맹자는 예에 대해 많이 밝히지 않았지만 그가 사물에 대해 갖는 태도에서도 질서에 대한 강조를 엿볼 수 있다. 그에 따르면 "만물이 서로 다른 것은 현실의 상황"인데 인간이 이들을 동등한 것으로 여기면 "천하가 혼란에 빠질 것"[122])이기 때문에 각자의 가치에 따라 등급을 나눠 질서를 잡아야 한다.

선진(先秦) 시대의 유가는 '합규율성'을 현세의 미덕으로 여겼는데 송 대부터는 이 '합규율성'을 세속을 초월하고 우주를 통치하는 지고지상의 법칙으로 승화시켰다. 우선 송명이학(宋明理學)의 기초를 다진 학자 장재(張載)는 질서를 인식론의 대상으로 삼았다. 그는 우주 만물의 생성에는 순서가 있고 만물이 크거나 작은 것에 따라 혹은 높거나 낮음에 따라 질서가 있다고 주장하면서 인간 사회에 이런 질서가 있는 것은 당연한 일이라고 주장했다. 그는 우주에 존재하는 이런 질서를 '이(理)'라고 불렀다. 만물에는 질서가 있지만 만물은 그것의 존재를 알 수 없다. 오로지 인간만이 그것을 인식할 수 있어서 인간은 질서의 가치를 알아야 하고 그 다음으로 예에 따라 행동해야 한다.[123]) 송 대의 이학자(理學者)들은 물질세계에서 질서, 규율과 같은 추가적인 개념을 추출하고 이런 합규율성의 개념들이 감성적인 현실 세계를 주재하는 지고지상의 이념이 되게 만들었다. 그리고 이 같은 우주론적인 이론을 인간의 사회에 적용했다.[124])

122) 『孟子』滕文公上. 曰 : "夫物之不齊, 物之情也. 或相倍蓰, 或相什百, 或相千萬. 子比而同之, 是亂天下也. 巨屨小屨同賈, 人豈為之哉? 從許子之道, 相率而為偽者也, 惡能治國家?

123) 『正蒙』動物篇. 生有先後, 所以為天序. 小大高下相並而相形焉, 是謂天秩. 少長有等, 老稚殊用, 別於生之先後也. 高下, 以位言. 小大, 以才量言. 相形而自著者也. 秩序, 物皆有之而不能喻. 人之良知良能, 自知長長, 尊尊, 賢賢, 因天而無所逆. 天之生物也有序, 其序之也亦無先設之定理, 而序之在天者即為理. 物之既形也有秩. 小大高下分矣, 欲逾越而不能. 知序然後經正, 經即義也. 敬長為義之實, 推而行之, 義不可勝用矣. 知秩然後禮行.

124) 李澤厚, 위의 책, pp.236-237.

예의 이성적인 특징은 합규율성 외에 계량화(計量化)된 체계로 표현되기도 한다. 순자는 예의 탄생에 대해 이렇게 설명한다. 인간이 태어나면 욕망을 갖게 되는데 그 욕망을 충족시키려고 행동할 때 도량(度量)과 분계(分界)가 없으면 분쟁과 혼란이 발생한다. 선왕은 이러한 혼란을 싫어했기 때문에 예를 만들어서 백성을 교화했다.[125] 순자에 따르면 예의 역할은 바로 인간 행동을 도량하는 것이다. 예의 제도나 규범은 추상적인 이론이나 모호한 교화가 아니라 아주 구체적이고 정확하게 계량화된 체계로 되어 있다. 관직에 따라 복식의 형태가 정해지고, 사회 지위에 따라 제사의 절차, 내용, 제기, 음악 등이 자세하게 규제된다. 이처럼 예는 사회에서 자[尺]의 역할을 하여 사람이 사회에서 갖는 위치를 정확하게 측량할 수 있다. 그리고 예는 매뉴얼의 역할을 하기 때문에 그 위치에 적합한 사람이 지녀야 할 행동거지의 표본이나 범례를 구체적이고 상세하게 제공한다. 여기서 우리는 계량화된 체계적인 이성 정신을 발견할 수 있다.

다섯째, 예는 장식성이라는 특징을 갖고 있다. 맹자는 예의 실제[實]에 대해 다른 덕목의 실제와 비교하면서 다음과 같이 설명하고 있다. 즉 "인의 실제는 부모를 모시는 것이다. 의의 실제는 형에게 복종하는 것이다. 지의 실제는 이 두 가지를 알고 어기지 않는 것이다. 예의 실제는 이 두 가지를 절문(節文)하는 것이다."[126] 여기 나온 절문은 동사로서 각각 예의 기능에 대해 말하고 있다. 절은 예의 구속하는 기능을 가리키고 문은 예의 장식하는 기능을 말한다. 여기의 문은 공

125) 『荀子』禮論篇. 禮起於何也? 曰 : 人生而有欲. 欲而不得, 則不能無求. 求而無度量分界, 則不能不爭. 爭則亂, 亂則窮. 先王惡其亂也, 故制禮義以分之, 以養人之欲, 給人之求, 使欲必不窮乎物, 物必不屈於欲, 兩者相持而長. 是禮之所起也.

126) 『孟子』離婁上. 仁之實, 事親是也. 義之實, 從兄是也. 智之實, 知斯二者弗去是也. 禮之實, 節文斯二者是也. 樂之實, 樂斯二者.

자가 말한 "문질빈빈, 연후군자(文質彬彬, 然後君子)"[127])에 나오는 문과 같은 의미다. 즉 본질에 대한 장식, 문식이다. 이와 같은 맥락에서 장파[張法]는 중국예술의 특징을 논의할 때 "예의 내용인 '극기'는 구속함이고 절제함이다. 그러나 예를 실현하면 '문'으로 표현된다"[128])고 하면서 예의 장식적인 특징을 지적했다.

이 정도의 설명이면 유가의 가치관 및 실천관에 나타난 인문정신과 이성주의를 비롯해 유가의 최고 덕목인 인과 인을 실천시키는 방법인 예에 대해서 그 내용과 특징을 대강 파악한 것으로 보인다. 이 주제에 대한 선(先) 인식이나 선 지식은 나중에 한국과 중국의 건축이나 조경을 논의할 때 이러한 유가의 정신이 어떻게 실현되고 있는가를 알게 해주는 기본적인 정보를 제공할 것이다. 이제 우리의 다음 과제로 유교와 더불어 중국인들의 세계관이 형성되는 데에 큰 역할을 담당했던 도가의 가치관 및 실천관의 내용과 특징에 대해 고찰해보기로 하자.

B. 도가의 가치관 및 실천관

도가의 가치관 및 실천관에 대한 고찰은 도가의 대표적인 학자인 노자와 장자의 학설을 중심으로 이루어질 것이다. 이 중에 노자는 그의 실존 여부와 그의 저서라고 알려진 『노자』의 저작 연대가 지난 백 년 동안 학자들의 논란거리가 되었다. 그러나 1993년 호남 곽점에서 『노자』의 죽간(竹簡) 판본이 출토되어 이와 같은

127) 『論語』 雍也篇.
128) 張法(1994), 『中西美学与文化精神』, 北京大学出版社, p.204.

분쟁의 막이 내린 것처럼 보이는데 앞으로 더 많은 연구가 필요할 것이다.[129)

(1) 도가의 가치관

도가가 추구하는 이상 혹은 최고의 가치는 무엇인가? 노자가 추구하는 궁극적인 목표는 '도(道)'이고 장자도 노자의 이런 사상을 계승했다. 노자는 『노자』의 첫 문장에서 "도는 말하게 되면 영원한 도가 아니다"라고 하면서 언어로는 도를 설명할 수 없다고 지적했다. 도는 초월적인 실재이므로 이원론적인 언어로는 설명하는 일이 불가능하기 때문이다. 그러나 『노자』에는 도에 대한 설명이나 논의가 여러 군데에 나오는데 그것은 억지로 언어로 해석한 것이라 할 수 있다. 언어 이외에는 도를 이해할 수 있는 방법이 없기 때문이다.

『노자』와 『장자』에는 각각 도에 대한 정의와 설명이 있다. 이것을 직접 인용해 보자.

> 혼연일체된 어떤 것이 있는데, 천지가 있기 전에 벌써 존재했다. 적
> 요하고 소리가 없으며, 공허하고 형체가 없다. 독립적으로 존재하는
> 데 변화가 없다. 순환하여 운행하는데 끝나지 않는다. 가히 천하 만
> 물의 모체가 될 수 있다. 나는 그것의 이름을 몰라 억지로 그것을 도

129) 곽점에서 출토된 『노자』의 죽간본에 대한 연구는 徐洪興의 다음 논문을 참조하면 된다.
"疑古与信古-从郭店竹简本《老子》出土， 回顾本世纪关于老子其人其书的争论",(『复旦学报』(社会科学版) 1999年第1期.)
이 논문에서 저자는 20세기 중국 학계에 있었던 노자와 『노자』에 대한 논쟁을 정리했다. 그리고 곽점에서 출토된 『노자』의 죽간본을 현재 유통되는 버전과 비교하여 노자가 실존했던 연대, 그리고 『노자』가 저술된 연대가 전국시대 전기라는 주장의 근거를 제시했다. 그러나 본 논문에서 인용한 『노자』는 왕필(王弼) 판본이다. 즉 『노자』 원래의 모습보다 후대에 많은 영향을 끼친 버전을 택한 것이다.

라고 부른다. 또 억지로 대(大)라고도 부른다.[130]

도란 진실이 있고 믿을 수 있는 것인데 작위도 없고 형태도 없다. (마음으로) 전달할 수 있지만 (언어로는) 알려 줄 수 없다. 얻을 수 있지만 볼 수 없다. 자체가 자신의 근본이고 뿌리이며, 천지가 아직 없을 때부터 고유한 존재였다.[131]

우리는 노자와 장자의 이같은 설명을 가지고 도의 정체성을 완전하게 파악할 수는 없지만 도의 몇 가지 특징은 알 수 있다. 예를 들어 도는 시간이나 공간을 초월한 영원한 존재라는 것, 그리고 형태가 없는 존재라는 것, 우주 만물의 본원이라는 것 등이 그것이다. 이제부터 이러한 설명을 바탕으로 도의 특징을 하나씩 살펴보자.

첫째, 도는 시간이나 공간을 초월한 영원한 존재라는 것이다. 노자는 도는 "천지가 있기 전에 존재했다"고 말하고 장자도 "(도는) 천지가 아직 없을 때부터 고유한 존재"였다고 주장한다. 『노자』 제1장의 첫 문장인 "도가도비상도(道可道非常道)"가 1973년에 출토된 『노자』의 백본(帛本)에는 "도가도비항도(道可道非恒道)"로 되어 있다.[132] '항(恒)'과 '상(常)'은 같은 의미로 사용된다. 그래서 '항상'이라는 단어로도 쓰니 '영구적'이라는 의미라 할 수 있다. 이것을 통해 보면 도는 시간을 초월하며 항상 존재한다는 것을 알 수 있다. 이것은 도의 시간적인 초월성을 말하는데

130) 『老子』 25章. 有物混成, 先天地生. 寂兮寥兮, 獨立而不改, 周行而不殆, 可以為天下母. 吾不知其名, 強字之曰道, 強為之名曰大.

131) 『莊子』 大宗師. 夫道, 有情有信, 無為無形. 可傳而不可受, 可得而不可見. 自本自根, 未有天地, 自古以固存.

132) 王肅,·姚振文(2012), "《老子》世传本'常道'与帛书本'恒道'辨析", 「船山学刊」第四期. p.108.

도는 이와 더불어 공간적인 초월성도 지니고 있다. 노자가 도에 대해 "대도(大道)는 광범위해서 상하좌우에 도가 닿지 않은 곳이 없다"[133]라고 했는데 이는 도의 지대(至大)함을 설명한 것이다. 또한 노자에 따르면 도는 지대하기 때문에 "(도는) 어떤 것과도 닮지 않았다."[134] 노자가 이렇게 말한 이유는 도가 구체적인 어떤 사물과 닮아 있다고 한다면 그러한 도는 더 이상 지대한 것이 아니기 때문이다. 장자는 "지대한 것은 그것의 바깥이 없고 지소(至小)한 것은 그것의 안이 없다"리고 하면서 모든 것을 포함하는 도의 전체성을 생동감 있게 설명했다.

도는 시간과 공간을 모두 초월하고 있기 때문에 일정한 형태가 없다. 도의 이러한 특징에 대해 노자는 "도는 형태가 없는 형태, 사물이 없는 형상"[135]이라고 하고 장자는 "작위도 없으며 형태도 없다"[136]고 묘사했다.

도의 두 번째 특징은 언어와 사유로 표현하거나 전달할 수 없다는 것이다. 아주 잘 알려져 있는 것처럼 노자는 『노자』의 첫 문장에서 도는 언어로 표현할 수 없다는 사실을 명확하게 밝혔다. 아울러 장자는 "언어와 사유는 도를 실을 수 없다"[137]고 하기도 하고, "도는 들을 수 없는 것인데, 만일 들리면 그것은 도가 아니다"[138]고 하면서 언어와 사유로는 도를 표현하거나 전달할 수 없다고 재차 강조했다. 도는 시간과 공간을 초월한 궁극적인 존재이기 때문에 도를 이원론적인 세계에서만 통용되는 언어와 사유로 표현하거나 전달하는 일은 애당초 불가능하다.

도의 세 번째 특징을 보면, 도는 만물의 본원이고 세상 모든 것의 근원인데 이

133) 『老子』34章. 大道氾兮, 其可左右.
134) 『老子』67章. 天下皆謂我道大, 似不肖. 夫唯大, 故似不肖. 若肖, 久矣其細也夫.
135) 『老子』是謂無狀之狀, 無物之象, 是謂惚恍 (14章) 道之爲物, 惟恍惟惚 (21章)
136) 『莊子』大宗師. 夫道, 有情有信, 無爲無形.
137) 『莊子』則陽. 道物之極, 言默不足以載.
138) 『莊子』知北遊. 道不可聞, 聞而非道.

근원은 의지가 있는 존재가 아니라는 것이다. 노자는 도는 천하 만물의 모체라고 하였고 "만물이 모두 도에 귀속하는데 도는 스스로 그들의 주재라고 말하지 않는다"[139]고 하면서 도의 '의지 없는' 성격을 설명했다. 장자는 "(도는) 이끌어 가지 않는 것이 없고 맞이하지 않는 것이 없으며, 파괴하지 않는 것이 없고 이루게 하지 않는 것이 없다"[140]고 하면서 도가 만물의 근원이라는 사실을 밝혔다.

도의 네 번째 특징은 도의 '저절로 되는' 성격이다. 노자는 "인간은 땅을 본받고, 땅은 하늘을 본받고, 하늘은 도를 본받고, 도는 '자연(自然)'을 본받는다"[141]고 했는데 여기에 나오는 '자연'은 천지만물의 자연이 아니라 '본래의 모습'이라는 뜻이다. 즉 도는 자신의 원래 모습을 따르고 변하지 않는다는 것이다. 도는 만물의 본원이지만 목적이나 의지는 갖고 있지 않다. "도는 의식적으로 작위하지 않지만, 하지 않는 것이 없다"고 하는 것은 바로 도의 '저절로 되는' 성격을 설명하면서 도가 만물의 근원이라는 사실을 인정하고 있는 것이다.

위에서 논의한 도의 네 가지 특징을 통해 도가에서 추구하는 최고의 가치인 도에 대해 그 간단한 특징을 알 수 있었다. 유가의 이상인 '인'이 현세에 실현될 수 있는 것과 달리 도는 이원론 세계를 초월한 인생의 피안에 있는 궁극적인 존재다. 따라서 도는 전체성을 지니고 있고 우주 만물의 본원이며 전능(全能)한 신과 같은 존재다. 그러나 도는 인격적인 신과 다르게 의식이나 의지가 없으며 그것이 행하는 작위나 역할의 수행은 모두 저절로 된다.

139) 『老子』 34章. 萬物歸焉而不爲主.
140) 『莊子』 大宗師. 無不將也, 無不迎也, 無不毁也, 無不成也.
141) 『老子』 25章. 人法地, 地法天, 天法道, 道法自然.

(2) 도가의 실천관

도가에서 추구하는 이상인 도의 여러 특징 중에서 가장 두드러지게 강조된 것은 '저절로 되는' 것이다. 우주의 천지와 만물은 그들의 본원인 도가 지닌 '저절로 되는' 성격을 부여받아 그것을 갖고 있다. 그러나 인간은 작위를 하거나 함부로 행동하여 도와 어긋나는 존재가 되었다. 따라서 인간은 무위(無爲)를 통해 인간 본래의 성품에 복귀해야 한다.

노자는 인간이 본연적인 본성에 복귀한 상태를 영아에 비유해 설명한다. "혼돈 상태에 있어 마치 아직 웃지 못하는 영아와 같다"[142]거나 "천하의 계곡이 되어 영원한 덕이 떠나지 않으면 영아의 상태로 복귀할 것이다"[143]는 등 영아에 대해 여러 차례 언급한 것은 영아의 상태가 단순하고 자연스러워 도의 '저절로 되는' 성격과 비슷하다고 생각했기 때문일 것이다.

그러면 인간은 왜 영아와 다르게 지나치게 작위를 하거나 함부로 행동하게 되었을까? 노자에 따르면 인간이 이와 같이 도에 어긋나게 행동하는 것은 사물에 노예화[역어물, 役於物]되었기 때문이다. 사물에 노예화되는 것을 면(免)하려면 과욕(寡慾)을 실천해야 한다.[144] 인간의 지나친 욕망은 왜 생겼을까? 도가에 따르면 인간은 지혜와 지식을 지녔기 때문에 그것으로 사물과 자신을 판단하여 등급적인 구분을 한다고 한다. 거기서 지나친 욕망이 생기는 것이다. 노자는 "항상 백성으로 하여금 지성(知性)과 욕망이 없게 해야 한다. 그리고 지혜를 가진 자가 함부로 작위를 하지 못하게 해야 한다"[145]고 하면서 지성과 욕망은 인간이 도의 상태로

142) 『老子』 20章. 沌沌兮, 如嬰兒之未孩.

143) 『老子』 28章. 爲天下溪, 常德不離, 復歸於嬰兒.

144) 『老子』 44章. 夫儉則寡欲, 君子寡欲, 則不役於物, 可以直道而行. 小人寡欲, 則能謹身節用, 遠罪豊家.

145) 『老子』 3章. 常使民無知無欲, 使夫智者不敢爲也.

가는 것을 방해하는 요소라고 지적했다. 그리고 "현자(賢者)의 명성을 높이지 않으면, 백성들은 그것으로 인해 다투지 않을 것이고, 얻기 어려운 사물을 귀하게 여기지 않으면 백성들은 그것으로 인해 도둑질을 하지 않을 것"[146)]이라고 주장했다.

이에 따라 인간의 작위를 없애려면 욕망을 소멸해야 하고 욕망을 소멸하려면 욕망을 야기하는 사물이나 인간을 가치에 따라 구분하는 행위를 그만 두어야 한다. 사물이나 인간에 대한 가치적인 구분을 제거하려면 지성이나 사물을 구분하는 능력을 버려야 한다. 노자가 "지혜를 끊고 분별과 변론을 버린다"[147)]고 한 것은 바로 이러한 맥락에서 이야기한 것이다. 장자도 이와 비슷한 논의를 했다. "지성과 원인(에 대한 탐구)를 버리고 하늘의 이치를 따른다"[148)]는 것인데 인간의 지성이나 지성적인 노력에 대한 부정적인 입장은 노자의 그것과 같다고 할 수 있다.

이런 까닭에 노자는 "도를 실천하는 것은 나날이 더는 것"[149)]이라고 한 것이다. 덜고 또 덜면 우리는 결국 무위의 경지에 이르게 된다. 노자의 도를 실현하는 방법을 도식으로 그리면 아래의 표와 같다.

표 4: 노자가 제시한 도를 실현하는 방법의 원리

$$\text{인간} - \frac{\text{인위}}{n} - \frac{\text{인위}}{n} - \frac{\text{인위}}{n} \cdots - \frac{\text{인위}}{n} = \text{이상적인 인간}$$

[범례] n: 이상적인 인간이 되는 과정의 소요 일수

146) 『老子』 2章. 不尚賢, 使民不爭. 不貴難得之貨, 使民不爲盜.

147) 『老子』 19章. 絶智棄辯. 이것은 1993년 출토된 죽간본의 내용이고 이전 버전에서는 "絶聖棄智"로 되어 있다.

148) 『莊子』. 刻意. 去知與故, 遁天之理.

149) 『老子』 48章. 爲道日損. 損之又損, 以至於無爲.

그런데 우리는 이 도식이 논리적으로 성립되는지에 대해 따져보아야 한다. 위의 도식 중의 '인간'은 현세에 살고 있는 일반 사람을 가리키고 도식의 끝에 있는 '이상적인 인간'은 도가가 추구하는 이상을 실현한 인간이다. 즉 인간의 본연적인 본성을 되찾고 도의 '저절로 되는' 본성에 복귀한 인간을 말하는 것이다. 노자의 주장에 의하면 이상적인 인간은 물질을 초월한 사람이 아니라 만물과 같이 물질적인 형태를 보유하고 있지만 그가 하는 모든 행위가 자연스럽게 행해지는 그런 경지에 올라간 사람을 말한다.

위의 도식을 보면 '='의 오른쪽에 있는 이상적인 인간에는 인간이 생존하는 데 기본적으로 필요한 욕구와 이 욕구들이 저절로 충족되는 행동이 포함되어 있다. '='의 왼쪽을 살펴보자. 여기에는 노자가 주장하는, 우리가 날마다 덜어내야 하는 인위(人爲)가 있는데 이것은 주로 인간의 지성, 지나친 욕망, 함부로 하는 행동 등을 말한다. 그런데 일반적인 인간에게서 이러한 인위를 모두 덜어내면 같음표(=) 오른쪽에 있는 이상적인 인간이 될 수 있을까?

이 질문에 대답하기 위해 일반적인 인간이 어떻게 구성되어 있는지 아래 도표를 통해 분석해 보기로 하자. 먼저 인간의 욕망을 살펴보는데 이것은 생존에 필요한 기본적인 요구와 이 이상의 욕망(예를 들어 권력욕이나 명예욕 등)으로 양분(兩分)할 수 있을 것이다. 여기서 중요한 것은 이 중에 후자가 무한히 연장될 것이라는 점이다. 그런데 노자의 주장처럼 덜어내야 할 대상은 후자일 것이다.

표 5: 인간의 기본적인 요구와 그 이상의 욕망

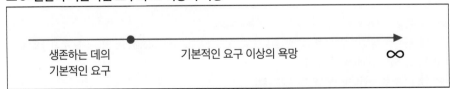

생존하는 데의 기본적인 요구 기본적인 요구 이상의 욕망 ∞

인간의 욕망은 위와 같이 양분(兩分)할 수 있다고 치고 인간의 작위(作爲)는 어떤 상황이 있을까? 인간의 작위는 욕망보다 훨씬 더 복잡하다. 작위를 욕망을 충족시키는 것을 기준으로 구분해보면, 생존하기 위해 기본적인 요구를 충족시키는 작위, 기본적인 요구 그 이상의 욕망을 충족시키는 작위, 그리고 인간의 욕망을 억제하는 작위 등이 그것이다. 그런가 하면 작위는 의지의 유무(有無)로도 나눌 수 있는데 의식적인 작위와 무의식적인 작위로 구분하는 것이 그것이다. 작위의 형태는 사유, 행동, 무의식적 활동 등으로도 나눌 수 있다. 이처럼 복잡한 인간 작위의 복합체(複合體) 중에 노자가 덜어내자는 것은 주로 함부로 하는 것, 의식적으로 하는 것들이라 할 수 있다.

　　이제 이 모든 분석을 앞에 예시한 '도를 실현하는 방법의 도식'에 적용해 보자. 인간 욕망의 조합에서 기본적인 요구 이상의 욕망을 덜어내면 생존하는 데에 필요한 기본적인 요구만 남는다. 그 다음으로 인간의 작위라는 복잡한 복합체에서 함부로 하는 것, 의식적으로 하는 것 등의 작위를 빼면 무의식적인 것, 혹은 저절로 이루어지는 행위만 남는다. 그런데 위에서 분석한, '='의 오른쪽에 있는 이상적인 인간에 포함되어 있는 기본적인 요구들이 저절로 만족되는 행위와 일치하지 않는다. 인간의 무의식적인, 혹은 저절로 이루어진 행동들은 인간이 생존하기 위해 필요한 기본적인 요구를 충족시킬 수 있는 것이 아니다. 노자가 자주 비유하는 대상인 영아도 인간으로서 기본적인 요구를 갖고 있는데 영아가 저절로 진행하는 행동들을 통해 이 요구들을 충족시킬 수 있을까?

　　도가에서는 우주의 만물들이 자연스럽게 운행하면서 그들의 본능적인 요구도 저절로 채워지는 것을 이상적인 세계로 여긴다. 그런데 인간은 주체성을 지니고 있기 때문에 우주의 만물과 본질적으로 다르다. 인간이 의식적인 작위를 덜어내더라도 인간의 주체성은 사라지지 않는다. 이처럼 노자가 선양하는 '작위를 덜어

내는' 방법은 논리적으로 성립되지 않는다. 심지어 '작위를 덜어내는'이 행위 자체도 인간의 작위이므로 이것도 표6에서 '='의 오른쪽에 남게 된다.

위에서 논의한 것은 노자가 선양하는 도의 실현방법이 논리적으로 성립되지 않는다고 설명한 것이다. 사실은 노자가 제시한 방법은 종교학의 입장에서 보아도 오류가 있다고 할 수 있다. 최준식이 Ken Wilber의 이론을 정리한 인간 정신이 진화하는 세 단계를 보면 인간은 3단계, 즉 전인격적(prepersonal) 단계, 인격적(personal) 단계 그리고 초인격적(transpersonal) 단계의 순서로 진화한다. 그런데 거의 모든 인간은 이 중 두 번째 단계인 인격적 단계에 놓여 있다. 인간 정신의 진화 방향은 세 번째 단계인 초인격적 단계로 향해야 한다. 그러나 노자는 전인격적 단계의 단순함과 자연스러움을 초인격적 단계의 궁극적인 완전한 존재와 혼동한 것으로 보인다.

인간이 인격적 단계에 놓이는 이유는 자의식(self-consciousness)을 초월하여 궁극적인 경지로 가기 위함이지 자의식을 버리고 전 단계로 퇴행하기 위한 것이 아니다. 그리고 인간은 발달 단계에서 불가역성(不可逆性)이 있기 때문에 한 번 진화하면 다시 그 이전의 단계로 돌아갈 수 없다.[150] 두 번째 단계에 놓여 있는 인간은 동물이나 영아의 상태로 돌아갈 수 없다. 그리고 영아의 상태인 첫 번째 단계를 인간 진화와 발달의 목표로 삼는 것도 잘못된 것이다. 노자는 도의 실현 방법을 제시할 때 목표를 설정하고, 방향을 제시하는 데에서 오류를 범했기에 이러한 방법으로는 노자가 주장하는 도를 도저히 실현할 수 없을 것이다.

장자가 노자의 오류를 인식한 것은 아니었지만 그는 도가 지닌 자연스러움과 자유로움이 이 물질세계에서 실현 가능한가에 대해 많은 고민을 했다. 그 결과

150) 최준식(2005), 『종교를 넘어선 종교』, 사계절, p.155.

표 6: 노자가 제시한 도의 실현 방법에 대한 분석

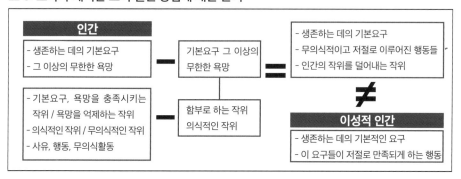

로 장자는 정신세계에서 도의 정신을 실천하는 방법을 제시하였다. 장자가 제시한 도의 실현은 정신세계에만 한정된다. 장자는 "혼자서 천지와 정신적으로 왕래"[151]하는 것, "자신의 형체를 망각하고 총명한 지성을 버리며, 형체와 지능의 속박에서 벗어나 도와 융합하는"[152] 좌망(坐忘), 그리고 자신의 형태를 잃은 "오상아(吾喪我)" 개념 등은 모두 현실의 물질세계가 아니라 정신세계에서 일어나는 것이다. 장자의 유명한 '나비의 꿈' 일화도 마찬가지다. 장자가 나비가 되어 자유로워진 것은 꿈에서 일어난 것이고 깨어난 다음에 자신이 나비라는 사물과의 경계가 흐려진 것은 의식 세계에서 진행된 것이다. 이처럼 장자가 주장하는 사물과 사물, 인간과 사물의 차이를 없애고 하나가 되자고 하는 제물론(齊物論)도 역시 정신세계의 일이다.

지금까지 우리는 노자와 장자가 제시한 도의 개념과 그 도를 실현할 수 있는 방법에 대해 논의했다. 노장 사상에 대한 이러한 설명을 읽은 독자들은 충분히 눈치챘겠지만 노장 사상이 중국 예술에 끼친 영향은 표층에 불과하다고 할 수 있

151) 『莊子』 天下. 獨與天下精神往來, 而不敖倪於萬物, 不譴是非, 以與世俗處.
152) 『莊子』 大宗師. 墮肢體, 黜聰明, 離形去知, 同於大通, 此謂坐忘.

다. 어떤 점에서 이렇게 이야기할 수 있는 것일까? 우리의 주제 가운데 하나인 중국 건축이나 조경에 대한 연구를 보면 앞에서 본 것처럼 '자연과의 조화'나 '자연 친화'와 같은 개념을 도가 사상과 연결시키는 경우가 많다. 중국의 건축이나 조경에는 분명 자연성 개념이 강하게 뿌리박고 있다. 그러나 그것은 표층이 그러한 것이고 심층으로 들어가면 인간이 정한 질서나 규범 개념이 강하게 자리 잡고 있는 것을 알 수 있다. 자연을 인간이 만든 질서나 틀 안에 가두는 것이다. 이에 대해서는 앞에서도 간단하게 논했지만 앞으로 우리의 주제인 창덕궁과 이화원을 비교 및 분석해 보면 극명하게 드러날 것이다. 더 구체적인 분석은 그때로 미루기로 하는데 이러한 이유 때문에 우리는 중국 예술과 사상의 관계를 논할 때 도가 사상을 자세하게 논의할 필요를 느끼지 못한다. 그러나 그 기본적인 개념은 알 필요가 있어 여기서 잠시 보았다.

이렇게 해서 우리는 중국 사상이 제시한 세계관을 가치관과 실천관을 중심으로 살펴보았다. 중국 사상 전체를 다 검토한 것은 아니고 중국 사상의 틀이 형성되었다고 생각되는 고대 사상을 중심으로 보았다. 이제 우리가 해야 할 일은 이것과 비교하기 위해 한국의 종교 사상이 제시하는 세계관을 검토하는 일이다. 여기서도 마찬가지로 우리는 한국인들이 견지하고 있는 가장 심층적인 세계관을 알아보기 위해 우선 한국의 고대 사상을 검토하고 후대에 외래 종교가 들어오면서 어떤 변화를 겪었는지 볼 것이다.

2. 한국 고유 사상의 세계관, 가치관 및 실천관

서론: 한국인 고유의 세계관을 파악한다는 것은?

한국인 고유의 세계관을 파악하는 데에는 여러 문제가 도사리고 있기 때문에 풀기 쉬운 문제가 아니다. 그 중에 가장 큰 문제는 '도대체 한국인에게 고유한 세계관 같은 것이 있느냐'는 것이라 할 수 있다. 시대나 계층을 불문하고 한국 사람들 모두가 단군 이래 지금까지 공유하는 고유한 세계관이 있느냐는 것이다. 이것은 거대한 문제라 여기서는 대답하지 않기로 한다. 그러나 분명히 한국에는 고대에 어떠한 사유 체계가 있었을 것이다. 그리고 그것은 어떤 형태로든 후대로 전승되었을 것으로 생각된다.

이렇게 추론할 수 있는 것은 앞에서 중국의 예를 보았기 때문이다. 중국에는 기원전 시대와 같은 고대에 중국인들의 세계관이 형성되었고 그것이 일정한 변화를 겪으면서 전승되어 내려온 것을 알 수 있었다. 그리고 이 세계관은 그들의 예술이 형성되는 데에 막대한 영향을 끼쳤다. 이것을 한국에 적용하면 한국의 경우에도 고대에 형성된 특정한 세계관이 일부의 변형과 함께 계승되어 왔을 것이라고 추정해볼 수 있다. 물론 중국의 경우가 표본이 될 수는 없지만 우리가 연구한 것을 보면 독자들도 위의 의견에 동의할 것으로 믿는다. 즉 한국 고대에 형성된 세계관이 어느 정도 변화는 있었겠지만 핵심은 변하지 않고 조선말까지 계승되어 왔다는 주장에 동의할 것이라는 것이다.

이제 우리의 작업, 즉 한국인 고유의 세계관을 고찰하려 하는데 여기에는 몇 가지 어려운 점이 있다. 가장 큰 문제는 한국 고유의 세계관이 형성되었다고 생각되

는 시대를 기록한 역사적 자료가 극히 적다는 것이다. 앞에서 본 것처럼 중국의 세계관을 검토할 때 우리는 춘추전국시대의 역사책이나 경전 같은 문헌 자료를 주로 사용했다. 그러나 안타깝게도 한국의 경우에는 고유 세계관이 형성되던 시기, 즉 고대에 한국인들이 자연이나 신령, 종교의례, 인간 등에 대해 어떤 인식과 이해를 지녔는지를 밝혀주는 역사적인 자료가 거의 없다. 그 이유에 대해서는 앞에서도 언급했지만 현재 남아 있는 가장 오래된 역사책이 12세기 중반에 편찬된 『삼국사기』이기 때문이다. 기원전에 편찬된 중국책들과 비교해보면 시대적으로 너무 격해 있음을 알 수 있다.

두 번째 어려운 점은 기존의 연구와 관계된다. 선행연구를 보면 한국의 학자들은 한국인의 자연관, 신령관에 대해 연구하면서 도교나 불교, 유교와 같은 중국의 종교 사상을 통해 하는 경우가 많았다. 그런데 이와 같은 방법으로는 중국과 본질적으로 구별되는 한국 고유의 자연관, 신령관을 규명해낼 수 없다. 이것은 당연한 것 아니겠는가? 중국의 종교 사상을 가지고 한국인의 고유한 세계관을 추출한다는 것은 가능한 일이 아니지 않은가? 우리는 우리의 주제를 밝히기 위해서 한국에만 있었던 고대의 신념 체계를 찾아내야 한다.

사정이 그렇기는 하지만 한국에는 불교나 유교 등과 같은 외래 종교 외에 경전이 남아 있거나 문헌 자료가 풍부한 고대 종교가 없다. 이처럼 직접적인 연구를 진행하기 힘든 상황에서 필자는 간접적인 방법을 채택할 수밖에 없었다. 이러한 상황을 감안하고 앞으로 필자는 한국 고유의 세계관에 대한 탐구를 두 단계로 나눠서 진행하려고 한다. 먼저 한국인 고유의 세계관에 대한 연구는 그러한 세계관이 형성됐을 것이라고 추정되는 시기에 생겨난 신화나 설화 등을 통해서 이행할 것이다. 이 작업을 통해 우리는 고대 한국인이 자연, 신령 그리고 인간에 대해 가졌던 생각을 읽어낼 것이다.

그 다음으로는 그렇게 형성된 한국인의 세계관이 외래 종교의 도입 이후 어떻게 변화되었는가를 볼 것이다. 이 단계의 연구 역시 중요하다고 생각되는데 이 주제는 불교의 '표훈'이나 성리학의 '퇴계' 같은 중국 기원의 종교 사상을 연구한 학자들의 태도나 연구를 통해 행해질 것이다. 이 두 사람은 말할 것도 없이 중국의 불교와 성리학을 궁구(窮究)한 사람들이다. 그런데 만일 이들이 이처럼 중국 사상을 연구하면서도 중국 사상가들과 다른 생각이나 태도를 보인다면 그것은 한국 고유의 것이라고 간주해도 무방하지 않을까 싶다. 이 주제를 연구해본 결과 우리가 선정한 한국 사상가들은 같은 사상을 좇고 있는 중국학자들과 자못 다른 생각과 상이한 태도를 보였다(이것은 뜻밖의 발견이었다!). 따라서 우리의 가정은, 한국의 중국사상 연구가들이 중국인 사상가와 다른 모습을 보이는 것은 한국에 고대로부터 있어온 한국인 고유의 세계관에 영향을 받은 것이라는 것이다. 이 점은 매우 흥미로운데 뒤에서 구체적인 설명으로 그 전모가 드러날 것이다.

1) 한국 고유 사상의 세계관

A. 고대 한국인의 세계관

(1) 신화와 설화를 통해 본 고대 한국인의 세계관

단군 신화

한국의 신화 가운데 가장 대표적인 것은 말할 것도 없이 시조 신화인 단군 신화다. 따라서 이 신화부터 살펴보아야 할 것이다. 단군 신화에 관한 기록은 일연(一然)의 『삼국유사(三國遺事)』를 비롯하여 이승휴(李承休)의 『제왕운기(帝王韻紀)』, 권

람(權攣)의 『응제시주(應製詩注)』, 『동국여지승람(東國輿地勝覽)』, 『세종실록지리지 (世宗實錄地理志)』[153] 등에 실려 있다. 본 연구에서는 일연이 기록한 단군 신화를 분석하여 그 당시 사람들이 자연이나 신령, 인간 등에 대해 어떠한 인식을 갖고 있었는지 '추정'해보려고 한다. 다음은 『삼국유사』에 기록된 단군 신화의 내용이다.

『고기(古記)』에 다음과 같이 전한다. 옛적에 환인(桓因)의 서자(庶子)인 환웅(桓雄)이 있었는데 자주 천하(天下)를 생각하며 인간세계를 탐내어 구하였다. 부친이 아들의 생각을 알고 삼위태백(三危太伯)을 내려다보니 인간세계를 널리 이롭게 할 만하였다. 이에 (환웅에게) 천부인(天符印) 3개를 주고 보내어 그것을 다스리도록 하였다. 웅은 무리 3천을 이끌고 태백산(太伯山) 정상 신단수 아래로 내려와 이를 신시(神市)라고 하였다. 이를 환웅천왕이라고 한다. (환웅은) 풍백·우사·운사를 거느리고 곡식·생명·질병·형벌·선악을 주관하였고, 인간세계의 360여 일을 모두 주관하였다. 인간세계에 있으면서 다스리고 교화한 것이다.

이때 곰 한 마리와 호랑이 한 마리가 있어 함께 굴에 살았는데, 항상 환웅에게 인간이 되기를 원한다고 기도하였다. 이때 신령이 영험한 쑥 한 묶음과 마늘 스무 묶음을 주면서 말하였다. "너희가 이것을 먹고 햇빛을 백일 동안 보지 않으면 곧 인간의 형상을 얻게 될 것이다." 곰과 호랑이가 이것을 가져다 먹고 21일 동안 금기하니, 곰은

153) 이 가운데 『삼국유사』의 기록이 원형에 가장 가까운 내용을 싣고 있다는 것이 학계의 주장이다. 그러나 『삼국유사』에서 일연이 단군 신화의 근거로 인용한 『위서(魏書)』와 『고기(古記)』란 책은 현재 전해져 오지 않기 때문에 그 출처를 확인할 수 없다.

여자의 몸을 얻었지만, 호랑이는 금기하지 못하여 인간의 몸을 얻지 못하였다. 그런데 웅녀는 더불어 혼인할 사람이 없었다. 그러므로 언제나 신단수 아래에서 잉태가 있기를 기원하였다. 웅이 이에 임시로 (인간으로) 변화하여 그와 혼인하였다. 잉태하여 아이를 낳으니 단군왕검이라고 이름하였다.[154]

『삼국유사』 권1, 기이2 고조선

　단군 신화의 스토리는 신(神)들이 사는 세상에서 시작한다. 천신인 환인의 아들 환웅은 홍익인간(弘益人間)의 뜻을 품고 인간 세상에 있는 태백산의 신단수 밑으로 내려왔다. 그렇게 내려온 환웅은 풍백(風伯), 우사(雨師), 운사(雲師)를 거느리고 인간 세상을 주관했다.

　이 부분의 내용을 통해 일단 우리는 고대 한국인이 신에 대해 갖고 있던 인식을 알 수 있다. 그 생각에 따르면 신은 인간 세상을 주재하며 인간세계를 이롭게 해 주는 존재로 인식되고 있다. 그리고 신은 의지와 목표를 갖고 있는 존재이다. 뿐만 아니라 환인과 환웅은 풍백과 우사, 운사와 같은, 분명히 인간이 아닌 존재들과 함께 등장했다. 이들의 이름을 보면 이들은 바람, 비, 구름 등과 같은 자연 현상을 주관하는 신통력을 갖고 있기 때문에 신격을 가진 존재로 간주되는 것이 마땅하다. 당시 한국인들에게는 신은 유일한 존재가 아니라 수많은 신이 존재하며 각자 다른 업무를 담당하고 있는 존재로 비쳐지고 있던 것을 알 수 있다.

154) 古記云: 昔有桓因<謂帝釋也>庶子桓雄, 數意天下, 貪求人世, 父知子意, 下視三危太伯, 可以 弘益人間. 乃授天符印三箇, 徃理之, 雄率徒三千, 降於太伯山頂神壇樹下, 謂之神市. 是謂桓 雄天王也 將風伯雨師雲師, 而主穀主命主病主刑主善惡, 凡主人間三百六十餘事, 在世理化. 時有一熊一虎, 同穴而居, 常祈于神雄願化爲人. 時神遺靈艾一炷, 蒜二十枚曰: 爾輩食之不見 日光百日, 便得人形熊虎得而食之忌三七日熊得女身. 虎不能忌而不得人身. 熊女者無與爲婚, 故每於壇樹下, 呪願有孕, 雄乃假化而婚之, 孕生子, 號曰壇君王儉.

그리고 이러한 신은 자연 현상을 주관하고 있으니 자연과도 긴밀한 관계를 갖고 있는 것을 알 수 있다. 이를 통해 우리는 고대 한국인들이 신비로운 자연 현상을 신성시하여 신격의 존재로 간주하고 있음을 파악할 수 있다. 그런가 하면 환웅이 인간세상으로 내려온 곳이 태백산의 신단수 밑이라는 사실을 통해 당시의 한국인이 산과 나무와 같은 자연을 특별하게 인식하고 있다는 것도 알 수 있다. 산과 나무는 단군 신화의 뒷부분에 다시 등장하는데 이는 뒤에서 논의할 것이다.

신의 이야기가 끝난 후에는 동물이 등장한다. 곰과 호랑이는 인간이 되려고 환웅에게 빌었다. 환웅은 그들에게 쑥과 마늘을 주면서 그것을 먹고 백일 동안 햇빛을 보지 않으면 사람이 될 수 있다고 알려주었다. 익히 아는 것처럼 호랑이는 버티지 못하여 포기했지만 곰은 그 과정을 견디고 인간이 되었다.

여기서 주목해야 할 것은 곰이 인간이 되는 과정이다. 곰은 먼저 신인 환웅에게 인간이 되기를 기원했다. 그 다음에 그는 신이 지시하는 대로 행동했다. 인간이 되려고 하는 곰에게 신은 동굴 속에서 백일 동안 나가지 않고 쑥과 마늘을 먹으라고 요구했다. 이 사건에서도 우리는 많은 것을 읽어낼 수 있다. 이에 대한 해석이 많이 있지만 본 연구에서는 기존 학계의 해석과 조금 다른 면을 부각시켜 보려고 한다. 쑥과 마늘은 맛이 아주 자극적이어서 꾸준히 먹는 것이 어려운 음식이다. 정확히 말하면 이것만 먹는다는 것은 불가능한 일이다. 이것도 힘든데 신은 이 두 동물에게 더 어려운 과업을 부여했다. 동굴에 들어가 있으라는 지시가 그것이다. 곰이나 호랑이 등 동물에게 동굴에 가만히 있는 것은 매우 어려운 일이다. 그래서 인간이 되려는 곰과 호랑이에게 쑥과 마늘만 먹고 동굴 속에서 백일 동안 있으라는 지시는 이 동물들에게 고도의 정성(精誠)을 요구한 것이라고 볼 수 있다. 이렇게 보면 곰이 인간이 되는 과정에는 두 가지 요건이 있는 것을 알 수 있다. 하나는 신에 대한 기원, 즉 신봉(信奉)이고, 또 하나는 지극한 정성이다.

그 다음 이야기를 보자. 여자가 된 곰은 혼인할 상대가 없어 항상 신단수 밑에서 아이를 잉태하기를 빌었다. 환웅이 이 신단수 밑으로 강림했기 때문에 웅녀는 환웅이 나타나기를 바라면서 이 나무 밑에서 아이 갖기를 기도한 것이다. 이 기도에 응한 환웅은 남자로 변해 웅녀와 결혼했는데 그 결과로 웅녀는 임신하여 단군을 낳았다. 웅녀에게 혼인 상대가 없었으므로 환웅이 남자로 변하여 임신시킨 것이다. 그 결과 단군이 태어났다. 이렇게 탄생한 단군을 어떻게 해석하면 좋을까?

단군의 아버지는 하늘에서 내려온 환웅이고, 어머니는 땅에 있는 곰이 변한 웅녀다. 하늘과 땅이 그의 부모인 것이다. 이와 같은 천부지모(天父地母) 사상에 대해 임재해는 "자연, 곧 천지를 인간의 부모로 인식해 온 자연관은 민속신앙의 전통 속에서 현재까지 지속되고 있지만, 사실 가장 생생한 인식은 단군 신화에서부터 비롯된 것"[155]이라면서 천부지모 사상의 역사적 뿌리를 단군 신화에서 찾았다.

임재해의 분석에 따르면 한국인들이 시조로 여기고 있는 단군은 온전한 인격을 갖추고 있다. 단군의 아버지인 환웅은 신격을 지니고 있으면서 잠재된 인격도 동시에 갖추고 있었다. 단군의 어머니인 웅녀는 동물격을 지니고 있으면서 동시에 인간을 동경했으며 그와 함께 잠재된 인격도 갖고 있었다. 환웅은 인간 세상으로 내려오면서 인격이 드러난 반면 웅녀는 여자가 되면서 인격이 드러났다. 따라서 단군은 인격화된 신격을 지닌 환웅과 인격화된 동물격을 지닌 웅녀의 결합으로 태어났기 때문에 단군은 신격, 동물격 그리고 인격을 동시에 지닌 것이 된다. 따라서 그는 인간으로서 신격과 동물격이 함께 잠재된 온전한 인격적인 존재라고 할 수 있다.[156] 필자의 눈에 신격, 동물격 그리고 인격의 이러한 결합은 당시에 한국

155) 임재해(2003), "단군신화를 보는 생태학적인 눈과 자연친화적 홍익인간 사상", 『고조선단군학』(9), 고조선단군학회. p.121.
156) 임재해(1992), 『민족설화의 논리와 의식』 지식산업사, pp.148~149.

인이 생각하는 일종의 이상형인 것으로 이해된다. 이것은 신, 인간 그리고 동물이 인간이 사는 세상에서 궁극적인 통일을 이룬 것으로 해석할 수 있기 때문이다. 그와 더불어 인간이란 존재는 신의 성격과 동물로 대표되는 자연계의 자질을 동시에 갖추고 있다는 해석도 가능할 것이다.

그런가 하면 환웅이 남자로 변해 여자가 된 웅녀를 잉태시켜 단군이 탄생한 사건을 통해서 우리는 고대 한국인의 사고방식이 아주 형상적이며 구체적이라는 것을 알 수 있다. 인간의 생물학적인 현상을 자연스럽게 신화에 대입해 이야기를 만들어낸 것이다. 중국의 신화를 보면 화서(華胥)가 신의 발자국을 밟아 잉태하여 복희(伏羲)를 낳았다는 이야기가 있는데 이 설화와 비교해보면 한국인의 사고방식은 직설적이고 감성적인 면이 있다고 할 수 있다. 상징적인 사건으로 짜여진 중국 신화와 비교해볼 때 단군 신화는 이야기 전개가 매우 직접적이고 구체적이다.

단군 신화의 결말을 보면 단군은 오랜 세월 동안 세상을 다스리다가 아사달에 들어가 산신이 되었다. 신격, 동물격 그리고 인격의 온전한 결합의 산물인 단군은 이 세상에 살 때에는 인격은 드러내고 신격과 동물격은 잠재된 상태로 있었다. 그런 상태로 인간 세상을 통치하다가 결국 자연으로 들어갔다. 자연으로 들어간 뒤에 그의 인격은 잠재된 형태로 바뀌었던 반면 신격과 자연격이 드러나면서 그것들이 융합된 산신으로서 영생하게 된다. 여기서 중요한 것은 단군이 이 세상에서 사라질 때 자연 속으로 들어갔다는 것이다. 하늘로 올라갔거나 땅으로 들어간 것이 아니라 자연 속으로 들어간 것이라는 것이다.

이상으로 단군 신화를 통해 고대 한국인이 자연이나 신령, 인간 등에 대해 갖고 있는 인식에 대해 살펴보았다. 이것을 요약해서 정리하면 다음과 같다.

① 신령에 대한 인식: 신령의 존재에 대해 긍정적인 태도를 갖고 있다. 신은 의지, 목표, 그리고 무궁무진한 능력을 갖고 있는 존재로 인식되며 인간 세계를 이롭

게 해주는 착한 존재로 간주된다. 그리고 유일신에 대한 개념은 없고 여러 명의 신이 동시에 존재하며 각자가 자신의 분야를 담당하는 것으로 인식되고 있다. 이 신들은 자연과 긴밀한 관계를 갖고 있으며 자연의 현상은 신들이 주관하고 있는 것으로 파악되었다.

② 자연 만물에 대한 인식: 많은 자연물이 인간이 숭배하는 대상이 된다. 산, 나무 등에 대한 숭배는 한국인의 뿌리 깊은 전통이다. 동물에 대해서는 인간과 비슷한 존재로 보고 있어 동물 역시 감성적인 인식을 갖고 있으며 감정, 정성이나 의지 등을 갖고 있는 존재라고 여긴다. 하늘과 땅에 대한 인식은 각별해 부모와 같은 존재로 여기고 있고 기대고 의지할 수 있는 대상으로 생각한다.

③ 인간과 신령의 관계: 고대 한국인은 신령을 인간 세상의 모든 것을 주관하는 존재로 생각한다. 때문에 신령을 의지하고 기복하는 대상으로 인식한다. 인간은 자신의 삶을 더 좋게 만들기 위해 정성을 다해 신령에게 빌고 신령의 보우를 기대하면서 신령에게 의지한다.

④ 사유방식: 단군 신화에 드러난 고대 한국인의 사유방식을 보면, 당시 한국인들은 매우 직접적이고 구상적이며 감성적인 사유방식과 의식 구조를 갖고 있는 것으로 보인다.

단군 신화를 기록한 『삼국유사』는 13세기에 쓰인 책이다. 그런데 일연이 인용한 단군 신화의 출처인 『위서(魏書)』나 『고기(古記)』같은 책은 오늘날까지 전해 오지 않기 때문에 단군 신화의 원형이 어떤 모습인지 알 수 없다. 따라서 단군 신화에서 드러난 세계관은 단군 신화가 해당되는 시기인 청동기 시대의 것이 아닐 수도 있다. 그러나 13세기까지 전해진 단군 신화에는 예전의 모습이 어느 정도 남아 있을 것이고 지금 우리가 접하는 단군 신화 자체도 원시적인 요소를 갖고 있는 것으로 보인다. 『삼국유사』에 기록된 단군 신화가 그 원형과 얼마나 다른지 모르지

만 이 단군 신화는 적어도 13세기 한국인들의 세계관을 반영하고 있을 것이다. 따라서 단군 신화는 한국인의 고유의 세계관을 연구하는 데 의미 있는 자료로 볼 수 있다.

시조 설화

지금부터는 고대 한국의 여러 나라를 세운 시조들의 탄생 설화를 통해 단군 신화에서 읽어낸 고대 한국인의 세계관을 재확인해 보자. 한국에는 시조에 대한 설화가 많이 있다. 이 중에서 대표적인 것으로는 금와(金蛙) 태자 설화, 주몽 설화, 박혁거세 설화, 김알지 설화 등을 들 수 있다. 이 설화들 역시 고대 한국인의 세계관을 읽어낼 수 있는 좋은 자료로 생각된다. 먼저 금와 태자 설화부터 보자.

금와(金蛙) 태자 설화와 주몽 설화는 이규보의 『동국이상국집(東國李相國集)』 동명왕편(東明王篇)에 수록되어 있다.[157] 『삼국사기』 고구려 본기에 기록된 금와 태자 설화의 내용을 보면 아래와 같다.

> 부여 왕 해부루가 늙도록 아들이 없어 산천에 제사하여 아들 낳기를 빌러 가는데, 탄 말이 곤연에 이르자 큰 돌을 보고 눈물을 흘렸다. 왕이 괴이하게 여기어 사람을 시켜 그 돌을 굴리니 금빛 나는 개구리 형상의 작은 아이가 있었다. 왕이 '이것은 하늘이 내게 아들을 준 것이다' 하며, 길러서 금와라 부르고 태자로 삼았다.[158]

157) 동명왕편(東明王篇) 이외에 『삼국사기(三國史記)』 고구려본기와 백제본기, 『삼국유사(三國遺事)』 고구려조, 광개토왕릉비(廣開土王陵碑), 『위서(魏書)』 고구려전 등에 기록되어 있다.
158) 『삼국사기』 권13, 고구려 본기. 동명왕편.

금와 태자의 설화를 통해 우리는 당시 사람들이 인간의 생육(生育)과 같은 일을 신령이 주관한다고 인식했다는 사실을 알 수 있다. 그런가 하면 해부루가 산천에 제사 드리러 가는 것을 보면, 당시 한국인들은 신령과 자연을 동일시했을 뿐만 아니라 산은 신격을 지니고 있고 신은 산의 형태로 현현(顯現)한다는 생각을 갖고 있었던 것처럼 보인다. 그 다음으로 이들이 갖고 있는 동물에 대한 이해는 단군 신화에서 보았던 것과 일치한다. 동물을 인간과 동일선상에서 이해하면서 감정이 있는 것으로 여기고 있기 때문이다. 왕이 탄 말이 금와 태자를 보고 감동하여 눈물을 흘린 것이 바로 그 근거라 할 수 있다. 또한 신령을 인간을 이롭게 해주는 존재로 인식하고 있는 것도 단군 신화에서 보았던 바와 같다. 인간이 정성으로 신령을 신봉하고 기원하면 신령은 인간이 원하는 것을 줄 것이라는 믿음을 갖고 있는 것이다. 부여왕이 금와를 보고 하늘이 준 아들이라고 생각한 것은 바로 이와 같은 사고방식이 반영된 것일 것이다.

다음은 주몽 설화다. 주몽 설화는 원문이 길어 본고에서는 인용하지 않겠지만 주몽 설화에서도 위와 비슷한 자연 인식 방식을 발견할 수 있다. 주몽의 외조부인 하백(河伯)은 산신과 마찬가지로 신격을 갖고 있으면서 자연의 형태를 갖춘 신령이다. 이 설화에서 하백과 해모수는 다투게 되는데 이 두 사람은 동물로 변해서 신통력을 발휘한다. 바로 이 장면에서 우리는 당시 사람들이 지닌 구상적이고 감성적인 사유 구조를 발견할 수 있다. 이들은 여러 가지로 변신하는데 그들의 변신 형태는 모두 자연에 상응하는 동물(잉어, 수달, 꿩, 매 등)들이었다. 용이나 주작 같은 상징적인 동물이 아니라 잉어나 매와 같은 구체적인 동물로 바뀌었다는 것은 당시 사람들이 매우 구체적이고 감성적인 사고를 하고 있다는 것을 보여준다 하겠다.

주몽은 알에서 태어났는데 상서롭지 못하다고 해 그 알은 여러 번 버려졌다.[159] 그러나 버려질 때마다 동물들이 알을 보호했다. 이 설화에서는 왜 정작 인간들은 알아보지 못한 알을 동물들이 보호했다고 기술하고 있을까? 이것은 당시 한국인들이 동물을 자연 만물인 동시에 잠재적인 신성(神性)을 갖고 있는 존재로 본 것 아닐까 하는 생각을 갖게 한다. 당시 사람들은 자연과 신을 서로 일치하는 존재로 인식했기 때문에 이 같은 사고가 나온 것으로 추정된다.

신라의 박혁거세 설화와 김알지 설화는 『삼국사기』와 『삼국유사』에 실려 있다. 이 두 설화 역시 앞에서 논의했던 주몽 설화와 그 구조가 비슷하다. 신이하게 탄생한 시조를 알아본 것은 인간이 아니라 모두 동물이었다. 박혁거세 설화에서 알을 발견한 것은 말이었는데 그 말은 알 앞에서 무릎을 꿇고 울었다. 김알지 설화에서 시조가 있던 금궤를 발견한 것은 닭이었고 사람들은 닭의 울음소리를 듣고 궤를 찾았다. 물론 주몽 설화와 다른 점도 있다. 이들 설화에서는 시조의 기이한 탄생을 상서롭지 못한 것이라 생각해 그들을 버린 것이 아니라 오히려 높이 받든 점이 다른 점이라 하겠다.

마지막으로 가락국의 시조 설화를 보자. 『삼국유사』에 기록된 김수로 설화도 난생신화다. 이 설화에서 주목해야 할 것은 김수로가 들어 있는 알이 출현하는 모습이다. 어떠한 신비로운 소리가 사람들에게 노래로 대왕의 출현을 빌고 춤을 추면서 대왕의 탄생을 맞이하라고 명령했다. 사람들이 이 명대로 행하자 하늘에서 알을 싼 보자기가 내려왔다.

이 장면에는 여러 가지 중요한 요소가 들어 있다. 하나는 신에게 기원하거나 신

159) 한국에는 알에서 태어났다는 난생 신화가 여러 개 있다. 주몽설화 외에도 신라의 시조인 박혁거세, 가락국의 시조인 수로왕, 신라 석씨(昔氏)의 시조인 탈해왕이 모두 알에서 태어났다고 전해진다. 난생신화의 유래나 의미에 대해 여러 가지 학설이 있는데 본 연구에서는 자연(자연신)과의 긴밀한 관계에만 주목하고 그의 기원이나 종교적인 의미에 대해서는 언급하지 않을 것이다.

을 영접할 때 노래와 춤을 통해 맞이했다는 것이다. 다른 하나는 신도 즐거운 감정을 매우 중요한 것으로 여긴다고 생각한 것이다. 인간이 노래하고 춤을 추어 신을 즐겁게 해주고 또 신도 인간이 즐거워하는 것을 원한다고 생각한 당시 사람들은 감정이나 감성을 아주 중요한 조건으로 생각한 것 같다. 이런 관점에서 볼 때 이들은 신 역시 인간과 마찬가지로 즐거운 감정을 매우 중요한 높은 가치로 여기고 있다는 신인동락(神人同樂)적인 신령관을 갖고 있는 것으로 보인다.

금와, 주몽, 박혁거세 등의 탄생 신화에서 드러난 자연, 신령에 대한 인식, 신령과의 관계 등을 살펴본 결과, 우리는 단군 신화에서 읽어낸 것과 비슷한 내용이 도출되었음을 알 수 있다. 결과가 이렇게 나온 것은 이 설화들이 단군 시대의 세계관을 공유했기 때문일 것이다. 따라서 이러한 세계관이 고대 한국인들이 견지한 세계관이라고 단정해도 무리가 없을 것이다.

풍습과 생활에 관한 기록

우리는 신화나 설화 외에 고대 사회의 풍습과 생활에 대한 기록에서도 고대인들이 갖고 있던 자연, 신령에 대한 인식 그리고 자연, 신령과의 관계에 대한 생각을 읽어낼 수 있다. 간단한 예를 들어보면, 『삼국사기』 권45 온달전(溫達傳)에는 고구려에서 당시 3월 3일에 있었던 회렵지속(會獵之俗)에 대한 내용이 들어 있다. 이를 보면 3월 3일에 사람들이 낙랑(樂浪) 언덕에 모여 사냥을 하고 잡은 짐승으로 하늘과 산천의 신에게 제사를 지내는 풍습이 있었던 것을 알 수 있다.

『삼국유사』 권1 김유신(金庾信) 조에는 당시 삼산(三山)을 국가의 수호신으로 믿는 삼산 숭배신앙이 있었다는 기사가 있다. 그 내용은 다음과 같다. 김유신이 신라의 국선(國仙)이 된 후 백석(白石)이라는 사람이 김유신에게 적국을 정탐하러 같이 가자고 하면서 그를 유인했다. 이를 수락한 김유신이 적국으로 가던 중 세 명

의 여자가 밤에 나타났다. 이들은 김유신과 정을 나눈 다음 그를 숲속으로 데려가 자신들은 신(神)이라고 밝히고 적국의 첩자가 김유신을 유인하는 것을 막기 위해 나타났다고 말한 후 사라졌다. 이 사정을 알아차린 김유신은 백석을 죽이고 온갖 음식을 갖추어서 삼신에게 제사를 올리니 삼신이 나타나서 흠향했다고 기록되어 있다.

이 기록에서 우리는 신라인의 삼신 신앙을 확인할 수 있을 뿐만 아니라 삼신에 대한 굳은 마음과 정성스러운 마음까지 읽어낼 수 있다. 김유신이 삼신에게 지낸 제사는 감사의 마음으로 한 것이고 삼신이 나타나서 흠향했다는 기록은 당시 사람들이 삼신에 대해 확고한 믿음을 갖고 있었다는 것을 보여주고 있다. 한편 삼신이 김유신을 구하기 위해 여자의 모습으로 나타나 김유신과 즐겁게 정을 나눈 후에야 정체를 밝힌 것을 통해 고대 한국인의 낭만적이고 다정한 사고 유형을 엿볼 수 있다. 이러한 사유방식은 그대로 신에게 투영되어 신을 다정한 모습으로 묘사한 것일 게다.

이와 같은 친근한 신의 모습은 『삼국유사』권2 처용랑(處容郞) 망해사(望海寺) 조에도 보인다. 산신이 직접 임금의 앞에 나타나서 춤을 춘 것이 그것이다. 왕은 이것으로 춤을 만들었는데 그 춤은 전국적으로 유행하게 된다. 그런데 이것은 사실 나라의 수호신인 산신이 신라가 멸망할 것을 미리 알고 춤을 추어 경고했던 것인데 사람들은 오히려 이를 상서로움으로 여겨 주색에 빠져서 즐김이 더 심해졌다고 기록되어 있다. 이러한 기록을 통해 당시 한국인의 의식에 신이란 존재는 춤까지 추는 아주 다정한 존재로 인식되고 있었다는 것을 알 수 있다.

『삼국유사』권1 도화녀(桃花女) 비형랑(鼻荊郞)조에는 재미있는 이야기가 실려 있다. 신라의 진지왕이 아름다운 유부녀와 관계하고자 했으나 그녀는 두 남편을 섬기지 않는다는 이유로 거절했다. 몇 년 뒤에 왕이 죽고 여자의 남편도 죽자 왕의

혼이 밤중에 여자에게 나타나 7일 동안 여자 집에 머물렀다. 그 뒤에 비형(鼻荊)이란 남자아이가 태어났는데. 진평대왕이 이 일을 듣고 비형을 궁으로 데려와 길렀다. 그가 장성하자 관직에 임명했는데 그는 밤마다 나가서 귀신의 무리를 데리고 놀았다. 왕이 이 사실을 알고 비형에게 그 귀신의 무리 중에 정사(政事)를 도울 자가 있느냐고 물었더니 비형은 길달(吉達)이라는 귀신을 추천했고 왕은 길달에게 관직을 맡겼다. 길달이 매우 충성스럽고 정직했던 터라 신하 중에 아들이 없는 사람에게 그를 아들로 삼게 하였다. 나중에 길달이 여우로 변해 도망하니 비형은 그를 잡아 죽였다. 후에 사람들이 "임금의 혼이 아들을 낳으시니, 비형의 집이 여기로구나. 날뛰는 잡귀들아, 행여 이곳에 머물지 말아라"라는 글귀를 써서 문에 붙여 귀신을 물리치는 풍속이 생겼는데 그때부터 그는 수문신으로 신앙되었다.

이 이야기에는 중국에서 도입된 유교적 예법(禮法) 문화와 한국 재래문화 및 무교적인 귀신관 등이 혼재되어 있음을 알 수 있다. 우선 유부녀가 두 남편을 섬기지 않고 자신을 지키는 것은 유교 예법의 영향이 반영된 것으로 볼 수 있다. 그런가 하면 진평대왕이 비형에 대해 갖는 태도나, 정사(政事)를 도울 귀신을 찾으라는 요구 그리고 정사(政事)를 잘하는 귀신을 신하로 하여금 아들로 삼게 하는 명령 등은 한국 고대의 무교적인 귀신관으로 이해된다. 이 이야기에서 볼 수 있듯이 당시 사람들은 귀신을 신통력을 갖고 있다는 것 외에 인간과 별다르지 않은 존재로 여긴 것 같다.

이들의 귀신관은 매우 독특하다. 귀신을 인간과 마찬가지로 노는 것을 좋아하고 즐거움을 추구하는 존재로 여기는 것이나 귀신 중에도 정사(政事)를 잘하는 자가 있다고 생각하고 인간처럼 나름의 성격을 지니고 있다고 생각하고 있는 것이 재미있다. 그리고 정사를 잘하는 '착한' 귀신에게 관직을 임명하고 아들로 삼게 하는 행동을 통해서 우리는 그들이 귀신을 인간적인 관점에서 바라보고 있다는

것을 알 수 있다. 당시 사람들은 귀신과 인간이 같은 세상에 존재한다고 생각하고 나쁜 귀신은 물리치고 착한 귀신은 더불어 살아야 한다고 생각한 것인데 이런 것이 당시 사람들이 갖고 있는 귀신관이라 하겠다.

(2) 고대 한국인의 세계관에 나타난 특징

위에서 우리는 단군 신화와 여러 시조 설화 그리고 생활, 풍습 등에 관한 기록을 동해 고대 한국인의 세계관을 살펴보았다. 그 결과 우리는 고대 한국인들은 신령을 인간 세상을 주재하고 화복을 주관하는 존재로 인식하고 있었고, 아울러 자연 산천을 숭배하고 있었으며 동물에 대해서는 그들도 인간처럼 감정이나 생각이 있는 것으로 여긴다는 것을 알았다. 뿐만 아니라 고대 한국인들이 파악한 귀신이나 신령은 다정하고 친근하며 즐거운 것을 좋아하고 인간처럼 가무를 좋아하는 존재로 파악하고 있다는 것을 알 수 있었다.

고대 한국인의 세계관에서 주목해야 할 것은 신령과 자연의 관계다. 단군 신화를 보면 환웅이 인간 세상인 태백산의 신단수로 내려오고, 단군이 최후에 아사달에 숨어서 산신이 되고, 또 웅녀가 신단수 밑에서 기도한 이야기가 있다. 또 금와 태자 설화에서는 부여 왕 해부루가 산천에 제사를 올리고 주몽의 외조부가 하백이라는 것 등이 나오는데 그 내용들을 통해 우리는 그 주인공들이 모두 자연과 밀접하게 연관되어 있다는 것을 알 수 있다. 산, 하천 등과 같은 자연에는 항상 신령이 존재하고 이 신령들이 인간의 화복을 주관하고 있기 때문에 고대 한국인들은 이를 숭배하고 기복의 대상으로 여긴 것이다.

이 중에서 특히 산악숭배는 한국인의 뿌리 깊은 전통신앙이다. 고대 한국인은 산신을 산을 관장하는 수호신으로 여겼기 때문에, 산신령이라는 이름으로 부르기도 했다. 고대 한국인이 산신을 숭배하는 풍습은 역사책에서도 찾아볼 수 있다.

『후한서』 동이전(東夷傳) 예조(濊條)를 보면 "산천을 존중하는 풍속이 있는데, 산천에는 각기 관할 영역이 나뉘어져 있어 망령되이 서로 간섭할 수 없었다"[160]고 기록되어 있고 『삼국지』 위서(魏書) 동이전(東夷傳)에는 "시월의 제천 행사 때는 음주가무를 하는 무천이라는 축제를 진행하는데 이때 호랑이를 산신으로 여겨 제사를 올렸다"[161]고 기록하고 있다. 산을 숭배하는 전통은 단군 신화 시대에 이미 시작된 것으로 추정할 수 있는데 이 전통은 이처럼 삼국 시대에도 계승되었다.

그러면 자연 만물인 '산'과 '산신령' 사이에는 어떠한 연결고리가 있을까? 이 같은 질문을 하는 배경은 초기에는 한국인들이 직접 산을 숭배한 것 같은데 후기로 내려오면 산신령이라는 존재가 나타나기 때문에 이들 간에 어떤 변화가 있었는지 알아보자는 것이다. 우선 현존하는 산신도를 통해 산신령이 모습을 살펴보자. 그림 1은 국립중앙박물관이 소장하고 있는 산신도인데 산신령은 붉은 도포를 입은 인간 할아버지의 모습을 하고 있다. 머리에는 관모를 착용하고 있으며 손에는 깃털로 만든 부채를 들고 있다. 그의 옆에는 호랑이 한 마리가 엎드려 있고 동자 한 명이 손에 불진(拂塵)을 든 채 서 있다. 배경으로는 나무와 산, 계곡, 구름 그리고 하늘이 있다. 이 산신도는 조선 시대 후기의 작품으로 산신령에 대한 인격화가 완성된 모습으로 보이는데 고유적인 것 외에 깃털부채나 관모, 불진 등 유교나 도교적인 요소도 발견된다. 이 그림 외에 수많은 산신도가 있는데 산신은 승려형, 판관형, 관운장형, 신선형 등 다양한 모습으로 나타난다.[162]

위 산신도에서 보이는 산신령의 모습은 유, 불, 도 등 외래문화의 영향을 받아 형성된 산신령 진화의 마지막 단계로 추정할 수 있다. 역으로 추론하면 그 전 단

160) 『後漢書』 東夷傳濊條. 其俗重山川, 山川各有部分, 不得妄相幹涉.

161) 『三國志』 魏書東夷傳. 常用十月節祭天, 晝夜飮酒歌舞, 名之爲舞天, 祭虎以爲神.

162) 미로슬라브 바르로흐(2002), "산신도에 나타난 산신의 모습에 관하여", 『한국민속학』 4, (2002.6), pp.19-34.

그림 1: 산신도[163]

계를 상상해볼 수 있을 터인데 추측컨대 이전 단계에는 아마도 복식, 장식 등 외래 요소가 배제되고 성별도 미분화된 단순한 인간의 모습으로 되어 있을 가능성이 크다. 그런데 아쉽게도 이러한 모습으로 나타난 산신도는 남아 있지 않아 그런 산신령의 모습은 직접 확인할 수 없다.

그러나 추정해볼 수는 있으니 인격화되기 이전의 산신의 모습을 살펴보자. 앞에서 본 것처럼 『삼국지』 위서(魏書) 동이전(東夷傳)에는 "(동예에서는) 시월의 제천 행사 때 음주가무를 하면서 무천이라는 축제를 진행하고 호랑이를 산신으로 여겨 제사를 올렸다"[164]고 기록되어 있는데 이것을 통해 우리는 그 당시에 산신령이 호랑이의 모습을 하고 있었다는 것을 알 수 있다. 현존하는 조선 시대 산신도 민화에는 인간과 호랑이가 얽혀서 하나로 표현되는 경우가 꽤 있는데 이를 통해 우리는 기층 민중의 인식 안에는 산신이 인격화되기 전에 보여주었던 동물적인 이미지가 잔존하고 있음을 알 수 있다(그림 2).

호랑이를 산신으로 여기는 인식에는 고대 한국인의 애니미즘적인 사고가 작용했을 것이다. 고대 한국인들은 산에 영이 있고 그 영은 초자연적인 힘을 갖고 있다고 생각하여 산의 영을 숭배의 대상으로 삼았다. 그들은 산의 영에게 제사를 올리거나 다른 제례를 행할 때 아마 구체적인 이미지가 필요했을 것이다. 산의 영이라는 막연한 대상보다 눈에 잡히는 대상이 필요했을 것이라는 것이다. 이 때문에 이

163) 국립중앙박물관 소장. 사진 출처: https://terms.naver.com/entry.nhn? docId = 2000542&cid=46737&categoryId=46998

164) 『三國志』 魏書 東夷傳. 常用十月節祭天, 晝夜飲酒歌舞, 名之爲舞天, 祭虎以爲神.

들은 산 중의 대왕이라고 하는 호랑이를 그 이미지로
선택한 것으로 추정된다. 이는 고대 한국인의 산악숭
배 신앙이 산에서 산신령까지 진화되는 과정 가운데
첫 번째 단계가 아닐까 한다. 물론 이에 대한 사료나
연구는 없다. 그러나 당시의 신앙 형태를 고려하여 위
와 같이 추론해 보았다.

그림 2: 민화 산신도
<산신도> 19세기, 종이에 채색,
102.7x70.8cm, 도쿄 일본민예관
소장165)

　이러한 추론을 다시 정리해 보면 다음과 같다. 우선
초기 단계에서 한국인들은 산 혹은 산에 있다고 생각
되는 영을 숭배했다. 그러다가 구체적인 대상이 필요
해 호랑이를 산신령으로 만들어 숭배했다. 그 다음으
로는 언제 이 단계로 이행되었는지 모르지만 인격화 과정을 통해 인간 모습을 지
닌 산신령이 나타났을 것이다. 그리고 마지막 단계에서 외래 종교의 영향을 받아
현재 우리가 알고 있는 백발노인의 모습이 나타난 것으로 생각된다.

　고대 한국인이 자연 만물에 대해 행한 숭배는 산에 그치지 않는다. 그들은 산이
나 하천, 바다, 바위, 동물 등 많은 자연의 사물에 영이 있다고 믿고 그것들을 숭배
하고 기원했다. 주몽설화에 나타난 주몽의 외조부인 하백은 인격화된 하천의 신
령이다. 그리고 많은 시조설화에서 시조의 탄생을 알아본 것은 닭, 말 등 동물이었
다. 이 동물들은 인간이 갖지 못한 초자연적인 능력을 갖추고 있었기 때문에 시조
를 알아보고 시조를 보호할 수 있었던 것으로 생각된다.

　자연 만물에 있는 영에 대한 숭배는 시대가 발전함에 따라 변화를 겪게 되는데
그 영들이 인격화 과정을 거치면서 수많은 자연신이 된 것이 가장 큰 변화일 것

165) 일본인 수집가가 1905년 북한의 산중에서 입수한 것으로 현재 일본민예관에 소장 중이다. 사진 출처: http://
news.naver.com/main/read.nhn?mode=LSD&mid= sec&sid1=103&oid=047&aid=0000069914

이다. 최주열이 행한 한국 민속 신령의 연구 결과에 따르면 "굿 제신(祭神)의 주 제신이 72종, 무신도에 나타난 신이 115종, 신당의 주 제신이 138종, 가신으로의 제신이 11종 등 총 273종으로 나타나는데 이 중에서 자연신 계통의 신이 전체의 63.6%, 인신 계통의 신이 33.3%, 기타의 신은 4.1%를 차지하고 있다"고 한다. 이 통계 자료를 보면, 자연신이 신앙대상 신령의 절반 이상을 차지하므로 한국 민속 신앙은 자연(자연신) 숭배에서부터 시작되었다고 해도 틀리지 않을 것이다.[166] 이런 맥락에서 보면 유동식이 고대 한국인의 신관을 두고 "범신론의 자연신관"[167]이라고 주장한 것은 충분히 납득이 된다. 그만큼 한국 고대 신앙에는 자연(자연신) 숭배가 큰 비중을 차지하고 있었던 것이다.

이상으로 우리는 고대 한국인의 세계관을 살펴보았고 그것의 특징을 탐구해 보았다. 고대 한국인은 신령을 나라와 개인을 주재하는 존재이고 인간사회의 생사화복을 주관하는 존재로 여기고 숭배했다. 자연의 산, 하천, 동물 등에게는 영이 있고 감정이 있다고 여겨 이들을 신령으로 숭배했다. 이러한 세계관에서 우리는 한국적인 특징을 몇 가지 추출할 수 있다. 첫째, 자연(자연신) 숭배가 한국 고대 신앙의 주를 이루고 있고 자연이 자연신령의 근원이자 화신이므로 한국인에게 자연과 자연신령은 서로 겹치는 개념으로 인식되고 있다는 것을 알 수 있다. 둘째, 고대 한국인이 이해하는 신령은 친근하고 다정한 모습을 지니고 있으며 가무를 즐기고 즐거움을 좋아하는 존재들이다. 이와 더불어 귀신도 무서운 존재가 아닌 인간과 함께 놀고 생활하는 친근한 이미지로 나타났다. 셋째, 고대 한국인들이 정성으로 신령을 숭배하고 신령들을 즐겁게 해주려고 노력하는 것을 보면 그들이 신령을 대하는 태도에서 감성적인 사고와 행동 방식을 엿볼 수 있다.

166) 김득황(1963), 『한국종교사』, 에멜문화사, p.15.

167) 유동식(1965), 『한국종교와 기독교』, 기독교사회, p.17.

이 정도면 고대 한국인들이 갖고 있었다고 생각되는 세계관을 대강이나마 파악한 것으로 생각된다. 다음으로는 이러한 고대 한국인의 세계관이 외래 종교가 한국에 수입되고 정착된 뒤에 어떤 변화를 거치면서 계승되는가에 관해 보고자 한다. 우리의 관심사는 불교나 유교 같은 외래 종교들이 한국에 들어온 후에 과연 이 같은 고대 사상이 절멸했는지, 아니면 어떤 형태로든 잔존했는지에 대한 것이다.

B. 외래 종교 도입 이후의 한국인의 세계관

이제부터 불교나 유교 같은 외래 종교가 한국에 수입된 뒤에 한국인의 세계관이 어떻게 변했는지를 보려 하는데 이 시점에서 우리는 다음과 같은 질문을 던질 수 있을 것이다. 가장 먼저 던질 수 있는 질문은 외래 종교가 도입된 이후에 한국 고대의 고유한 세계관은 그 핵심적인 자리를 외래 종교의 세계관에 내주었을까 하는 것이다. 아니면 그와는 달리 한국 고유 세계관이 외래 종교에 밀리지 않고 핵심 역할을 계속해서 수행했을까 하는 의문도 가질 수 있다. 한국의 경우를 보면 고유의 세계관이 외부 세계로 표출될 때에 외래 종교의 틀을 이용하는 일이 잦아지는 것을 알 수 있다. 즉 고유의 세계관이 외래 종교의 제도나 의식(儀式), 교리 등을 통해 나타난다는 것이다. 외래 종교들은 고유 신앙에 비해 매우 정교한 제도나 의식 체제를 갖고 있기 때문에 이것은 어쩔 수 없는 일이었을 것이다. 그런데 필자의 생각으로는 그와 같은 외부적인 모습과는 달리 신도(信徒)나 사제의 의식 구조의 깊은 곳에 한국 고유의 세계관이 남아 있었던 것 같다. 지금부터 그 구체적인 양상에 대해 보기로 하자.

(1) 한국 고유의 세계관과 불교

불교가 한국에 들어오고 공인된 후에 재래의 토착신앙은 여러 가지 방식으로 살아남아 계승되었다. 그 양상은 여러 가지로 나타났다. 가령 무교의 신령이 불교에 편입되거나, 무당이 승려로 가탁(假託)하여 무교 행위를 계속하는 것, 혹은 불교의 체계를 수용하여 무교 신앙을 개혁하고 발전시키는 것 등을 들 수 있을 것이다. 본 연구에서는 국가의 이데올로기였던 불교가 토착신앙을 어떻게 수용했는지에 대해 초점을 두고 볼 것이다. 아울러 그 과정에서 한국 고유의 세계관이 어떤 식으로 계승되었는지에 대해서도 살펴볼 것이다.[168]

무교적인 세계관의 계승 문제를 검토하기에 앞서 먼저 한국 고유의 세계관이 어떤 특징을 갖고 있는지를 정리할 필요가 있다. 앞의 절에서 살펴보았듯이 토착신앙은 신령의 힘을 빌려서 복(福)과 즐거움[樂]을 얻는 타력(他力)적인 세계관을 갖고 있었다. 고대 토착신앙에서 신봉하는 신령은 주로 자연과 긴밀한 관계를 갖고 있었고 신격과 자연의 형태(즉 산이나 동물, 나무 등)를 동시에 지니고 있는 경우가 많았다. 자연과 신령을 생명과 의지 그리고 초능력을 가진 존재로 여겨 숭배하는가 하면 또 한편으로는 이를 다정하고, 친근하고, '착한' 존재로 보아 자연과 신령에 의지하면서 친화적인 관계를 유지하고 있었다. 당시의 한국인들은 이러한 신령들이 인간의 생사화복(生死禍福)이나 자사부귀(子嗣富貴) 등을 포함한 모든 일을 주관한다고 인식했기 때문에 자신의 일체를 신령에게 귀의하고 신령을 무조건 신뢰하는 태도를 보였다. 불교는 이런 토착신앙을 어떻게 수용했을까? 이제 그것을 검토해 보고자 한다.

168) 물론 불교에 수용되지 않고 무교의 형태로 그대로 유지되고 지금까지 계승된 것도 있다. 오늘날의 한국 무교를 고대의 무교와 비교하고 어떻게 변모해 왔는지를 검토하는 것은 별도로 연구해야 할 주제이다. 본 연구에서는 일단 현대 한국 무교가 고대 무교의 세계관을 계승해 온 것으로 간주한다.

불교로 편입되는 무교의 신령들　먼저 무교의 신령이 불교에 의해 어떻게 이해되었는지부터 살펴보자. 『삼국유사』 권5에 실린 비구니 지혜와 산신 선도성모(仙桃聖母)의 이야기를 보면 불교가 공인된 후에 무교의 신령이 불교에 편입된 양상을 알 수 있다.

> 진평왕 대에 비구니 지혜란 자는 현행(賢行)이 많았다. 안흥사(安興寺)에 살면서 새로 불전을 지으려 했으나 힘이 모자랐다. 꿈에 예쁜 선녀 모습을 한 여인이 주옥으로 머리를 장식하고 와서 위로하였다. "나는 선도산 신모인데 그대가 불전을 지으려 하는 것이 기뻐서 금 10근을 주어 돕고자 한다. 내 자리 밑의 금을 가져다가 주존삼상(主尊三像)을 장식하고, 벽에는 53불, 육류성중(六類聖衆) 및 제천신(諸天神), 오악신군(五嶽神君)을 그려라. 해마다 봄, 가을 두 계절의 10일에는 선남선녀를 모아 일체 중생을 위해 점찰법회(占察法會)를 베푸는 것을 항규(恒規)로 삼아라." 지혜는 놀라 깨어나서는 무리를 거느리고 신사 자리에 가서 황금 160냥을 캐어다가 불전 공사를 마쳤는데, 모두 신모가 일러준 대로 하였다.[169]

　이 이야기에서 우리는 여러 가지 정보를 읽어낼 수 있다. 먼저 비구니 지혜가 불전을 지으려 할 때 돈이 모자라 곤경에 빠지자 선도산의 산신이 지혜를 찾아와 경제적인 지원을 해준 것에 주목해 보자. 이러한 모습은 불교가 한국에 들어온 후의 상황과 일치할 것이다. 사람들이 불교를 대거 신봉하기 시작했을 때 기존의 종

169) 『삼국유사』 권5, 感通7 仙桃聖母隨喜佛事條.

교 세력인 무당은 많은 재력을 갖추고 있었던 모양이다. 그런데 무교가 불교에 밀려 신도를 잃고 체계를 갖춘 불교와 경쟁할 수 없는 상황이 되었다. 그러자 무당이 불교에게 먼저 손을 내밀었다. 이 이야기는 그런 모습을 보여주는 사건으로 해석된다. 그런데 산신은 지혜에게 재력을 지원해 주면서 조건을 제시했다. 앞으로 지을 불전에 53불, 성중(聖衆)과 함께 여러 천신 그리고 오악신군(五嶽神君) 등 무교에서 신봉하는 신령을 벽에 그리라는 것이었다. 무교를 대표하는 이들은 사람들이 불교를 대거 신봉하자 그런 추세에 살아남기 위해 불교로의 편입을 청했던 것이다. 이에 대해 김호동은 "(무교의 신령들은) 산신과 부처 사이에 새로운 자리매김"을 하였고 "무불융합"을 통해 "불, 성중, 천신, 산신"의 순서로 새로 배치되었다고 분석했다.[170]

이와 같이 무교의 신령이 불교로 편입되는 사례는 『삼국유사』 권4의 원광전에서도 찾아볼 수 있다. 원광법사는 삼기산에서 수행하고 있을 때 산에 사는 신령과 교류하고 신령의 신통력을 경험했다. 그 후에 그는 신령의 지도를 받고 구법을 위해 중국으로 갔다가 11년 뒤에 귀국하여 다시 삼기산을 찾았다. 이때 그는 신령과 대화를 나누었는데 신령은 "나도 계를 받았다"라고 고백했다.[171] 이는 무교의 신령이 스스로 불교로 편입되는 또 하나의 사례로 보인다. 그리고 원광법사가 이러한 신령을 믿고 대화하는 행동을 분석해 보면, 불교가 무교의 신령을 수용한 것은 형식적인 것뿐만 아니라 민중이 갖고 있는 신령에 대한 숭배와 신앙, 그리고 신령에 대한 인식이나 이해도 함께 수용한 것으로 보인다. 더 나아가 민중들이 신령에 대해 갖고 있었던 인식과 이해가 불교에 적용되어 한국의 승려나 민중은 불교의 부처, 보살 등의 존재를 토착신앙의 신령처럼 이해하고 받아들인 것으로 보인다.

170) 김호동(2005), "원광을 통해서 본 토착신앙의 불교 습합과정", 『신라사학보』 신라사학회, p. 39.
171) 『삼국유사』 권4, 圓光西學條.

그 결과 그들은 불보살을 복락(福樂)을 기원하는 대상이나 친근하고 착한 존재로 인식하여 토착신앙을 대할 때와 같은 마음과 정성으로 숭배했던 것 같다.

무교의 신령들이 불교에 편입된 후 그들은 불교와 흥행하는 과정을 함께했다. 고려의 왕건이 지은 '개태사 화엄법회소(開泰寺 華嚴法會疎)'를 살펴보면 무교의 신령들이 불교의 부처 등과 함께 신봉되고 있는 것을 확인할 수 있다.

> 제자(왕건)는 머리를 조아려 허공의 법계에 두루 계시는 십방(十方)의 삼세일체(三世一切) 제불(諸佛)과 제회보살(諸會菩薩), 나한성중(羅漢聖衆), 범석사왕(梵釋四王), 일월성신(日月星辰), 천룡팔부(天龍八部), 악진해빈(岳鎭海濱), 명산대천(名山大川) 등 일체영지(一切靈祇)에 귀의합니다.[172]

이 내용에 적혀 있는 대상 중에 제불(諸佛)과 제회보살(諸會菩薩), 나한성중(羅漢聖衆), 범석사왕(梵釋四王)까지는 불교적인 존재이지만 그 뒤에 있는 일월성신(日月星辰), 천룡팔부(天龍八部), 악진해빈(岳鎭海濱), 명산대천(名山大川) 등 일체영지(一切靈祇)는 재래의 무교에서 신봉하던 대상들이다. 이처럼 해와 달, 별, 산, 바다, 강 등에 존재하는 신령들이 불교의 부처, 보살 등과 함께 왕건의 귀의 대상으로 되었다. 이것을 통해 우리는 무교의 신령이 불교로 편입된 것이나 불교가 무교를 수용한 것은 일시적인 수단이나 과정이 아니라 계속 유지·계승되어 온 것을 알 수 있다.

고려 시대의 불교 행사로 팔관회, 연등회, 인왕회 등이 있었다는 것은 잘 알려진 사실이다. 팔관회는 고려 시대에 가장 성대하고 엄격하게 거행된 국가제전(國家

172) 최해(崔瀣),「開泰寺華嚴法會疎」『東人之文』

祭典)이다.[173) 팔관회는 원래 부처님의 가르침에 따라 밤을 지새면서 팔계를 엄수하는 평신도의 수양법회였다.[174) 그러나 고려 시대의 팔관회에 관한 기록을 보면 그 내실은 제천의례와 비슷한 것으로 보인다. 『고려사』에는 "팔관회가 천령(天靈), 오악, 명산대천, 그리고 용신을 모시는"[175) 행사라고 기록되어 있다. 팔관회에서 의례를 올리는 대상은 불보살이 아니라 토착신앙의 신령들이었던 것이다. 그리고 팔관회의 의례 절차를 보면 백희공연(百戲公演), 군신동락(君臣同樂) 등이 있는데[176) 이는 금욕적인 불교 법회와 상관없는 것들이다. 군신이 동락하는 연회의례와 백희잡기, 그리고 교방악대의 공연 등은 고려의 다른 불교 행사인 연등회에도 있는 절차다.[177) 이와 같은 역사 자료를 통해 우리는 고려 시대에 이르러서도 불교에 수용된 토착신앙의 신령들이 계속해서 신봉되고 있었다는 것을 알 수 있다. 아울러 사람들이 신령에게 빌어서 즐거움을 얻으려 하고 토착신앙 의례의 구성 요소인 가무(歌舞) 또한 유지되어 왔다는 사실도 확인할 수 있었다.

토착신앙의 가치와 실현 방법은 어떻게 계승되었을까?　다음은 토착신앙에서 추구하는 가치 및 그 실현 방법이 어떻게 계승되었는지에 대해 살펴볼 차례이다. 토착신앙에서 신령에게 빌어서 얻으려고 하는 것은 인간의 복과 즐거움 등 현실적이고 물질적인 것이다. 그리고 그러한 목표를 실현하는 방법은 정성과 가무로 가득한 기도의례를 통해 신령에게 비는 타력적인 것이다. 이는 불교와는 아주 다른 종교

173) 안지원(2005), 『고려의 국가 불교의례와 문화』, 서울대학교 출판부, p.194.

174) 유동식, 위의 책, p.116.

175) 『고려사』 권2, 태조 26년.

176) 『고려사』 예지, 仲冬八關會儀. 한흥섭(2007), "백희가무를 통해 본 고려시대 팔관회의 실상", 『2007문화관광부 선정 전통예술 우수 논문집』, p.357.

177) 한흥섭, 위의 논문, p.358. 『고려사』 예지 上元燃燈會儀.

적 구조이다. 불교가 추구하는 목표는 인생의 고(苦)와 카르마의 순환에서 벗어나 해탈을 얻는 것이다. 그리고 이를 실현하는 방법은 깨달음과 같은 자력적인 것도 있고 구원을 희구하는 정토종 등과 같은 타력적인 것도 있다. 불교가 한반도에서 공인된 후에 불교를 토착신앙의 사고방식으로 받아들이고 이해하는 사례는『삼 국유사』를 통해서도 확인할 수 있다.

우리의 주제와 관련해서 대표적인 사례로 꼽을 수 있는 것은 경덕왕이 아들을 기원했을 때 보인 행동이다. 경덕왕은 아들이 없자 승려 표훈에게 상제(上帝)께 아 들을 청하라고 명했다. 이에 표훈은 하늘로 올라가 상제를 만나 그 같은 소원을 전하자 상제는 표훈에게 경덕왕은 딸이면 얻을 수 있지만 아들은 없다고 말했다. 표훈이 지상으로 내려와 이 답을 왕에게 전하자 왕은 표훈에게 다시 상제에게 가 서 딸을 아들로 바꿔달라는 청을 올리라고 부탁했다. 표훈은 다시 상제에게 가니 상제는 아들이 되면 나라가 위태로워질 것이라고 말했다. 이 소식을 왕에게 전하 자 왕은 그래도 아들을 원했기에 결국 아들을 얻었는데 그가 바로 혜공왕이었다.

이 이야기에서 표훈은 불교의 승려면서도 신령과 단골 사이를 연결해 주는 토 착 신앙의 사제 역할을 수행하고 있는 것을 알 수 있다. 흡사 무당이 신령과 신도 사이를 중재하듯이 말이다. 그리고 표훈이 하늘에 올라가서 만난 신령도 불교와 전혀 상관없는 토착 신앙의 신령이었다. 경덕왕은 표훈을 통해 신령과 여러 차례 대화를 나눴고 심지어 신령과 흥정까지 했다. 이런 장면을 통해 우리는 불교에 나 타난 토착 신앙의 신령이 이전처럼 매우 인간적인 모습으로 인식되고 있고 신령 과 인간의 관계도 경직된 수직 관계가 아니라 부드럽고 다정한 관계로 나타나고 있는 것을 알 수 있다. 흥정이 가능한 사이니 그렇게 말할 수 있을 것이다. 한편 경 덕왕이 표훈을 통해 신령으로부터 구하고자 했던 것은 아들을 얻는 것이라는 현 실적이고 물질적인 것이었고, 그 방법 또한 사제를 통해 빌어서 얻는 타력적인 방

법이었다. 이는 토착신앙의 사고방식과 같은 신앙 구조라고 할 수 있다.

이처럼 토착신앙의 신앙 구조와 사고방식을 불교에서 찾을 수 있었던 것은 한국인들이 불교를 받아들일 때 옛날부터 신봉해 온 토착신앙의 방식으로 이해했고 토착신앙의 사고방식을 불교에 적용했기 때문이다. 이에 대해 유동식은 한국 민중이 "받아들인 것은 보살 사상을 중심으로 한 타력신앙"이었다고 서술했다. 그는 무교는 "신령의 능력에 힘입어 빈곤과 불안에서 벗어나서 풍요하고 복된 생활을 하자는 기복종교요, 철저한 타력신앙"이라고 설명하였다. 이와 같은 무교적 종교의식을 오랫동안 갖고 있었던 한국의 민중은 불교를 맞이할 때 "부처님을 신령의 위치에 서게" 하였고, "인생의 고(苦)는 빈곤과 불안으로 해석"하였으며, "예불 공양은 제사와 굿의 관념으로 납득"하였다고 분석했다. 결국 한국의 민중불교는 "또 하나의 기복종교로 화해버리게" 되었다는 것이다.[178]

불교에서 무교의 흔적을 찾을 수 있는 또 다른 사례는 선덕여왕의 치병 이야기다. 선덕여왕이 병에 걸렸는데 잘 낫지 않자 밀본법사를 궁중으로 불렀다. 이에 밀본은 침실 밖에서 약사경을 읽은 다음 육환장을 침실 안으로 날렸다. 그러자 늙은 여우 한 마리가 그 지팡이에 찔려 뜰 아래에 거꾸로 박혀 죽었다. 그리고서는 왕의 병은 바로 나았다. 이때 밀본의 이마 위에서 오색의 신광이 나와 보는 사람들이 모두 놀랐다.[179]

이것이 이 이야기의 대강인데 우리는 여기서도 무교적인 세계관과 인생관을 읽어낼 수 있다. 즉 천신이나 악귀가 인간의 생로병사(生老病死)를 주관하고 상벌을 준다는 생각과 신령의 힘을 빌려 치병을 하는 것이 그것인데 이러한 생각은 모두 무교적인 것이다. 이런 식의 세계관은 불교에서는 찾아보기 힘들다. 그리고 밀본

178) 유동식 (1978), 『민속종교와 한국문화』, 현대사상사, p.110.

179) 『삼국유사』 권5, 神呪6 密本摧邪의 내용을 요약했다.

의 이마에 나타난 신광은 신령이 밀본에게 부여한 증표로 생각된다. 신령의 힘을 빌릴 때 비록 가무와 주술이라는 무교적인 수단 대신 불교 경전인 약사경을 읽는 것으로 대체했지만 그 전체적인 사고방식은 무교적인 것이라는 것을 부인할 수 없다.

위의 이야기들을 정리해 보면, 불교가 도입되자 토착신앙인 무교는 불교식으로 정리·개편된 것으로 보인다. 무당이 했던 기능을 승려가 대신하게 되었고 무교의 신들은 불교식의 이름을 갖고 불교신의 대열에 편입되었으니 말이다. 그러나 한국 재래의 세계관이나 종교적인 가치관, 자연과 신령에 대한 인식은 불교로 인해 바뀌지 않고 불교의 범주 속으로 들어가 그 핵심 자리를 차지한 것으로 보인다. 이것은 일정한 교리나 의례, 교단 등을 갖추지 않은 무교가 불교라는 고등 종교의 틀을 빌려 불교의 체계에 습합된 것으로 이해된다. 그리고 이러한 습합은 일시적으로 그친 것이 아니라 긴 세월 동안 유지·계승되었다.

(2) 한국 고유의 세계관과 도교

지금부터 한국 고유의 세계관과 도교의 관계를 검토할 터인데 그 전에 짚고 넘어가야 할 것이 있다. 그것은 도교의 도입 과정이나 한국 고대 도교와 신선 사상의 성격에 관한 기성의 연구에서 발견되는 두 가지 문제점에 대한 것이다. 첫째, 신선 사상에 관한 문제다. 한국의 학계에는 신선 사상을 여러 가지 사상 가운데 가장 중요한 사상으로 여기는 학자가 있다.[180] 이와 같은 주장을 하는 연구자들은 한국 고유의 신선 사상을 무교의 신령 신앙과 별개로 보고 중국 도교의 신선 사상과 연관지으려 한다.

180) 이 주장의 대표적인 연구로는 유병덕(1987)의 "한국 정신사에 있어서 도교의 특징", 김경희(2014)의 "한국 신선 정신의 내용과 성격", 그리고 정경환(2014)의 "한국 신선사상의 기원과 내용에 관한 연구" 등이 있다.

둘째, 신앙 대상의 이름에 관한 문제다. 『삼국유사』나 『고려사』 등의 사료를 보면 그 당시 신앙 대상의 이름이 도교 식으로 기록되는 경우가 많다. 예컨대 "선도성모(仙桃聖母)"(『삼국유사』 권5, 仙桃聖母隨喜佛事條), "선령(仙靈)"(『삼국유사』 신라본기, 實聖尼師今條) 등이 그것이다. 도교식 이름으로 기재되어 있는 이런 사료들은 도교 사상이나 신선 사상이 한반도에서 전개되었다는 역사적 근거로 많이 활용되었다.

이 두 가지 문제점을 규명하는 작업은, 특히 한국 고유의 신령 신앙과 중국 도교의 신선 신앙을 구분하는 작업은 한국 재래의 무교와 외래 종교인 도교 사이에 있었던 상호작용 과정을 검토하는 일보다 먼저 살펴 보아야 할 것이다. 그런데 문제는 이 작업이 결코 쉬운 일이 아니라는 것이다. 한국에서는 이 문제에 대해 연구가 많이 진행되지 않은 상태이고, 중국 학계에서는 도교의 정체성이 정리되어 있지 않아 정론이 아직 없는 실정이다. 이 문제는 하나의 독립된 연구 주제로 성립될 수 있는 것이라 본 연구의 하위 연구 주제로 들어가기에는 너무나 큰 주제다. 따라서 본 연구에서는 이를 간단하게 논의하고 넘어가기로 한다.

신선 사상을 한국문화의 정신적인 근원으로 주장하는 사람들은 그 근거로 단군 신화를 든다. 그들은 단군의 '군'을 도교 신선의 용어로 간주하면서 단군이 신선이라고 주장한다.[181] 그러나 필자는 이 주장에 동의하지 않는다. 단군이 살던 시절에는 한반도에 한자가 전래되지 않았고 따라서 사람들은 순 한국어를 사용하고 있었을 것이다. 그래서 도교의 신선을 뜻하는 한자인 '군' 자를 사용했을 리가 없

181) "예로부터 신선을 말하는 사람은 누구나 黃帝가 공동에 있는 廣成子에게 도를 물었다고 전한다. 그러나 진나라 사람 葛洪이 지은 抱朴子에는 황제가 동쪽 청구에 와서 紫府선생에게 三皇內文을 받았다고 하였다. 자부선생은 東王公으로서 그가 동방에 있는 까닭에 세상에서 동군이라 이르는 것이다. 단군은 동방 최초의 임금으로서 단을 모으고 하늘에 제사를 지냈으므로 단군이라 하며 그 군자는 東君·帝君·眞君 등 선가의 용어이며 또한 雲中君·湘君 등 신군의 이름과 같은 것이다. 이것으로 미루어 볼 때 단군이라 함은 仙이라 할 수도 있다." 이능화, 이종은 역(1978), 『조선도교사』, 보성문화사, p.47.

다. 또한 만약에 '군' 자가 한자가 전래된 이후에 붙여졌다면 이는 신선 사상이 한국의 고유한 신앙이라는 주장의 근거가 될 수 없다는 것을 말해 준다.

그동안 단군의 이름에 대한 연구는 많이 이루어졌다. 단군은 흉노의 군장 호칭인 탄구(한자로는 單于(선우))나 천신을 뜻하는 몽골어 텡그리(Tenggeri)와 유사하고, 왕검(王儉)은 성스러운 인물이나 물체 혹은 장소를 뜻하는 몽골의 샤먼 용어인 옹군(Onggun)과 유사하다. 그리고 아사달(阿斯達)은 몽골어나 거란어로 넓은 들판이나 장소[평양, 平壤]를 뜻하는 아사 탈라(Asa-tala)와 비슷하다.[182] 이를 종합해 보면 단군 신화를 샤머니즘 신앙의 반영이라고 보는 시각이 타당할 것으로 생각된다.

명칭뿐만 아니라 무교의 신령과 도교의 신선은 성격도 다르고 차이점도 많다. 중국 도교 사상에서 신선은 인간이 구원의 목표로 삼는 존재이다. 도교적인 인간은 신체 수련이나 단약(丹藥)과 같은 외부적인 힘 등을 통해 불로장생하는 신선이 되겠다는 꿈을 갖고 있다. 신선들은 인간 세계에 아무 관심도 없고 인간계와는 완전히 다른 세상에서 살고 있다. 그러나 무교의 신령은 이와 많이 다르다. 이들은 인간이 기복(祈福)하는 대상이다. 사람들은 신령을 숭배하고 신령을 위로하여 보호를 받고자 신령에게 의지한다.

아울러 앞에서 본 것처럼 신령은 인간의 삶을 주관하고 인간 세상을 이롭게 해주려는 의지를 갖고 있으며 인간 세상을 자유롭게 드나든다. 양자가 다른 점은 더 있다. 도교의 신선 신앙이 개인적인 행동을 중심으로 이루어지는 것에 비해 무교의 신령 신앙은 공동체적인 특징을 갖고 있다. 도교의 신선 신앙과 관련된 의례나 행동들은 주로 개인이 주도하고 실천한다. 이와 달리 무교의 여러 행사 또는 의례

182) 박원길(2001), 『유라시아 초원제국의 역사와 민속』 민속원, p.312.

는 주로 부족, 나라, 마을 등 공동체 단위로 진행된다. 이 점 역시 양자가 갖는 큰 차이라 하겠다.

이러한 성격적인 차이를 인식하고 다시 단군 신화를 살펴보면 단군 신화에 반영된 종교 사상은 무교적인 신령 신앙임을 확실하게 알 수 있다. 이 점에 대해서는 앞에서 보았지만 내용의 전개를 위해 간략하게 다시 보자. 환웅이 인간의 복지(福祉)를 위해 하늘에서 스스로 하강한 행위는 인간 세상에 관심이 없는 도교적 신선과 전혀 관련이 없다. 이 같은 환웅의 행동은 신령을 인간 세상을 주관하고 하늘과 인간 세상 사이를 자유롭게 드나들 수 있는 존재로 여기는 무교적 신령 신앙의 반영으로 볼 수 있다. 환웅이 인간 세상으로 하강한 목적은 주지하다시피 홍익인간(弘益人間)이다. 이는 어느 개인을 위한 것이 아니라 한반도에 있는 이 나라 전체의 집단적 행복을 위한 것이다. 이 또한 무교적인 특징을 갖고 있는 사고방식이라 할 수 있다.

한국 재래의 신령들이 도교의 신선과 성격상 차이가 이처럼 많은데 왜 역사 기록에서는 도교식 명칭을 사용했을까? 이에는 두 가지 이유가 있다고 본다. 하나는 한국 재래의 신령들은 원래 재래의 명칭이 있었는데 한자가 전래된 후 이들의 이름을 한자로 적을 수 없게 되자 도교의 신선 이름을 참고해서 기록했다고 해석하는 방법이다. 또 하나는 이보다 더 적극적인 것인데, 도교가 도입된 후에 무교가 도교 문화를 흡수하여 신선의 이름을 빌려 쓰고 도교의 신선 체계나 수련 방법을 가져다 자신의 종교 내용을 더 풍부하게 만들었다고 보는 시각이다. 이 두 가지 시각 중 어느 것을 택하든 도교의 외양적인 형식만 활용한 것이고 재래의 무교적인 세계관, 가치관 등에는 결정적인 변화가 없었다는 것을 알 수 있다.

삼국 시대에 정치적인 이유로 도교가 도입되었던지, 혹은 문화 교류를 통해 도교 문화가 한반도에 들어왔던지 그런것에 관계없이 도교의 심층적인 사상이나 종

교적 원리는 한국에 뿌리내리지 못했다. 한국사를 통털어 불교에서는 원효, 의상 같은 걸출한 승려가 나오고, 유교에서는 이이, 이황 등과 같은 훌륭한 학자들이 배출되었지만 도교의 도의에 정통하고 이름이 널리 알려진 도사가 없었다는 것은 이러한 사실을 방증해 준다고 하겠다.

불교는 학승(學僧)에게는 해탈을 추구하는 종교로, 민중에게는 기복신앙으로 받아들여졌지만 도교는 신선의 이름, 주술 양식 등과 같은 희미한 흔적만 남기고 뿌리내리지 못했다. 무교가 불교를 대할 때에는 자신이 잔존하기 위해 불교 안으로 스스로 들어갔지만 도교를 대할 때에는 그 이름, 기술, 체제 등 자신에게 유용한 요소를 흡수하여 활용한 것으로 보인다.

도교와는 달리 불교와 무교는 상호보완적인 관계에 있었다고 보아도 무방할 것이다. 불교는 기복신앙적인 면에 있어서 그 기능이 약하기 때문에 무교의 보완적 역할이 필요했고, 무교는 불교의 고급적인 체계가 필요했기 때문이다. 그래서 양자는 서로 습합하여 공존할 수 있었던 것이다. 그러나 도교는 사정이 매우 달랐다. 도교는 무교에 유용한 요소를 제공하는 정도의 가치만 있었고 같은 민중 신앙의 입장에서 서로 경쟁관계에 있었다고 볼 수 있다. 그런데 한국에서는 무교가 도교의 역할을 담당할 수 있었기 때문에 도교는 한반도에서 설 자리가 없었다.

이러한 역사적·문화적 상황에서 볼 때 도교의 도입은 제도적이거나 형식적인 것에 그쳤다고 할 수 있다. 도교의 신선 이름이나 신선 체계 그리고 종교 체제 등 형식적인 내용이 무교에 흡수되었지만 도교의 종교 사상이나 세계관, 가치관 등은 한반도에 전혀 뿌리내리지 못했다. 따라서 그 당연한 결과로 재래의 무교적인 세계관은 도교로 인해 사라지지 않았고 그대로 계승될 수 있었다.

(3) 한국 고유의 세계관과 유교

유교의 토착화는 앞에서 논의했던 불교나 도교와 다소 차이가 있다. 이것은 유교가 한자와 긴밀한 관계를 맺고 있는 가르침이기 때문에 생긴 현상일 것이다. 따라서 유교가 수용되는 양상을 고찰할 때 우리는 한자 해독 여부에 따라 계층을 분류해서 보아야 할 필요성이 있다.

먼저 한자를 해독할 수 있는 지식인 계층부터 보기로 하자. 유교가 본격적으로 토착화된 것은 조선 시대에 와서야 가능한 일이었다. 따라서 이번 장에서는 조선 시대의 지식인인 사대부들이 유교를 수용하고 유교식 사유체계를 내면화하는 과정에서 한국의 고유한 종교관과 어떤 상호 작용이 있었는지를 검토해보고자 한다. 만일 이런 일이 일어났다면 그 결과물이나 흔적이 남았을 것이고 만일 그런 것이 있다면 바로 이 장에서 그것을 찾아 보려고 한다. 그런데 이 주제는 매우 중요하고 방대한 것인데도 불구하고 지금까지 이에 대한 연구가 전혀 이루어지지 않았다. 따라서 본 연구에서도 이 문제에 대해 전면적인 답을 제공할 수 없을 것이다. 그러나 비록 이 주제에 대해 전모(全貌)는 파악할 수는 없지만 여러 사례를 고찰해 보면 조선 시대에 일어난 유교의 토착화 과정을 어느 정도는 알 수 있지 않을까 하는 생각이다.

우리가 이번 장에서 가장 먼저 보고 싶은 사례는 퇴계 이황이 견지했던 하늘관과 신령관이다. 퇴계는 조선 시대를 대표하는 유학자라 할 수 있다. 그는 조선전기 유학자의 학문을 계승했을 뿐만 아니라 그 이후의 많은 유학자에게 큰 영향을 끼쳤다. 따라서 퇴계가 견지한 세계관, 특히 하늘관과 신령관에 대한 고찰을 통해 조선 유교의 토착화 과정을 어느 정도는 엿볼 수 있지 않을까 한다. 퇴계 같은 조선을 대표하는 유학자의 세계관에서 고대 한국의 세계관이 발견된다면 다른 유학자들도 사정이 비슷할 것으로 생각된다.

고대 한국의 세계관에 물들어 있는 퇴계의 세계관 퇴계는 나이 68세에 당시 17세인 어린 왕에게 나라를 다스리는 방법을 제시하는 「무진육조소(戊辰六條疏)」라는 상소문을 올렸다. 그 중에 제6조의 내용을 보면 퇴계가 견지하고 있는 '하늘'에 대한 태도를 읽어낼 수 있다. 퇴계의 말을 직접 들어보자.

> 신이 생각하기에 임금과 하늘의 관계는 자식과 부모의 관계와 같습니다. 부모가 자식에게 화나는 마음이 있으면 자식은 두려워하고 자기를 돌아봅니다. 부모가 노하든지 노하지 않든지를 불문하고 매사에 정성을 다하고 효도를 다하면 부모는 정성스런 효도에 기뻐하면서, 노했던 일도 이와 함께 흔적 없이 사라지게 됩니다. 그렇지 않고 단지 한 가지 일만 정해놓고 그것만 두려워하고 자기를 돌아본 채, 나머지 일은 예전처럼 제멋대로 한다면, 진실하게 효를 다하지 못하고 거짓으로 하는 것이니, 어떻게 부모의 노여움을 풀고 부모를 기쁘게 해드릴 수 있겠습니까! 엎드려 바라옵건대, 전하께서는 부모를 섬기는 마음을 헤아려 하늘을 섬기는 도를 다하십시오.[183]

중국 유가나 조선 초기의 유가를 보면 천재지변(天災地變)을 군주의 도덕적인 실수나 정치적인 잘못으로 인한 천(天)의 경고라고 보는 하늘관이 있는 것을 알 수 있다. 이런 하늘관의 입장에서 볼 때 인간과 하늘의 관계는 도덕적이거나 정치적인 관계라 할 수 있다. 그런데 퇴계는 천재지변의 발생 여부와 상관없이 항상 하늘을 부모 섬기듯이 인격적으로 섬겨야 한다고 강조한다. 이와 같은 하늘관에서

183) 『퇴계전서』(상) 권6, 「무진육조소」 제6조, p.180.

말하는 인간과 하늘의 관계는 인륜적인 관계라고 할 수 있다.[184]

사실 퇴계가 말하는 "부모를 섬기는 마음을 헤아려 하늘을 섬기는" 것은 새롭게 창조된 개념은 아니다. 중국에 이미 이런 개념이 있었다. 주자가 장재(張載)의 『서명(西銘)』을 해설하면서 "성인과 천지의 관계는 효자와 부모의 관계와 같다"[185]고 말했다. 그런데 표면적으로 보면 주자와 퇴계의 말이 서로 비슷한 뜻을 가진 것처럼 보이지만 사실 이 두 가지 주장의 사상적 배경은 완전히 다른 것이다. 다시 말해 주자와 퇴계는 사뭇 다른 하늘관을 가지고 있었다는 것이다. 주자는 『서명(西銘)』의 정체성에 대해 이렇게 설명했다. "『서명』은 처음부터 끝까지 리일분수(理一分殊)를 설명하는 것이다."[186] 따라서 "성인과 천지의 관계는 효자와 부모의 관계와 같다"는 발언도 사실은 리일분수의 맥락에서 나온 말이다. 즉 "성인과 천지의 관계"가 근원적인 리(理, 즉 보편)라면 "효자와 부모의 관계"는 리(理)에서 나온 수(殊, 즉 특수)다. 부모에 대한 효(孝)는 수(殊)인데 이것의 근원은 도덕적인 천(天), 즉 리(理)에 있는 것이다. 그리고 주자의 천(天)은 객관적이고 이성적인 천이다. 그는 맹자의 '사천(事天)'과 '외천(畏天)'에 대해 "천(天)의 이치를 따르고 리(理)에 맞게 하는 것은 낙천(樂天)이고, 리(理)를 감히 어긋날 수 없는 것은 외천(畏天)이다"[187]라고 풀이하면서 천(天)을 리(理)로 보고 있다.

그러나 퇴계의 하늘관은 이와 매우 다르다. 퇴계는 하늘을 섬기는 법에 대해 "아침부터 밤까지 하늘의 위세를 두려워하여 하늘이 강림하는 의미를 간직한다"[188]고 설명한다. 하늘에 대해서는 "하늘이 저 높은 곳에서 날마다 이곳을 감시

184) 조성환(2012), "바깥에서 보는 퇴계의 하늘섬김사상", 『퇴계학논집』 10호, pp.8-9.

185) 『性理大典』 제4권 「西銘」 山東友谊书社, 1989, p.341. 圣人之于天地, 如孝子之于父母.

186) 『朱子語類』 제98권, 中华书局, p.2523.

187) 『四书章句集注』 中华书局, p.215.

188) 『周颂』 我将. 夙夜畏天之威以保天所以降监之意.

하고 있으니" 나는 "성(誠)과 경(敬)으로 상제를 받들어야 한다"[189]는 식으로 대하고 있다. 이는 주자의 하늘관과 매우 다르다. 왜냐하면 이것은 하늘을 상제로 보는, 다시 말해 하늘을 인격적이거나 인륜적인 존재로 섬기는 하늘관이기 때문이다. 그리고 퇴계가 상소문에서 말한 하늘의 노용(怒容)이나, 인간이 효도를 다할 때 하늘이 기뻐한다는 따위의 설명은 우리가 토착신앙에서 본 신령의 인간적이고 다정한 모습과 일치한다. 또한 효도를 할 때 강조되는 '정성'은 토착신앙의 세계관에서 신령을 모실 때 취해야 하는 가장 중요한 태도 중의 하나였다. 퇴계에게 이러한 모습이 나타나는 이유는 그가 중국 유교의 문헌을 한국 고유의 세계관, 신령관의 시각에서 풀이했기 때문으로 생각된다. 중국의 유교에는 퇴계 식의 설명이나 해석이 전혀 없다. 이 점은 한국 유교와 중국 유교가 상당히 다른 점인데 한국의 유학자들은 이 점을 간과하고 있다.

우리는 퇴계가 제자와 행한 대화를 통해서도 그의 하늘관을 다시금 확인할 수 있다. 제자가 하늘에 대해서 묻자 퇴계는 이렇게 답했다.

> 땅 위에는 모두 하늘이다. '(『시경』에서) 그대와 함께 노닌다'라고 한 것처럼, 어디를 간들 하늘이 아니겠는가? 내가 생각하기에 하늘은 곧 리다. 진실로 리가 없는 사물이 없고 리가 없는 때가 없음을 안다면 상제가 잠시도 (우리 곁을) 떠날 수 없음을 알 것이다.[190]

퇴계의 대답은 주자의 '천 즉 리(理)' 중심주의를 계승한 것으로 보인다. 그런데

189) 『퇴계전서』(상) 권6. "무진육조소" 제6조. p.190.
190) 『李子粹語』 제3편 「窮格」. "地上皆天. '乃尔流行', 安往而非天乎? 盖天即理也, 苟之理之无物不有, 无时不然, 则是上帝之不可须臾离也."

퇴계는 한 걸음 더 나아가 리(理)를 상제와 동일시했다. 이는 주자의 이기론의 틀을 벗어난 것이다. 앞의 인용에서 알 수 있는 것처럼 퇴계는 하늘을 주자학의 리(理)와 연결한 다음 상제라는 인격적인 신으로 돌아갔다.[191] 즉 주자학의 철학 체계를 빌려 설명하다가 다시 종교적인 해석을 내린 것이다.

퇴계는 왜 이런 해석을 내렸을까? 이에 대해 정확한 해답을 내놓기는 어렵지만 다음과 같은 가설이 가능할 것이다. 즉 성리학을 연구하고 실천하는 퇴계와 같은 조선 지식인의 의식 구조에 그가 태생적으로 지니고 있을 법한 한국 고대의 고유한 하늘관, 신령관 등이 무의식적으로 작용했을 것이라는 것이다. 그럼으로써 주자의 성리학과 다른, 한국적인 '유교'를 만들어낸 것이 아닐까 하는 것이다. 그렇지 않고서야 이렇게 리를 인격적인 상제와 같은 선 상에서 파악하는 것은 있을 수 없는 일이다. 이것은 중국의 성리학자들에게는 좀처럼 발견할 수 없는 사고방식이니 조선 성리학자 고유의 시각이라 할 수 있을 것이다.

퇴계가 이 같은 사상 체계를 갖는 것은 조선의 전 성리학계에서 우발적이거나 개별적인 경우가 아니다. 다른 경우에도 비슷한 예가 종종 보이기 때문이다. 예를 들면, 조선 건국 초기의 정치 이념에도 이와 비슷한 사상적 경향이 포함되어 있다. 조선 초기에 사헌부에서 올린 상소문을 보면 "바라옵건대 전하께서는 마음을 간직하면서 상제를 대하듯이 하십시오. 정사에 임하지 않을 때에도 항상 상제가 옆에 있는 것처럼 하고, 정사를 처리할 때에도 더욱 잡념이 싹트지 않도록 경계하십시오. 그렇게 하면 전하 마음의 '경(敬)'이 하늘의 마음을 감동시켜 최고의 정치를 펼 수 있습니다"[192]고 하면서 '경'을 '조선식'으로 해석하는 내용이 있다.

191) 퇴계는 상제에 대해 많이 언급했는데 상제를 뜻, 마음 등이 있는 인격적인 주재천으로 인식했다. 이관호의 분석을 따르면 『퇴계집』에서 천의(天意)가 48회, 천심(天心)이 23회, 상제(上帝)가 29회 쓰였다.
이관호(2014), "퇴계 이황의 신관 및 상제관", 『교회사학』 13집.
192) 『조선왕조실록』 태조1년(1392) 7월20일.

여기서 저자는 하늘을 인격적 존재인 상제로 보고 있으며 '경'을 상제에 대한 인간의 감성적인 태도, 즉 토착신앙에서 말하는 '정성'으로 해석하고 있음을 알 수 있다. 아울러 이 상소문에서는 인간이 '경'을 하는 목적을 상제의 마음을 감동시키는 데에 있는 것으로 보고 있다. 이를 통해 우리는 당시의 사람들이 상제를 감성적이고 인격적인 존재로 인식하고 있다는 것을 알 수 있다. 이 같은 하늘관은 한국 고유의 하늘관이나 신령관과 같은 맥락에 있는 것으로 보이며 유교 사상을 나라의 통치 이념으로 받아들인 조선 시대에도 한국인 고유의 하늘관이나 신령관은 여전히 작용하고 있었던 것을 확인할 수 있다.

위에서 퇴계의 하늘관을 살펴보았으니 다음 작업으로 퇴계의 신령관에 대해 검토해 보자. 퇴계는 중국유학에서 기피하고 논의하지 않는 신령이나 귀신에 대해 자주 언급했을 뿐만 아니라 자세하게 논의했다. 그는 "신에는 세 가지의 구별이 있으니, 하늘에 있는 신, 사람에게 있는 신, 제사의 대상인 신이다. 세 가지 신이 비록 다르지만 신인 것은 마찬가지다. 서로 다른 점을 알고 같은 점을 알면 신의 도를 말할 수 있을 것이다"[193]라고 하면서 신을 세 가지로 분류했다. 이러한 분류를 통해 우리는 퇴계가 신령의 존재 여부에 대해 어떤 태도를 가졌는지 알 수 있다.

이 세 가지 신 중에 퇴계는 특히 제사의 신에 대해 자세하게 논의했다. 제자가 퇴계에게 묻기를 제사를 지낼 때 신이 와서 흠향하는지 안 하는지를 어떻게 아느냐고 하자 퇴계는 이렇게 대답했다.

귀신이 있기를 바라면 있고 없기를 바라면 없다는 것은, 귀신이 있

193) 『퇴계집』 권29. 25b, 「论李仲虎碣文示金而精」.

고 없음을 마음대로 할 수 있다는 말이 아니다. '정성이 있으면 그 귀신이 있고, 정성이 없으면 그 귀신이 없다'는 것과 같아 아마도 다른 뜻이 있는 것은 아닐 것이다. 이제 제사를 올리게 되었다면, 나의 정성과 공경이 지극한지 아닌지에 따라 신이 흠향하는지 아닌지가 나뉘게 된다.[194]

퇴계는 이처럼 제사를 지낼 때 정성스러운 태도를 중요시했다. 정성의 여부에 따라 귀신의 존재 여부가 결정되기 때문이다. 이 점에 대해서 율곡도 퇴계와 비슷한 견해를 갖고 있던 것으로 보인다. 율곡이 "사람 죽은 귀신은 있다고도 말할 수 없고 없다고도 말할 수 없으니, 그 까닭이 무엇이겠는가? 정성이 있으면 그 신이 있다고 말할 수 있고, 정성이 없으면 그 신이 없다고 말할 수 있기 때문에, 신의 있음과 없음의 구분이 어찌 사람에게 있는 것이 아니겠는가?(의역하면, '사람에게 있다는 뜻')"[195]라고 하면서 퇴계와 마찬가지로 신에 대한 인간의 정성을 강조했다.

그런데 이와는 달리 중국의 유가에서는 초월적인 존재에 대해 의지하는 태도를 취하지 않는다. 따라서 중국 유가에는 하늘이나 귀신을 정성으로 섬기는 것과 같은 개념 자체가 없다. 대신 중국의 유가들은 천, 신령 등과 같은 초월적인 존재에 대한 두려움을 자연의 이치와 사회의 질서처럼 이성적인 방법으로 극복하려고 노력했다. 이 면에서 볼 때 조선 시대의 퇴계나 율곡의 신령관은 중국 유가의 이성적인 사상보다 한국 고유의 세계관에 더 가까워 보인다. 퇴계와 율곡이 강조한 신령에 대한 인간의 정성은 초월적인 존재에게 의지하는 고유의 세계관과 같은 맥락에서 이해될 수 있기 때문이다.

194) 『퇴계집』 권33, 19b-20a, 「答吳自强問目」.
195) 『栗谷先生全书拾遗』 권7, 20b.

제례에 나타난 사대부의 귀신관　두 번째로 살펴볼 것은 제례에 나타난 조선 사대부들의 귀신관이다. 여기서 우리는 다음과 같은 질문을 던질 수 있을 것이다. 즉 성리학을 본격적으로 받아들이고 나라의 통치 이념으로 실천하고자 했던 조선 시대의 사대부들은 성리학의 정치 체계, 예악 체계 등을 도입하는 동시에 성리학적 사유 체계도 함께 받아들였을까? 특히 조선의 사대부들은 유교의 상징으로 여겨진 제사 의례를 나라에 확산시켰는데 이 의례에 대한 성리학적인 사고와 관념도 그대로 전달했을까? 혹시 조선 시대 사대부들이 제사 의례에 대해 갖던 생각에도 한국 고유의 하늘관과 신령관이 들어 있는 것은 아닐까 하는 등등이 그것이다. 이 질문에 대답하기 위해 먼저 조선 시대 사대부들의 제례관과 귀신관을 검토해 보자.

이를 위해 우리는 우선 제사 의례에 나타난 주자의 귀신관을 확인해 볼 필요가 있다. 주자가 제자와 나눈 대화를 보면 그는 귀신의 존재에 대해 비판적인 입장에 있는 것을 알 수 있다. 그에 따르면 제사는 귀신을 위한 것이 아니다.

> 어찌 '한번 기를 받아 형체를 이루면 이 성(誠)은 마침내 내 것이 되니 비록 죽어도 멸하지 않고 뚜렷이 스스로 한 사물이 되어 적연일체(寂然一體) 가운데 감추어져 있다가 자손이 청하기를 기다리며 때때로 나타나 흠향한다'고 말할 수 있겠는가? 반드시 이 말과 같다면 그 귀신이 거처하는 경계의 넓고 좁음이나 안돈하는 처소 등에 대해 가리켜 말한 바가 있을 것이다. 또한 천지개벽 이래 지금까지 쌓여 겹겹이 포개졌을 것이니 더 받아들일 여지가 없을 것이다. 어찌 그

런 이치가 있겠는가?[196]

주자는 제사의 대상인 죽은 조상이 소멸하지 않고 제사 의례에 나타나 흠향하는 능력을 지닌 초월적인 존재라는 것을 부정한다. 그리고 그는 만일 귀신의 거처가 존재한다면 이 세상은 천지개벽 이래로 존재했던 귀신들로 이미 포개져서 꽉 차 있을 거라는 주장을 했는데 이것으로 보면 주자는 아주 현세적이고 이성적인 사고를 하고 있는 것을 알 수 있다. 이렇듯 그의 주장은 종교적인 것과 거리가 멀다고 해도 과히 틀리지 아닐 것이다.

그런데 성리학을 수용한 조선의 사대부들이 이 같은 주자의 사유 체계를 그대로 받아들였을까? 물론 조선 전기에는 그런 학자가 있었다. 가령 조선 전기의 유학자인 이관의는, 제사는 귀신이 있어서 하는 것이 아니라 사람들에게 근본에 보답하는 도리를 가르치기 위한 것일 뿐이라고 주장했다.[197] 그런데 이런 주장을 반대하는 사람도 많았다. 그 가운데 한 사람인 남효온이 이관의의 주장에 대해 반대한 내용을 들어보자.

> 경서에 실려 있는 질종(秩宗), 종백(宗伯)의 벼슬과 교사(郊祀), 가제(家祭)의 예문은 다만 사람들에게 근본에 보답하는 도리를 가르치려는 것일 뿐이니, 참으로 귀신이 있는 것이 아님이 분명하다. …… 그런데 만약 귀신이 실제로는 없는데 성인이 사람에게 보본(報本)을 가르치기 위해 (귀신이라는) 말을 만든 것이라면 이는 속임수일 뿐이다. 일

196) 『주희집』答廖子晦.
197) 강상순(2010), "성리학적 귀신론의 틈새와 귀신의 귀환", 『고전과 해석』 9집, p.208.

찍이 성인이 속임수를 행했다고 하겠는가?[198]

　남효온은 여기서 제사가 단지 사람들에게 보본지도(報本之道)를 가르치고 기념하는 의례라는 것에 대해 의문을 제기하고 있다. 그가 왜 이러한 의문을 던졌을까? 그것은 만일 사대부들이 귀신의 존재를 부정하면 유교의 제사 의례를 강력하게 추진할 초월적 명분을 확보하는 일이 어려웠기 때문이 아니었을까. 또한 "의식적이고 교훈적인 목적성을" 앞세우는 유교의 제사 의례로는 "불교나 무속의 제의를 통해 죽음이나 사자(死者)에 대한 무의식적 공포나 불안을 해소해 온 사람들에게 그리 큰 심리적 호소력을 발휘하기"가 어렵기 때문에 귀신을 인정하는 쪽으로 기울었을 것으로 분석된다.[199] 따라서 중국에서 도입한 유교의 제사 의례는 중국과 다른 귀신관을 가진 조선의 사대부들에 의해 중국과 다른 방식으로 해석되었고, 그 결과 중국과는 다른 생각이 생길 수밖에 없었을 것이다.

　조선 사대부들의 제사 의례에 대한 관념, 특히 제사와 관련되어 있는 귀신관은 조선 시대 문인의 저서에서도 그 대강을 엿볼 수 있다. 조선 중기의 설화집인 『어우야담』에 수록된 「저승의 복식」, 「황대임 집안에 나타난 조상의 혼령」 등과 같은 설화에는 조상의 혼령이 제사 때 나타나 제수를 흠향하고 이승의 후손들이 마련한 복식을 입고 저승으로 간다는, 그 당시 사람들의 관념이 담겨 있다.[200] 한편, 조선 후기로 넘어가면서 『천예록』, 『기문총화』, 『청구야담』 등과 같은 야담 필기류가 나타나는데 이것을 보면 조상의 혼령이 등장하는 이야기가 크게 증가한 것

198)『秋江集』권5,「鬼神論」남효온. 『한국문집총간』 16, 민족문화추진회, 1988, p.107.

199) 강상순, 위의 논문, p.208.

200) 이런 사고 방식의 예로는 「저승에 다녀온 고경명」 「이씨의 꿈에 나타난 유사종」 「민기문에게 나타난 친구의 혼령」 「되살아난 명원군의 당부」 등이 있다.

을 알 수 있다.[201] 이런 현상은 조선 시대에 행해진 제사의 귀신관이 확립되었음을 간접적으로 입증하고 있다.

조선 시대에 사대부들이 제사 의례와 연관해서 중국과는 다른 사고와 관념을 가지고 있었다는 것을 입증할 수 있는 또 다른 근거가 있다. 그것은 바로 조선 중기 이후에 생긴, 생일에 제사를 지내는 풍습이다. 이 풍습과 관련하여 『천예록』에는 재미있는 이야기가 실려 있다.

> 박내현의 죽은 아버지는 아들이 수령으로 있는 고을 동헌에 들어와 배가 고프니 찬을 마련하라고 요구했다. 술과 음식을 대접하고 송별한 후에야 아들은 아버지가 이미 죽었음을 깨닫는다. 그날은 바로 아버지의 생신날이었으니, 이로부터 그 집안은 생신날에 제사를 지내는 것을 규례로 삼았다고 한다.[202]

생일에 제사를 지내는 풍습은 『주자가례』에서는 그 유례를 찾아볼 수 없는 조선 특유의 제사 의례다. 이러한 제사 의례가 예에 합당한가에 대한 제자의 질문에 퇴계 이황은 이렇게 대답했다. "생신제는 근세에 와서 생긴 풍속인데, 우리 집처럼 가난한 가문에서는 거행할 수가 없다. 그런데 다들 지낸다니 내 마음이 쓰리고 아프구나."[203] 이러한 생신제는 조선 시대 중기 이후에 사대부 계층에서 유행하게 되는데 이는 유교 이념의 확산으로도 볼 수 있지만 한편으로는 한국 재래의 귀

201) 김정숙(2008), "조선시대 필기·야담집 속 귀신·요귀담의 변화양상", 『한자한문교육』 21집, 한국한자한문교육학회, pp.69~70.
202) 『천예록』 「생신 날 죽은 아버지가 나타나 젯밥을 요구하다」 임방 저, 정환국 역, 성균관대출판부, 2005.
203) 권오봉(1989), "변례에 관한 퇴계선생의 예강", 「퇴계학보」 61집, 퇴계학연구원, pp.61~62에서 재인용.

신관이 사람들의 의식 세계에서 자리를 확보하는 사건으로도 간주될 수 있을 것이다.

　조선의 사대부 층은 자신들의 특별한 사회적 지위를 강조하고 유지하기 위해 유교 사상으로 무장했는데 이를 위해 제사 의례에 많은 정성을 들였다. 이때 사대부 층의 내면 의식에는 정성에 따라 화복을 내리는 조상의 혼령이 실제로 존재한다는 관념이 자리 잡았을 것이고 이에 따라 이러한 귀신관이 무의식적으로 작동하고 있었을 것이다. 이런 맥락에서 본다면 조선 사람들이 열정적으로 제사를 지낸 데에는 다음과 같은 이유가 있는 것으로 보인다. 우선 외부적으로는 유교 사상을 따라야 한다는 큰 요구가 있었다. 그러나 내면적으로는 귀신(조상신)으로부터 지킴을 받고 싶다는 갈망이 있어 이 두 요소가 결합되면서 조선을 제사의 나라로 만든 것 아닌가 하는 생각이다. 성리학은 무교나 불교와 관련된 다양한 신령들을 배척했지만 조선 시대의 사대부들이 귀신이나 신령에 대해 가졌던 믿음이나 그들의 보우에 대한 갈망은 사라지지 않았다. 그들은 유교식 제사의례의 대상인 귀신의 실존 여부가 확실하지 않다는 문제점을 이용하여 재래의 다양한 귀신을 조상 신령으로 대체하여 죽음이나 전란, 재앙 등에 대한 불안을 달랬던 것으로 보인다. 이렇게 보면 조선 시대의 제사는 유교의 종법적 가족주의와 고유의 귀신관이 결합한 산물이라는 시각도 가능할 것이다.

민중에게 유교의 제사는 종교일 뿐!　지금까지 지식인층을 대상으로 유교의 토착화 과정에 나타난 재래의 귀신관의 추이에 대해 살펴보았는데 민중에게는 유교의 토착화가 그렇게 복잡한 문제가 아니었다. 조선의 지식인들은 성리학을 받아들인 후에 그 귀신관에 대해 회의적인 태도를 갖고 있다가 나중에 재래의 귀신관 쪽으로 기울어졌다면 민중은 그저 또 하나의 기복적인 의식으로 유교의 제사를 받아

들였다.

유동식에 따르면 민중이 받아들인 유교는 "제사 종교"였다. 그는 조선의 민중이 유교의 제사를 받아들였던 이유에 대해 "제사가 단순히 쉬운 실천 때문만이 아니라, 거기에는 전통적인 종교의식과 잘 부합되는 것이 있기 때문으로 판단된다. 제상을 차려놓고 굿을 하는 것이나 공양을 드리며 예불하는 전통적인 종교의례는 그대로 조상 제사의례로 연결될 수가 있었다"고 분석했다.[204] 조선의 민중이 빚을 내서라도 열정적이고 정성스럽게 제사를 지냈던 것은 효를 실천하기보다는 조상의 보호와 축복을 받기 위한 것으로 보인다. 또한 조선 시대에 조상의 묘지풍수설이 흥행한 것도 이와 같은 이유 때문일 것이다. 조선 시대에 민중은 죽은 조상의 혼령을 가문의 화복을 주관하는 존재로 여겼다. 따라서 그들에게 있어 조상이 안식하게 되는 묘지의 풍수는 매우 중요한 것으로 인식될 수밖에 없었다. 조선인이 신봉한 풍수 사상에서도 그들이 견지하고 있던 귀신관을 유추해낼 수 있지만 그 내용이 지금까지 본 것과 그다지 다르지 않아 생략해도 되겠다.

지금까지 우리는 불교, 도교, 유교 등과 같은 외래 종교가 도입되는 과정에서 고유의 세계관이 어떤 식으로 계승되었는지에 대해 살펴보았다. 이것을 요약해보면 다음과 같다. 불교가 도입되면서 한국의 토착신앙은 불교적으로 정리·개편되었고 무당이 하던 기능은 승려가 대신하게 되었다. 이와 함께 무교의 신들은 불교식의 이름을 갖게 되었고 불교신의 대열에 편입된다. 그러나 한국 재래의 세계관, 즉 가치관이나 자연관, 그리고 신령관은 바뀌지 않았다. 그것들은 대신 불교신앙의 범주 속으로 들어가 그 핵심에 적용되어 버렸다. 일정한 교리나 의례, 교단 등을 갖추고 있지 않은 무교는 불교라는 고등 종교의 틀을 빌려 불교의 체계와 습합

204) 유동식(1978), 『민속종교와 한국문화』, 현대사상사, p.110.

되어버린 것이다. 그리고 이러한 습합은 일시적으로 그친 것이 아니라 긴 세월 동안 유지되고 계승되었다.

한편 도교의 도입은 제도적이거나 형식적인 것에 그쳤다. 신선의 이름이나 종교 체제 등 형식적인 내용은 무교에 흡수되었지만 도교의 종교 사상이나 세계관, 가치관 등은 한반도에 뿌리내리지 못했다. 따라서 재래의 무교적인 세계관은 당연히 도교로 인해 사라지지 않았고 그대로 계승될 수 있었다.

유교 도입의 경우 유교의 영향력은 불교와 도교의 도입 때보다 더 강했던 것으로 보인다. 그럼에도 불구하고 유교의 토착화 과정에서 고유의 세계관, 가치관이 작용하고 있는 것을 발견할 수 있었다. 퇴계, 율곡과 같은 유학자가 지니고 있던 하늘, 귀신 등에 대한 태도가 고유 세계관의 신령 신앙과 일치하고, 유교 제례에 대한 인식에서도 한국 고유의 귀신관이 엿보인다. 그리고 민중들에게는 유교가 제사 종교로 인식되었고, 제사는 또 하나의 기복적인 의식으로 받아들여졌다.

2) 한국 고유 사상의 가치관 및 실천관

지금까지 우리는 한국 고유 사상의 세계관에 대해 보았다. 그 다음 작업으로 이 장에서는 순서에 따라 한국 고유 사상의 가치관 및 실천관을 살펴보고자 한다. 이 작업을 진행하기에 앞서 먼저 한국 고대 종교를 지칭하는 용어부터 규정해야 할 필요가 있다.

한국 고대의 토착 종교를 지칭하는 용어는 아직 통일된 것이 없고 각 연구자 나름대로 재래신앙, 토속신앙, 원시종교, 신교(神敎), 무교(巫敎), 선교(仙敎)등과 같은 명칭으로 부르고 있다. 이러한 상황은 한국 고대 종교의 성격이 아직 확실하게 규

명되지 못하고 있는 현실을 간접적으로 보여주는 듯 하다.[205] 이와 같은 토착신 앙에는 주술, 신령들에 대한 신앙, 신화적인 개념, 접신술 등 여러 요소가 포함되어 있다. 필자의 생각에 이처럼 복합적인 의미를 표현하는 용어로서 가장 위험 부담이 적은 것은 샤머니즘이다. 그 이유는 고대 샤먼은 접신(接神)하는 종교적 체험을 보여줌으로써 사람들로부터 인정받았으며 고대사회의 종교계에서 지배적인 역할을 했기 때문이다. 뿐만 아니라 한국 고대의 토착 종교 현상들의 뿌리가 샤머니즘에 있다는 것은 대부분의 학자가 인정하는 바이다. 그런데 세계 다른 지역의 샤머니즘과 비교해볼 때 한국 고대의 샤머니즘은 고유한 특수성을 갖고 있다. 따라서 본 연구에서는 한국 고대의 토착적인 종교를 샤머니즘이라는 보편 용어로 부르기보다 한국어인 '무교'로 부르는 것이 합당하다고 본다. 그래야 한국의 샤머니즘이 가지고 있는 특성이 드러난다.

A. 무교의 가치관

사람들이 추구하는 이상

이제부터 무교를 신봉했던 한국인들의 가치관에 대해 살펴보려고 하는데 그것을 알아내려면 한국인들이 궁극적으로 추구하는 이상을 살펴보아야 한다. 그 이상에는 사람들이 가장 귀중하게 생각하는 가치가 들어 있기 때문이다. 앞에서 유교를 신봉하는 중국인들의 가치관을 분석할 때 우리는 유교 경전을 중심으로 살펴보았다. 중국인들의 가치관이 형성하는 데에 가장 큰 영향을 준 유교의 이상이 경전 안에 담겨 있었기 때문이다. 그렇다면 무교를 신봉하는 한국인의 이상이나

205) 서영대(1997), 『한국고대종교 연구사』, 『해방후 50년 한국종교 연구사』 도서출판 창, p.223.

가치관을 알아보기 위해 우리는 무엇을 해야 할까? 주지하다시피 무교에는 참고할 만한 경전이 없다. 따라서 우리는 유교의 경전에 버금가는 것을 무교에서 찾아야 한다. 다행히 그런 것이 무교 안에 있다. 무당들이 불렀던 노래, 즉 무가(巫歌)가 그것이다. 무가는 신령과 교제하는 수단이다. 따라서 여기에는 무교가 가장 소중하게 생각하는 이상이나 가치가 들어 있다.

무교를 신봉했던 사람들의 꿈과 소원은 무가 중에서도 청배가(請拜歌)라는 노래에 잘 나타나 있다. 무당이 부르는 이 청배가는 두 부분으로 구성되어 있는데 앞부분은 신령을 초대하는 내용이고 뒷부분은 사람들이 자신의 소원을 신령에게 이루게 해달라고 청하는 내용이다. 따라서 청배가에는 사람들의 소원과 이상이 그대로 담겨 있다. 청배가의 가사를 분석하면 무교를 신봉하던 한국 사람들의 이상이 무엇인지, 최고로 여기는 가치가 무엇인지 등이 드러날 것이다.

이 청배가는 신령들에게 올리는 것이다. 그런데 무교에 나오는 신령들의 성격은 모두 다르기 때문에 각 신령에게 올리는 청배가도 다르게 표현되어 있다. 제석신, 대감신, 성조신은 무교의 삼대주신이라 먼저 이 삼대(三大) 신령에 대한 청배가부터 살펴보기로 한다. 우선 제석신에 대한 청배가를 보면, 이 청배가 중에서 한국인의 소원을 잘 표현한 구절을 발췌하여 정리하면 아래와 같다.

짧은 명 길게 잇고
길고긴 명 서리 담아
무쇠 목숨에 돌끈 달고
바위 목숨에 쇠끈 달아
여든에 퇴를 달게
도와주신 성존불사.

제석신은 수복신(壽福神)이다. 따라서 사람들이 제석신에게 기원하는 것은 연명장수(延命長壽)다. 연명장수라는 것은 저승, 즉 죽음 이후의 세계에 대한 동경이 아니라 현생의 연장을 뜻한다. 이 현세의 세상에서 오래오래 살기를 원하는 것이다. 무교의 굿 중에 죽은 자의 영혼을 저승으로 보내는 사령제(死靈祭)가 있는데 이는 죽은 사람의 명복을 빌기보다 후손들의 편안한 삶을 위하는 성격이 더 강하다.[207) 현세 수명의 연장을 기원하는 무교식의 가치관은 죽음 이후의 세계를 기피하고 논의하지 않는 유교보다 훨씬 직설적이고 직접적인 것으로 보인다.

다음으로 대감신에게 올리는 청배가를 보자.

허씨 양위가 나갈 제는 빈 몸이요
들어올 때는 찬바리라
수레대에도 실어드려
먹고 남게 도와주고
쓰고 남게 도와주든 몸주대감
보물대감 재물대감이 아니시냐

<div align="right">- 대감신(大監神) 청배가[208)</div>

이 청배가에서 대감신은 아주 노골적이고 직설적으로 표현되어 있다. "보물대

206) 赤松智城, 秋葉隆(1937),『韓國巫俗の硏究』上卷, 大阪屋號書店, p.89.
207) 유동식(1975),『한국무교의 역사와 구조』연세대학교 출판부, p.328.
208) 赤松智城, 秋葉隆(1937), 위의 책, p.101.

감", "재물대감"이라고 불리는 대감신은 무교에서 재복(財福)을 주관하는 신으로 사람들이 부귀영화를 청할 때 비는 대상이다. 사람들이 현세에서 이루고자 하는 것은 긴 수명과 더불어 풍요로운 물질적인 삶이다. 사람들은 여기에서 대감신에게 대놓고 재복을 달라고 청하고 있다.

마지막으로 성조신에게 올리는 청배가의 한 구절을 읽어보기로 한다.

이 가중이 부하도록
소원 성취하도록
가중에 탈 없도록
잡귀잡신이 범접 못 하도록
부대 거두어 주사이다.
-- 성조신(成造神) 청배가[209]

성조신은 무교에서 주재신(主宰神)의 성격을 지니는 신령으로 인간 세상의 화복(禍福)을 주관하는 신으로 여겨진다. 사람들이 성조신에게 기원하는 것은 위에서 이미 논의했던 제석신이나 대감신과 마찬가지로 현세적이고 물질적인 것이다. 이와 같은 무교식의 이상(理想)에 대해 유동식은 "이 세상적이요, 육체적이요, 현재적인 가치 체계"이고 "현세적 공리적 가치 체계"라고 정의했다. 그리고 이러한 특징에 대해 그는 무교적인 이상이나 가치관에는 신령과 자기의 수직적인 관계만 있다고 지적했다. 사회에서 발생하는 자기와 타인, 인간들 사이의 횡(橫)적인 사회 관계에 대해서는 관심이 없다는 것이다. 신령에게 빌어서 장수하여 부귀영화를

209) 손진태(1934), 『조선신가유편』 향토연구사, p.209.

누리며 무탈한 삶을 살면 됐지 더 이상의 관계에 대해서는 별 관심이 없다. 따라서 한국 무교에는 자기 자신을 "객관화할 공동사회 개념" 같은 것이 없어서 "공동사회를 전체로 한 윤리 관념"이 결여되어 있다는 것이 그의 주장이다.[210]

(2) 궁극적인 가치

앞에서 논의한 것은 사람들이 항시 갖고 있는 일반적인 이상이라고 할 수 있다. 이 이외에 사람들은 살아가면서 자신의 힘으로 해결할 수 없는 일이나 이룰 수 없는 일이 닥치게 될 때 초자연적인 존재의 위력에 의탁하는 경우가 있다. 최준식(1998)이 "무교는 사람들이 평상시 일반적인 방법으로는 풀 수 없는 큰 문제에 직면했을 때 무당의 중개를 빌려 신령들의 도움을 청하는 종교라고 정의할 수 있다"[211]고 무교의 의미를 해석하듯이 무교는 이와 같은 기능을 갖고 있다. 이 직능을 행사하는 사람이 무당이지만 무당에게 그 힘을 주고 이 기능을 가능케 해주는 것은 초월적인 존재인 신령이다.

앞에서 논의했던 일반적인 이상의 경우도 마찬가지다. 현세의 장수, 건강, 재물, 복락 등 가치를 제공하는 원천은 모두 무교의 초월적인 신령들이다. 따라서 무교에서 최고의 가치는 신령인데, 사제인 무당이든 단골인 신도든 그들의 신앙, 정성, 믿음은 모두 신령을 향하고 있다.

무교의 신령을 종류별로 나누면 천신류, 지신류, 인신류, 잡귀류 등으로 분류할 수 있다. 이 중에 천신과 지신은 60% 이상을 차지하고 있어 주류라고 할 수 있다. 이 신령들은 일, 월, 성, 신에 관한 신령, 또는 산, 물 등 자연에 있는 사물이나 현상

210) 유동식(1975), 위의 책, p.328.
211) 최준식(1998), 『한국의 종교, 문화로 읽는다 1』 사계절, p.20.

을 의인화하여 만든 신령들이다.[212] 이들은 한국 고유 사상의 세계관에서 살펴본 바와 같이 자연과 밀접한 관계를 맺고 있으며 자연적인 특징을 지닌 초월적인 존재다.

자연적인 특징 외에 무교의 신령들은 여러 특징을 갖고 있다. 먼저 신령들은 선악의 구분이 분명하지 않다는 점을 들 수 있다. 신령을 선신과 악신으로 나누어 신봉하는 것이 아니라 성격이 다른 신령을 서로 다른 방법으로 대접할 뿐이다. 무교의 세계관에서는 횡(橫)적인 사회관계에 관심이 없어 윤리 관념이나 도덕적인 요구가 결여되어 있다고 했다. 따라서 신령을 도덕적인 기준에서 선악 판단을 하지 않는 것은 당연한 것이라 할 수 있다. 다른 시각에서 보면 무교의 신령은 인간의 무조건적인 신뢰나 신앙, 의지를 받고 있는 존재인지라 인간이 감히 신령을 도덕적인 기준으로 판단할 수 없을지도 모르겠다. 따라서 무교의 신봉자들은, 착한 신령은 의지하고 정성으로 모심으로써 복을 얻고, 병이나 탈을 주는 좋지 않은 신령들은 달래는 식으로 대접한다.

또 무교의 신령은 인간적인 모습으로 나타난다는 특징이 있다. 앞에서 언급한 것처럼 다정한 신령이나 인간과 흥정하는 신령이 있는가 하면, 대감신처럼 탐욕스러운 신령도 있다. 그런가 하면 "때로는 정성이 부족하다고 호통을 쳐서 신도가 그 호통에 놀란 척하며 돈을 내고 마구 빌면 '오냐, 용서해 주마' 하면서 복을 내리겠다고 약속하는 등"[213] 신령에게서 많은 인간적인 면모가 발견되기도 한다.

212) 최준식, 위의 책, p.50.
213) 최준식, 위의 책, pp.52-53.

B. 실현 방법

이제 무교의 실천관에 대해서 살펴볼 터인데 사실 무교에서 말하는 일반적인 가치를 실현하는 방법은 이미 앞에서 세계관, 가치관을 논의하는 과정에 여러 번 등장했다. 그 방법은 다름 아닌 신령을 신뢰하고 정성으로 비는 것이다. 그러나 이를 실천하려 할 때 아무나 초월적인 신령과 통할 수 있는 것은 아니고 극소수의 신령한 인간, 즉 무당의 힘을 빌려야 한다.

여기서 주의해야 할 것은 무당이 아무 때나 그리고 아무 곳에서나 인간과 신령을 소통해주는 것이 아니라는 것이다. 일정한 판이 형성되어야 하고 특수한 방법으로 신령과 연결해야 하는데 이 판이 바로 굿이다. 최준식은 무(巫) 자의 형태가 무당이 굿을 하는 모습을 설명해준다고 주장했다. 그에 따르면 이 글자의 위의 선(一)은 하늘을, 아래의 선(一)은 땅을, 그것을 연결하는 수직선(丨)은 무당을 상징한다. 그리고 여기서 중요한 것은 수직선 양쪽에 있는 두 명의 사람(ㅅㅅ)인데 이는 춤추는 모습을 형상화한 것이라고 한다. 즉 무당들이 "노래를 곁들인 춤을 춤으로써" 망아지경에 빠져 "신령을 접대하고 그 말씀을 받아 신도들에게 전하는 것이다."[214] 여기서 무교적인 실천관의 중요한 특징이 발견되는데 바로 가무를 통해 망아경에 빠져 신을 받아들이는 가무강신(歌舞降神)이란 방법이다. 이 방법은 가무와 망아경, 그리고 강신 이렇게 3단계로 나뉘는데 이것을 단계별로 살펴보기로 하자.

첫 단계인 '가무'부터 보자. 무교에서 가무는 무당이 엑스터시, 즉 망아경에 들어가는 수단으로 사용된다. 무당은 춤을 추고 노래하면서 굿을 진행하는데 엑스

214) 최준식, 위의 책, p.21.

터시 상태에 이르기 위해 동작이 단순한 도약무와 회전무를 반복적으로 추며 서서히 망아경의 상태로 진입한다. 춤과 노래는 무당이 엑스터시로 들어가는 수단인 만큼 중요한 요소라 할 수 있다.

그런데 문제는 한국 무교의 춤과 노래에 관한 자료를 찾기 어렵다는 것이다. 러시아의 인류학자인 조르니츠카야(Zornickaja M, Ja.)가 야쿠트 샤먼의 춤에 대해 기록한 내용을 보면, 샤먼은 말 춤, 오리 춤, 매 춤, 순록 춤 등 동물 춤을 추다가 도약무와 회전무를 반복적으로 추며 서서히 망아 상태에 이른다고 기록하고 있다. 그는 시베리아 샤먼의 춤을 동물 춤과 엑스터시를 위한 도약무, 회전무 등으로 나누었는데 이들 춤들은 규격화된 양식이 없는 즉흥적인 춤이라고 주장했다. 그리고 언제나 단순하고 분명한 반복적인 리듬 음악을 사용한다고 한다.[215] 한국 무교의 상황도 이와 비슷해 보인다. 춤은 규격화된 양식이 없고 즉흥적인 반면 음악은 복잡하고 정해진 틀이 없는 다양한 장단이 사용된다. 그러다가 망아경에 진입할 때에는 강력하고 반복적인 리듬이 연주된다.

다음은 중간 단계인 망아경에 대해 보자. 망아경에 빠져 신령과 소통하는 것은 한국 무교의 특징이자 시베리아 샤머니즘의 보편적인 방법이기도 한다. 엘리아데는 이 망아경 상태를 '엑스터시'라고 규정하고 샤머니즘을 '엑스터시의 기술'이라고 정의했다.[216] 이것은 시간 속에 살고 있는 인간이 엑스터시를 통해 혼돈 속에서 자신을 해체하면 자유의 세계로 들어갈 수 있는 것을 말한다. 엘리아데에 의하면 샤머니즘의 독자성은 샤먼과 신령 간의 관계에 있는 것이 아니라, 샤먼에게 특별한 능력을 불러일으키는 엑스터시의 체험에 있다. 샤먼은 엑스터시의 체험을 통해 신령과 만날 수 있기 때문이다. 그런데 사실 엑스터시는 샤머니즘에만 있는

215) Vilmos Dioszegi(1978), 『시베리아의 샤머니즘』 최길성 역(1988), 민음사, p.303.

216) 엘리아데/듀이(1964), 『샤머니즘, 인간성과 행위』 문상희·신일철 역(1992), 삼성출판사, p.43.

특유한 방법은 아니다. 종교사적 자료를 보면 다른 종교에도 다양한 엑스터시 체험이 있다. 하지만 엑스터시를 통해 신령과 만날 수 있는 존재는 샤먼, 즉 무당뿐이다.

　마지막은 강신의 단계다. 이 단계는 한국 무교의 독자적인 특징이라고 할 수 있다. 엘리아데가 샤먼의 특수성으로 강조한 "천계 상승과 지하계 하강을 불러일으키는 엑스터시"[217]라는 정의에서 볼 수 있듯이 다른 나라의 샤먼들은 신령을 만나기 위해 그의 영혼이 천계로 상승하거나 지하계로 하강하는 방법을 사용한다. 이처럼 혼이 육체를 떠나는 트랜스 상태는 영혼 여행(soul journey)이라고도 불린다. 그런데 이와는 달리 한국의 무당은 신령을 불러 자신의 육체 안으로 들어오게 한다. 신령이 무당의 몸으로 들리는 것이고 신령이 내려오는 것이라 한국에서는 이를 '신들림'이나 '신내림'이라고 한다. 신들림이나 신내림을 받았다고 무당이 신에게 휘둘리거나 사로잡히는 것은 아니다. 무당은 자신의 뜻과 필요에 따라 자발적이고 주체적으로 신령을 불러오고 또 신을 돌려보낼 능력이 있다. 따라서 이런 관점에서 볼 때 한국 무당은 "신들림을 통제할 수 있는 존재"[218]라고 규정할 수 있다.

　한국 무당의 신들림과 시베리아 샤먼의 트랜스 간의 차이에 대해 최준식은 두 문화권의 특수성을 가지고 해석하는데 농경문화가 지배적인 한국에서는 무당이 정착형 특징을 지니고 있어 수용적인 경향이 강하는 반면, 수렵 문화에 속한 시베리아 샤먼은 스스로 찾아나서는 경향을 갖고 있다고 추론했다.[219] 한국 무당의 이와 같은 수동적인 성격은 앞에서 논의했던 한국 고유의 세계관과도 관련이 있어

217) 엘리아데/듀이, 위의 책, p.22.
218) 이용범, "한국문속과 시베리아 샤머니즘의 비교-접신체험과 신개념을 중심으로", 『비교민속학』 제53집, p.206.
219) 최준식, 위의 책, p.23.

보인다. 앞에서 본 것처럼 한국인은 신령에게 의존적인 태도를 갖는데 무당에게서도 비슷한 성향이 보인다는 것이다.

이상으로 한국의 무당이 가치관을 실천하는 방법과 과정에 대해 살펴보았다. 이제 우리가 할 일은 한국 무당의 이러한 세계관이 한국 예술의 자연미가 구현되는 데에 어떤 흔적을 보이는가를 탐구하는 일이다. 이 작업은 뒤에서 한국 예술, 그 중에서도 건축과 원림에 나타난 자연미를 분석하면서 구체적으로 보게 될 것이다.

Ⅲ

한중(韓中) 궁궐 원림에 나타난
양국 예술의 자연성 비교

서론: 선행 연구 고찰하기

이제 우리는 진정한 의미에서 본설에 도달했다. 이 장에서 우리는 한국의 창덕궁 후원과 중국의 이화원을 비교할 터인데 이 작업을 위해서 먼저 검토할 것이 있다. 자연성을 중심으로 한 양국의 예술미에 대한 선행 연구들을 고찰하는 일이다. 그런데 큰 문제가 있다. 한국 쪽은 이 주제에 대한 연구가 꽤 풍부한데 중국 쪽은 거의 없다는 것이다. 왜 이런 일이 벌어졌는가에 대해서는 앞에서 이미 밝혔다. 중국인들은 자신들의 예술을 보편적이라고 생각해 굳이 특징 따위를 규명하려고 하지 않았다는 것이 그것이다. 또 한국학자와 중국학자들이 자연성에 대해 갖는 생각이 상당히 다른 것도 문제로 지적했다. 어떻든 이런 문제 때문에 우리는 이 장에서 한국 예술에 나타난 자연성 개념을 중심으로 논해야 할 것이다. 만일 이 작업에 성공한다면 중국 예술의 자연성 개념도 비교를 통해 자연스럽게 드러날 것

으로 희망해본다.

한국 예술에 나타난 자연성에 대한 논구는 뜻밖에도 서양의 학자들이 먼저 시작했다. 그 가운데 몇몇을 보면, 우선 슈멜츠(J. Schmeltz)는 1891년에 유럽에서 열린 한국 미술품 전시회 카탈로그에서 한국미의 본질을 자연성이라고 규명했다.[220] 그런가 하면 에른스트 짐머만(Ernst Zimmermann)은 그의 저서 『한국 미술』에서 "한·중·일 동양 삼국의 건축과 조형물에 나타난 미적 특징을, 첫째, 좌우 대칭, 둘째, 유기적 구축물의 절대적인 비례관계, 셋째, 직선에 대한 공포" 등으로 표현했고 특히 한국미술 전반에 대해 그는 "한국인의 자연에 대한 지향성"을 지적하였다. [221] 19세기 말에 유럽인이 한국미에 대해 가진 첫인상은 뚜렷한 자연성이었다. 그러나 보다 더 전문적인 연구는 에카르트를 기다려야만 했다. 이제부터 우리는 자연성을 위시해서 한국 예술을 전반적으로 다룬 대표적인 학자들의 연구 성과를 고찰할 것이다. 본 연구에서 선정한 연구 대상 학자의 목록을 정리하면 아래 표와 같다. 우리는 이들의 연구를 비판적으로 분석하고 그들의 이론이 자연성 개념과 어떤 관계를 갖는지에 대해 중점적으로 논의할 것이다.

220) J. D. E. Schmeltz(1891), Die Sammlungen aus Korea im ethnographischen Reichsmuseum zu Leiden, Leiden, 18. 권영필(1994), 『미적 상상력과 미술사학』, pp.76-77.

221) Ernst Zimmermann(1902), 『Koreanische Kunst, Harmburg』, 권영필, 위의 책, p.78에서 재인용.

표 1 : 연구 대상 학자 목록

이름	생/졸	전공 분야
안드레 에카르트[224] (Andre Eckardt)	1884-1974	미술사
야나기 무네요시(柳宗悦)[225]	1889-1961	철학
고유섭[226]	1905-1944	미학, 미술사
김원용[227]	1922-1993	고고미술학
조요한[228]	1926-2002	철학
권영필[229]	1941-	미술철학
최준식[230]	1956-	종교학

A. 학자별 연구 성과 검토

(1) 안드레 에카르트

안드레 에카르트의 『조선미술사』는 한국 미술을 세계 미술 가운데 하나로 본 최초의 저술이다. 그는 이 방대한 책에서 건축, 조각, 회화, 공예 등 한국예술의 다양한 분야를 실증주의적인 방법으로 분석했을 뿐만 아니라 책의 마지막 장에서는

222) 안드레 에카르트의 주요 저서로는 『조선미술사』(1929)가 있다.

223) 야나기 무네요시의 주요 저서로는 『조선과 그 예술』(1923), 『신과 미』(1925), 『공예의 길』(1928), 『공예미론』(1929), 『공예문화』(1942), 『미의 법문』(1948), 『무유호추의 원』(1957), 『미의 정토』(1960), 『법과 미』(1961) 등이 있다.

224) 고유섭의 주요 저서로는 『한국미술사급미학 논고』(1963), 『한국미술문화사 논총』(1966), 『조선탑파의 연구』(2010), 『송도의 고적』(1977) 등이 있다.

225) 김원용의 주요 저서로는 『한국문화의기원』(1964), 『한국미술사』(1968), 『한국미의 탐구』(1978), 『한국미술사 연구』(1987), 『민족예술에서 본 한국의 미』(1962) 등이 있다.

226) 조요한의 주요 저서로는 『예술철학』(1973), 『한국미의 조명』(1999) 등이 있다.

227) 권영필의 주요 저서로는 『실크로드미술』(1997), 『한국미학시론』(1997), 『미적 상상력과 미술사학』(2000), 『한국의 미를 다시 읽는다』(2005) 등이 있다.

228) 최준식의 주요 저서로는 『한국미, 그 자유분방함의 미학』(2000), 『한국인은 왜 틀을 거부하는가』(2002), 『한국인을 춤추게 하라』(2007), 『한국의 신기』(2012), 『우리 예술문화』(2015) 등이 있다.

'조선미술의 특징'에 대한 자신의 관점을 서술했다.

에카르트는 한국미의 특징을 제시할 때 종종 중국이나 일본과 비교하면서 한국미의 특징을 부각시켰다. 가장 많이 인용되는 내용은 다음과 같다. "중국에서는 여성의 전족, 일본에서는 분재라는 불구의 것이 이상적인 미가 되었으나 조선의 경우는 이러한 것과는 전혀 관계가 없다. 결국 조선은 항상 아름다움에 대해 자연스러운 감각을 지니고 있으며, 그 아름다움이 극치를 이룰 때 그것을 고전적으로 표현했던 것이다."229) 에카르트가 인식하는 중국과 일본의 미적 이상은 불구, 즉 자연 원래의 상태를 과장하거나 왜곡한 것인데 이와 달리 조선인은 자연스러운 감각을 지니고 있어 자연 원래의 상태를 미의 이상으로 여기고 이 사상을 고전적으로 표현했다고 주장했다.

에카르트가 말하는 '고전적'이란 무엇을 뜻하는 것일까? 그는 책의 결론 부분에서 한국예술의 특징을 장르별로 요약했다. 한국의 건축은 "비례가 적합하고, 자유롭고도 장중하며", "주위의 환경과 훌륭하게 조화되고 있다." 건축의 특징은 "단순하고 욕심이 없으며, 세세한 선과 비례뿐만 아니라 장식에서의 부드러운 색채 감각" 등이 뛰어나다고 주장했다. 한국의 조각에 대해서는 욕심이 없고 '간결성'이 있다고 평가하고 회화는 "강한 선에 의한 악센트와 보기 좋게 조화된 색채의 어우러짐"이 특징이라고고 했다. 도자기에는 "변화가 풍부한 형식, 명확하지만 억제된 장식", 색조의 "품위 있는 절제" 및 훌륭한 기술 등 두드러진 특징이 있다고 했다. 다른 수공예품에 대해서는 "형식에서의 완성도와 장식에서 부드럽고, 절도 있고, 우아한 선의 운영"을 특징으로 짚었다. 그는 예술 각 분야의 특징을 종합하여 한국 미술에는 "진지함", "간결하고 절도 있는 억제된 형식의 표현", "온화함과

229) 안드레 에카르트, 『조선미술사』 권영필 역(2003), 열화당, p.20.

절제" 등의 특징이 있다고 주장했다.[230]

한국 예술의 특징에 대한 묘사 중에 에카르트가 가장 많이 강조했던 것은 절도, 억제, 절제 등의 개념이다. 이는 곰브리치(E. H. Combrich)가 서양 고전미술에 대해 내렸던 해석과 일치한다. 곰브리치는 "서양 고전 미술의 특성으로서의 단순성"은 "서양 미술에서 절제라는 미적 이상이 고전적 영향에 의한 것"이라고 설명했다.[231] 즉 서양 고전미술의 미적 이상은 절제인데 이것이 미술 작품에 표현되면 단순함 혹은 간결함 등으로 나타난다는 것이다. 에카르트는 이와 같은 미적 시각으로 한국예술을 바라보고 한국의 예술에서 보이는 '과장과 왜곡이 없는 상태'를 '자연스러움'으로 인식하고 이 개념을 '평상시의 단순성'이나 '과욕이 없는 상태'로 연결했다. 에카르트가 주장하는 단순성, 간결성, 소박성 등과 같은 한국미의 특징은 이와 같은 맥락에서 나온 결론이다.

필자는 이 같은 그의 미적인 의식 구조와 사고방식에 동의하지 않는다. 한국의 예술 작품에 단순성, 간결성, 소박성 등 자연스러움의 표현이 있다는 데에는 동의한다. 그러나 이러한 특징들이 '절제', '억제' 등을 통해 이루어졌다고 하는 것은 동의할 수 없다. '절제'나 '억제'라는 것은 절제하거나 억제할 대상이 먼저 존재하고 그 대상이 적절한 수준의 선을 넘지 않도록 의도적으로 억누르는 것이다. 유럽에서는 이와 같은 예술적 정신이 로코코풍(17~18세기)이 지니고 있는 과도한 장식이나 사치스러운 화려함을 반대하는 배경에서 탄생되었다. 지나치고 사치스러운 것을 지양하기 위해 절제하고 억제한 것이다. 그러나 한국예술에는 지나친 화려함, 과도한 장식 등이 한 번도 존재해본 적이 없다. 따라서 이에 대한 억제나 절제 또한 당연히 있을 수 없다.

230) 위의 책, pp.373-376.
231) 위의 책, p.7.

한국 예술의 자연스러운 경지는 서양의 고전 미술처럼 장식 취미에서 생긴 '욕심'을 억제한 결과가 아니라 처음부터 '욕심'과 관계가 없는 개념이었다. 한국의 '자연스러움'이라는 미적 이상이나, 이 이상을 실천하는 '자연스러운' 제작 과정은 모두 '욕심'과 상관없는 다른 세계에서 이루어진 것이다. 이 같은 자연스러움은 자연을 최고 가치로 여기고 자연을 무조건적으로 신뢰하며 자연에게 무심히 자신을 맡기고 귀의하여 자아가 없는 상태에서만 만들어낼 수 있다.

에카르트가 한국 예술의 간결성에 대해 "명확하지만 억제된 장식", "최소한으로까지 감소되어 있다", 그리고 "장식의 사용에 유례없이 절도가 있는 것" 등으로 표현한 것은 한국 예술의 간결성을 서양 고전주의에서 말하는 것처럼 장식하려는 의도나 욕망을 억제하는 결과로 보는 관점에서 이해하고 있기 때문이다. 그러나 앞에서 말한 대로 한국 예술의 간결성은 '억제'와 '절제'의 결과가 아니라 애초부터 간결로 시작한 데에서 비롯된 것이다. 이에 대한 것은 뒤에서 자세히 논의할 것이다.

그러면 에카르트는 왜 한국 미술을 서양의 고전 미술로 오해했을까? 이는 가톨릭 선교사였던 그의 신분과 한국적 세계관에 대한 인식이 부족한 데에서 생겨난 문제로 생각한다. 그는 훌륭한 미학자였다. 따라서 철두철미하게 작품에 의존하는 실증적인 연구 방법, 그리고 예술과 종교를 연관해서 미를 탐구하는 태도를 갖고 있었다. 그는 실증적인 연구 방법을 통해 한국 예술의 양식적인 특징을 정확하게 파악하였다. 그러나 그가 갖고 있던 선교사 신분과 가톨릭 고유의 세계관은 그로 하여금 한국인의 생활관이나 미적 가치관을 읽어내는 데 방해 요인으로 작용했다. 그 결과로 한국 예술이 지닌 특징의 사상적인 근원을 찾지 못하는 아쉬움을 남겼다.

그런가 하면 에카르트는 가톨릭의 관점에 서서 조선인들에게는 "예술의 이상"

이 제한되어 있고 "예술의 이상을 실현하는 능력"이 결여되어 있다고 보았다. 그가 보기에 "조상 숭배나 유교는 (한국의) 예술가들에게 필요한 예술적 양분을 줄 수 없었고, 불교는 풍부한 여러 제의를 가졌음에도 역시 그 역할을 하지 못했다. 이 점에서 기독교와 불교를 비교할 수 없다. 우리(서양인들) 식의 개념인 이상을 불교는 알지 못한다. 불교에서는 모든 노력과 철학과 종교의 완성이 무로 돌아감이요, 침잠이요, 망각이기 때문이다."[232] 그는 이처럼 한국의 종교를 기독교와 비교하면서 한국 종교에는 내재된 예술적 이상이 존재하지 않는다고 주장했다. 그는 한국의 종교들은 한국 예술에서 장식 단계의 역할만 했고 한국인의 삶과 완전히 일치하여 생활 미술로 승화되지 못했다고 지적했다. 더 나아가서 이를 두고 그는 "내적인 통일성이나 결합력이 결여되어 있는 것"이라는 주장까지 했다. 그 결과로 작품의 세부, 선, 장식, 윤곽 등 "각 요소의 이질성 때문에 얼핏 독자적이라는 인상을 주는" 특징이 나타난다는 다소 이해하기 힘든 표현도 남겼다.

사실 에카르트의 시각은 예리하다고 할 수 있다. 외국인으로서 한국인이 자각하지 못한 외래 종교와 생활의 이질성을 읽어냈으니 말이다. 그러나 그는 가톨릭 선교사라는 요소가 부정적으로 작용한 때문인지 한국인의 의식 구조의 핵심을 이루는 한국 고유의 종교인 무교를 알지 못했고 더 나아가 무교와 한국예술의 연관성을 발견하지 못했다. 그가 지적한 것은 유교와 불교뿐이었다. 그의 눈에는 무교가 종교로 보이지 않았던 것이다. 즉 무교는 경전이나 명확한 교리, 신도의 조직, 풍부한 제의 등을 갖추고 있지 않은 것으로 간주해 가톨릭 선교사인 에카르트는 종교의 대열에서 제외한 것으로 추측된다. 이로 인해 그는 예리한 시각과 완벽한 미학 연구 체계를 제시했음에도 불구하고 한국미의 정체와 그 사상적 배경을 규

232) 안드레 에카르트, 위의 책, pp.21-22.

명하는 데에는 실패할 수 밖에 없었다.

(2) 야나기 무네요시

야나기 무네요시는 후대 학자에게 미친 영향력으로 보자면 한국미론 연구에서 가장 중요한 사람이라는 데에 이견이 없을 것이다. 그를 비판의 대상으로 만들었던 '비애의 미' 론은 사실 그다지 주목할 만한 내용이 아니다. 그가 한국 예술을 접한 초기에 삼깐 언급한 개념이었기 때문이다. 그리고 그 후 40여 년 동안 그는 민예론을 내세워 한국미론 연구사에 막대한 영향을 끼쳤다.

야나기의 민예론은 특수한 시대나 특수한 사상 배경에서 나온 산물이다. 20세기 초에 서양의 근대 미술은 "이성 중심주의, 인간 중심주의, 이원론에 기초한 표상주의, 엘리트주의" 등 많은 문제를 안고 있었다. 이때 한국 예술을 접하고 큰 감동을 받은 야나기는 자신이 전공했던 서양 근대 미술 개념을 가지고서는 한국 예술에 접근할 수 없다는 것을 발견했다. 그런 끝에 그는 엘리트주의의 한계를 넘어서기 위해 무명(無銘)의 잡기(雜器)에 시선을 돌렸다. 그리곤 자연, 단순, 불이(不二) 등과 같은 개념으로 새로운 미학 이론을 모색하기 시작했다. 그의 이론은 동아시아의 종교철학 사상을 배경으로 만들어졌다. 이것의 성과가 바로 불교 사상에 뿌리를 둔 야나기의 민예론이다. 이 같은 배경에서 "평범", "자연", "건강", "일상", "무명성", "소박", "무작위", "무기교의 기교" 등 서양 미학에는 없거나 발견하기 힘든 미적 개념들이 탄생하게 된다.233)

동양의 종교철학에 바탕에 둔 덕에 서양미학과 완전히 다른 개념을 갖게 된 민예론은 한국 예술미를 규명하는 데에 있어서 매우 중대한 의의를 갖고 있다. 야나

233) 이인범(2005), "영원한 미, 조선의 선에서 발견되다", 『한국의 미를 다시 읽는다』 권영필 외, 돌베개, pp.88-90.

기가 최고의 미적 가치로 여기는 불이미(不二美)를 논의할 때 그 전형을 한국의 분청사기, 백자 등과 같은 조형물에서 찾았기 때문이다. 그런데 여기서 주의해야 할 것은 한국 예술의 이러한 특징이 야나기가 주장하는 것처럼 불교에서 비롯된 것이 아니라는 것이다. 필자가 보기에 한국 예술의 이 같은 특징들은 무교가 중심이 된 한국 고대 사상에서 비롯된 것으로 보인다. 이 점은 앞에서 많이 다루었으니 여기서는 생략하겠다.

또 한 가지 간과하면 안 되는 것은, 야나기가 민예적인 특징으로 주장한 '무작위성', '소박', '무기교의 기교' 등과 같은 개념은 한국의 예술에서 민예적인 범주에만 국한되는 것은 아니라는 사실이다. 이러한 특징은 작품의 성격에 따라 정도의 차이는 있지만 한국 예술 전반에 보편적으로 존재하고 있다는 사실에 주목해야 할 것이다. 예를 들어 고려 청자나 조선 백자 같은 비민중적인 작품에도 이러한 특징이 보인다.

(3) 고유섭

고유섭은 서양 미학을 최초로 수용한 한국인이고 학문적으로 한국미를 논의한 최초의 한국인이다. 그는 야나기가 주장한 동아시아 민예의 보편적인 성격을 받아들이고 여기에 한국 예술의 특수성을 가미하여 더 구체적이고 심화된 미론을 제시했다. 한국미의 특징에 대한 그의 견해를 가장 집약적으로 보여주는 것은 1941년에 쓴 "조선 고대미술의 특색과 그 전승 문제"라는 논문이다. 여기서 그는 "무기교의 기교", "무계획의 계획", "무관심성", "비정제성", "비균제성", "어른 같은 아해", "구수한 큰 맛" 등과 같은 유명한 개념들을 논의했다. 이런 용어들이 말해주듯이 그는 야나기의 민예론을 거의 그대로 수용한 것으로 보인다. 그는 이와 같은 민예적 예술이 한국에서 발달한 이유에 대해 신앙과 생활이 미술과 분리되

어 있지 않기 때문이라고 지적했다.[234]

　'무기교의 기교', '무계획의 계획', '무관심성'은 한국의 민예에서 보이는 제작 태도를 말한다. 이 태도가 중요한 것은 이와 같은 제작 태도와 제작 과정을 통해 '비정제성', '비균제성', '질박함' 등과 같은 특징이 나오기 때문이다. '무관심성'은 "자연에 순응하는 심리로 변해", "세부를 위하지 않은 조소성이 있어 소대황잡한 비예술적인 결점"을 낳게 하는 점도 있지만 "세부에 있어 치밀하지 못한 점이 더 큰 전체로 포용되어 그곳에서 구수한 큰 맛을 이루게 되는 것은 확실히 예술적 특징의 하나"[235]라는 것이 고유섭의 주장이었다. 이러한 과정에 적요와 명랑이 공존되어 마치 '어른 같은 아해'의 모습이 보인다고 한다.

　조금 초점에서 빗나가는 이야기로 보일 수 있지만 필자가 보기에 이 '어른 같은 아해'라는 용어는 약간의 문제가 있어 보인다. 고유섭은 정교함을 의도적으로 추구하지 않고, 본능적인 장식 욕망을 억제하거나 감추지 않는 한국 미술의 모습을 아이와 같은 순진함과 천진난만함에 비유한 것으로 이해된다. 그런데 현실적인 입장에서 볼 때 이러한 예술 행위를 할 수 있는 것은 아이가 아니라 어른이다. 즉 작품을 제작하는 주체는 능숙한 솜씨와 발달된 기술력을 갖춘 장인이어야 한다는 것이다. 따라서 아이가 아니라 어른에 비유하는 것이 타당할 것이니 '어른 같은 아해'가 아니라 '아해 같은 어른'이라고 하는 것이 논리적으로 더 타당할 것이다.

(4) 김원룡

　김원룡은 한국 고고학의 아버지라고 불릴 만큼 고고학계의 태두로 간주된다. 그는 고고학과 미술사학의 전문가로서 실증적인 자세를 견지하면서 이전의 학자

234) 김임수(1999), "한국미술의 미적 특징 - 고유섭을 중심으로", 『미술 예술학 연구』 vol.9, pp.59-61.
235) 고유섭(1972), 『한국미술사급미학논고』 통문관, p.8.

들이 지역적인 구분이나 시대적 구분 없이 한국 미술의 특색을 일반화하는 태도에 대해 의문을 표했다. 이전 학자들의 연구와는 달리 그의 연구에는 시대별 미술의 특징과 역사 배경에 대한 검토가 포함되어 있다.[236]

김원룡은 시대별·왕조별로 한국 미술의 특징을 고찰한 후에 시대를 관통하는 일반적인 특색을 발견했다고 주장했다. 다소 길지만 그의 원문을 인용하여 그의 결론을 확인해 보자.

> 한국 고미술의 특색은 시대나 지역에 따라서 조금 차이는 있으나, 한편으로는 기본적인 공통성을 가지고 있다. 그것은 곧 대상을 있는 그대로 파악재현하려는 자연주의요, 철저한 '我'의 배제이다. 그러니까 그 결과는 자연의 조화를 그대로 받아들여서 재현하게 되는 것인데, 그러한 순수한 사고방식이 작가 자신의 창작일 경우에는 무의식 중에, 자연이 만들어 낸 것 같은 조화와 평형을 탄생시키는 모양이다. 그리고 그 조화가 '비조화의 조화', '무기교의 기교'일 때 그 오묘 불가사의한 조화의 상태나 효과를 '멋'이라고 부르고 있는 것이다.[237]

한국 미술의 특징에 대한 이와 같은 묘사는 야나기, 고유섭 등의 견해와 같은 맥락에 있는 것으로 보인다. 그러나 필자가 보기에 김원룡의 공헌은 예술 작품에 나타나는 정(靜)적인 특징보다 이러한 특징이 창출되는 제작 과정에 더 많은 관심을 두고 이 과정에서 드러난 자연적인 특징을 강조했다는 데에 있다. 그의 견해에 따

236) 이주형(2005), "미추를 초월한, 미 이전의 세계", 『한국의 미를 다시 읽는다』 권영필 외, 돌베개, pp.248-249.
237) 김원룡(1998), 『한국미의 탐구』 열화당, p.31.

라 한국 미술이 제작되는 과정을 보면, "대상을 그대로 파악 재현하려는" 자연적인 태도를 갖고, "아"를 배제하며 "무의식 중에 자연이 만들어 낸 것 같은 조화와 평형을 탄생시키는" 자연적인 과정을 통해 "비조화의 조화"라는 아주 자연스러운 결과가 도출된다는 것이 그것이다.

하지만 이 같은 그의 자연주의 미론은 용어의 적절성 문제 때문에 많은 지적과 비판을 받았다. 가장 큰 문제는 '자연주의'라는 용어이다. 이 용이는 이미 서양 철학에서 19세기부터 사용되었는데 서양의 자연주의는 김원룡이 말하는 자연주의와 다르다. 그저 다른 것이 아니라 같은 점이 하나도 없다. 서양의 자연주의는 대상을 있는 그대로 묘사하는 현실주의에서 탄생한 것이기 때문이다. 다시 말해 대상을 자연과학자의 눈으로 분석하고 관찰해서 묘사하는 것이라는 것이다. 여기서 '자연'은 자연계에 있는 사물을 가리키는 확실한 객체(object)다.

이에 비해 김원룡이 주장한 '한국적인 자연주의'는 이보다 훨씬 정의하기가 어렵고 모호한 용어다. 먼저 그가 말한 '자연주의' 중 '자연'의 범주부터 살펴보자. 김원룡은 자연주의의 자연에 대해 정의하지는 않았지만 그의 글을 통해 그가 말한 자연의 함의를 파악할 수 있다. 그는 자연을 다양한 의미로 사용한 것으로 보인다. 우선 "한국미술은 인공을 회피하는 자연에의 순응"[238]이란 문구를 보면 여기서는 자연이 초월적인 존재와 대자연이라는 두 개념의 범주가 중첩되는 개념으로 사용되었다. 또 "이 맑은 하늘 밑, 부드러운 산수 속에 한국의 백성들이 살고 있는 것이다. 이것이 바로 한국의 미의 세계요, 이 자연의 미가 바로 한국의 미다"[239]라는 글에서 자연은 인간이 살고 있는 환경인 자연계를 뜻한다. 마지막으로 "설탕처럼 달콤하지는 않으나, 언제 먹어도 맛있는, 본래 무미의 흰 쌀밥 같은

238) 김원룡(1990), 『한국 고미술의 이해』 서울대학교출판부, p.15.
239) 김원룡(1998), p.16.

자연의 맛, 그것이 바로 한국의 미가 아닌가?"[240])에서는 자연이 본연(本然) 혹은 천연(天然)과 같은 의미로 사용되고 있는 것을 알 수 있다.

이처럼 '자연'의 개념 자체도 모호한데 그 뒤에 '주의'라는 용어까지 붙으면 이 '자연주의'가 지향하는 바를 파악하는 일이 더 어려워진다. 탁석산이 지적했듯이 자연주의가 "자연의 아름다움을 대상으로 작업했다는 뜻인지, 아니면 기법 상 자연의 미를 최대한 그대로 살리려 한다는 뜻인지, 아니면 작품에 임하는 정신세계가 무위자연의 세계를 추구한다는 뜻인지 명확하지 않다"[241])는 문제가 생길 수 있다. 그러나 김원룡이 '자연주의'의 미적 지향을 명확한 표현으로 정의내리지 않았지만 이를 전혀 논의하지 않았던 것은 아니다. 그의 논조를 면밀히 살펴보면 자연주의의 윤곽을 파악할 수 있다. 다시 그의 글을 인용해 본다.

> 이러한 특성을 돌이켜보면 결국 한국미술은 인공을 회피하는 자연에의 순응, 자연적인 것에의 기호로써 특징 지어진다고 할 수 있고, 그것은 결국 자연적인 것에 미의 규준을 두는 자연주의의 테두리 안에 들어가는 것이라고 하겠다.[242])

자연에 순응하는 태도, 인공을 회피하는 제작 방법, 자연적인 것에 미의 기준을 두는 미적 가치관, 이것이 바로 김원룡의 한국적인 자연주의에 내포된 내용으로 보인다. 또한 그는 "미추를 인식하기 이전, 미추의 세계를 완전 이탈한 미가 자연

240) 위의 책, p. 50.
241) 탁석산(2000), "한국미의 정체성", 『월간미술』 2000년 8월.
242) 김원룡(1990), p.15.

의 미다"243)라고 했는데 이것을 통해 그가 지향하는 자연의 미는 이원론을 초월한 궁극적인 가치인 것으로 추론해 볼 수 있다. 이는 야나기가 민예론에서 추구하는 불이(不二)미와 본질적으로 같은 것인데 야나기가 이를 무명의 잡기와 불교에서 발견한 것에 비해 김원룡은 이를 자연에서 찾은 것은 두 학자 간의 차이라 할 수 있다.

모호한 용어는 또 있다. "아의 배제"라고 할 때 '아(我)'는 어떤 인격을 뜻하느냐는 것이다. 그의 자연주의미론에 들어 있는 인공을 회피하는 지향성을 고려하면 여기서 말하는 '아'는 인공이나 인위를 행사하는 주체를 말하는 것으로 보인다. 그러나 그가 이 '아의 배제'에 대해서 기술한 "자연에 즉응하는 조화, 평범하고 조용한 효과 그리고 그 모든 것에 무관심한 무아무집(無我無執)의 철학이라고 하겠다"244)라는 문장에서 보이는 바와 같이 그는 불교적인 무아 개념을 원용했다. 그런데 불교에서 말하는 '아'는 인공이나 인위를 행사하는 주체인 '아'가 아니라 더 복잡한 개념이다. 일반적으로 알려진 정의에 따르면 '아'에는 항시적인 존재를 뜻하는 '상(常)', 독립적인 개체를 뜻하는 '일(一)', 자신의 모든 것의 주체를 뜻하는 '주(主)', 그리고 일체를 지배하는 '재(宰)'라는 네 가지 의미가 함축되어 있다. 만일 이러한 불교의 이론을 따른다면 자연의 미를 만드는 과정에서 배제되는 '아'는 이 가운데 어떤 의미의 '아'인지 정확히 규정할 필요가 있다.

이주형이 지적하듯이 언어로 표현하는 것은 필연적으로 개념화를 수반하고, 개념은 그 타당성에 대한 비판적 검토에서 자유로울 수 없다. 그런 맥락에서 그는 "한국미나 한국미술의 특성을 형식논리적으로 하자 없는, 보편타당성을 지닌 개념으로 추출하는 것이 과연 본질적으로 가능한 일인가"라는 의미심장한 의문을

243) 위의 책, pp.47-48.
244) 김원룡(1998), p.32.

던졌고, "그런 것을 과정상의 논리성이나 개념의 타당성만으로 따진다면 과연 한국미나 한국미술의 특성에 관해 우리가 이야기할 수 있는 것으로는 무엇이 있겠는가?"[245]라는 질문을 던졌는데 우리는 이에 대해 깊이 생각해 볼 필요가 있다.

한국미의 특색에 대한 탐구 외에 김원룡은 "우리에게 더 큰 문제가 되고 누구나 궁금하게 여기는 것은 특색 그 자체가 아니라 그러한 특색이 어떠한 배경이나 이유로 형성되었는가 하는 점"[246]이라고 하면서 미적 특성의 형성 배경에 대한 탐색의 중요성을 강조했다. 그는 한국미의 형성 배경을 네 가지로 제시했는데 온화한 자연환경, 농경사회, 계급제도, 샤머니즘의 바탕 위에 뿌리 내린 불교 사상이 그것이다. 이 중에 농경사회의 경제적 배경과 계급이 있는 사회제도는 전 세계의 보편적인 요소로 볼 수 있다. 반면 샤머니즘의 바탕 위에 뿌리를 내린 불교 사상은 시대적인 사상의 특징인데 이것으로 전 시대를 관통하는 미적 특징을 제대로 설명할 수 있는지에 대해서는 의구심이 생긴다. 그리고 첫 번째 요소인 자연환경, 즉 기후나 지리적 환경이 인간에게 미치는 영향력은 그 중요성에도 불구하고 항상 심증만 있을 뿐 양자 간의 인과관계를 명료하게 논증하기 어렵다. 지금까지 한국미의 특징과 자연환경의 관계성을 밝히는 견해들은 대부분 주관적인 것이고 실증적으로 연구한 사례가 없다.[247]

(5) 조요한

지금까지 검토한 한국미에 대한 연구들이 미술사 연구의 테두리 안에서 행해졌다고 한다면 조요한은 한국미의 논의를 철학적·미학적으로 접근한 학자이다. 그

245) 이주형(2005), pp.256-256.
246) 김원룡(1998), p.16.
247) 최준식(2002), p.219.

가 제시한 한국미의 특징인 '비균제성'이나 '자연 순응성', '질박미', '소박미' 등은 고유섭과 김원룡의 견해와 크게 다를 바 없다. 그러나 그는 이 특징들을 사상적으로 재조명하였기 때문에 큰 의미가 있다고 하겠다. 그의 견해에 따르면 "비균제성은 북방 유목민의 삶 속에서 형성된 무교적 영향에서 유래하는 것인데, 신나면 규칙을 무시하고 도취하는 기질과 연관되어 있다"[248]고 한다. 또한 그는 '자연 순응성'은 남방의 농경문화에서 유래한 것이고, 지모신(地母神)을 섬기면서 형성된 자연신 숭배에 따라 항상 자연을 주격으로 여기는 가치관이 발로한 것이라고 설명한다. 자연을 주격으로 삼았기 때문에 그 결과로 인공의 흔적이 감소되어 '질박미'라는 예술적 특성이 탄생된다는 것이 그의 주장이다.

이러한 조요한의 미론 탐구는 어떤 점에서 의미가 있을까? 무엇보다도 그가 무교를 한국미론을 추출하는 데에 적용했다는 점에서 일정 정도 성과를 거두었다고 할 수 있다. 그러나 그의 이론에는 동의할 수 없는 부분도 있다. 즉 자연신에 대한 숭배를 무교에서 찾지 않고 농경사회의 보편적인 요소에서 탐색한 것이 그것이다. 그가 주장한 것처럼 만일 자연순응성이라는 성질이 남방의 농경문화에서 비롯된 것이라면 남방의 농경문화 국가들의 예술은 모두 자연순응적인 성질을 지니고 있어야 할 것이다. 이것이 사실이 아니라는 것은 설명할 필요조차 없다. 따라서 한국 예술이 지닌 자연순응성은 한국 사상 안에서 찾아야 할 것으로 생각된다.

그의 주장 가운데 또 동의할 수 없는 부분이 있다. '소박미'의 사상적 근원을 해석할 때가 그렇다. 그는 "한국예술에서 보이는 소박미는 노장의 '무위자연'과 불교의 '그대로(yathabhutam)'가 그 기본 철학으로 되어 있다"[249]고 해석하고, "한국인의 자연관은 중국에서 전래된 유·불·도 사상의 영향으로 이루어졌다"고 설명

248) 조요한(1999), 『한국미의 조명』, 열화당, p.107.
249) 조요한(1983), 『예술철학』, 경문사, pp.183-184.

하며 이 중에 특히 도가 사상의 영향을 강조했다.[250] 이것이 사실이 아니라는 것은 앞에서 한국의 종교에 나타난 세계관을 검토할 때 충분히 설명했으니 다시 서술할 필요를 느끼지 못한다.

(6) 권영필

한국미론 연구에서 권영필은 위에서 본 학자들과 다른 접근을 하고 있어 우리의 주목을 끈다. 그는 한국미가 형성되는 데에 영향을 미친 외래문화의 중요성을 강조했을 뿐만 아니라 시대에 따른 상하층 문화의 변화를 규명해 한국 예술미 연구에 새로운 장을 연 학자다. 특히 상하층 문화의 변화에 대해 그는 "삼국 시대에는 북방계의 소박미가 상층에, 중국계의 정제미가 기층에 각각 존재하다가 중국문화의 영향이 강해지는 통일신라시대와 고려시대에는 그 위상이 서로 바뀌고, 조선 시대에는 두 요소가 합일된다"[251]고 주장했는데 이 설명에는 납득하기 어려운 점이 있다. 가장 받아들이기 어려운 것은 삼국시대에 해당되는 것으로 중국계의 정제미를 기층문화에 배속시킨 점이다. 이것은 한 번만 더 생각해보면 쉽게 알 수 있는 문제이다. 중국 같은 외래문화의 미의식을 수용하는 주요 방법은 서적과 문물을 통해서일 터인데 서적은 한자로 되어 있고, 문물은 비싼 가격으로 거래되었을 것이다. 사정이 그렇다면 기층 서민은 이 같은 중국의 정제미를 접할 수 있는 환경에 있을 수 없다는 추론이 가능하다. 따라서 중국적인 정제미는 기층문화에 수용되지 않았을 것이다.

한국미론 탐구에서 권영필의 공은 다른 데에도 있다. 그동안 중국의 영향이 과대하게 평가되어 상대적으로 간과되었던 북방 계통 문화의 영향을 밝혔다는 점이

250) 조요한(1999), p.197.
251) 권열필(1992), "한국 전통 미술의 미학적 과제", 『한국학 연구』 제4집, 고려대 한국학연구소, p.244.

그것이다. 그는 1990년대부터 실크로드를 통한 문화의 전파에 대해 연구했는데 그중에서 특히 중앙아시아의 미술 양식이 한국에 미치는 영향에 대해 주목했다. 그런 연구를 통해 그는 중앙아시아와의 교섭을 통해 형성된 한국미의 특징을 '소박주의'라고 규정했다.[252] 그가 주장하는 것처럼 구체적인 예술 양식이 실크로드를 통해 중앙아시아로부터 한국에 들어오고 심대한 영향을 미쳤다는 것은 분명한 사실이다. 그러나 앞에서 누누이 강조한 것처럼 인간의 미의식은 의식 구조의 가장 깊은 층에서 자리 잡고 있는 고유의 세계관, 가치관 및 실천관에서 발로된다. 따라서 그런 관점에서 보면 실크로드를 따라 북방으로부터 들어온 예술은 한국의 고유의 예술이 형성되는 데에 큰 족적을 남기지 못했다고 할 수 있다.

(7) 최준식

최준식은 종교학자로서 한국미론에 대해 논의한 첫 번째 인물이다. 종교 사상은 모든 문화 현상의 근원이라는 종교학적인 배경에서 그는 한국미의 본질을 더 이상 조형성에서만 찾으면 안 되고 미적 정신이나 사상을 바탕으로 추구해야 한다고 주장했다. 그는 일찍부터 한국 전통 사상의 독자성을 찾는 데 초점을 두고 중국의 유·불·선과 같은 종교를 연구했다. 그리고 그 끝에 한국의 종교는 중국의 유·불·선이 아니라는 전대미문의 결론을 내렸다. 그에 따르면 중국 도가 사상이나 도교는 한국 문화에 미치는 영향이 미미하고, 유교와 불교는 한국 역사에 부분적으로 상층부의 이데올로기를 이루었을 뿐이다.

그에 비해 최준식은 한민족과 역사를 같이 시작했고 아직까지도 함께하고 있는 무교의 역할을 강조했다. 그에 따르면 불교나 유교는 일정한 시대에만 한국인의

252) 권영필(1997), 『실크로드 미술 - 중앙아시아에서 한국까지』, 열화당.

의식 구조의 상층부를 지배했지만 무교는 수천 년 동안 한국인의 의식의 저변에 흐르고 있고 한 번도 그 자리를 떠난 적이 없다.[253] 이처럼 한국 사상의 바탕을 이루고 있는 무교는 한국문화의 각 측면에 영향을 미쳤고 한국의 예술에서도 독자적인 표현으로 나타난다. 무교의 영향으로 형성된 한국미의 특징에 대해 최준식은 이를 '자유분방의 미'라고 규정했다.

최준식의 '자유분방함'에는 여러 의미가 함축되어 있다. 첫째는 자유분방의 밑바탕에 깔려 있는 자연성이다. 자연과의 자연스러운 조화, 자연과 하나됨 등 자연순응적, 자연 친화적인 태도가 자유분방함의 전제 조건이다. 둘째는 '대충'인데 이는 제작 과정의 특징으로 세부에 대한 무관심, 장식에 대한 의지의 결여 등으로 표현되어 질박함, 소박함 등과 같은 예술적 특징을 낳게 되었다. 셋째는 '자유'인데, 자유는 무교의 엑스터시의 산물로 볼 수 있다. 이 개념은 무질서로 표현되어 즉흥성, 비균제성 등의 특징을 탄생시킨다. 마지막은 '분방'인데 이 개념은 원래 감성이나 감정이 거리낌 없이 쏟아져 나오는 모습을 나타내는데 예술 분야에서는 세차고 거칠며 걸걸한 표현적 특징을 의미한다. 이러한 특징을 특히 한국의 음악이나 춤에 뚜렷하게 나타나고 있다.[254]

B. 한중의 조경(원림)에 나타난 자연성에 대한 선행 연구

앞에서 우리는 한국학자들의 연구를 중심으로 한국 예술에 나타난 자연성에 대

253) 최준식은 자신의 주장을 『한국인에게 문화는 있는가』와 『한국의 종교, 문화로 읽는다』 1권과 『최준식의 한국종교사 바로보기』에서 자세히 밝혔다.
254) 최준식, 『한국인은 왜 틀을 거부하는가』와 『한국미, 그 자유분방함의 미학』 참고.

한 선행 연구들을 검토해보았다. 이번에는 범위를 좁혀 우리의 주제인 조경(원림)에 나타난 자연성에 대한 선행 연구를 검토해보자. 여기에는 충분하지는 않지만 중국학자들의 연구가 있어 그것을 소개할 터인데 독자들이 중국학자들과 한국학자들의 주장을 비교해본다면 그들이 자연성이나 자연미라는 개념을 어떻게 다르게 쓰고 있는지를 실감할 수 있을 것이다.

우선 중국 쪽의 연구를 보자. 중국 전통조경의 미적 특징을 밝히는 연구를 보면 '자연 순응'이나, '자연 친화', '자연과의 조화' 등과 같은 개념을 사용하여 그 특징을 표현하는 경우가 많다. 이 용어의 표면적인 뜻만 보면 한국미의 자연성과 비슷해 보인다. 하지만 그 설명을 자세히 살펴보면 실질적인 내용과 의미는 완전히 다르다. 이 점에 관해서는 이 책의 앞부분에서 간략하게나마 검토해보았는데 이번에는 조경(그리고 건축) 분야에 국한해서 자연에 관한 용어들이 어떻게 쓰였는지를 보려고 한다.

우선 쯔앙샤오추운(张晓春)은 소주(蘇州)의 전통 원림에 대한 설명에서 이 원림은 작은 규모에서 최대한도로 자연을 정교하게 모방하고 재현했다고 서술하고 이것을 "자연과의 조화로운 융합"이라고 설명했다.[255] 위씨인과 샤오타이쩡(于新과 肖太静)은 중국 전통조경에는 '적재적소'와 '자연 순응적인' 특징이 있다고 주장했다. 먼저 '적재적소' 개념을 보면, 이 개념은 "원림을 조성할 때 건축 부지의 실제 상황에 의거하여 그곳에 있는 자연의 미를 최대한 이용하는 것"을 말한다. 그 다음으로 '자연 순응'이라는 개념은 "자연에 있는 산수풍경의 형성 방식과 규율에 따라 원림에서 인공적으로 산수경관을 조성하는 것"으로 정의했다. 그는 계성(計成)의 저서인 『원야(園冶)』에 나오는 내용 중 "건축의 터를 잡을 때 먼저 수로(水路)

255) 张晓春(2006), "人天同源, 和谐一致--中国传统哲学中的自然观对苏州传统园林设计的影响", 『苏州教育学院学报』 第23卷 第2期, p.65.

의 발원지를 찾고 상류와 하류를 준설하는 작업부터 해야 한다"는 문구를 인용하여, 이처럼 물이 흐르는 원리에 따라 원림에서 인공수로를 굴착하여 조성하는 작업이 바로 자연에 순응하는 태도라고 주장했다.[256]

다음으로 찐시위에쯔(金学智)는 자연 순응 개념을 "자연의 객관적인 규율에 대한 존중과 순응"으로 해석했다. 그에 따라 자연 순응이라는 것은 전통 조경에서 "자연을 모방하고, '자연과 같아 보임[여진, 如眞]'을 최고의 기준으로 삼아 모든 작업이 '저절로 되는 것처럼' 보이게 하는 것을 목표로 한다"고 분석했다.[257] 가오따웨이와 순쯔은(高大伟와 孙震)은 이화원의 대규모 인공호수에 대해 이 원림은 습지를 보호하고 수리(水利)환경을 개선하는 차원에서 진행한 것이고, 이는 자연의 규율을 준수하여 조화로운 생태환경을 조성한 것이라고 분석했다. 이에 따라 그는 이화원을 자연에 순응하고 자연과 친화적인 생태원림의 전형이라고 평가했다.[258]

지금까지 중국의 원림을 연구한 몇몇 중국학자들의 주장을 검토해 보았는데 우리는 이들의 주장을 더 이상 검토할 필요성을 느끼지 못한다. 왜냐하면 그들이 생각하는 자연성이 거의 일치하기 때문이다. 그것은 앞에서도 누누이 밝힌 바와 같이 중국인들이 생각하는 자연성 개념에 나타난 자연은 인간이 자연을 모방하여 만들어낸 자연을 말한다. 이 점은 앞에서 살펴본 한국학자들이 생각하는 자연성과 사뭇 다름을 보인다.

다음으로 한국학자들의 연구를 보려고 하는데 여기서는 이 학자들의 연구 자체보다 그 연구에 나타나는 문제점을 중심으로 검토했으면 한다. 이들이 주장한 자

256) 于新, 肖太静(2007), "顺应自然的园林设计分析", 『农林科技』, p.57.

257) 金学智(1996), 『苏州园林』, 苏州大学出版社, p.46.

258) 高大伟, 孙震(2011), 『颐和园生态美营建解析』, 中国建筑工业出版社.

III. 한중 궁궐 원림에 나타난 양국 예술의 자연성 비교 **199**

연성이나 자연주의 등과 같은 개념은 앞에서 한국학자들의 설을 분석할 때 이미 보았기에 다시 반복할 필요성을 느끼지 못하기 때문이다. 필자가 보기에 한국학자들은 전통 건축이나 원림에 대해 연구할 때 다음과 같은 심각한 문제를 갖고 있는 듯 하다.

일단 한국학자들은 전통 건축이나 조경이 지닌 미를 분석할 때 동양의 전통사상의 시각으로 접근하지 않고 너무 서양의 이론에 의존하는 것이 문제다. 이에 대해 이민(2013)은 건축학계에서 서양의 이론을 차용하는 문제점에 대해 "동양 전통 공간 유형 중 하나인 원림에 대한 이해도가 부족하여 자연에 대한 해석, 적용성, 특징 일체를 서구의 정원(Garden)과 동일시한다는 점에서 안타까운 바다"[259]라고 지적하였다. 이것은 이 연구자들이 동양의 전통사상을 잘 모르기 때문에 생겨난 현상으로 생각된다. 이 점은 건축학계 뿐만 아니라 한국학계 전체가 갖고 있는 문제이기도 하다.

두 번째로는 중국과 비교하거나 대조하는 연구가 부족하다는 것을 들 수 있다. 주지하다시피 한국의 전통은 중국으로부터 엄청난 영향을 받아 형성되었다. 따라서 한국 전통 건축의 미를 분석하려면 중국과의 비교 연구가 필수인데 그 작업이 제대로 이루어지지 않았다는 것이다. 물론 비교 연구가 없었던 것은 아니지만 대부분의 연구가 미론이 아니라 건축양식이나 기술, 기법 등 물리적인 것에 관해서만 이루어졌다. 한 마디로 말해 외양에 대해서만 연구했다는 것이다. 그래서 그런지 심지어 전통 건축의 미론에 대한 연구를 꺼리는 경향마저 있다. 한국 건축의 연구자 입장에서는 이 같은 미론 연구가 너무 인문학적으로 보여 주관에 치우친 연구처럼 보이는 모양이다. 따라서 과학공학적인 입장을 취하는 연구자들에게는

259) 이민(2013), "한중 전통 원림의 자연화 특성 비교 연구", 「한국 실내디자인학회 학술 발표 대회 논문집」 제15권 1호, 2013. p.34.

우리가 이 책에서 행하는 미론에 대한 연구가 감성적인 것으로 비칠 수 있을 것이다.

세 번째로, 그나마 존재하는 한·중 건축에 대한 약간의 비교 연구를 보면 여기에도 심대한 문제가 있는 것을 알 수 있다. 여기서는 한국 연구자들의 근거 없는 선입견이 문제다. 이들은 많은 경우 '한중 건축은 공통적인 문화 배경을 갖고 있다'는 전제를 하고 연구를 진행한다. 이때 많이 언급되는 공통의 문화 배경으로는 농경사회, 유가의 '천인합일' 사상, 도가의 '무위자연', 풍수지리, 음양오행 사상 등이 있다. 그들은 이와 같은 공통적인 문화 배경을 전제로 하고 양국의 건축이나 조경의 양식적 표현에는 그다지 다름이 없다는 입장을 취한다. 그런 다음 그들은 양국의 건축에서 보이는 '양식적 특징'이나 '발전 양상의 변화' 등에 나타난 미세한 차이에 대해서만 언급한다. 이들의 연구에 따르면 한국은 중국건축의 양식, 구조, 기법 등을 전반적으로 도입하여 수용했고 시대의 변천에 따라 현지화 되는 과정에서 약간의 변형과 한국적인 표현이 생겼다고 한다. 이 미세한 것을 한중 건축의 차이로 여기는 것이 이들의 일반적인 주장으로 보인다.

사상적인 면에서 보면, 한국의 연구자들은 한국 건축이나 조경에 나타나는 특징들이 대부분 중국의 전통 사상에서 기인하는 것으로 보고 있다. 이에 대해서 많은 예를 들 수 있는데 여기서 그것을 다 볼 수는 없다. 아니 그런 연구들을 다 다룰 필요를 느끼지 못한다. 대개가 비슷하기 때문이다. 따라서 대표적인 예만 드는 것으로 충분하겠다. 먼저, 주남철은 한국 전통건축에 나타난 미적 특징을 "비좌우 대칭균형", "자연과의 융합성", "인간적 척도와 단아함" 등으로 규명한다. 그런데 이러한 특징이 나타나게 된 사상적 근원을 "풍수지리 사상", "도가의 신선 사상",

"유가의 예(禮)" 등과 같이 중국의 전통 사상 쪽으로 돌려버리고 만다.[260] 또 김영모는 "유가의 규범적 형식미", "성리학적 자연미", "도가적 자연미의식" 등으로 한국 전통조경의 미의식을 분석한다. 그는 기존 한국 건축의 미의식에 대한 연구가 도가의 영향만 강조하고 있다는 문제점을 제시하고 조금 다른 설을 제시했다. 김영모에 따르면, 조선 시대 통치 이데올로기로서 적용된 유교, 특히 그중에 '예'의 질서의식이 한국 전통조경 미의식에 미친 영향이 막대하다는 것이다. 특히 그는 성리학에서 주장하는 '천인합일'의 이론으로 한국 전통조경의 자연적 특징을 설명하고 있다.[261] 이처럼 김도 머리 속에는 중국 사상만 있다. 이들을 비롯한 한국의 다른 연구자들은 거의 대부분 이런 식으로 연구를 진행했다. 자국 건축의 예술미를 거론하면서 우리가 앞에서 거론한 것처럼 무교가 중심이 된 한국 고대 사상에 대한 언급은 일절 없었다.

필자는 이들의 연구 결과에 전혀 동의하지 않는다. 이유는 앞에서 충분하게 이야기했다. 건축양식이나 기술 등의 측면에서는 중국의 영향을 대거 수용한 것이 사실이지만 심미의 심리, 미적 가치관 등의 측면에서 한국인은 고유의 전통적인 특징을 그대로 지키고 있기 때문이다. 물론 한·중 양국의 전통 사상에는 공통된 면이 있다. 그러나 선명한 차이가 존재하는 것도 사실이다. 이러한 차이를 무시하고 같은 동양이라고 해서 중국의 유·불·도 사상으로 한국 전통건축의 정신을 해석한다면 이는 서양의 건축이론을 한국건축에 적용하는 것과 같은 오류를 범하는 것이다.

이에 대한 가장 비근한 예를 들라면 이런 것이다. 한국의 연구자들은 방지(方池)

260) 주남철(1992), "한국전통건축에 나타난 미적 특징, 미의식, 미학사상", 『한국학연구』 권4, 고려대학교 한국학연구소, pp.267-300.
261) 김영모(2013), "한국의 전통조경 미의식에 관하여", 『동양고전연구』 제51집, pp.247-278.

를 보면 중국의 '천방지원설'을 떠올리고, 곡선을 보면 '무위자연'의 도가의 미를 떠올린다. 그러나 이 설명은 중국에는 맞는 설명이지만 한국에는 적용되지 않는다. 필자는 이와 같은 '정식(定式)'을 깨뜨리고 한국미의 자연성과 중국 전통사상 간의 부적합한 연결고리를 끊으려고 노력할 것이다. 우리는 이 작업을 위해 창덕궁과 이화원이라는 구체적인 예를 놓고 설명할 것이다. 한국의 예술과 중국의 예술의 사상적 배경이 다르다고 아무리 설명해보아야 대부분의 사람들은 그것을 피부에 와 닿게 느낄 수 없을 것이다. 그러나 실물을 앞에 놓고 하나하나 분석해 나아간다면 이 양국 예술이 지닌 확연한 차이를 알 수 있을 것이다. 이제 그것을 보기로 하자.

본론 : 한중의 궁궐 원림에 나타난 자연성 비교 연구

　이제 우리는 이 책의 진정한 본론에 도달했다. 이번 장에서 우리는 궁궐 원림을 중심으로 한국과 중국 양국의 예술에 나타난 자연성에 대해 볼 것이다. 여기서 우리가 건축과 조경 분야를 예로 선택한 이유는 앞에서 이미 밝혔다. 건축이나 조경 분야는 다른 어떤 예술보다도 삶과 밀접한 관계를 맺고 있기 때문이다. 따라서 건축이나 조경물 안에 담긴 미를 추출할 수 있다면 그 예술을 향유하는 사람들의 의식 층 깊은 곳에 자리 잡고 있는 세계관을 감지할 수 있을 것이다. 그 가운데에서도 원림은 건축 분야에서 실용성과 미적인 예술성을 겸비하고 있을 뿐만 아니라 자연과도 깊은 관계를 가지고 있어 본 연구 주제에 최적의 검토 대상이 아닐까 한다. 그 중에서도 궁궐 원림은 임금의 권력과 재력 덕분에 일반 원림보다 덜 구속받는 상황에서 조성되므로 설계자의 미적인 이상이나 심미 취향이 가장 확실하게 실현된다. 그런 면에서 궁궐 원림은 우리에게 많은 정보를 줄 수 있을 것이다.

　이화원은 청대 황실의 궁궐 원림으로 한국의 창덕궁과 비슷한 점이 많다. 이화원과 창덕궁은 각각 현존하는 것 가운데 가장 규모가 큰 궁궐 원림을 갖고 있다. 두 궁궐 건축물은 모두 임금의 명령에 따라 조성되었고 그에 따라 그 시대의 예술적인 특징이 잘 반영되어 있다. 창건 당시 이화원과 창덕궁은 모두 이궁(離宮)으로 건립되었지만 후에 정궁의 역할을 수행하게 된다. 창덕궁은 임진왜란 때(1592년) 전소되었고 이화원은 영국과 프랑스 연합군의 침략으로 인해 불타 없어졌다(1860년). 그리고 두 궁궐은 후대 통치자에 의해 중건되었고 현대까지 보존되었다. 영역의 구획을 보면 두 궁궐은 모두 외전, 내전 그리고 원림, 세 구역으로 구성되어 있

고 이 중에서 원림은 각각 다른 궁궐의 원림보다 큰 규모로 조성되었다는 특징을 갖고 있다. 마지막으로 창덕궁과 이화원은 각각 1997년과 1998년에 세계문화유산으로 지정되어 전 세계적인 의미에서 두 궁궐의 문화재적인 위치와 중요성을 알 수 있다. 창덕궁과 이화원은 이 같은 수많은 공통적인 특징을 갖고 있지만 예술적으로 볼 때에는 아주 다르다. 이제 이 두 원림에 스며들어 있는 양국 국민들의 전통적인 세계관에 대해 살펴보자.

1. 자연(자연신)에 순응하고 친화적인 태도

이번 장에서는 이화원과 창덕궁에 반영되어 있는 자연(자연신)에 순응하고 친화적인 태도를 확인할 것이다. 이를 위해 먼저 이화원에 반영된 자연에 대한 태도를 '심리적인 척도'와 '물리적인 척도'라는 두 측면을 통해 살펴볼 것이다. 그 후에는 조금 다른 형식으로 창덕궁에 반영된 '자연(자연신)에 순응하는 태도'와 '자연(자연신)과 친화하는 태도'에 대해 고찰할 것이다. 이렇게 다른 소제목으로 두 대상을 접근하는 이유는 두 나라가 자연에 대해 갖는 태도가 다르기 때문이다. 서론에서 논의한 바와 같이 중국에서 사용하는 '자연 순응'과 '자연 친화'라는 단어는 한국에서는 다른 기준이나 다른 의미로 사용되고 있기 때문에 이번 장에서는 창덕궁에 대해 검토할 때에만 이 용어를 사용할 것이다. 한편 이화원에 반영된 자연에 대한 태도를 고찰할 때에는 중국의 상황에 맞는 '심리적인 척도'와 '물리적인 척도'라는 개념을 사용하도록 하겠다.

A. 이화원에 반영된 자연에 대한 태도

한국미에 나타난 자연(자연신)에 순응하는 태도는 자연(자연신)에 무조건적으로 복종하고 자연(자연신)의 의지를 존중하는 태도다. 이는 중국과 뚜렷한 대조를 이룬다. 중국 궁원 건축에 나타난 자연에 대한 태도는 심리적 척도와 물리적 척도라는 두 가지 측면에서 고찰할 수 있다. 심리적 척도의 측면에서 볼 때 자연에 대한 태도는 주로 궁원을 창건하는 취지와 터의 선택 그리고 전체 계획 등에 반영된다. 이에 비해 물리적 척도의 측면에서 보는 자연에 대한 태도는 산수 개조 작업의 규모, 건축과 자연의 비례, 건축물의 크기 등에 반영되어 있다. 이 점은 한국인들에게는 다소 생소한 시각이라 이해하는 데에 곤란할 수도 있겠다. 그러나 예를 들어가면서 설명하면 알아듣기 쉬울 것으로 생각된다. 먼저 심리적인 척도부터 살펴보자.

(1) 심리적인 척도

심리적인 척도는 궁원을 창건할 때 기획자 및 건설자들이 자연에 대해 갖고 있는 태도와 인식을 의미한다. 여기서는 이화원의 그것에 대해 볼 것인데 먼저 역대 황제들이 이 원림을 세울 때 어떤 생각으로 임했는지에 대해 보자.

(a) 청의원(이화원)의 창건 취지

우선 이화원이 창건되는 시대적 배경부터 살펴보자. 창건 당시 이화원의 원래 이름은 청의원(淸漪園)이었는데 이는 청 대의 여섯 번째 황제인 건륭(乾隆, 1711-1799)의 주도하에 건립된 것이다. 사실 건륭 황제는 재위 초기에 북경의 서북쪽에 여러 궁원을 완성해 놓은 상태였다. 선대의 황제들은 이미 이곳에서 창춘원(暢春

園)과 원명원(圓明園), 향산 정의원(靜宜園), 옥천산 정명원(靜明園) 등을 지었고 북경의 서북쪽에 원명원, 향산 정의원, 옥천산 정명원 등을 짓고 광대한 궁원 구역을 조성하였다. (그림 1)[262] 그러나 건륭제는 이 궁원들에 대해 다음과 같은 여러 가지 불만을 가지고 있었다. 그는 어떤 불만을 가지고 있었던 것일까?

첫째, 산수 경관의 비균형이다. 창춘원과 원명원은 평지에 자리 잡고 있어서 수(水)경관은 풍부하나 산(山)경관은 주로 인공적으로 쌓은 토산이나 석산이라 그 높이가 제한적이어서 자연의 산악과 같은 기백이나 장대함이 없다. 반면에 향산 정의원은 산지에 자리 잡고 있어 산경관은 있지만 물이 극히 적다. 그런가 하면 산경관과 수경관을 겸비한 옥천산 정명원은 수면이 작아 넓은 호수에서 느낄 수 있는 광활한 맛이 없다.[263] 창춘원과 원명원은 1860년 영국과 프랑스의 연합군이 침략했을 때 청의원과 함께 전소되었는데 그 이후 중건하지 않았기 때문에 현재는 원래의 모습을 확인할 수 없어 아쉽다. 그러나 이들의 터가 평지에 위치하고 있는 것을 통해 자연적인 산세가 없었다는 점은 알 수 있다. 향산 정의원은 일부만 남아 있는데 산지에 자리 잡고 있어서 수경이 거의 없다. 옥천산 정명원도 1860년에 전소되었는데 중국이 해방된 후에 정부가 수리 작업을 하고 새로운 건축물도 지었다. 그러나 대부분의 수경은 원래 모습을 유지했다. 옥천산 정명원의 경우에는 여러 군데에 작은 호수들이 흩어져 있어 건륭제가 선호하는 넓은 호수로 조성하기가 힘들었을 것으로 보인다.

건륭제의 두 번째 불만은 이 궁원이 이미 완성된 것이라는 점이다. 건륭제의 즉위 당시 창춘원, 옥천산 정명원, 향산 정의원 그리고 원명원은 이미 완공된 상태였

262) 청대 <삼산오원도>, 이화원 관리사무소 제공. <삼산오원도>는 상묘(常卯)가 1897년에 전에 있던 그림을 따라 그린 것이다. 삼산은 북경 서북쪽에 있는 향산, 옥천산, 만수산을 가리키며 오원은 창춘원, 원명원, 정의원, 정명원 그리고 이화원을 뜻한다.

263) 贾珺(2009),『北京颐和园』, 清华大学出版社, p.18-19.

다. 그런데 이것들은 선대 황제들이 창건한 것이라 함부로 철거하거나 개조하기가 어려웠다. 이미 완성된 궁원에 건축물만 증축할 수 있는 상황이었다. 그러나 증축만으로는 건륭제의 욕구를 충족시킬 수 없었다. 더군다나 증축은 이미 완성된 주변의 경관을 고려하여야 하는 등 여러 형태의 속박이 있어 자신이 지향하는 이상적인 궁원을 자유자재로 만들 수 없었다.

이런 까닭에 건륭제는 북경 서북쪽에 전혀 개척되지 않은 처녀지(處女地)인 옹산(瓮山)과 서호(西湖) 일대를 자신이 새로 창건할 궁원의 터로 선택했다. 옹산과 서호 일대가 선정된 이유는 그곳이 지닌 자연 조건 때문이었다. 옹산은 높지는 않지만 완전한 자연 산의 모습을 갖추고 있었고 서호는 면적이 넓었다. 그런가 하면 서쪽에 멀리 있는 서산 산맥이 겹겹의 경관(layered view)을 제공하여 금상첨화의 효과를 부여했다. 가장 중요한 것은 옹산과 서호 일대는 관상용으로 전혀 개발된 적이 없는 황무지라는 것이었다. 그러므로 이 지역은 건륭제가 지향하는 이상적인 궁원을 조영할 수 있었다. 다시 말해 그가 자신 마음대로 궁원을 만들 수 있었다는 것이다.

옹산과 서호 일대의 자연 조건이 건륭제가 원하는 궁원의 터와 부합되어 새로운 궁원지(宮園地)로 선정되었지만 그는 이 지역의 자연 산수를 그대로 이용하지 않았다. 오히려 청의원이 창건되는 초기에 대규모의 토목 작업을 하여 옹산과 서호 일대의 자연 산수를 크게 개조하였다. 이 작업을 행했던 이유는 객관적이고 주관적인 두 가지 관점에서 살펴 볼 수 있다.

먼저 객관적인 원인을 보면, 건륭제가 보기에 옹산과 서호는 그 모습이 그리 아름답지 못했다. 옹산은 그 자태가 서쪽 옆에 있는 옥천산보다 평범하고 수려하지 못했다. 그런 까닭에 옛날부터 널리 알려지기는커녕 정식 이름조차 없었다. 다만 그 형태가 항아리와 비슷하여 주변 백성들이 옹산이라는 속칭으로 불러왔다. 『제

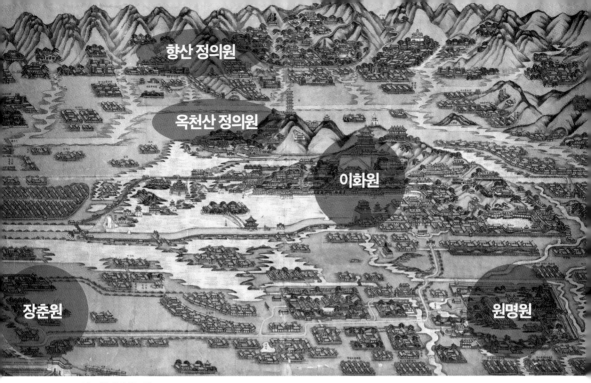

그림 1: 청대 삼산오원도

전체 이름은 <오원삼산급외삼영지도>. 청대, 작가 미상, 종이에 채색, 중국국가도서관 소장.

경경물략(帝京景物略)』을 보면 옹산에 대한 기록이 있는데 그 내용을 보면 "옹산에는 흙이 별로 없어 초목 등 식생이 드물다"고 적혀 있다. 당시에 옹산은 볼품이 없는 돌산이었던 것이다.[264]

　　서호의 상황도 이와 비슷했다. 서호는 지리적 조건이 저절로 형성된 천연 호수였는데 금대와 원대에 북경의 생활용수 문제를 해결하기 위해 서호를 인공적으로 개발하였다. 그 결과 서호는 북경에 물을 공급해 주는 반(半) 인공호수가 되었다. 그런데 그 위치가 북경의 서쪽이라 원래 옹산박(瓮山泊)이라고 불렸던 이 호수에

264) 翟小菊(2010), "德和园大戏台的历史, 形制, 活动", 『颐和园研究论文集』五洲传播出版社 , p.67, "土赤渍 , 童童无草木".

그림 2: 옹산과 서호의 원래 모습[267]

서호라는 이름을 지어주었다. 그런데 서호도 옹산과 마찬가지로 빼어난 경치를 지니지 못했다. 그럴 수밖에 없는 것이 서호는 관상적인 용도보다 실용적인 가치가 컸기 때문이었다. 또한 시호와 옹산의 위치도 모호했는데 그림 2에서 보듯이 양자는 서로 붙어 있지 않고 약간 떨어져 있었다. 그리고 방향 면에서 보아도 서호는 옹산의 서남쪽에 있어 남북 정방향이 아니었다.[265]

다음으로 주관적인 원인을 살펴보자. 역사학자들이 이미 많이 밝혔듯이 건륭제는 서호 콤플렉스를 심하게 앓고 있었다. 여기서 언급한 서호는 항주(杭州)에 있는 서호를 뜻한다. 중국에는 예로부터 "하늘에는 천당, 땅에는 소항(소주와 항주)"이라는 속담이 있는데 항주의 가장 대표적인 명승지가 바로 서호 일대다. 역사를 살펴보면 수많은 시인, 문인 등이 서호를 관람하고 다양한 시문을 남긴 것을 알 수 있다. 건륭제의 서호 사랑은 유별났다. 그는 평생 동안 남방 순행을 여섯 차례 행했는데 그때 모두 서호를 유람했다. 그리고 유람할 때마다 서호십경(西湖十景)을 주제로 해서 각 경치에 대해 총 60편의 시를 썼다. 그는 즉위 이후 여러 궁원에 서호의 경치를 모방하여 경관을 조성하는 공사를 대거 진행하였다. 예를 들어 원명원에는 서호의 소유천원(小有天園)과 용정(龍井), 화신묘(花神廟) 등의 경관을 모방하여 그에 상응하는 것을 조성하였고, 원

265) 贾珺(2009), 『北京颐和园』, 清华大学出版社, p.27.

명원에 있는 9곳의 경관은 항주 서호십경을 본 따 새 이름을 지어주었다.[266) 그러나 이와 같은 작업은 부분적인 모방이라 서호 전체를 표현할 수는 없었다. 그런 끝에 건륭제는 서호에 대한 사랑을 모두 청의원의 건립에 쏟아 부어 청의원을 형태적으로나 정신적으로나 모두 서호와 흡사한 궁원으로 만들려고 노력했다.

지금까지 우리는 청대 청의원의 창건 배경을 살펴보았는데 이것을 통해 건륭제가 청의원을 건립한 취지를 뚜렷하게 파악할 수 있었다. 즉 항주 서호의 산수 경관을 대규모로 모방하려고 했던 것이다. 이 취지를 실현하기 위해 그는 청의원 창건 초기에 옹산과 서호 등 자연 환경을 대규모로 개조하기 시작했다. 옹산과 서호의 모습을 항주 서호의 산과 호수와 같은 형태로 조성하기 시작한 것이다. 산과 호수 등 자연 환경을 대상으로 하는 이와 같은 개조 작업을 통해 우리는 청의원의 기획자나 건설자가 자연에 대해 갖는 태도를 엿볼 수 있었다.

(b) 청의원의 산수(山水) 개조 공사

청의원의 자연 환경 개조 작업은 다음과 같은 절차로 진행되었다. 먼저 서호는 수체(水體)가 길쭉해서 넓은 경관을 만들어내지 못하는 단점을 갖고 있었고 위치도 옹산의 정남면이 아니라 서남쪽에 치우쳐 있었다. 그래서 서호의 호체(湖體)를 동북쪽으로 확장하는 작업이 최우선이었다. 호체를 확장시킴으로써 옹산과 연결시킬 뿐만 아니라 넓은 경관을 조성하는 효과까지 얻을 수 있었다. 이와 동시에 호수를 파는 과정에서 나온 흙을 옹산의 동쪽에 쌓아올렸다. 옹산이 높이가 낮은 데다가 동쪽 면은 완만하게 뻗어 있지 못했기 때문에 이 같은 작업을 행한 것이다. 흙을 쌓는 작업을 통해 옹산을 높이면서 동서 양쪽이 대칭적인 형태를 이루게

266) 위의 책, p.24-25.

했고 원림을 조성하기에 적합한 완만한 산세를 만들어냈다. 또 옹산의 동쪽 끝이 호수를 살짝 감싸주게 하고 서호의 서쪽 끝이 옹산을 부분적으로 둘러싸는 형태로 만들어 음양의 균형을 맞추었다. 마지막으로 항주 서호를 모방하여 호수의 서쪽에 긴 제방을 쌓아 호수를 여러 영역으로 나누었다. 각 영역 안에는 크고 작은 섬들을 남겨놓아서 항주 서호에 있는 섬의 경치를 흉내 냈다.

청의원이 창건되기 시작한 것은 1750년의 일이었다. 그 다음해에 건륭제는 모친의 63세 생일을 맞이하여 옹산을 만수산(萬壽山)으로 개명했고 서호는 곤명호(昆明湖)라는 새로운 이름으로 바꾸었다. 이처럼 대규모의 산수개조 작업이 끝나자 만수산, 곤명호 그리고 호수 사이에 있는 제방과 섬들은 항주 서호와 비슷한 구조로 만들어졌다. 그림 3의 좌측은 항주 서호이고 우측은 청의원인데 그림에서 확인할 수 있듯이 청의원의 만수산과 곤명호가 항주 서호의 산수보다는 규모가 작다. 그러나 산과 호수의 위치나 형태, 호수 수면의 영역 구분, 산과 호수의 비례 등 모든 면에서 서호와 흡사하다고 할 수 있다. 양자의 차이가 있다면 그것은 항주 서호에 있는 산과 호수는 천연 산수이자 자연 경관인 반면 청의원의 만수산과 곤명호는 뚜렷한 취지에 따라 의도적으로 조성된 반(半)인공-인공 경관이라는 것이다.

그림 4에서 우리는 옹산과 서호에 대한 산수 개조 작업의 규모와 척도를 일목요연하게 확인할 수 있다. 호수의 위치가 동쪽으로 이동하였고 수면의 규모가 원래의 다섯 배 정도로 확장되었다. 옹산의 높이, 산의 형태, 산세의 경사도 등이 모두 크게 바뀌었다. 이 모든 작업은 항주 서호의 자연 경치를 모방하기 위한 것이었고 건륭제가 지향하는 이상적인 원림의 외양을 조성하는 일이었으며 그가 추구하는 미의 실천이었다.

267) 위의 책, p.34.

268) 张东东(2015), "试从乾隆对西湖的改造探清漪园之相地", 『风景园林历史』 p.112.

그림 3: 항주 서호와 청의원의 평면도 비교267) 그림 4: 청의원 산수의 개조 전후의 비교268)

　이처럼 원림을 만들 때 자연을 모방하고 인위적으로 자연과 흡사한 경관을 조성하는 조원(造園) 방법은 건륭제가 창시한 것은 아니다. 일찍이 한대부터 원림에서는 자연 산수를 모방하는 것이 중요한 조원의 수법으로 사용되었다. 예를 들면, 동한대에 양기(梁冀)라는 사람은 자신의 원림에 흙으로 가산을 쌓아 장안 동쪽에 있는 효산(崤山)을 흉내 냈다. 또한 당대 재상 이덕유(李德裕)는 낙양 근교에 있는 별장에 긴 수로를 파내고 그 양측에 가산을 세워, 동정(洞庭), 무산(巫山) 등 장강 연안의 유명한 산수 경치를 모방했는데 마치 장강의 축소판 같았다고 한다. 송대 휘종(徽宗)은 항주 봉황산을 본떠서 수도 변량(汴梁)에 간악(艮岳)을 만들었다.

　자연 산수를 모방하는 조원 기법은 청대의 궁원에서 보편적으로 사용되었는데 당시 사람들은 세상에서 가장 아름다운 경치들을 모두 황제의 원림에 망라하려고 노력했다. 청대 말기의 어떤 시인은 이러한 조원 사상을 '이천축지재군회(移天縮地在君懷)' 즉 '하늘을 옮기고 땅을 축소시켜 임금의 품에 안기게 하리라'고 요약했다. 이 시문은 이화원의 조원 취지와 기획자의 의도를 아주 정확하고 생동감 있게 묘사하고 있다. 천하에 있는 아름다운 경치를 완벽하게 똑같게는 아니더라도 황제의 원림에서 비슷하게는 만들어낼 수 있다는 자신감이 느껴진다. 산, 강, 호수,

계곡 등 모든 자연 경관을 인공적으로 모방하여 조성하는 실력을 보여주고 있다.

이처럼 당시 중국인들이 자연의 아름다움을 추구할 때 이를 실현하는 방법이 독특하다. 그들은 자연의 아름다움 속으로 들어가는 것이 아니라 그 아름다움을 인간이 있는 곳으로 가져다 놓았기 때문이다. 그런데 자연에 있는 아름다운 산과 물 자체를 가져오는 것이 아니다. 그와는 달리 그 경치에서 산과 물의 형태, 배치, 비례 등 자연 경관에 숨어 있는 법칙 등을 본받아서 이를 바탕으로 인간이 있는 궁궐 원림에서 자연 경관을 인위적으로 재현하는 것이다. 자연의 산과 물을 영이나 혼이 있는 초월적인 존재로 보지 않고 법칙대로 형성되는 물질적인 대상으로 보는 것이 중국인들이 자연에 대해 갖는 태도다. 자연에 있는 아름다운 경치라면 무엇이든지 임금의 궁궐에 재현할 수 있다고 생각하는 것은 청의원 제작자가 지닌 심리적인 척도라 할 수 있을 것이다.

이상으로 우리는 청의원의 조원 취지와 기획자의 의도를 통해 그것을 만든 사람들의 자연관을 읽어낼 수 있었다. 그들이 보기에 옹산, 서호 등 천연적인 자연 만물은 개조할 필요가 있고, 개조해야 하며, 개조할 수 있는 대상이다. 자연의 산수 등 사물을 미적인 시각으로 관상할 때 산이나 호수의 형태가 아름다운지, 그 규모와 크기가 적당한지 등에 대한 평가의 기준은 모두 인간에게 있다. 호수가 작다고 판단되면 땅을 파서 호수의 면적을 확장하고, 산의 높이가 낮다고 생각되면 흙을 올려쌓아 산의 높이를 높인다. 호수와 산의 형태가 아름답지 않다고 여겨지면 산과 호수의 형태를 개조해 관상자가 생각하는 아름다운 경관을 창출해낸다. 이 같은 원리로 만들어진 청의원 등 많은 인공 원림의 완성은 자연을 개조할 수 있다는 인간의 생각을 보여주고 있다. 이는 청의원의 기획자와 건설자가 자연에 대해 갖는 태도이자 자연 만물을 작업 대상으로 삼을 때 지니는 심리적인 척도라 할 수 있다.

(2) 물리적인 척도

앞에서 우리는 이화원의 기획자와 건설자가 자연을 대할 때 가졌던 심리적인 척도를 살펴보았다. 이번 장에서는 이화원에서 반영되어 있는 건축의 물리적인 척도에 대해 고찰해 보려고 한다. 물리적 척도는 심리적 척도보다 더 객관적이어서 확실하게 파악할 수 있을 것으로 예상된다. 특히 우리는 이화원 토목 공사의 규모나, 건축물과 자연의 비례 등과 같은 관점에서 이 문제의 답을 도출해보고자 한다.

(a) 이화원 토목 공사의 규모

먼저 이화원 토목 공사의 규모부터 보자. 이화원의 전체 면적은 2,950,000㎡이고 창덕궁의 면적은 434,877㎡이다. 면적만 비교하면 이화원은 창덕궁의 7배 가까이 되는 규모다. 그런데 양국의 국토 면적, 인구 등 다양한 요소를 고려하면 이화원의 규모가 월등히 큰 것이 아닐 수도 있다. 이화원은 곤명호의 면적이 2,270,000㎡가 되는데 이것은 이화원 전체 면적의 70% 이상을 차지하는 셈이 된다. 호수는 남북으로 최장 길이가 1,930m이고 동서로 최장 길이가 1,600m가 된다. 곤명호의 절반 이상이 인공적으로 조성되었다는 것을 고려하면 이화원 토목 공사의 규모가 얼마나 큰지 짐작할 수 있을 것이다.

이 이외에 이화원이 완공될 때까지 걸린 시간도 토목 공사의 규모를 확인할 수 있는 자료가 될 수 있다. 청의원의 건설은 곤명호 공사가 끝난 1750년 이후에 시작하였는데 1754년에 이르러 82곳의 경관과 건축을 조성함으로써 $\frac{4}{5}$의 공사를 마치게 된다. 그 후에도 작업이 계속 진행되어 1764년이 되어서야 완공을 보게 된다. 청의원의 건설에 총 14년이라는 시간이 소요된 것이다. 총 연수만 보면 건설 작업이 느린 속도로 진행되었을 것으로 짐작할 수 있지만 실상은 그렇지 않다.

『어제만수산곤명호기(御製萬壽山昆明湖記)』의 기록에 따르면 건륭제가 곤명호를 확장하기 시작한 것은 1747년 겨울이었다.[269] 그리고 그 뒤 1750년에 작성된 『어제서해명지왈곤명호이기이시(御製西海名之曰昆明湖而紀以詩)』를 보면 "그 해에 2개월이 안 되는 기간에 그 공사를 마쳤다"라는 내용이 있는데 이것을 통해 우리는 곤명호의 확장과 그의 상류 및 하류의 수리(水利)공사가 물의 양이 적은 겨울의 2개월 동안 모두 완성되었다는 것을 알 수 있다. 이로써 청의원 건설은 늦게 진행된 것이 아니라는 것을 알 수 있다.

한편 청의원 건설 자금을 보면, 총 4,402,851량의 백은(白銀)이 투입된 것으로 확인된다.[270] 건륭 시대에 한 해의 재정수입은 백은 약 4000만 량이었다. 2017년 중국의 재정수입이 172,567억 위안(한화 약 2,933조 원)[271]인 것을 참고하여 계산해보면 청의원 건설에 소모한 자금 규모는 현대 화폐로 약 18,676억 위안, 한화로 약 317조 원 된다. 이 같은 자료를 통틀어 보면 건설 햇수나 공사의 속도, 그리고 총 소모 경비 등 여러 면에서 볼 때 청의원의 공사 규모가 얼마나 거대한지 알 수 있을 것이다.

(b) 건축물과 자연물의 비례

다음으로 이화원에 있는 건축물과 자연물의 비례를 살펴보자. 먼저 이화원의 만수산에 있는 가장 대표적인 건축물인 불향각(佛香閣)을 보자. 불향각의 원래 건

269) 岁己巳(1749年), 考通惠河之源而勒碑于麦庄桥. 元史所载引白浮瓮山诸泉云者, 时皆湮没不可详. 夫河渠, 国家之大事也. 浮漕利涉灌田, 使涨有受而旱无虞, 其在导泄有方而潴蓄不匮乎! 是不宜听其淤阏泛滥而不治. 因命就瓮山前, 芟苇茭之丛杂, 浚沙泥之隘塞, 汇西湖之水, 都为一区.『御製萬壽山昆明湖記』

270) 王道成(2000), "颐和园修建经费新探",『颐和园建园二百五十周年纪念文集』(颐和园管理处), 五洲传播出版社, 北京.

271) 중국재정부국고사 2018년 1월 29일 기사.

물은 1860년에 영국과 프랑스의 연합군에 의해 전소되었다. 현존하는 불향각은 19세기 말 광서제의 재위 기간에 중건한 것이다. 불향각은 네모의 기단 위에 세운 3층의 누각(樓閣) 형태로 되어 있다. 불향각의 높이는 36.44m이고 밑의 기단의 높이는 약 20m이다. 그런데 불향각이 위치하고 있는 만수산의 해발고도는 105m에 달하지만 주변 평지와 비교할 때 갖게 되는 상대적인 높이는 60m에 불과하다.[272] 이렇게 보면 불향각은 그 밑의 기단까지 합치면 만수산과 거의 비슷한 높이에 있는 것을 알 수 있다. 불향각은 날씬한 탑의 형태가 아니고 사진(그림 5)에서 보듯이 굉장히 육중한 구조로 되어 있다. 멀리서 보면 거대하고 웅장한 불향각과 그 기단이 만수산을 가리고 있다. 그래서 시야의 대부분을 차지하고 있다고 해도 과언이 아니다. 방대한 몸체가 산의 규모를 넘어서는 압도적인 기세를 갖고 있어 보는 사람에게 깊은 인상을 남기는 건축물이다.

이렇게 보면 불향각의 건축 척도는 결코 자연적인 척도라고 할 수 없다. 인간을 대입해서 보면 이는 인간적인 척도가 아니라는 것을 알 수 있다. 불향각 기단의 높이가 20m가량 되는데 이는 인간 키의 10여 배나 되어 대단히 큰 격차가 난다(그림 6 참조). 이를 통해 보면 이 불향각이 지니고 있는 건축 이념은 인간과 건축의 관계를 조화롭게 하려는 것이 아니라 건축물로 하여금 일방적으로 위세를 부리게 만들어졌다는 것을 알 수 있다.

이화원 안에 이렇게 큰 규모의 건물이 불향각만 있는 것이 아니다. 이화원에 있는 개개 건물들은 대부분 장대하다. 예를 들어 호산진의루(湖山眞意樓)나 지혜해(智慧海), 배운전(排雲殿) 등은 모두 육중한 몸체로 웅장함을 뽐내고 있다.

개개 건물들을 자연이나 인간과 대조해 보면 이화원이 물리적으로 얼마나 거대

272) 张东东, 위의 논문, p.111.

그림 5 : 멀리서 바라본 불향각 정면의 모습　　　　　　　그림 6: 불향각 기단과 사람의 비례

한 척도를 갖고 있는지 확인할 수 있다. 이는 이화원의 육지가 차지하는 건폐율에도 반영된다. 이화원 육지의 건폐율에 대한 조사나 연구가 없어 정확한 수치 자료를 구할 수 없지만 우리는 이화원의 평면도나 하늘 사진을 통해 그것을 감각으로 체감할 수 있다.

　이화원의 평면도(그림 7)를 보면 건물이나 인공 경관을 세울 수 없는 호수나 산의 경사면 등을 제외한 거의 모든 육지에 건축물이 조성되어 있는 것을 알 수 있다. 특히 이화원의 주 경관 지역인 만수산의 전면에는 북쪽에서 남쪽으로 지혜해, 불향각, 배운전 등 건물들이 순서대로 자리 잡고 있고 그 안에는 개개 건물들이 밀집하게 분포되면서 만수산의 전면을 덮고 있다. 그리고 만수산 전면의 하늘 사진(그림 8)에 나타나듯이 개체 건물들의 지붕이 서로 연결될 정도로 건축물의 밀집도가 아주 높아 전체 육지에 비해 건축물이 차지하는 건폐율이 대단히 높은 것을 알 수 있다. 그런데 이 구역은 이화원의 외전(업무 구역)이나 내전(생활 구역)이 아니라 휴식구역이라는 것을 염두에 두어야 한다.

우리가 지금까지 본 이화원 토목 공사의 방대한 규모나 개개 건물의 거대한 몸체, 그리고 건물들의 높은 밀집도 등은 모두 이화원의 기획자와 건설자가 자연에 대해 행사했던 물리적인 척도를 설명해주고 있다. 이들은 방대함과 육중함, 웅장함을 추구하는 것을 통해 자연 앞에서는 인간의 힘을, 사람 앞에서는 권력의 힘을 과시하고 있는 것이다.

이상으로 이화원에 반영된 자연에 대한 태도를 살펴보았다. 이것을 정리하면 다음과 같다. 중국 강남 지역에 있는 아름다운 자연 경치를 황제의 궁궐 원림에 가져다 만들려는 이화원의 창건 취지를 알 수 있고, 그리고 인간의 미적 기준으로 산수를 개조하는 공사를 통해 우리는 이화원 창건자의 심리적인 척도를 확인할 수 있었다. 그리고 이화원 토목 공사의 방대한 규모와 건축물의 거대한 체형에서 이화원 창건자의 물리적인 척도를 읽어냈다. 이렇게 확인된 심리적·물리적 척도의 저변을 통해 우리는 자연을 개조하고 싶고, 개조할 수 있다고 생각하는 중국인의 생각을 파악할 수 있었다. 동시에 이러한 자연 앞에서 인간이 자신의 지위나 힘, 그리고 인간의 척도를 자랑하고 있다는 것도 확인되었다.

B. 창덕궁에서 보이는 자연에 대한 태도

한국미론에서 보이는 자연에 대한 태도와 관련된 언급은 대체로 '자연(자연신) 순응성', '자연(자연신) 친화성' 등과 같이 추상적인 표현들이었다. 예를 들어 "자연에 대한 무심한 신뢰"[274]나 "분수에 맞는 아름다움"이나 "과분하지 않다는 뜻도

273) 사진 출처: 中国风景园林网

274) 조요한(1983), 『예술철학』, 경문사, pp.184-185.

있고 자연 환경이나 자신의 체도에 가장 알맞은 형질미를 가늠할 줄 안다는 말도 된다"[275]는 등의 언급이 그렇다. 그러나 구체적으로 '자연(자연신) 순응성'이나 '자연(자연신) 친화성'이 예술 작품에 어떻게 반영되어 있는지, 좀 더 나아가서 이러한 특징이 한국인의 고유한 세계관과 어떻게 연관되어 있는지에 대한 논의는 찾기 힘들다. 이번 장에서는 창덕궁의 예술적 표출에서 보이는 자연(자연신) 순응성과 자연(자연신) 친화성이라는 개념이 한국인의 고유한 세계관과 어떤 연관성이 있는지 검토해 볼 것이다.

(1) 자연(자연신)에 순응하는 태도

창덕궁은 태종 4(1405)년에 경복궁에 이어 두 번째로 건립된 조선의 궁궐이다. 건륭제의 개인적인 미에 대한 추구 때문에 세워진 이화원과 달리 창덕궁의 건립은 정치적인 이유에서 찾을 수 있을 것이다. 이것은 정설이라기보다 일반적인 설에 따른 것이다. 조선 초기에 왕위 계승권을 둘러싼 왕자와 공신 세력 사이의 갈등으로 왕자의 난이 두 차례 일어났다. 이를 겪은 태종은 즉위 후에 정치적인 분쟁이 발생했던 장소인 경복궁을 기피한 나머지 한양에 또 하나의 궁궐을 지었는데 이것이 바로 창덕궁이라는 것이다.

창덕궁의 입지 선정에 대해 자세하게 기록한 문건이 없기 때문에 우리는 그에 대한 정보를 얻을 수 없다. 그러나 조선 시대에 있었던 여러 지도를 보면 창덕궁이 왜 그곳에 건설되었는지를 대략 추측할 수 있다. <수선전도>(그림 9)를 보면, 창덕궁의 터가 경복궁과 거의 같은 선상에 위치해 있는 것을 알 수 있다. 그래서 주산이 응봉으로 바뀌는 점을 제외하고 창덕궁은 경복궁이 지닌 배산임수의 지리적

275) 최순우(1993), 『혜곡 최순우 전집』 제1권, 학고재, pp.41-46.

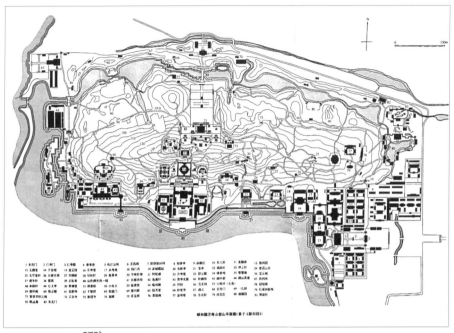

颐和园万寿山前山平面图(基于《颐和园》)

1 东宫门	2 仁寿门	3 仁寿殿	4 德春堂	5 延年益寿
13 玉澜堂	14 夕佳楼	15 宜芸馆	16 乐寿堂	17 永寿斋
25 大戏楼扮	26 扮戏楼扮	27 扮戏楼	28 写秋轩	29 景福阁
37 遗春轩	38 霞芬	39 正殿扮	40 山色照光翠一楼	41 山色
49 养趣轩	50 石丈亭	51 穿堂殿	52 理趣轩	53 画中游
61 清遥亭阁之廊	62 花承阁	63 无尽意轩	64 赅春园	65 味闲斋
73 智慧海扮	74 云会寺	75 敷华阁	76 善现寺	
82 敷远楼	83 华东门			

6 艺兴殿	7 邻镜堂材料	8 知春亭	9 命春区	10 东八所	11 乐寿堂	12 排和园
18 永寿殿起	19 赤城霞起	20 养春亭	21 养春	22 湖山真意	23 护山村	24 乐寿堂
30 宜芸馆	31 怀远寺	32 冬亭	33 洋山殿	34 智慧海	35 宝云阁	36 众山真意
42 长廊扮	43 佛香阁	44 转轮藏	45 御碑亭	46 敷远楼阁	47 西西所	48 敷远楼
54 坦坦荡荡	55 开敞	56 玉带桥	57 小西洋(玉泉)	58 长春桥		
66 晓江亭	67 晓云	68 北宫门	69 "孔桥"	70 石舫树根棋		
77 满云	78 东元轩					
84 赅春园						
90 迷翠园						

그림 7: 이화원 평면도[273]

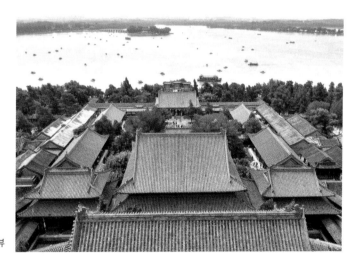

그림 8: 만수산 전면의 하늘뷰

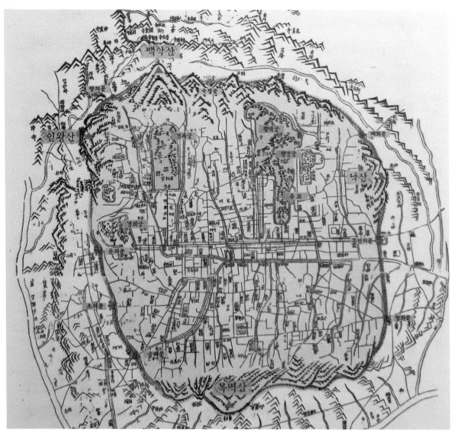

그림 9: <수선전도>의 일부[276)

인 조건을 그대로 갖추게 된다. 경복궁의 좌청룡 역할을 하는 인왕산과, 우백호 역할을 하는 낙산도 그대로 창덕궁에 적용되었다. 게다가 창덕궁은 경복궁처럼 종묘와 사직단과도 가까워 창덕궁의 터는 궁궐을 짓기에 적절한 곳으로 보인다.

풍수지리적인 요소 외에 경치적인 요소도 입지선정의 원인이 되었다. 창덕궁의 터는 응봉에서 뻗어 나온 완만한 산자락에 위치하고 있다. 지형적으로 보면 동쪽

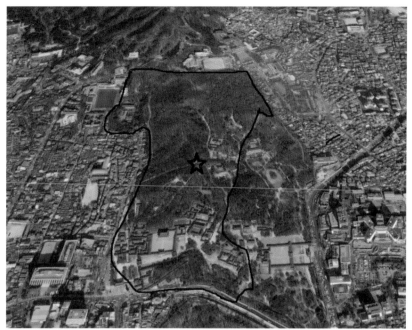
그림 10: 창덕궁 위성사진

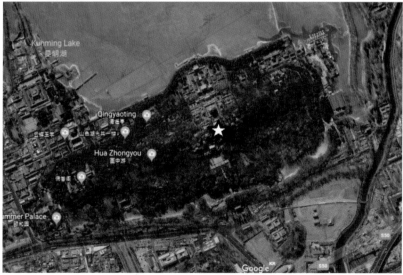
그림 11: 이화원 만수산 위성사진²⁷⁷⁾

그림 12: 인정전 구역 위성사진

보다 서쪽이 더 높고, 남쪽보다 북쪽이 더 높은 완만한 산지의 모습을 보인다. 이는 자연적인 경치를 조성하기에 적합한 지리적 조건이라 할 수 있다. 이 조건에 맞추어 창덕궁은 남쪽의 평지에 궁전 영역을 조성하고 북쪽 산지를 원림 영역으로 만들었다.

　이처럼 창덕궁은 산지에 터를 잡고 산자락을 따라 자연스럽게 공간을 구성하고 건물을 배치했다. 창덕궁을 건립할 때에는 이화원에서 진행되었던 산의 모습을 대거 바꾸는 인공적인 토목 공사가 전혀 없었다. 전각, 정자와 같은 건축물은 산세에 따라 배치되었다. 창덕궁의 위성사진(그림 10)을 보면 남쪽으로 완만하게 뻗어가고 있는 응봉의 산자락을 한 눈에 확인할 수 있는데 별 모양으로 표시한 지점은 산자락에서 가장 높은 곳이다. 이것을 보면 후원의 건축물들이 가장 높은 곳에서 동쪽으로 완만하게 내려가는 경사면에 각각 적당한 위치에 흩어져 건설된 것을

알 수 있다. 그리고 왕이 근무하는 외전 영역과 생활하는 내전 영역은 남단의 평지에 자리 잡았다.

이러한 자연스러운 배치는 이화원과 명확하게 대조된다. 이화원의 원림 영역인 만수산의 위성사진(그림 11)을 보면 하얀 별 모양으로 표시된 초고점을 중심으로 만수산 전면의 중앙에 건축물들이 밀집되어 있고, 만수산 후면도 건물들이 그 중앙 라인을 차지하고 있는 것을 알 수 있다. 중앙을 인간이 만든 건물로 꽉 채워 놓은 것이다.

두 가지 예를 통해 창덕궁에서 보이는 자연스러운 건물 배치에 대해 자세히 논의해 보기로 하자. 첫 번째 예는 인정전 구역 앞에 보이는 공간 처리 방법이고 두 번째 예는 후원의 동선(動線) 설계다.

공간과 건물 배치에서 보이는 자연성 위 사진(그림 12)에서 가장 눈에 띄는 것은 인정문 앞의 사다리꼴 공간이다. 이 공간은 태생적으로 불가사의하다. 궁궐에, 그것도 정전 앞에 이런 기하학적으로 비균제적인 공간이 들어서 있기 때문이다. 추측컨대 이 공간의 탄생은 지리적인 조건에 기인한 것일 것이다. 인정전은 창덕궁의 정전으로 가장 격이 높은 건물이다. 따라서 평지에 자리 잡아야 하는 것은 당연한 일이다. 그림 10에서 인정전의 위치를 보면 산지와 평지의 경계선과 가깝게 있는 것을 알 수 있다. 이는 산을 손대지 않고 평지에서 인정전을 지을 수 있는 최북단이다. 이 자리에 인정전을 짓고 앞마당을 조성하면 인정문 앞에는 그림 12에서 보이는 사다리꼴인 공간이 남게 된다. 만일 이 비균제적인 공간이 마음에 들지 않아 이 공간을 정교한 네모로 만들려 한다면 거기에는 두 가지 방법이 있다. 하나는

276) <수선전도>, 김정호의 목판본 한양지도, 1840년대, 고려대학교 박물관.

남쪽의 높은 지세를 평지로 깎아 공간을 확장하는 것이고 또 하나는 지금처럼 넓은 공간이 아니라 작은 네모로 조성하는 것이다. 그런데 창덕궁의 설계자는 이 두 가지 방법을 다 택하지 않았다. 대신 지형을 존중하고 순응하는 태도를 취해 자연을 있는 그대로 받아들였다. 이는 인간적인 척도인 정교나 대칭을 따르기보다 산세를 우선시한 것이다. 그래서 지리적 환경을 손상하지 않고 그곳의 땅 생김새에 맞게 궁궐을 건축한 것이다.

인정전 앞 공간에는 또 한 가지 특징이 있다. 즉 창덕궁의 정문인 돈화문에서 인정전까지 진입하기 위해서 두 번 꺾어야 한다는 것이다. 이것은 매우 특이한 동선이라 할 수 있다. 궁궐에서는 보통 정전으로 가기 위해 이렇게 두 번씩이나 꺾는 일을 하지 않기 때문이다. 왜 두 번이나 꺾었을까? 이는 사다리꼴인 공간을 조성한 것과 마찬가지로 지형 조건을 있는 그대로 받아들인 결과이다. 앞에서 말한 대로 인정문 앞은 평지 공간이 부족하기 때문에 정전으로 들어가는 문인 진선문, 돈화문을 일직선으로 배치할 수 없다. 그래서 이렇게 두 번 꺾어서 만든 것이다. 그렇게 되니까 진선문과 돈화문이 서쪽으로 비켜져서 세워질 수밖에 없었다. 이는 조선 사람들이 자연(자연신) 앞에서 보여주는 인간의 겸손과 사양이다. 인간의 힘으로 충분히 확장할 수 있는데도 불구하고 조선인들은 자연(자연신)에 그대로 순응하고 자신을 낮춘 것이다. 이 점은 중국인과 사뭇 다른 태도이다. 이것은 앞의 중국의 예를 보면 알 수 있듯이 중국인들에게서는 결코 발견할 수 없는 태도다.[277]

동선에서 보이는 자연성 두 번째 예는 창덕궁 후원에 보이는 동선 설계다. 이화원

277) 『창덕궁 원유 생태조사 보고서』, 문화재관리국, p. 44와 p.69에서 발췌.

2
2

에 있는 동선은 건물과 건물, 건물과 경관 조성물을 연결하기 위해 인위적으로 설계한 것이다. 창덕궁 후원의 동선은 이와 다르다. 그림 13은 창덕궁 산세와 동선을 동시에 보여주는 그림인데 점선과 겹치는 짙은 선은 창덕궁 안의 동선을 뜻한다. 그림에 보이는 것처럼 모든 동선이 창덕궁 중앙에 있는 하나의 점에서 만나게 되는데 이곳은 바로 산세가 가장 높은 곳이다. 후원의 동선을 산세와 대조해 보면, 파도 물결 모양으로 되어 있는 산세 중에 기복이 있는 점들을 연결해보면 그 선이 후원의 동선과 많이 일치하는 것을 알 수 있다. 즉 산세 중에 파인 협곡이 저절로 통행로가 된 셈이다. 문화재청에서 정리한 동선 형태 보고서를 참고하면 통행로는 대개 그림 14와 같은 모습으로 되어 있다. 가운데에 아래로 파인 것은 산세에 따라 형성된 협곡인데 이것을 동선으로 이용하고 있는 것이다. 이렇게 생긴 동선을 통해 다니는 사람은 도로 양측의 입체적인 경관을 자연스럽게 경험하게 된다.

혹자는 묻기를 창덕궁 후원의 동선은 사람이 이동 시 입체적인 경관 효과를 얻기 위해 인공적으로 만든 것이 아니냐고 할 수 있다. 그러나 앞에서 논의한 대로 조선인들이 인정전 전면의 공간 처리나 동선 처리를 어떻게 했는가를 상기해 보면 창덕궁을 지은 조선인이라면 결코 땅을 파서 동선을 만드는 일은 하지 않았을 것이라고 추측할 수 있다. 대신에 산세의 기복과 굴절에 따라 저절로 동선이 만들어지게 하고, 이 동선을 따라 적당한 곳에 작은 정자나 연못 등 경관을 조성하는 것이 창덕궁 후원의 디자인 개념일 것이다. 자연(자연신)에 순응하는 이러한 배치 수법으로 말미암아 건축물들이 자연스럽게 자연과 융합되어 자연 속으로 녹아들어갔다.[278]

창덕궁에서 자연(자연신)에 순응하는 태도를 읽어낼 수 있는 것은 건물의 배치뿐

278) 『창덕궁 원유 생태조사 보고서』, 문화재관리국, pp.72-76에서 발췌.

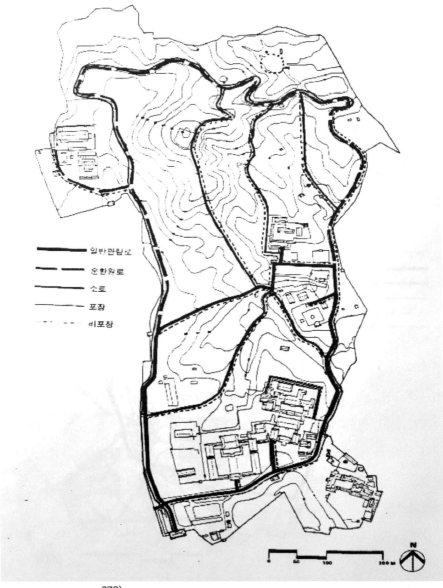

일반관람로
순환원로
소로
포장
비포장

그림 13: 창덕궁 산세와 동선[278])

만이 아니다. 건축물과 경관물의 규모를 통해서도 자연(자연신) 순응성을 엿볼 수 있다. 창덕궁에는 이화원의 불향각과 같은 거대한 건축물이 없다. 만수산의 중심에 있는 높다란 불향각에 서면 황제의 취향대로 조성된 넓은 곤명호, 수면에 건설한 여러 개의 커다란 다리, 그리고 호수 연안에 정교하게 만든 회랑 등 경관이 한눈에 들어온다. 그러나 창덕궁의 후원은 그렇게 "바라보기 위한 곳이 아니라 그 속에서 함께하기 위한 곳"이다. 응봉산에서 뻗어 나온 완만한 산자락의 여러 골짜기에 흩어져 있는 작은 정자와 연못을 찾아 "일상의 번잡함을 잊고 이리저리 거닐어 봐야 후원의 진정한 실체를 느낄 수 있다."[279]

정자에 나타난 자연성 창덕궁 후원의 대표적인 건축물로는 정자를 꼽을 수 있는데 우선 이 정자들의 규모를 이화원 정자와 대조해서 살펴보자. 후원의 백미인 부용정과 규모가 비슷한 정자로는 이화원의 음록정(飮綠亭)을 들 수 있다. 음록정을 앞에서 보면 그림16처럼 그 규모도 그렇고 연못에 두 다리가 담겨 있는 모습도 부용정과 흡사하다. 그러나 옆에서 음록정을 보면 그림 15처럼 전체적인 모습을 확인할 수 있다. 음록정은 개별적인 건물이 아니라 회랑으로 연결된 건물군(群) 중의 일부인 것이다. 정자, 전각, 회랑 등 건축물이 길게 이어져 연못을 안으로 둘러싸고 있다. 따라서 인공적인 건축물이 "자연"[280]을 품는 경관을 만들어내고 있다. 이에 비해 창덕궁의 정자는 이와 매우 다른 모습을 보인다. 이화원과 반대로 건물이 스스로 자연의 품에 안겼다는 느낌을 준다. 겸손한 자세로 자연 속에서 얌전히 있어 마치 원래 자연의 일부였던 것처럼 보인다.

279) 최종덕(2006), 『조선의 참 궁궐, 창덕궁』, 눌와, p.147.
280) 중국 원림에서 인공적으로 조성된, 자연처럼 보이는 경관을 천연적인 자연과 구분하기 위해 큰 따옴표를 추가하여 "자연"이라고 표시한다.

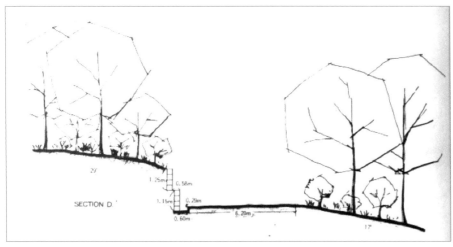

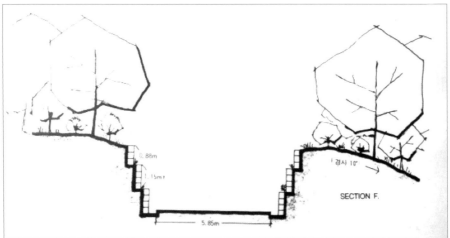

그림 14: 창덕궁 동선 단면도[279])

　이화원에 있는 정자들 중에 다른 건축물과 연결되어 있는 것들은 비교적 작은 크기로 조성되었지만 독립적인 경관으로서 건축된 정자들은 규모가 크다. 사진 18의 좌측에 있는 지춘정(知春亭)은 면적이 105㎡이고 우측에 있는 곽여정(廓如亭)은 면적이 130㎡나 된다. 필자는 의도적으로 사람과 함께 찍힌 사진을 선택했는

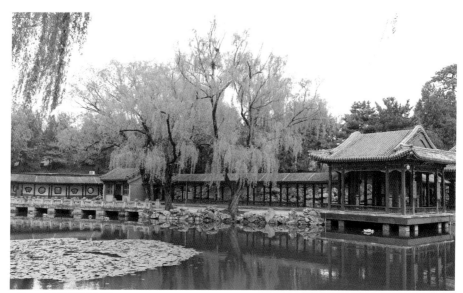

그림 15: 이화원 음록정(여름)

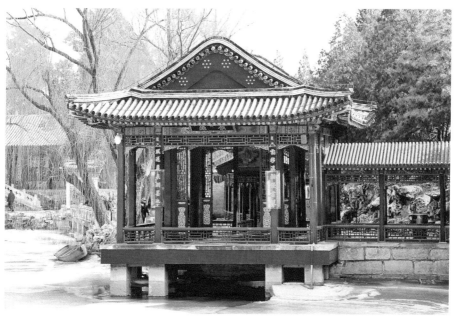

그림 16: 이화원 음록정(겨울)

데 그것은 인간과 정자를 비교함으로써 이 두 정자의 규모를 확인시켜주려 함이다. 특히 후자인 곽여정은 현존하는 정자 중에서 규모가 가장 큰 것으로 알려져 있다. 최고의 규모를 가진 정자가 황제의 원림에 있는 것은 당연한 일이다. 한 나라의 황제는 최고의 권력자이기 때문에 그가 거주하거나 휴식하는 건축물도 최고의 규모로 자신의 권력을 과시하는 것은 당연한 일일 것이다.

그러나 창덕궁의 후원은 그렇지 않다. 후원의 건물들은 왕실의 건축물치고는 상당히 작게 지었다. 자연이 그러하듯 거기에는 어떠한 과시나 의도도 보이지 않는다. "의도하지 않은 자연스러움에서 얻는 감동이 더욱 크듯, 인위적이지 않으며 자연에 동화된 작은 건물을 지어 소통하도록 하는 것은 자연을 고스란히 건물 안에 품는 것이다."[281]

연구자들은 창덕궁의 건축물처럼 규모가 작은 것에 대해 그 미적인 특징을 '아담함', '인공적인 척도', '분수에 맞는 아름다움' 등의 표현으로 묘사한다. 이러한 특징에서도 우리는 인간과 자연(자연신) 간의 관계를 읽어낼 수 있다. 인간적인 척도나 인간의 분수는 그 정도나 양(量)에 대해 정해진 기준이 없다. 문화 집단에 따라 척도나 분수에 대한 기준이 다르기 때문이다. 이화원에서 보이는 인간의 척도는 자연계의 일부로서의 '자연인'이 취하는 척도보다 훨씬 큰 것으로 보인다. 이는 우리가 앞에서 본 것처럼 중국 전통 사상에 나타난 인간과 자연의 관계를 건축에 반영한 것이다. 중국인들은 인간의 지위나 능력, 역할이 인간의 육체보다 훨씬 크다고 생각한다. 따라서 건축을 할 때에도 육체의 크기보다 의식 속에 담긴 의지(意志)의 크기를 기준으로 거대하고 웅장한 것을 만들어낸다.

창덕궁 후원에 반영된 인간과 자연의 관계는 중국의 그것과 다르다. 한국적인

281) 배병우(사진), 김원(글)(2015), 『창덕궁 - 자연의 질서에 따른 의례와 규범』, 리움, p.58.

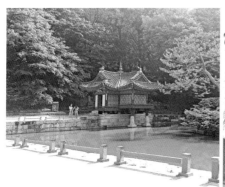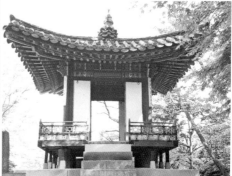

그림 17: (좌) 창덕궁 부용정 (우) 창덕궁 승재정

인간과 자연의 관계 속에서 자연(자연신)은 주격으로 등장한다. 인간의 척도는 자연계의 일부인 '자연인'과 일치하고 있으며 그에 따라 인간의 지위는 그 이상도 그 이하도 아니다. 이러한 관계 속에서 만들어낸 건축물은 인간이 거주하거나 사용하는 기본적인 요구에 딱 알맞은 규모로 되어 있다. 이것이 바로 한국인들이 생각한 인간의 분수인 것이다. 이런 생각을 갖게 되면 인간은 자신을 자연계의 일부로 생각하기 때문에 분수를 넘어설 의도를 품지 않는다. 이런 태도에 따라 만들어진 한국의 건축은 자연의 어느 곳에 놓아도 자연과 어울리고 조화롭다. 이유는 간단하다. 이 건축물을 만든 인간이 스스로를 자연의 일부로 인식하고 자연인으로서의 분수를 지키면서 만들었기 때문이다.

(2) 자연(자연신) 친화적인 태도

이상으로 우리는 중국의 이화원과의 비교를 통해 창덕궁의 건축에 나타나는 한국인들의 자연 순응 태도에 대해 살펴보았다. 이때 이 태도와 더불어 가장 빈번하게 언급되는 개념은 자연(자연신) 친화적인 태도일 것이다. 이 두 개념에는 상통하

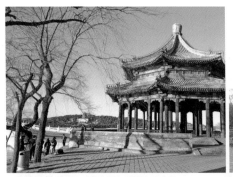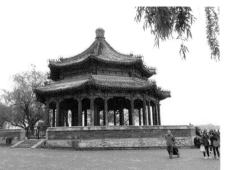

그림 18: (좌) 이화원 지춘정 (우) 이화원 곽여정

는 바가 있기 때문이다. 그런데 이 개념을 본격적으로 분석하기에 앞서 이 단어에 대해 주의를 기울여야겠다는 생각이다. 이 친화라는 단어에 담겨 있는 의미가 깊기 때문이다.

말할 것도 없이 친화라는 개념에는 '친'과 '화'라는 두 측면이 포함된다. 여기에서 '친'은 자연(자연신)을 두려워하거나 꺼리지 않고 가까이하려는 태도를 말한다. 그에 비해 '화'는 자연(자연신)에 순응하고 가까이함으로써 결과적으로 자연(자연신)과 화목한 조화를 이루는 것을 뜻한다고 할 수 있다. 이번 장에서는 이 두 개념 가운데 자연(자연신)과 '친'하려는 한국인의의 태도에 대해 창덕궁과 이화원을 비교하면서 검토할 것이다.

한국인의 경우 자연(자연신)을 두려워하거나 꺼리지 않고 가까이하려는, 즉 '친' 하려는 태도는 창덕궁 후원에서 그 경계선을 처리하는 모습에서 발견할 수 있다. 경계선은 건축에 있어서 아주 중요한 요소다. 반 데르 레우후는 건물 부지를 외부의 세계로부터 구분해주는 경계선이 원시 건축의 가장 중요한 요소라고 강조했다. 그는 그 이유에 대해 "무엇이든지 경계 밖에 있는 것들은 안전하지 못하고, 모

든 힘(있는 존재)들에게 맡겨져 있었다. 우리에게 알려진 신, 그리고 집을 헌납 받은 신들은 모두 집 안에 거주한다"[282]고 설명하고 있다. 중국은 비록 신과 같은 초월적인 존재에 대해 적극적인 관심이 없었지만 건축의 경계 밖에 있는 것들은 두려워했다. 중국의 주택이나 원림, 궁궐 등에 있는 높디높은 담은 이것을 증거하고 있다. 그러나 한국의 경우는 다르다. 한국인들은 자연(자연신)을 숭배하는 대상으로 여기고 있고 자연 신령을 친근하고 다정하게 인식하고 있어 건축 경계 밖에 있는 것들을 두려워하지 않았다. 오히려 담은 건축의 경계선으로 상징적으로만 존재하는 경우가 많았고 담을 만들 때에도 낮게 쌓아 담 안의 공간이 담 밖의 공간과 소통할 수 있게 했다.

명칭에 대해 - 圓과 苑의 경우　창덕궁 후원의 경계 처리를 살펴보기 전에 창덕궁 후원과 이화원의 명칭부터 검토해 보자. 이 점은 담장의 존재 여부와 관계되기 때문에 여기에서 논의하자는 것이다. 주지하다시피 창덕궁 후원은 궁궐의 뒤편에 위치하고 있어서 '후원(後苑)'이라고도 하고 궁의 북쪽에 있다고 해서 '북원'이라고도 불렀다. 또 후원은 왕실의 사적인 공간이기에 출입을 엄격히 금지한다는 의미로 '금원'이라고도 하고, 궁궐 안에 있는 정원이라는 의미로 '내원'이라고도 했다. 또한 궁의 정원을 관리하던 관청의 이름이 상림원(上林園)이었던 터라 '상림원(上林苑)' 또는 '상림'이라고도 불렸다. 다양한 호칭으로 불렸지만 이 명칭들 중의 '원'자는 모두 '苑'으로 표기했다. 그에 비해 이화원은 이와 달리 '원'자를 같은 음이지만 다른 뜻을 지닌 '園'으로 쓴다.

　『說文』에 의하면 원(園)은 "과일 나무를 심는 곳"[283]을 뜻하는데 이는 園의 본

282) 게라두스 반 데르 레우후, 『종교와 예술』, 윤이흠 역(1988), 열화당, p.91.
283) 『說文』, 園所以樹果也.

의(本義)이다. 후에 이 뜻의 범위가 조금 넓어져서 현재 사전에서 쓰는 뜻, 즉 "울타리를 치고 그 안에 여러 가지 화목과 채소를 키우고 가꾸는 곳"[284]이 되었다. 園 자의 뜻에서 주목해야 할 것은 울타리를 쳤다는 것인데 이는 園 자 글자의 모습에서도 확인할 수 있다. 이런 의미에서 園과 苑은 큰 차이를 보인다. 苑 자를 해체해서 보면 '艸'와 '夗'으로 나눌 수 있는데 '艸'는 화초 나무 등 식물을 가리키고 '夗'은 '열려 있는'이라는 의미다. 즉 苑은 열려 있는 식물원이나 화원을 뜻한다. 이렇게 보면 苑과 園은 식물을 키운다는 의미는 공유하지만 울타리의 유무 면에서는 다름을 보인다.

苑과 관련이 깊고 함께 사용했던 개념으로는 유(囿)가 있는데 囿는 울타리 안에서 동물을 기르는 곳이다. 그리고 『說文』에서는 囿에 대해 "낮은 담이 있는 원(苑)"[285]이라고 설명하고 있다. 우리는 기능적인 면에서 苑과 囿의 차이를 알 수 있는데 苑은 식물을 가꾸는 장소라 울타리가 꼭 있어야 하는 것이 아니지만 囿는 동물을 기르는 장소라 울타리나 담이 필요했다. 그런데 식물과 동물은 항상 함께 기르기 때문에 苑과 囿를 합쳐 苑囿라는 합성어가 생기기도 했다. 시간이 지나면서 사냥문화가 점점 쇠퇴하였고 苑囿에서도 사냥의 대상인 동물이 사라지고 관상용 동물만 남게 되었다. 그래서 囿라는 개념도 사용 빈도가 낮아져서 결국에는 생략되어 苑만 쓰게 되었다. 지금 사전에서 苑의 뜻에 대해 "고대에 동물을 기르거나 식물을 키우던 곳이고, 주로 제왕이 사냥이나 놀이를 하는 곳"[286]이라고 하는 것은 바로 苑囿의 전체적인 정의이다. 囿의 뜻을 포함하게 된 苑은 울타리나 담 등의 요소를 갖게 되었지만 이 울타리는 園이 갖고 있는 완전한 경계선과는 다

284) 『新华大字典』, 商务印书馆
285) 『說文』. 囿,苑有垣也.
286) 『新华大字典』, 商务印书馆.

른 개념의 울타리라 할 수 있다. 한국에서는 산세를 이용해 궁궐이나 정원을 조성하는 경우가 많은데 건물 뒤에 있는 산을 정원의 일부로 여기기도 한다. 이럴 때에 산 전체를 둘러싸서 경계선을 만드는 일이 어렵기 때문에 앞에만 울타리를 만들고 뒷면은 산을 향해 열려 있게 만든다. 따라서 경계선이 있지만 완전한 차단은 아니라고 할 수 있다.

'원(園)'과 '원(苑)'의 차이에 대한 필자의 해석을 입증할 근거는 『조선왕조실록』에서도 찾아볼 수 있다. 태조 7(1398)년 조에 이런 내용이 기재되어 있다. "상왕(上王)이 사람을 시켜 후원(後園)에서 기르던 들짐승을 빈 넓은 땅에 내놓게 하였다."[287] 이 후원은 들짐승을 기르던 장소이니 당연히 울타리 등 경계선이 있었을 터이고 이런 특징은 원(園) 자의 사용과 잘 부합한다. 한편 태종 16(1416)년 조에는 "노루와 사슴을 경복궁 후원(後園)에서 길렀다. 광주(廣州) 목사에게 전지(傳旨)하여 재인(才人) 장선(張先)으로 하여금 그 무리를 거느리고, 생포하여 바치게 한 것이었다."[288]는 내용이 있다.

그리고 세종 15(1433)년 조에는 다음과 같은 내용이 실려 있다. "임금이 경회루 아래에 나아가서 상호군(上護軍) 홍사석(洪師錫) 등 33명에게 명하여, 3대(隊)로 나누어 과녁에 활을 쏘게 하였는데, 제3대 하한(河漢) 등이 맞힌 것이 그중에서 가장 많으므로 활을 각각 하나씩 하사하였다. 여연(閭延)에서 도적의 침략을 받은 뒤로부터 임금이 더욱 변경의 일에 마음을 두어, 여러 번 무사들을 모아서 후원(後園)

287) 『조선왕조실록』 태조15권 7년(1398戊寅/명 洪武31년) 12월 23일(乙丑).
"上王令人放後園所養野獸于閑曠之地."
288) 『조선왕조실록』 태종 32권 16년(1416丙申/명 永樂14년) 7월 3일(壬辰).
"養獐鹿于景福宮後園. 傳旨廣州牧使, 令才人張先率其徒生獲以進."

에서 활 쏘는 것을 구경하였다."[289] 우리는 이 기록에 나오는 '경회루' 등의 단어를 통해 이 장소가 경복궁이라는 것을 알 수 있다. 경복궁은 평지에 위치하고 사면은 담으로 경계선을 만들었기 때문에 그 후원을 園 자로 표기한 것이다. 반면에 창덕궁의 후원을 언급할 때에는 모두 '원(苑)'자를 사용했다.

담장의 역할과 의미 『조선왕족실록』을 보면 창덕궁 후원의 담장에 대해 다음과 같은 두 가지 기록이 있다. 첫 번째는 세조 8(1462)년에 후원을 넓히고 동쪽에 담장을 쌓았다는 내용이고 두 번째는 연산군 3(1497)년에 궁에서 사치스럽게 노는 모습을 백성들에게 보여 주는 것이 싫어서 궁담을 높이 개축하라고 명령한 것이다. 이 두 기록을 통해 창덕궁 후원에는 이화원의 만수산을 완벽하게 두르는 담처럼 완전한 경계선이 없었다는 것을 알 수 있다.

아울러 『조선왕족실록』에 있는 맹수와 관련된 기록은 창덕궁 후원의 경계선이 완전한 담장으로 되어 있지 않다는 것을 방증해 준다. 세조 11(1465)년에는 후원에 범이 들어왔다고 해 북악산에 가서 표범을 잡았고, 선조40(1607)년에는 군사들이 후원에서 호랑이 사냥을 했다. 광해군 14(1622)년에는 후원에 표범이 들어오자 임금이 훈련도감에 명하여 군사를 풀어 잡도록 했다.[290] 창덕궁 후원이 산자락이 깊은 북악산과 연결되어 있어 맹수가 나타났던 것은 이상한 일이 아니다. 그런데 맹수가 창덕궁 후원 안으로 출몰할 수 있었다는 것은 창덕궁 후원이 산을 향해 부분적으로 개방되어 있었다는 증거가 된다. 필자가 보기에 이는 조선인들이 야산

289)『조선왕조실록』 세종 59권 15년(1433癸丑/명 宣德8년) 2월 8일(壬辰).
"上御慶會樓下, 命上護軍洪師錫等三十人, 分三隊射侯. 第三隊河漢等所中居多, 賜弓各一. 自閭延被寇以後, 上尤留意邊事, 屬聚武士, 觀射後園."
290)『세조실록』 11년 9월 14일;『선조실록』 40년 7월 11일;『광해군일기』 14년 11월 3일. 최종덕(2006), p.147에서 재인용.

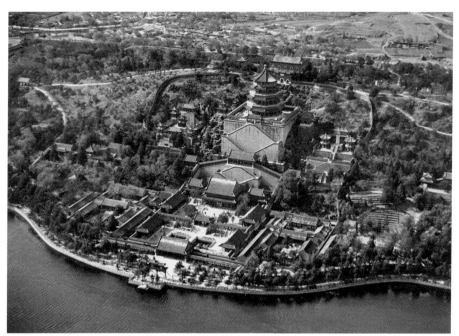

그림 19: 만수산 둘레담

과 같은 자연(자연신)을 가까이 하고자 하는 태도를 보여주는 사례이다.

창덕궁 후원의 전체적인 경계선 외에 부분적인 경관에서도 자연과의 경계 처리에 자연(자연신)과 '친'하려는 태도가 반영되어 있는 것을 발견할 수 있다. 창덕궁 후원의 주요 경관 구역을 보면 담을 쌓아 주변 환경과 경계를 긋는 경우가 드물고 담이 있더라도 부분적으로만 쌓아 놓아 구역을 구분하는 데에 있어서 상징적인 역할만 하고 있다. 이에 비해 이화원 내부의 담은 그 역할이 구분보다 차단에 가깝다. 그 차단의 대상에는 시선, 침입 등이 포함된다(그림 19).

그림 20은 경사면에서 담으로 경계선을 처리하는 창덕궁과 이화원의 모습이다. 사진에서 보면 차이점이 뚜렷하지 않지만 담 옆의 계단에 서 있으면 체감되는 것

이 매우 다르다. 창덕궁의 경우, 경사면의 담 아래의 계단을 이용할 때 수직으로는 하늘이, 수평으로는 담 너머의 풍경이 모두 보여 개방적인 느낌이 있다. 이러한 담은 시선이나 침입을 차단하기 위해 건설된 것이 아니라 구역을 나누는 상징적인 의미로만 존재한다. 반면에 이화원의 경우에는 경사면 담 아래의 계단을 이용할 때 수직으로는 위에 지붕이 덮여 있어 시선이 차단되고, 또 수평으로는 담이 높고 지붕과 연결되어 있어 바깥쪽의 경관을 볼 수 없다. 간혹 담에 작은 누창(漏窓)이 설치되는 경우도 있지만 누창을 통해서 담 건너편을 보는 것은 부분적인 것만 허용된다. 또한 지붕과 담, 그리고 계단이 만들어낸 공간 안은 그림으로 단청하여 실내와 같은 폐쇄적인 느낌을 준다.

정리하면서 이상으로 창덕궁 후원에 반영되어 있는 자연(자연신)에 순응하고, 자연(자연신)과 친화하는 태도에 대해 살펴보았다. 한국의 원림에서 자연은 건축적인 구성 요소나 조경의 모티브에 그치지 않고 그 이상의 가치를 지니고 있다. 자연은 인간이 살고 있는 환경이면서 때로는 신령이라는 초월적인 존재와 겹쳐지면서 인간이 순응하는 대상이기도 하다. 자연(자연신)을 신앙의 대상으로 여기기 때문에 한국인들은 신령들을 두려워하지 않는다. 신령은 인간사회를 이롭게 해주는 존재이고 인간적인 모습을 지니고 있기 때문이다. 그들은 희열, 분노 등 감정을 갖고 있을 뿐만 아니라 인간과 똑같이 즐거움을 추구하고 노래와 춤을 즐긴다. 인간은 신령들과 흥정할 수 있을 정도로 신령들은 다정한 존재다. 그래서 한국인들은 신령들을 두려워하기는커녕 신령과 가까이 하려고 하고 신령과 함께 즐기려고 한다. 자연은 신령의 뿌리이고 화신(化身)이기에 신령과 같은 존재로 간주된다. 따라서 한국인들이 만드는 건축은 자연(자연신)에 순응하고 가까이 하려고 하며, 자연 속으로 들어가 자연(자연신)과 하나가 되기를 원한다.

그림 20: 경사면의 담(좌: 창덕궁/ 우: 이화원)

　중국학자들도 중국 건축을 평가할 때 자연 순응적이라고 말한다고 했다. 그러나 중국식 '순응'은 한국과 그 의미가 다르다. 중국에서 인간이 순응하는 대상은 자연계나 자연 만물이 아니다. 중국인에게 자연계나 자연 만물은 인간이 이용하는 대상일 뿐이다. 중국인이 순응하는 것은 자연계나 자연 만물 속에 있는 자연의 규율이나 법칙이다. 시간의 흐름을 따라 봄, 여름, 가을, 겨울과 같은 사계절의 교체, 그리고 물이 높은 곳에서 낮으로 곳으로 흘러가는 불변의 속성 등이 그것이다. 이와 같은 자연의 규율과 법칙을 발견하고 자연을 개조하는 작업에서 그것을 어기지 않고 그대로 적용한다는 의미에서 '자연 순응'이라고 하는 것이다. 따라서 중국의 건축에서는 인간의 힘으로 땅을 파서 호수를 만들었지만 물이 낮은 곳으로 흘러 모이는 자연의 원리를 이용한 것을 두고 자연에 순응한 것이라고 이해했고, 흙과 돌로 높이 쌓아 건축의 기단을 조성했지만 이 과정에서 자연의 법칙을 어기지 않았기 때문에 자연에 순응한 것으로 판단했다.

　중국 건축의 특징을 묘사할 때에도 '자연 친화적'이라는 표현을 쓰는 경우가 있다. 이 경우에도 당연히 그 구체적인 양상은 한국과 다르다. 중국에서 자연과 친화

한다는 것은 인간이 인정하고 선호하는 아름다운 요소를 가져와 인간의 손을 거친 '자연' 경관을 만들어낸다는 뜻이다. 중국인들은 건축을 할 때 전국 각지에 있는 아름다운 경치를 건물 조성의 모태로 삼고 각지에 있는 예쁜 나무, 괴석 등을 자연 재료로 수집했다. 그리고 높은 담을 쌓아올려 원생적인 자연을 차단했지만, 자연계에 원래 있는 경치를 만들어냄으로써 그것을 자연 친화적이라고 이해했다. 아울러 자연적인 재료를 사용하고 자연의 요소들을 인공적으로 원림에 가져다 놓고 인간과 가까이 있게 함으로써 자연 친화적이라고 판단했다. 자연의 규율과 법칙을 따르고, 자연의 미나 재료와 친화한 결과, 인간은 자신이 만들어냈지만 마치 천연적으로 이루어진 듯한 '자연' 경관과 화목한 조화를 이루게 된다.

자연 순응, 자연 친화, 자연과의 조화와 같은 용어가 한·중 양국의 원림에서 동시에 사용되고 있지만 그 내면의 본질과 구체적인 양상은 이처럼 서로 다르다. 달라도 한참 다르다. 한국 건축의 자연 순응은 자연 신령, 자연계, 자연 만물, 자연에 주어진 조건 등 자연의 모든 측면에 대한 순응이고 복종이다. 이러한 복종은 두려움의 결과가 아니라 진심어린 것이다. 진심으로 자연 앞에서 겸손한 자세로 자연(자연신)을 무조건적으로 신뢰하고 자연(자연신)에 순응하는 것이다. 또한 자연(자연신)과 가까이하고 싶어 하고 자연(자연신)과 하나가 되기를 원한다. 자연적 요소를 인공의 원림 '공간에 가져다 놓기'보다 자연이 원래 위치하고 있는 곳으로 가는 것을 더 선호한다. 자연과 닮은 '자연' 경관을 조성하기보다 자연에 자리를 잡고 그 속으로 들어가 자연으로 유입되어 자연의 일부로서 자연(자연신)과 융합되어 하나가 되고자 하는 것이다.

2. 제작 과정 - 인위적인 계획 對 자아 망각적인 계획

위에서 우리는 중국 이화원과의 대조를 통해 창덕궁의 건설에 반영된 자연(자연 신)에 순응하고 친화적인 태도를 살펴보았다. 이번 장에서는 전체적인 계획 단계 와 구체적인 제작 단계라는 두 측면에서 이화원과 창덕궁을 건설할 때 미의 자연 성이 제작 과정에 어떻게 반영되었는지에 대해 볼 것이다.

A. 전체적인 계획 단계

이화원을 어떻게 만들었을까 - 계획 단계 먼저 이화원의 계획 단계부터 검토해 보 는데 이화원은 설계에서 건설까지 엄밀한 계획 단계를 거쳤을 것으로 보인다. 이 렇게 짐작으로 그치는 것은 이화원의 설계, 계획, 그리고 시공 단계에 대한 연구 사례가 없어 그 전모를 파악하기가 힘들기 때문이다. 그러나 보존된 설계 도면이 나 설계 단계에서 만든 종이 모형 등을 통해 그 과정을 어느 정도 짐작할 수 있다.

청의원을 창건했을 당시의 자료는 남아 있는 것이 많지 않지만 19세기에 복원 된 이화원에 관한 자료는 현재 박물관에 보관되어 있거나 개인이 수장하고 있는 것이 많다고 한다. 이 많은 자료와 문물을 정리하고 연구하는 작업이 아직은 미비 한 상태이다. 그러나 이미 이루어진 부분적인 연구 성과를 통해 19세기에 이화원 의 복원 절차가 어떻게 진행되었는지 알 수 있을 것이다.

남아 있는 자료를 바탕으로 이화원의 복원 절차를 추측해보면 다음과 같다. 먼 저 훼손된 건축물의 터에 대한 조사 및 측량 작업을 진행하고 조사도를 만든다. 그 다음에는 그 조사 결과를 바탕으로 복원할 건축물의 여러 초안을 기획하고 각

초안의 평면도, 입면도, 수직과 수평의 단면도, 입체 효과도 등 자세한 도면을 그린다. 이때 도면을 그리는 것만으로 끝나는 것이 아니다. 반드시 입체적인 종이 모형을 만들어야 하는데 그것은 이것을 가지고 황제로부터 검사를 받아야 하기 때문이다. 황제의 윤허를 받고 최종 건설 방안이 결정되면 그제야 시공에 들어가게 된다.

종이 모형은 후에 건설될 건물과 일정한 비례를 맞추어 만들었는데 지붕, 창문, 문 등의 부품들은 빼고 끼울 수 있는 형식으로 만들었다. 그래서 만일 지붕의 부품을 빼면 두공의 결합 방법, 처마 안쪽의 단청 양식 등 건축의 내부 구조를 자세하게 확인할 수 있다. 그뿐만이 아니다. 건축 각 부분의 치수, 구성품의 명칭, 색상, 재질 등도 명시되어 있다. 따라서 개별 건축물의 형태, 크기부터 세부 장식의 양식과 색채까지 이 모든 것을 설계 단계에서 구체적으로 정한다. 후에 진행될 건설 단계는 철저히 이를 실현하는 작업이다.

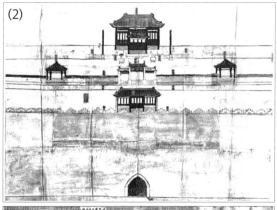

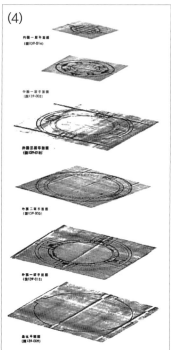

그림 21: 이화원 복원 시의 설계도 초안

(1) 1656년에 치경각 터에 대한 조사도(중국 제일역사당
 안관 소장)

(2) 복원 시 초안1 입면도(국344-0107, 중국 국가도서관
 소장)

(3) 복원 시 초안1 수직 단면도(국242-034, 중국 국가도
 서관 소장)

(4) 복원 시 초안1 각 층의 수평 단면도(중국 국가도서관
 소장)[292]

위 사진들은 아래 논문에서 인용함.

张龙,高大伟,缪祥流(2008), "颐和园治镜阁复原设计研
究", <中国园林>, pp. 38-39.

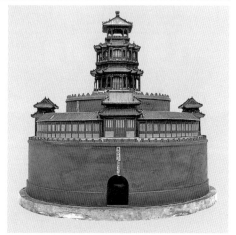

그림 22: 치경각 복원 시의 종이 모형

291) 위 자료들은 현재 중국 국가도서관에 소장되어 있다.

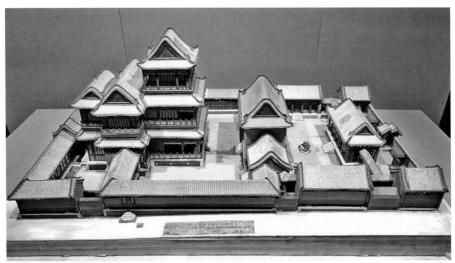

그림 23: 이화원 복원 및 설계 시의 종이 모형
위: 이화원 덕화원 희루의 복원용 종이 모형, 아래: 이화원 용선 목란확(木兰艧)의 설계용 종이 모형[293]

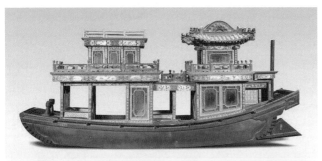

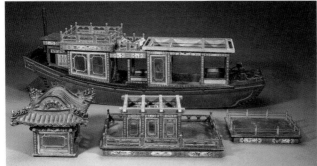

개별 건축뿐만 아니라 건축 집단의 배치, 주변의 다른 조경 경관의 조성 등도 설계 단계에서 엄밀하게 결정한다. 그런데 안타깝게도 이화원에 대한 자료는 찾기가 어려워 이화원보다 일찍 조성된 궁궐원림인 원명원(圓明園)이 설계될 때 만들어진 양식뢰(樣式雷)[293]의 조경 종이 모형을 참고해보자. 이것을 보면 각 건축물의 위치, 형태, 수경 담수체(潭水體)의 모양부터 가산(假山)이나 나무 등 조경물의 세부적인 부분까지 모든 것이 설계 단계에서 정확하게 확정된 것을 알 수 있다.

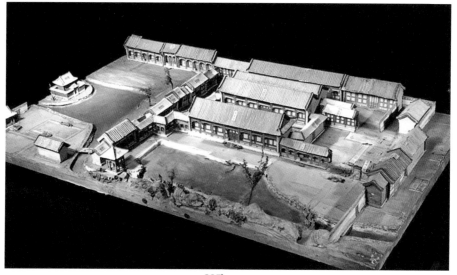

그림 24: 원명원 설계 시 조경의 종이 모형(양식뢰 작품)[295]

293) 청대 궁궐건축 설계에 능한 장인 집안이 있었는데 성씨가 뢰(雷)이었다. 그런데 건축 종이모형을 만드는 기관을 양식방(樣式房)이라고 불렀기 때문에 이 집안을 양식뢰라고 불렸다. 이 집안은 7대 연속으로 훌륭한 장인을 배출하여 계속해서 황실 담당 장인으로 근무했다. 청의원의 창건부터 이화원의 복원까지 이 집안 출신의 장인이 모두 참여하였다. 이 집안은 많은 중요한 건물을 설계하였고 설계 도면이나 종이 모형 등 자료도 많이 남겼다. 이 집안 장인들의 설계 자료를 수록한 "중국 청대 양식뢰 건축기록"은 2007년에 유네스코 세계기록유산으로 지정되었다.
294) 중국 고궁박물관 소장.

창덕궁 후원은 어떻게 만들었을까 - 제작 과정　이제 창덕궁 후원의 조성 과정을 볼 터인데 이화원과 비교해보면 매우 다른 양상이 나타나는 것을 알 수 있다. 이화원과 마찬가지로 창덕궁 후원의 조성 과정에 관한 연구 역시 매우 미비한 실정이다. 따라서 『조선왕족실록』이나 『승정원일기』 등 역사 문헌에서 창덕궁의 조성과 관련된 기사를 찾아내어 그 과정을 추측하는 것 외에는 달리 방법이 없다.[295]

이렇게 해서 찾아낸 역사 자료를 바탕으로 창덕궁 건설에 대한 전체적인 윤곽을 잡아 보면 다음과 같다.[296] 창덕궁에서 가장 먼저 건설된 건축물은 인정전이다. 인정전은 정전(正殿)으로 창덕궁의 가장 중요한 건축물이다. 6년 뒤에는 침전인 누침실이 건설되고, 정문인 돈화문은 7년 뒤에 건립된다.

시간이 지나면서 왕이 휴식하거나 감상할 수 있는 후원에 대한 요구가 커져 좁은 후원의 공간을 확장하는 공사가 여러 차례 진행되었다. 특히 세조 때는 북악에서 내려오는 매봉의 맥을 후원 안으로 넣으라는 임금의 지시가 있었다. 이때 주변의 민가를 대거 철거하여 후원의 공간을 확보한다. 이것으로 볼 때 초기에 창덕궁을 건설했을 당시 전체적인 계획이나 창덕궁의 구역에 대한 설정 같은 것은 없었던 것으로 판단된다.

이렇게 확장된 후원에는 역대 임금들이 풍류를 즐길 만한 정자와 연못을 많이 만들었다. 그중에서 특히 인조는 많은 정자를 지었다. 현재 후원에 남아 있는 정자는 대부분 인조 때 만든 것인데 옥류천도 인조의 명령에 따라 조성된 것이다. 현재 후원의 백미로 꼽히는 부용지 일대의 모습은 정조 때 조성된 것이다. 그리고 순조 때에는 의두합과 연경당이 만들어지면서 후원의 모습이 완성된다.

295) 물론 '동궐도'나, '궁궐지' 혹은 각종 '의궤'에서 창덕궁의 모습을 찾아볼 수 있지만 이 자료들은 창덕궁에 대한 기록이지 설계가 아니다.

296) 『조선왕조실록』 등 자료를 참고하여 창덕궁 건축물과 후원 조경의 변동 사항을 연대표로 정리하였다. 자세한 내용은 <부록> 창덕궁 건축물과 조경 변동사항 연대표를 참고하면 된다.

창덕궁 후원은 이처럼 오랜 세월에 거쳐 완성되었다. 초기의 건설자는 전체적인 계획을 세우지 않고 건설을 시작한 것으로 보이는데 후기의 건설자는 선대의 건축물을 함부로 부수고 건물을 새롭게 짓지 않았다. 모두 그때그때의 상황에 따라 자기 앞에 주어진 조건에 즉응하여 건축했다. 따라서 창덕궁 후원은 엄밀한 계획 하에 조성된 이화원과 달리, 후원 안에 들어서게 되는 연못이나 정자들이 어떠한 체계나 조직 없이 자유롭게 매봉의 산자락에 흩어져 건설되었다. 이것을 조금 다른 식으로 표현하면 후원 안에 건설된 정자나 연못은 인간이 만들기는 했지만 자연 속으로 들어갔다고 하는 표현이 더 낫겠다는 생각이다.

B. 구체적인 제작 단계

이상에서 우리는 이화원과 창덕궁 후원이 조성되는 과정에서 그 사전 계획성의 정도가 어떻게 다른가를 살펴보았다. 그 결과 이화원은 철저한 사전 설계와 계획 아래 건설된 것에 비해 창덕궁 후원은 철저한 계획보다는 그때그때 인간의 필요에 따라 건설된 것을 알 수 있었다. 이번 장에서는 여기서 한 걸음 더 나아가 각 건축물 및 경관의 구체적인 제작 단계를 살펴보고 이 단계에서 중국과 비교되는 한국적인 특징을 도출해 본다. 이 단계는 건축물이 건설되는 시공 현장에서 발생하므로 이에 대한 자료나 기록은 전혀 없다. 따라서 우리는 건축 전에 설정되었던 의도나 목표 그리고 건축 후의 결과물 등을 면밀히 관찰해서 이를 추론해볼 수밖에 없다.

그림 25에 보이는 건축물은 이화원 차추루(借秋樓) 앞의 기단과 난간이다. 이를 조성하는 과정을 보면 건설자는 인위와 자연의 대조 속에서 조화를 추구하려는

의도를 갖고 있었던 것으로 보인다. 이 양상을 세세하게 보면 다음과 같다. 즉 기단을 조성할 때는 자연의 거침, 질박함과 난폭함 등의 속성을 흉내 내려 하고, 난간을 만들 때에는 인위의 정교함과 섬세함을 자랑하려 한다. 또한 이렇게 상반되는 개념으로 만들어진 기단과 난간이 대조되면서 서로 어울릴 수 있도록 많은 노력을 기울였다. 이처럼 기단과 난간의 조성 과정에 수많은 의도나 복잡한 감정 그리고 다양한 기교 등이 적용되었다. 그런데 여기서 잊어서는 안 될 것은 이 모든 것을 인간이 만들었다는 것이다. 특히 기단 부분은 얼핏 보면 원래부터 저런 자연적인 모습을 하고 있었다고 생각할 수 있다. 그러나 이것 역시 물론 인간이 만든 것이다.

한국의 경우는 이와 많이 다르다. 한국에서는 제작 과정에 중국처럼 뚜렷한 의도가 보이지 않는다. 건물을 지을 때에도 크게 생각하지 않고 단지 적당한 자리를 찾아 건물을 자연 속에 놓아둘 뿐이다. 이러한 예가 많이 있지만 사진에 있는 것처럼 창덕궁 후원에 있는 승재정을 예로 들어보자. 승재정의 기단을 보면 가장 단순하고 실용적인 장석을 사용하고 있는 것을 알 수 있다. 그런데 그 활용 자세를 보면 기교나 재주를 전혀 부리지 않고 겸손하게 장석을 쌓아두었을 뿐이다. 건물이 튀어나게 보일 생각이 전혀 없는 것이다. 그저 자연 안에 건물을 놓았을 뿐이다. 반 데르 레우후는 이러한 겸손한 자세에 대해 이렇게 설명한다.

대체로 건축공은 하나의 예술가이며 평범한 사람이다. 예술가로서 그는 비범한 사람 곧 천재가 아니다. 그러나 평범한 사람으로 그는 겸손하기 때문에 자기의 과업을 이해하고 있다. 예술가의 이러한 역할은 대목수 혹은 주축공에게서 가장 순수하게 대표된다. 그러므로 그의 예술은 가장 숭고하다. 가장 큰 겸손은 가장 거대한 결과를 낳

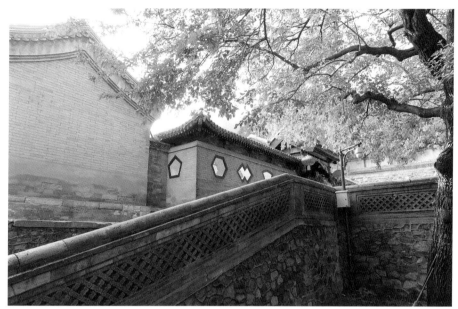

그림 25: 이화원 차추루 앞의 기단과 난간

는다.[297)

　한국의 전통 건축에는 바로 이와 같은 점이 보인다. 자연(자연신) 앞에서 인간의 솜씨, 재주 등을 자랑할 의도가 없을 뿐더러 건축물을 치장할 욕심도 없다. 완전하게 겸손하고 순응한다. 의식 속에 깊이 자리 잡고 있는 겸손함이 건축공으로 하여금 무심 상태로 들어가게 했을 때 그는 자유롭게 된다. 그래서 그러한 상태에서 조성된 건축물도 자유로울 수 밖에 없고 자연과 혼연일체가 된다. 그림 26에 나타난 승재정을 보면 건축이 기단과 하나가 되어 있는가 하면 기단은 또 주변의 흙이

297) 게라두스 반 데르 레우후(1988), 『종교와 예술』, 윤이흠 역, 열화당, p.95.

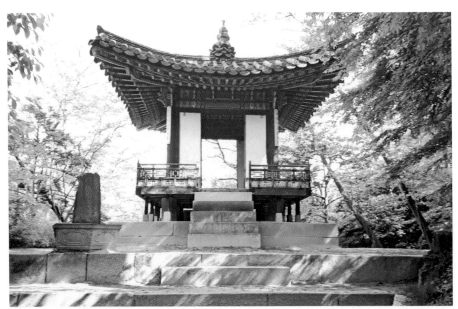

그림 26: 창덕궁 후원의 승재정

나 옆쪽의 언덕과 구분되지 않아 보인다. 건축물은 인공 조성물이고 주변 환경은 천연이지만, 그들 사이에 이질성이 보이지 않는다. 건축물을 만든 인간이 자연에 맞추어 작업했기 때문에 건축물과 주변 자연의 구성 원리가 같아 완전한 조화가 이루어진 것이다.

이에 비해 중국의 건축 장인은 자연 앞에서 겸손이 아니라 자신을 내세우려는 모습을 보인다. 그는 자신의 능력을 과시하고 싶은 나머지 각종 기교를 부리고 손재주를 자랑한다. 그러한 장인의 솜씨를 칭찬하는 표현이 있는데 교탈천공(巧奪天工: 인공적인 정교함이 천연적인 것을 능가하다)이 그것이다. 이 같은 표현에서 우리는 중국의 장인들이 자연을 모방하는 데 그치지 않고 자연을 추월하는 효과까지 얻으려는 자부심을 엿볼 수 있다.

그림 27은 이화원 운송소에 진입하는 돌계단과 그 주변이다. 문 옆의 담장에는 인위성이 아주 강한 다양한 형태의 누창(漏窗)들이 있다. 담의 아래 부분은 불규칙한 모양의 돌을 임의적으로 배치하여 만든 돌무지 담이다. 이 담이 지니고 있는 정교함의 정도는 위의 누창 담에 비해 한층 더 낮아졌다. 그 다음은 담과 연결된 돌계단인데 다듬지 않은 자연석으로 조성되어 있어 자연스럽다. 마지막은 돌계단 양측의 괴석인데 여기서는 자연스러움을 넘어 자연의 거침이나 난폭함 등과 같은 성질을 연출하기 위해 일부로 기이하게 생긴 괴석만을 모아 조성하였다. 우리는 이 경관에서 특이한 점을 발견할 수 있다. 한 경관에 정교한 수준이 높은 것부터 낮은 것까지 각각 순서대로 연결되어 있어 각 부분 간에 대조와 조화, 그리고 통일과 변화가 동시에 갖추어져 있는 것이 그것이다. 또한 누창-->돌무지담-->자연석 돌계단-->괴석 장식으로 이어지는 과정에서 단계별로 정교함이 차츰 낮아져 마지막 단계인 괴석 장식에서는 주변 자연 환경과의 어울림까지 도모한 것을 알 수 있다.

그러나 이처럼 정교함이 감소한다고 해서 그것이 인위성의 감소라고 인식하면 곤란하다. 마지막 단계인 괴석 장식에도 굉장한 인위성이 포함되어 있기 때문이다. 이 기이하게 생긴 돌들은 미적인 시선으로 감별되어 선정된 것이다. 그리고 이곳으로 옮겨진 후에도 고도의 계산과 능숙한 기교로 인위의 흔적을 감춘 다음 조성한 것이다. 제작과정에 대한 논의를 시작했을 때 강조했듯이 예술품은 결과만 가지고 그 특징을 찾으려고 하면 안 되고 제작 과정에도 관심을 부여해야 한다. 거듭 강조하는 것이지만 운송소 돌계단에서 보이는 자연스러움, 괴석 장식에서 나타난 거침, 난폭함 등과 같은 특징을 가지고 그것을 결코 이화원의 자연성으로 해석해서는 안 된다는 것이다.

운송소의 돌계단에서 발견되는 이러한 모습은 창덕궁 후원에서는 결코 찾을 수

그림 27: 이화원 운송소

없다. 창덕궁 후원의 돌계단을 보면 가장 단순하고 실용적이며 가공하기 쉬운 장석을 사용하여 만들었다는 것을 알 수 있다. 이 계단을 조성할 때 오로지 계단으로만 존재하게 하기 위해 돌을 낮은 곳부터 높은 곳으로 쌓아올렸을 뿐, 그 외에 어떤 의도나 장식적인 욕망이 없다. 양측의 언덕보다 낮은 천연적인 지형을 따라 동선을 정하고 계단을 만든 것이다. 이처럼 단순하고 군더더기가 전혀 없는 돌계단은 경계선이 없어 주변의 자연 환경과 잘 융합된다. 흙과 돌이 통일되고 길과 산이 하나가 된다.

이상으로 제작과정에 반영된 한중 양국 조경의 자연성을 전체적인 계획 단계와 구체적인 제작 과정의 두 측면에서 검토해 보았다. 이것을 다시 정리해 보면 다음

과 같다. 중국인들의 경우, 원림 같은 것을 만들 때 우선 엄밀한 사전 계획을 세우고 의도적인 제작 과정을 거쳐서 그 결과 미리 설정해 놓은 목표를 달성한다. 그 목표는 시(詩)나 회화(繪畵) 등 중국 예술의 다른 분야와 마찬가지로 사의(寫意)을 통해 중국적인 '자연주의'를 표현하는 것이다. 중국인들은 자연을 모방하지만 거기서 그치지 않고 자연보다 더 높은 경지를 창출하려고 하고 자연의 산수에 담긴 진정한 뜻[眞意, 진의]을 실현하려고 한다. 여기서 우리는 다음과 같은 질문을 던질 수 있다. 이 같은 생각으로 만들어낸 산수의 진정한 뜻이 자연의 것인가 아니면 인간의 것인가? 또 자연을 초월적인 존재로 보지 않고 인간이 만들어낼 수 있는 대상으로 인식하고 있는 중국인에게 자연은 어떤 의미가 있을까? 이런 질문에 대해 중국인들은 과연 어떻게 대답할지 모르겠다.

앞에서 확인한 것처럼 '자연의 진의'를 원림에서 표출하는 중국인들의 제작과정이 아주 인위적인 것으로 나타났다. 그 내용을 보면, 우선 '자연의 진의'를 조성하고자 하는 강한 의지력이 있어야 한다. 그 다음 이 목적을 실현하기 위해 정확한 설계와 엄밀한 계획을 세운다. 그리곤 선명한 의도 하에 규정대로 착실히 한 걸음씩 나아가면서 작업을 완성한다. 처음부터 끝까지 인위로 점철되어 있다.

한편, 한국의 '자연주의'도 '리얼리티'는 아니다. 한국인에게 자연은 대상이 아니다. 따라서 자연을 대상으로 관찰하고 자연의 속성을 연구하는 일은 있을 수 없다. 한국인에게 자연(자연신)은 초월적인 존재며 귀의할 곳이다. 전통적인 한국인들이 견지하고 있는 '자연주의'는 자연(자연신)에 귀의하여 자연(자연신)과 하나 되는 것을 목표로 한다.

따라서 한국 원림의 제작 과정에는 '자연을 대상으로 할 때의 인위'와 관련된 어떤것도 존재하지 않는다. 자연을 대상으로 하는 기획이나 설계가 없다. 또 자연을 개조하거나 꾸미려고 하는 의도나 욕망이 없기 때문에 자연에 건축물을 지을 때

그림 28: 창덕궁 후원의 돌계단

　한국미 자연성 연구

필요 이상의 행위를 하지 않는다. 이러한 제작 과정에는 인간이 자연의 부분으로서만 존재하기 때문에 자연과 대립되어 인간의 능력이나 재주, 그리고 인간의 우월성을 자랑하는 일이 없다. 이러한 제작 과정을 두고 필자는 자아를 망각하는 본연의 제작 과정이라고 규정지었다. 여기서의 '자아'는 인간이 자신을 자연과 구분짓는 주체를 뜻한다.

　자아를 망각하는 본연적인 제작 과정에는 '무계획성'과 '탈인위성'이라는 두 가지 특징이 보인다. 무계획성은 자연에 대해 설계하고 계획할 때 의도가 없는 것을 뜻하고 탈인위성은 구체적인 작업을 할 때 의도적인 인위가 없다는 것을 의미한다. 물론 한국 원림의 건축 과정에도 당연히 인위적인 인간의 행위가 존재한다. 그러나 한국 원림의 제작 과정에서 한국인들은 인위를 과시할 의도도 없고 또 인위의 흔적을 감출 의도도 갖고 있지 않다. 한국인들도 조경을 꾸밀 때 당연히 일정한 행위를 하지만 그때 나타난 인위성은 중국인들의 그것보다 훨씬 약해서 이를 탈인위성이라고 해도 문제가 없을 것 같다.

3. 완성물에서 보이는 자연성

　이번 장에서는 자연성이라는 미 개념이 완성된 작품인 궁궐 원림, 즉 창덕궁의 후원과 이화원에 어떻게 반영되어 있는지에 대해 보려고 한다. 완성된 예술 작품은 자연에 대한 태도 및 제작 과정에 나타난 특징과 깊은 관련이 있다. 더 적극적으로 말하자면 이 작품은 자연에 대한 태도와 제작과정의 결과라고 해도 무방할 것이다. 앞에서 우리는 창덕궁 후원의 제작 과정에 나타난 특징을 무계획성과 탈인위성이라고 규명한 바 있다. 결과물인 창덕궁 후원에서 각각 무계획성은 '탈질

서성적인 모습'을 보여주었고, 탈인위성은 '소박함(혹은 '단순함')'과 '탈이원성적인 모습'을 보여주었다. 우리는 이번 장에서 이 두 가지 특징이 완성된 작품인 창덕궁 후원에서 어떻게 나타나고 있는가를 볼 것이다. 이 작업을 분명하게 하기 위해 우리는 이번에도 중국의 이화원과 비교하는 방법을 택할 것이다.

A. 무계획성에서 파생된 탈질서성

창덕궁의 경우 탈질서적인 특성은 창덕궁의 내외전과 후원의 전체적인 배치에서 가장 잘 드러난다. 이러한 특성은 창덕궁에 있는 전각의 배치나 중심축의 설정, 후원 경관의 배치 등에 나타나는 비균제성, 대칭과 비대칭의 혼합 그리고 자유성 등과 같은 모습으로 나타난다. 이 모습을 보기 위해 우리는 먼저 비균제성의 표출부터 살펴보자. 이 특징을 알려면 우선 창덕궁 배치도를 보아야 한다.

'비균제'는 어떤 개념인가? 반대 개념인 균제가 고르고 가지런함을 뜻하니 비균제성은 고르지 않고 한 쪽으로 쏠려 균형을 이루지 못하는 것을 의미한다고 할 수 있다. 창덕궁의 외전과 내전 구역에서는 이처럼 비균제적인 공간을 쉽게 발견할 수 있다. 가장 대표적인 것은 한참 전에 본 인정문 앞과 진선문 사이의 사다리꼴 공간이다. 진선문에서 인정문으로 이어지는 어로(御路)는 남쪽의 담과 평행으로 조성되었지만 어로를 따라 인정문 쪽으로 갈수록 인정문의 행랑채와의 간격이 좁혀져 사람들이 불안정한 느낌을 받을 수 있다. 이 공간을 이렇게 만든 이유에 대해서는 앞에서 충분히 설명했으니 재론할 필요 없다.

이 이외에 이런 모습을 더 찾아본다면, 낙선재 뒤의 공간을 들 수 있을 것이다. 여기서도 공간들이 비균제적인 모습을 많이 보이는데 뒤에 있는 언덕으로 인해

공간들이 삼각형이나 혹은 삼각형과 가까운 다변형으로 처리된 것이 많다. 이러한 모습을 통해 우리는 창덕궁 창건 당시 공간과 건물의 배치에 대해서 미리 전체적인 계획을 세우지 않고 건설에 임했을 것으로 추측할 수 있다. 그때그때의 필요에 따라 건물을 지었다는 것인데 그럴 때에도 자연의 조건에 즉응하는 태도로 건물을 지은 것으로 사료된다.

한편 창덕궁의 외전과 내전 구역에서 우리는 대칭과 비대칭이 공존하는 양상도 발견할 수 있다. 인정전과 인정문 사이의 공간을 보면 일직선의 축을 중심으로 양측의 행랑채들이 대칭적인 모습으로 되어 있다. 그와 마찬가지로 대조전에서 희정당까지의 내전 구역도 중심축이 있고 대칭 구조로 이루어져 있다. 그렇지만 외전의 중심축과 내전의 중심축은 평행으로 되어 있지 않아 비대칭을 이루고 있다는 것을 잊어서는 안 된다. 그리고 인정전 서쪽의 부설 건물들이나, 내전 주변의 부설 건물들은 주 건물의 중심축 체계에서 벗어나 비대칭적인 배치로 조성되어 있는 것도 쉽게 관찰할 수 있다.

이러한 대칭과 비대칭의 공존 양상은 조금 전에 언급한 비균제성을 지닌 공간의 구성과는 약간 다른 양상을 띤다. 인정전 앞과 낙선재 뒤의 비균제적인 공간은 자연적 조건에 대한 적응이자 무계획성의 결과라면, 외전과 내전 구역에서 대칭과 비대칭이 공존하는 것은 미적인 가치관의 산물로 보인다. 충분한 공간이 있고 대칭을 조성할 수 있는 능력을 모두 겸비한 상태임에도 불구하고 대칭과 함께 비대칭적인 모습을 창출한 것은 대칭과 비대칭이라는 대조적인 두 개념 중에서 비대칭을 더 선호한 것이라고 볼 수 있다. 대칭을 더 높이 평가하거나 선호하는 모습이 없는 것이다. 다시 말해 대칭이 비대칭보다 더 높은 미적인 가치로 인식되지 않았기 때문에 인위적인 요소를 투입하여 필요 이상의 대칭을 조성하지 않은 것이다.

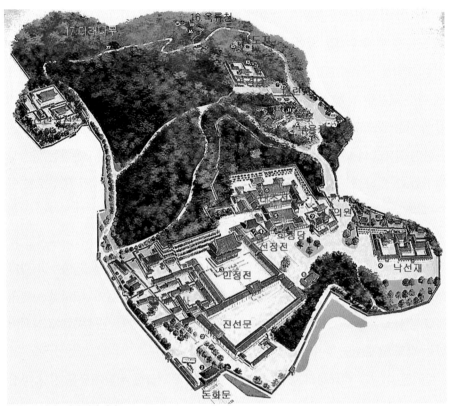

그림 29: 창덕궁과 후원의 배치도

사실 필자는 창덕궁 후원의 이와 같은 배치적 특성을 비균제성, 대칭과 비대칭 등과 같은 용어보다는 '자유'라는 개념으로 규정하는 것이 더 타당하다고 생각한다. 자유는 자연의 조건을 수동적으로 수용하는 비균제성이나, 이원론의 세계에서 대칭과 비대칭으로 가치를 판단하는 개념과는 차원이 다른 미적인 특징이라할 수 있다. 후원의 건축은 물론 자연의 조건에 따라 조성됐다. 그러나 자연의 조건을 제한으로 여기지 않고 자연 속에서 가장 적합한 위치를 찾아들어갔다. 후원의 배치를 이원론적인 시각으로 보면 비대칭적인 구조로 되어 있고, 비균제적인

공간도 많이 존재한다고 할 수 있다. 그러나 비균제적이지만 불안감을 전혀 느낄 수 없고, 비대칭적이지만 파격이나 파형처럼 강한 자극을 주는 일도 없다. 균형을 의식하면서 의도적으로 조성한 비균제적인 것도 아니고 대칭을 배척하려고 의도적으로 비대칭을 만들어낸 것도 아니다. 이러한 구성이 균형-비균제, 대칭-비대칭 등과 같은 이원론적인 대조관계를 초월한 것이라고 단언할 수는 없지만 적어도 그런 것과는 무관한 것으로 보인다. 그래서 필자는 이것을 '자유'라는 개념으로 정의해본 것인데 이 개념은 또 다른 많은 설명을 필요로 하기 때문에 더 이상 논의하지 않으려 한다.

이화원의 경우 한국 궁궐원림과는 달리 중국 이화원의 건축물 배치 체계(그림 32)를 보면 질서적인 배치가 가장 선명한 특징으로 나타난다. 이화원의 외전, 내전 그리고 만수산에 있는 모든 건축 집단들이 정방향의 중심축을 갖고 있으며 각 건축 집단 안에서 중심축을 기준으로 엄격한 대칭적인 구조를 이루고 있다. 전체적으로 통합해서 보면 여러 중심축들은 모두 완벽한 평행이나 수직 관계를 유지하고 있다.

전각들만 질서 있게 배치되어 있는 것이 아니다. 조경 효과를 지닌 경관물들도 이와 같은 성격을 갖고 있다. 만수산에는 앞면의 외곽을 따라 조성된, 세계에서 가장 긴 회랑이 있는데 이 회랑은 곤명호의 경관을 감상하기 위해 지은 것이다. 이 회랑은 곤명호 연안을 따라 굴곡 부분과 직선 부분으로 조성되어 있어 지형에 순응하는 자연적인 배치라는 느낌을 준다. 그러나 평면도(그림 33)에서 확인해 보면 이 회랑의 전체 모습은 운휘옥우패루(雲輝玉宇牌樓)를 중심으로 완벽한 대칭을 이루고 있어 극히 인위적으로 배치되어 있는 것을 알 수 있다. 이 회랑은 만수산 앞면의 외곽과 곤명호의 연안을 따라 자연스럽게 조성된 것처럼 보이지만 사실은

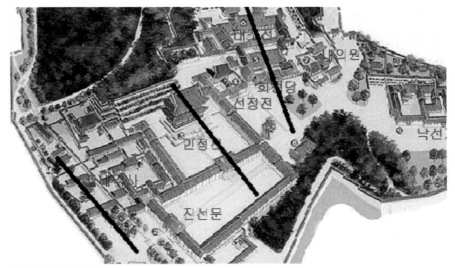

그림 30: 창덕궁 외전과 내전의 다양한 중심축

만수산과 곤명호의 경계선을 인위적으로 매우 대칭적이고 정교한 선으로 다듬은
것이다.

　이화원의 건축물들이 전체적인 배치에서는 엄격한 질서를 지키는 모습을 보이
고 있는 데에 반해, 개별적인 조경물들은 불규칙한 특색을 지니고 있다. 특히 인
공적으로 조성된 호수, 연못 등의 수경(水境)은 불규칙적인 특징이 두드러진다. 가
장 큰 비중을 차지한 곤명호는 물론이고 만수산 뒤편을 두르는 후계하(後溪河)와
해취원(諧趣園)의 연못까지 이 모든 것들이 모두 불규칙한 형태로 되어 있다. 이
는 인위적인 방법으로 자연의 형태를 흉내 내는 조성 방법인데 이와 동시에 인공
적으로 파낸 호수, 계곡, 연못에서 보이는 인위적인 흔적을 감추는 수단이기도 하
다.(그림 34 참조)

　이화원의 이런 모습과 비교해 볼 때 창덕궁의 후원은 큰 대조를 이룬다. 창덕궁
후원에서 인공적으로 조성된 연못들 중에 일제기에 표주박 모양으로 개조된 반도

지(牛島池)를 제외하고 현존하는 나머지 연못들은 모두 방지(方池)의 형태로 되어 있다. 여기에는 풍수지리설의 영향도 있겠지만 조경의 시각에서 보면 방지는 가장 단순해서 조성할 때 인위적인 요소가 최소한으로 투입되는 구조라 할 수 있다.

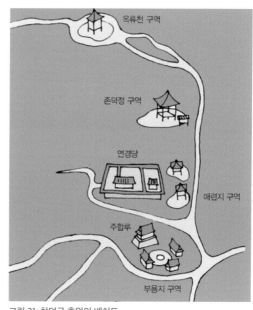

그림 31: 창덕궁 후원의 배치도

예를 들어 창덕궁 후원의 방지(그림 35)는 정사각형의 이미지에서 연상되는 질서성과 상관이 없다. 부용정 일대의 평면도에서 보이듯이 부용지는 방지의 형태로 되어 있지만 이는 기하학에서 말하는 정사각형과 거리가 멀다. 다시 말해 부용지의 방지는 정밀한 측량과 설계를 한 후에 정교하게 조성된 질서정연한 정사각형 연지가 아니라 네 개의 직선을 감으로 '대충' 만든 방지처럼 보인다. 이곳에는 자연 조건의 제한도 없었고 인력과 재력의 면에서도 제한 받을 일이 없다. 그런데도 이화원처럼 자로 잰 듯한 기하학적인 정사각형을 만들지 않았다. 그러니까 얼마든지 정사각형의 연지를 만들 수 있는데 그렇게 하지 않았다는 것이다. 이러한 결과를 만들어낸 가장 중요한 요인은 오로지 한국인이 갖는 '질서에 대한 무관심성'이라고 할 수 있다. 이는 바로 한국미의 자연성에 내재되어 있는 탈질서성이며 자유성이다.

이화원의 예에서 보듯이 불규칙한 것이 무조건 자연스러움을 뜻하는 것이 아니

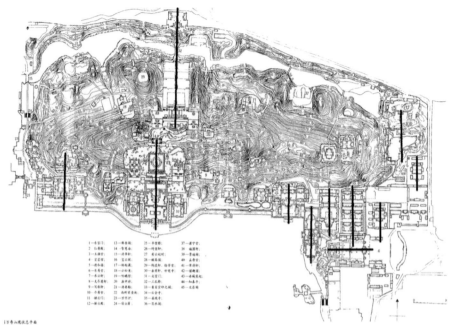

그림 32: 이화원 배치도

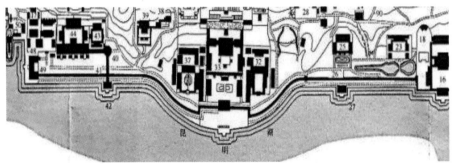

그림 33: 이화원 긴 회랑의 평면도

듯이, 창덕궁의 후원에서는 직선적인 것이 반드시 인위적인 경직함을 의미하지 않는다. 따라서 이 같은 시각에서 보면 이화원 수경의 불규칙함에는 인위를 감추려는 의도가 포함되어 있고, 창덕궁 후원 연못의 직선에는 탈질서적인 자유성이

표출되어 있다고 해석할 수 있을 것이다. 이로써 우리는 한 작품을 제대로 감상하기 위해서는 완성된 예술 작품을 제작자의 세계관이나 제작 과정의 태도와 방법 등을 감안해서 면밀하게 분석해야 한다는 것을 절감할 수 있다.

B. 탈인위성

완성된 한국의 예술작품에 반영되어 있는 자연성의 또 한 가지 특성은 탈인위성이다. 이는 방금 논의했던 탈질서적인 특색과 마찬가지로 세 가지 구체적인 특징으로 나타나는데 소박함, 거침과 정교함의 공존, 그리고 단순성이 그것이다.

먼저 소박함부터 살펴보기로 하자. 소박함은 꾸밈이나 거짓이 없고 수수한 성질을 의미하는데 창덕궁 후원에도 여지없이 이러한 특성이 나타난다. 이 특성을 확인해보기 위해 여기서는 이 후원에 되어 있는 포지(鋪地)를 살펴보려고 한다. 포지란 바닥에 돌이나 모래 따위를 깔아 길을 단단하게 만드는 일을 말한다. 한 마디로 말해 길을 만드는 것으로 이해하면 되겠다.

창덕궁 후원을 보면 그 동선이 산자락에 있는 골짜기를 따라 자연스럽게 조성되어 있고 동선의 포지도 역시 자연스러운 모습을 띠고 있는 것을 알 수 있다. 후원에 있는 대부분의 도로는 사진과(그림 35) 같이 흙길 형태로 되어 있고 아무런 장식이나 꾸밈이 없이 소박한 모습으로 되어 있다. 도로는 양측의 언덕과 경계 없이 이어지고 있어 마치 원래 자연의 일부분인 것처럼 수수하게 그 자리에 있다. 그래서 소박하다는 것이다. 소박함은 인위 이전에 자연 만물이 지니는 성질이라 소박한 인공 조성물은 자연과 저절로 융합되어 평안한 조화를 만들어낸다.

이와 달리 사진(그림 37)에 나타난 이화원의 포지는 인위 이전의 세계와 거리가

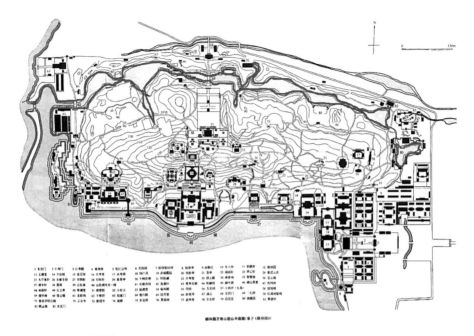

颐和园万寿山前山平面图(录于《颐和园》)

그림 34: 이화원 수경의 형태

멀다. 도로의 정 가운데에 네모난 방석(方石)으로 어도를 조성하였고 어도 양측은
자갈돌로 장식했다. 인공적으로 포지를 한 도로를 주변의 언덕과 어색하지 않게
연결하기 위해 다듬지 않은 자연석을 불규칙하게 쌓아 인위와 자연 사이를 연결
해주는 과도적인 역할을 수행하게 했다. 그럼으로써 인간의 장식 욕구도 충족시
켰고 주변의 '자연'과 자연스러운 조화를 이루는 일석이조의 효과를 얻었다.

　다음으로는 거침과 정교함이라는 이원론이 공존하는 모습을 보자. 필자는 창
덕궁 후원의 조경 건축물들 가운데 장식 의도가 가장 강한 것으로 낙선재의 꽃담
을 꼽는다.(그림 38 참조) 낙선재는 왕실의 후궁과 대왕대비 등 여성들과 깊이 관련
되어 있는 건물이어서 그 담장에 아름다운 장식이 있는 것은 당연하다. 게다가 담

장 가운데에 있는 출입문은 원형으로 만들어 놓아 여기에서 보이는 인위성과 장식의 의도는 창덕궁 후원의 건축물 중에서 으뜸이라는 데에 이견이 없을 것이다. 그리고 원형 문 양측의 담장을 보면 꽃과 글자 모양으로 상감하여 아기자기하게 장식해 놓은 것을 알 수 있다. 여기서도 장식 의도가 선명하게 드러나고, 그 장식에서도 정교함과 인위성을 쉽게 읽어낼 수 있다.

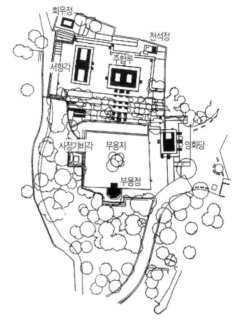

그림 35: 부용정 일대의 평면도

그러나 이 꽃담을 자세히 검토해 보면 이야기가 달라진다. 꽃담의 세부 이미지에서 확인할 수 있듯이 주황색으로 되어 있는 꽃들은 그 형태가 일치하는 것이 하나도 없다. 그리고 꽃잎을 감으로 대충 만든 흔적도 보인다. 반복되는 글자도 비슷한 글자처럼 보이지만 서로 약간씩 다르다. 아울러 꽃 모양과 글자 모양의 세부 처리를 보면 거친 면을 쉽게 발견할 수 있다.

이원론 세계에서 정교함과 거침은 상대되는 개념이다. 그러나 이 꽃담에서 정교함과 거침이 공존하는 것은, 이 꽃담을 조성한 장인에게는 거침에 대한 배척이 없고 또 정교함을 높은 가치로 여기거나 정교함에 대한 갈망이 있는 것 같지 않다. 그런가 하면 이 장인은 꽃잎의 색깔을 화려한 주황색으로 선택함으로써 장식하고 싶은 의도를 감출 생각도 없었던 것으로 보인다. 이 담장을 꾸밀 때 장인은

그림 36: 창덕궁 후원 도로의 포지

그림 37: 이화원의 포지

솔직하게 있는 그대로 보여주고 싶은 마음이었고 무엇인가를 숨기려는 의도가 없었던 것 같다. 이런 이유 등으로 인해 이 담장은 비록 장식 문양이 빽빽하게 자리를 차지하고 있지만 과장함이나 부담감 등 부정적인 느낌이 전혀 나지 않는다. 대신 천진하고 순수한 맛이 느껴진다.

　이 창덕궁의 낙선재 담에 필적할 만한 것으로 이화원에서는 문창원(文昌院)이라는 꽃담을 들 수 있다(그림 39). 그런데 후자는 전자와는 전혀 다른 느낌을 주고 있다. 어떻게 다른 것일까? 문창원의 꽃담에서 우리는 다음과 같은 것을 느낄 수 있을 것이다. 우선 우리는 이 담에서는 한 치의 실수도 없는 완벽한 정교함을 느낄 수 있다. 그 때문에 숨막히는 긴장감이 생기는데 작자는 그 긴장감을 피하기 위해 담에 많은 공간을 여백으로 남겼다. 그리고 담의 가운데와 네 개의 모서리에 꽃모양을 투각하여 장식했다. 그렇게 한 다음 자연 환경과 조화를 이루기 위해 자금성의 꽃담에서 흔히 보이는 화려한 색깔을 일절 배제하고 회색으로 전체를 조성하였다. 이와 같은 의도를 통해 보면 문창원의 꽃담은 고도의 절제감과 신중함을 담고 있는 것을 알 수 있다. 그래서 이 꽃담 앞에 서 있으면 평안함이 아니라 처신의 조심스러움, 그리고 고도의 인위를 행사한 주체에 대한 경외감 등이 생긴다. 이는 완전한 정교함의 세계이고 자연의 거침은 일절 찾을 수 없다.

　탈인위성의 최고 경지는 창덕궁 후원에서 발견되는 단순성일 것이다. 이러한 특징을 가장 잘 나타내는 예는 장석(長石)의 사용이다(그림 40). 창덕궁 후원에서는 건물의 기단, 계단, 화초를 기르는 층계, 연못의 테두리, 계곡의 수안(水岸) 등 수많은 경관을 장식할 때 아주 단순하고 실용적인 장석을 사용했다. 장석으로 조성한 경관에는 소박, 거침과 정교함 등을 초월한 평상시의 단순함이 있다. 자연(자연신)에 순응하고 작위의 힘을 자랑할 생각이 전혀 없기 때문에 한국인은 건축할 때 가장 기본적인 자재인 장석을 선택했을 뿐만 아니라 제작 과정에 아무런 기교를 부

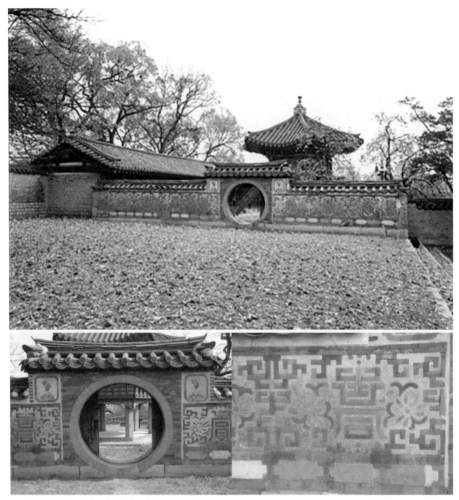

그림 38: 창덕궁 낙선재의 꽃담(문화재청)

리지 않고 장석을 자연스럽게 쌓아올렸다. 이러한 탈인위적인 제작을 거쳤기 때문에 자연성을 지닌 단순함이 생겨난다. 단순하지만 심심하지 않고 경직되지 않았다. 단순함에는 조작이 없고 오로지 진심만이 있으며 순수 그 자체만 존재하게

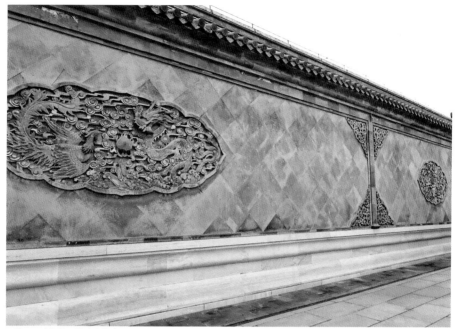

그림 39: 이화원 문창원의 꽃담

된다. 이는 자연(자연신) 앞에서 인간이 겸손한 결과이고, 제작 과정에 작위의 자아가 부재한 데에서 생긴 산물이라 할 수 있다.

장석은 기본적인 건축 자재라 이화원에서도 많이 사용되었다(그림 41 참조). 똑같은 건축 자재이지만 세계관, 가치관 및 실천관의 차이에 따라 이화원에서 장석으로 조성된 건축물은 창덕궁 후원의 건축과 다른 형태가 된다. 이화원에서는 장석을 사용하여 직선으로 수안(水岸)을 쌓을 때 단조로움을 해소하기 위해 굴곡을 넣어 들쭉날쭉하게 하였고, 곡선으로 조성할 때에도 창덕궁 방지와 다르게 작위적인 파도 물결로 만들었다.

이해를 돕기 위해 또 하나의 예를 들어보자. 아래 그림 42는 이화원의 후계하(後

溪河)의 모습인데 난석(亂石)들이 수변의 천연적인 굴곡을 따라 쌓여 있다. 이 결과물만 보면 이 경관에서 소박하고 자연스러우며, 비균제적이고 시원한 '자연미'를 느낄 수 있다. 그러나 이 경관의 제작 과정을 파헤쳐보면 이와는 완전히 다른 결론이 나오게 된다. 후계하라는 계곡은 순수 인력으로 판 인공수로이고 자연스럽게 보이는 굴곡은 인간이 의도적으로 계산하여 조성한 것이기 때문이다. 수변의 난석들은 다른 지역에서 수집되어 이곳으로 운반된 건축 자재들인데 그림 42에서 보이는 대로 의도적으로 불규칙한 모습으로 쌓았다. 자연 그대로의 불규칙이 아니라 미리 계산된 불규칙한 모습이라는 것이다. 따라서 결과물만 보고 이 조경의 구성이 자연적이라고 판단해서는 안 될 것이다.

이화원의 난석 수변과 달리 창덕궁 후원의 수변은 반듯한 형태를 갖춘 장석(長石)으로 비교적 정교하게 조성한 것을 알 수 있다. 수변의 전개도 이화원의 불규칙한 굴곡과는 달리 대부분 직선으로 된 방지(方池)의 형태로 되어 있다. 그에 비해 그림 43에 있는 연못은 조금 다르게 조성되었다. '반도지'로 불리는 이 연못에서만 완만한 곡선으로 표주박 형태의 곡지(曲池)가 만들어져 있기 때문이다. 직선으로 된 방지가 아닌 것이다. 이 연못은 일제기에 조성된 것으로 알려져 있다. 석조 수변을 부분적으로 조명해 이화원 후계하의 수변과 비교해보면 우리는 이 반조지의 수변에서 인위의 흔적, 정교함과 단조로움 등과 같은 느낌을 받을 수 있다. 그러나 그렇다고 해서 이 연못을 두고 무조건 인위적인 조형이라고 판단해서는 안 된다. 그 제작 과정이 이화원과 매우 다르기 때문이다.

창덕궁 후원의 연못을 만들 때 그림 43에서 보이는 것처럼 시공자들은 인위적인 손길을 가하기는 했지만 천연적으로 만들기 위해 많은 노력을 기울였다. 즉 계곡의 수변을 정돈해서 연못을 만들었으니 인공이 들어간 것이지만 극히 단순한 가공만 한 것을 알 수 있다. 그리고 인위의 정도가 가장 낮다고 할 수 있는 장석(長

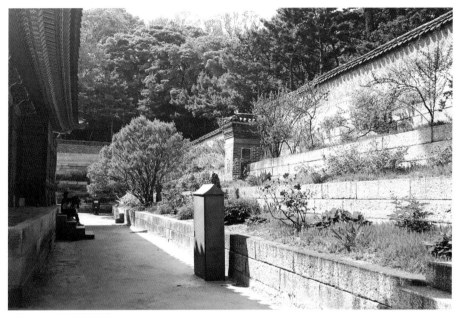

그림 40: 창덕궁 장석의 사용

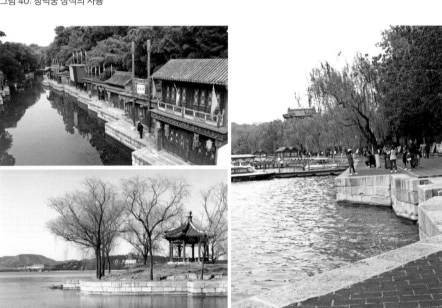

그림 41: 이화원 장석의 사용

石)을 선택하여 사용하였다. 수변을 전개함에 있어 의도적으로 자연을 흉내 내어 굴곡을 가하지 않았고 완만한 선을 유지했다. 이와 같은 제작 과정에서 얼마든지 작위를 가할 수 있는 주체였던 인간은 자연을 더 아름답게 만들 의도도 없었고, 자신의 능력이나 솜씨를 자랑하지도 않았다. 단지 인간이 필요한 만큼만 작위를 한 것인데 더 나아가서 중국의 경우와는 달리 그 작위의 흔적을 감추려고도 하지 않았다.

이화원 후계하의 수변 난석들이 보이는 조경과 비교해 볼 때 창덕궁 후원의 석조 수변은 자신의 존재를 전혀 드러내지 않는다. 따라서 부분적으로 살펴볼 때에 이화원의 난석 수변에서 우리는 제작자의 정확한 의도나 인위의 흔적을 감쪽같이 감추는 뛰어난 솜씨로 인해 '자연을 넘는' 고아한 운치를 느낄 수 있을지 모른다. 그러나 전체적으로 볼 때에 우리는 창덕궁 후원의 석조 수변에서 인간의 겸손한 자세나 제작 과정에서 파생되는 자연과 하나가 되려는 합일감을 자연스럽게 느낄 수 있다.

소결 거듭 되는 말이지만 창덕궁과 이화원에서 보이는 이러한 차이는 양국의 전통 가치관 및 실천관이 다른 데에서 비롯된 것이다. 중국의 전통 가치관에서 최고로 여기는 가치는 이성적인 인문 정신과 높은 경지의 도덕이다. 이 도덕을 실천할 때 인간에게 요구되는 것은 인간의 작위와 질서다. 이것이 인간의 예술 활동에 그대로 투영되어 중국의 예술에서는 작위성과 질서성이 가장 선명한 특징으로 나타난다. 중국인도 당연히 자연의 아름다움에 대한 갈망을 갖고 있다. 그러나 그들은 자연을 인간의 최고 가치로 여기지 않기 때문에 자연의 아름다움을 그저 현상으로만 추구하게 된다. 그래서 인간의 작위로 자연의 아름다움을 조성하지만 천연적인 효과를 얻기 위해 제작 과정에서 발생한 인간 작위의 흔적을 감춘다. 자연

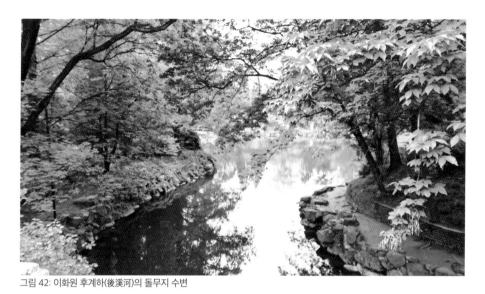
그림 42: 이화원 후계하(後溪河)의 돌무지 수변

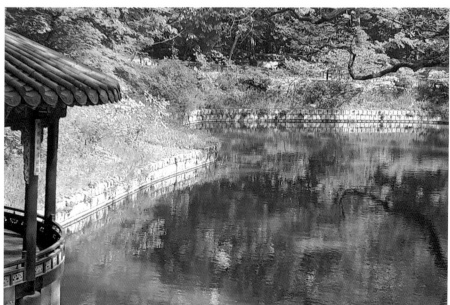
그림 43: 창덕궁 후원 반도지의 석조 수변

은 중국인에게 있어 미적인 소재이고 미적인 영감을 주는 대상이지 미의 전체이 거나 미적인 가치의 원천이 아닌 것이다.

한국인의 전통 가치관에서 최고로 여기는 가치는 자연성을 지닌 신령이고, 신령으로 화신(化身)할 수 있는 자연(자연신)이다. 그들이 추구하는 목표는 신령이나 자연과 하나가 되는 것, 즉 통일 혹은 융합이다. 이를 실현하기 위해 인간은 신령과 자연을 신뢰해야 하고 진심을 담은 정성을 보여야 한다. 이러한 성향이 구체적으로 인간의 예술 활동에 반영되면 자연(자연신)을 대할 때에는 겸손한 자세를 갖고, 제작 과정에서는 자연에 즉응(卽應)하고, 자아를 망각하고 자연에 투신하는 태도 등으로 나타난다. 자연은 한국인에게 미 그 자체이다. 자연을 초월한 그 어떠한 아름다움도 존재하지 않는다. 그래서 건물을 지을 때에도 자연(자연신)을 신뢰하여 진심으로 자연 속으로 들어가 자연의 순리대로 건물을 조성하여 자연(자연신)과 완벽한 통일을 이루는 것이다.

한국 예술에 보이는 이러한 탈인위성은 이원론을 벗어나려는 시도와 연관된 것처럼 보인다. 한국의 학자들이 한국미의 특징을 묘사하는 개념 중에는 '건강', '일상', '평범', '평상시의 단순함', '불이(不二)' 등과 같은 표현이 있는데 이 개념들을 대칭-비대칭, 거침-정교함 등 상대관계에 있는 용어들의 관점에서 보면 안 된다. 완성된 예술 작품에 반영된 한국미의 자연성을 검토한 결과 우리는 한국 예술에는 이원론 세계에 있는 상대적인 개념들에 대한 가치 편향이 없다는 것을 확인할 수 있었다. 비록 한국 예술에 대칭-비대칭 거침-정교함 등 상대적인 특징들이 함께 존재하지만 한국인들은 이와 같은 개념의 상대적인 관계에 대해 관심이 없다. 한국 예술에 나오는 비대칭적인 형태는 대칭을 인식하고 있으면서 그 단조로움을 깨뜨리고 파격의 요소를 집어넣기 위해 조성된 것이 아니다. 또 대칭적인 형태가 있다 하더라도 그것은 인간사회의 질서를 강조하기 위해 비대칭을 혐오하고 배제

한 결과로 나온 대칭이 아니다. 아울러 거침은 정교함을 더 두드러지게 하기 위한 수단도, 자연을 흉내 내는 작위도 아니다. 그런가 하면 한국 예술에 나타나는 정교함은 인간 솜씨의 자랑도, 인간 능력의 과시도 아니다. 미학자들이 '건강', '평범', '불이'등 개념을 통해 전달하고자 하는 한국미의 자연성과 같은 특징은 이원론적인 상대관계와 관계없는 탈이원론적인 특징이라고 할 수 있다.

　야나기 무네요시는 이와 같은 탈이원론적인 특징을 불교의 불이론으로 설명했다. 불이론은 이원론세계를 초월한 궁극적인 경지에 대한 묘사다. 그 경지는 종교와 예술이 공통적으로 추구하는 최고의 경지다. 여기서 필자는 이런 질문을 던지고 싶다. 한국미의 자연성이 지니고 있는 탈이원론적인 특징은 이러한 경지의 범주에 속하는가? 이에 대해 필자는 아니라고 답하고 싶다. 창덕궁 후원의 건축물을 검토한 결과, 이 작품에서는 미-추를 가리기 이전 세계의 특징, 미-추가 대립하는 세계의 특징, 그리고 미-추를 초월한 '불이'의 특징이 모두 발견되었다. 한국미의 탈이원론적인 특징은 이처럼 세 가지 단계를 모두 포함하고있고 세 가지 단계가 자연스럽게 통일된 것으로 보인다.

　이 같은 성향이 비롯된 기원을 추정해본다면 불교나 도가에서 말하는 불이론적인 철학이 그 해답이 될 수 없다. 이에 대해서는 앞에서 누누이 밝혔다. 한국인의 의식의 가장 저층에는 이러한 세계관이 자리 잡고 있지 않기 때문이다. 필자의 시각에서 볼 때 이러한 성향은 한국 무당이 굿판에서 하는 망아경의 체험과 관련이 있는 것처럼 보인다. 무당이 겪는 망아경은 혼돈으로 들어가 인간과 신령이 하나가 되는 상태가 되는 것이다. 이 상태에서는 원초적인 본성과, 자의식이 있는 이원론적인 세계 그리고 초월 세계 등이 공존하고 있어 신과 인간이 분리되어 있지 않다. 이러한 종교에 익숙한 한국인들은 예술 작품을 만들 때에도 이러한 세계관을 투영시키고 있는 것이다.

결론

본 연구의 목적은 한국 예술과 중국 예술에 나타나는 자연성의 미의식이 어떻게 같고 다른가를 밝히는 데에 있었다. 그 방법으로 우리는 우선 한국과 중국의 고유 사상을 대조하는 것을 택했다. 이러한 시도는 당연한 것으로 예술은 사상으로부터 지대한 영향을 받기 때문이다. 우리는 이 연구에서 특히 한국 예술에 나타나는 자연성을 규명하는 데에 초점을 맞추었다. 그런데 필자가 보기에 지금까지 이 주제에 관해서 이전의 한국 학자들이 행한 연구는 적절하지 않았다. 왜냐하면 이전의 연구에서 한국 학자들은 유교, 도교 등 중국 전통 사상만을 가지고 주제에 접근했기 때문이다.

이 작업을 규명하기 위해 우리는 중국과 한국 양국의 고유 사상을 검토해보았다. 그 결과 한국인들은 중국인과는 매우 다른 세계관을 가지고 있다는 것을 발견할 수 있었다. 이 고유의 세계관은 중국에서 불교나 유교 같은 외래 사상이 들어오기 전에 이미 형성된 것이다. 한 번 형성된 한국의 고유 사상은 중국에서 유교나 불교, 그리고 도교가 수입된 뒤에도 사라지지 않고 한국인들의 세계관을 지배했다. 중국에서 들어온 유교 등과 같은 외래 사상이 한국 사회에 끼친 영향은 결코 작은 것이 아니다. 이들은 분명 한국의 종교 체계나, 제례의식, 신령의 이름, 사회 제도 등 외양적인 부분에서 많은 자취를 남겼다. 그러나 본론에서 본 대로 한국인의 의식 깊은 층에서는 고유 사상이 지닌 세계관이 여전히 핵심적인 역할을 하고 있었다.

그러면 중국의 경우에는 어떤 세계관이 자리 잡고 있었을까? 이를 알기 위해 우리는 중국 고유의 사상이 태동된 춘추전국시대에 나타난 사상들을 검토했다. 그

결과 중국의 전통 사상에서는 인간이 지닌 인문 정신과 이성적 정신에 대한 강한 믿음이 있는 것을 알 수 있었다. 중국인들은 인간이 지닌 이성적 능력에 무한한 신뢰를 가지고 있었던 것이다. 그들의 세계관에 따르면 인간은 자연과 우주의 중심에 있다. 그 까닭에 중국인들은 자연과의 관계에서 항상 인간을 주격으로 놓고 자연을 부격(副格)으로 놓았다.

이것을 가장 잘 표현하는 말은 중국인들에게 회자(膾炙)되는 "인정승천(人定勝天)"이라는 구절일 것이다. 이것은 '인간이 정(노력)하면 하늘을 이길 수 있다'는 뜻으로 인간의 힘에 대한 무한한 신뢰를 나타낸다. 이러한 세계관에 입각해서 중국인들은 자연을 있는 그대로 놓아두지 않고 반드시 인간의 손을 거쳐서 다시 태어나게 만들었다. 이런 시도가 규모 있게 펼쳐지면 중국인들은 아예 강이나 산을 자신들의 손으로 만들어낸다.

그에 비해 한국인들은 자연, 그리고 자연이 의인화된 자연신을 숭배하고 좋아했다. 그 자연, 혹은 자연신들과 같이 춤을 추면서 기뻐하기도 하고 슬픔을 나누기도 했다. 따라서 한국인들에게 자연은 멀리 있거나 꺼릴 상대가 아니었다. 사정이 그러하니 한국인들에게 자연은 부격이나 객체가 아니었다. 자연이 주체가 되니 그 앞에서는 외려 인간이 부격이 되었다. 이런 한국인들은 중국인들처럼 자연에 손대는 것을 극력 꺼렸다. 자신들이 좋아하고 숭배하는 대상을 굳이 손을 대서 변형시킬 필요가 없었던 것이다. 그 결과 한국인들은 자신을 자연에 맞추었지 자연을 자신들에게 맞추려고 하지 않았다. 따라서 그들은 자연은 있는 그대로 놓아둔 채 자신들이 자연 안으로 들어가려 했다. 이 같은 상황이니 한국인들이 중국인들처럼 산이나 호수, 강 같은 자연을 만들어낸다는 것은 결코 상상할 수 없는 일이었다.

그 다음 작업으로 한국인과 중국인들이 갖고 있는 이러한 세계관이 실제의 세

계에서 어떻게 드러나는가를 보기 위해 우리는 양국의 궁궐 원림을 비교해보았다. 본론에서 본 바와 같이 중국의 이화원과 한국의 창덕궁의 후원이 그것인데 우리는 이 두 예의 비교를 통해 양국의 예술가들이 생각하는 자연성 혹은 자연미가 얼마나 다른가를 알 수 있었다. 예상할 수 있는 바와 같이 인문 정신과 이성적 정신으로 무장한 중국인들은 이화원을 만들 때 고도의 인위와 작위성을 적용시켰다.

우선 곤명호라는 엄청난 규모의 호수나 그 옆에 있는 꽤 높은 만수산이 모두 인간이 만든 극히 인위적인 것들이었다는 것은 매우 놀라운 일이었다. 또 만수산에 건설된 수없이 많은 건축물들도 인간의 고도의 계산 아래 정확하게 대칭을 유지하며 만들어진 것임을 알 수 있었다. 심지어 이화원 안에 발견되는 것으로 자연스럽게 만들어진 것처럼 보이는 문이나 담 같은 것들도 사실은 인간이 자연을 흉내내어 만든 대단한 작위적인 것이었다는 것도 확인할 수 있었다. 이렇게 자연을 모방해 만든 이유는 그 작품에서 보이는 인위성을 가리고 자연스럽게 보이기 위한 것이라고 했다.

이에 비해 창덕궁은 후원은 말할 것도 없고 궁의 건물들이 모두 중국의 그것과는 완전히 다른 세계관에 따라 만들어진 것을 알 수 있었다. 창덕궁이 자금성이나 이화원과 가장 다른 것은 자연은 있는 그대로 놓아두고 그 남은 공간에 건물들을 자연스럽게 배치했다는 점이다. 또 궁궐 자체가 처음부터 마스터플랜이 있어 계획에 따라 주도면밀하게 지어진 것이 아니라 그때그때마다 필요에 맞게 자연에 맞추어 '대충' 지은 것을 알 수 있었다. 심지어 후원의 핵이라 할 수 있는 부용지마저 정확한 계산으로 방지(方池)의 형태를 만든 것이 아니라 대강 사각형 비슷하게 만든 것으로 보인다. 또 후원을 연결하는 길들도 인간이 새로 낸 것이 아니라 원래 있는 길을 그대로 사용하고 인위적으로 장식하는 일은 삼갔다. 그런데 후원에

는 사각형의 연못이 꽤 있어 인위적인 모습을 띠는 것처럼 보이는데 그것은 외려 가장 인위적인 손길을 가능한 한 최소로 한 것으로 이해된다. 다른 어떤 장식도 배제하고 직선으로만 표현했기 때문이다. 그런데 한국인들은 이러한 인위적인 모습도 굳이 감추려고 하지 않았다. 그대로 놓아두어 그것을 보는 우리가 인위성을 느낄 수 있게 했다. 중국인의 경우처럼 자연성을 가장한 고도의 인위성의 표현은 한국인들의 뇌리에는 아예 존재하지 않는 것으로 보인다.

한국과 중국의 예술(특히 건축과 조경)에서 나타나는 자연성이 이렇게 달라진 것은 양국인들이 가진 고유의 세계관이 다르기 때문이라고 했다. 필자가 보기에 이 다름이 나타나게 된 사상적 배경으로 중국인들에게는 유교적인 세계관이 그 역할을 했고 한국인들에게는 무교적인 세계관이 같은 역할을 한 것으로 보인다. 이에 대한 자세한 설명은 이미 다 보았으니 다시 반복할 필요는 없겠다. 따라서 한국의 예술미를 설명하려 할 때 중국 사상을 원용하는 것은 이제 더 이상은 불가하다고 하겠다.

끝으로 한 마디만 더 한다면, 본 연구는 학제 간의 문화 연구로서 중국철학, 종교학, 한국사학, 미학, 미술사학, 건축미학 등 넓은 학문 분야를 망라해 그 연관성을 탐색하는 작업이었다. 그러나 그 과정에서 선행 연구가 미비하거나 아예 공백인 경우가 있어 본 연구에서는 그것을 메우는 과정에서 논리의 비약이 있을 수 있을 것이다. 이는 어쩔 수 없는 본 연구의 한계라고 생각한다. 그러나 우리는 우리의 가정을 근거 없이 억지로 도출한 것이 아니라 나름대로 직관적인 방법으로 가설을 세우고 그것을 중국과 한국의 대조를 통해 밝히려고 했다. 그럼에도 불구하고 이 논문에는 연구의 공백지대로 인해 비약했다거나 추정한 것들이 적지 않게 있다. 이것을 메우는 일은 필자가 평생 동안 수행할 작업이고 동시에 '청출어람 청어람'의 주인공인 후학들에게 숙제로 남기고 싶은 일이기도 하다.

에필로그

(최준식 作)

이로써 긴 작업이 끝났다. 고유 사상과 실례를 모두 검토하느라 시간이 많이 걸렸다. 그런데 이 작업은 학술서를 쓰는 것이었기 때문에 자유롭게 내 생각을 쓸 수 없었다. 이 방대한 주제를 섭렵하면서 여러 가지 생각을 하게 됐는데 그것은 수필에 가까운 것이라 이 책 안에는 넣을 수 없었다. 그래서 아쉬운 생각이 들어 이렇게 마지막에 후기 형식으로 몇 자 적었으면 한다.

이 책에서 창덕궁 후원과 이화원의 구성 원리를 밝히면서 내내 들었던 질문은 과연 우리가 주장한 원리가 이 원림 전체에 적용되느냐는 것이었다. 이화원은 익숙한 장소가 아니니 그렇다 치고 창덕궁 후원의 경우가 궁금했다. 이 후원에는 우리가 다루지 않은 곳이 꽤 있었다. 예를 들어 옥류천 지역이나 부용지 옆에 있는 애련지 영역, 또 존덕정 영역 등에 대해서는 언급하지 않았다. 그 때문에 과연 이 지역에도 우리가 이 책에서 제시한 이론이 적용되는지 매우 궁금했다. 그 중에서 제일 마음에 걸리는 것은 옥류천 지역이다. 이곳은 후원 전체에서 가장 이해가 안

되는 지역이기 때문이다. 사람들은 이곳이 매우 친자연적으로 지어졌다는 말을 많이 하는데 내 눈에는 어색했했 다. 특히 천연 돌에다가 억지로 물길을 낸 것이 그렇게 보이지 않았다. 이 영역의 하이라이트는 돌을 반듯하게 자르고 거기에 물이 다니는 길을 낸 것이다. 그런데 이 돌을 잘라낸 것이 매우 인위적으로 보인다. 너무 어색하게 자른 것 같다.

그런데 만일 중국인들이 이런 것을 만들었으면 어땠을까 하는 생각이 들었다. 그들은 결코 이렇게 만들지 않았을 것이다. 이것과는 비교도 안 되게 훨씬 화려하고 정교하게 만들었을 것이다. 중국인들의 머리 안에는 이렇게 투박한 것에 대한 개념이 없기 때문이다. 그렇게 생각해보니 옥류천은 조선 사람들이 만든 게 틀림 없었다. 지금 방금 말한 대로 투박하기 짝이 없기 때문이다. 이 영역이 내게 이상하게 보였던 것은 그 터치가 서툴렀기 때문이다. 디자인이 별로였다는 것인데 생각해보면 그럴 수밖에 없을 것 같다. 왜냐하면 조선 사람들은 자연물에 손을 대고 또 더 나아가서 그것을 정교하게 다듬는 일에 서투르기 때문이다. 앞에서 본 것처럼 조선 사람들은 자연을 인위적으로 꾸미는 것을 그다지 좋아하지 않았고 그 결과 그런 일을 잘 하지 못했다. 안 해본 일을 하니 이 옥류천처럼 서툰 작품이 나온 것이다. 그렇게 생각하니 옥류천 영역이 지닌 조금은 촌스러운 모습이 이해가 되었다.

이런 시각에서 보니 이전에는 이해가 잘 안 되었는데 이제 조금 이해가 되는 곳이 또 있었다. 소쇄원이 그것인데 이 원림은 중국인들이 보면 원림으로 생각하지도 않을 것이다. 그렇게 생각할 수밖에 없는 가장 큰 이유는 담이 끊겨 있기 때문일 것이다. 특히 중간에 있는 담이 그러한데 문을 열고 정자 앞으로 오면 집 안이 되어야 한다. 그런데 담이 곧 끊어져버려 안에 들어왔다는 것이 무색해지고 다시 밖이 되어버린 느낌을 받는다. 소쇄원은 왜 이렇게 디자인 되었을까? 이렇게 담을

치다 만 데에는 과연 어떤 이유가 있을까?

중국인들의 시각에서 보면 인간의 영역에 담을 쳐서 자연과 구분하는 일을 하지 않는 것은 상상조차 할 수 없는 일이다. 자연 속에서 인간이 우뚝 서야 하기 때문에 인간은 자신의 처소를 반드시 자연과 구분해야 한다. 그러나 한국인들은 자연을 극히 친숙하게 여기고 가까이 하려 하고 심지어는 하나가 되려고 하기 때문에 자연과 구분하는 것을 그다지 좋아하지 않는다. 그래서 담을 치다가 중간에 끊어버린 것이다. 담을 둘러쳐서 밖과 안을 구분하는 것은 야박한 것이다. 안팎을 구분하지 않으니 이 공간이 인공적인 공간인지 자연의 공간인지 잘 알 수 없게 된다. 한국인들은 이렇게 자연에 무엇인가 만들 때 인간의 흔적을 가능한 한 줄이려고 했는데 그 적나라한 현장을 소쇄원에서 목도한 것이다. 그리고 그 사상적 배경이 한국의 고유한 세계관이라는 것도 알게 된 것이다.

그러면 혹자는 우리의 의견에 대해 반대를 표하면서 경복궁의 경회루 연못 같은 것도 있지 않느냐고 할지 모른다(그런데 이 연못에는 이름이 없다는 것을 이 글을 쓰면서 처음 알았다). 이 연못은 방형으로 아주 깔끔하게 만들어져 있으니 인위의 극치가 아닌가 하고 말이다. 그러니까 이 연못을 보면 과거의 한국인들도 인위적인 디자인을 잘 할 수 있었던 것 아니냐는 것이다. 이 책에서 우리가 한국 예술의 특성 가운데 탈인위적인 면을 너무 강조했으니 이런 반론이 있을 수 있겠다. 분명히 이 연못은 다른 연못들보다 상대적으로 인위적인 면이 많아 보인다. 연못의 전체 윤곽도 직선이지만 연못 안에 있는 두 개의 섬도 사각으로 이루어져 있다.

이 연못의 설계가 이렇게 된 데에는 여러 이유가 있겠지만 경복궁은 원래부터 중국 것을 기준으로 만들었기 때문에 대칭이나 인위적인 것을 지향하는 중국적인 요소가 많이 들어가 있다. 그래서 왕실의 공식적인 잔치가 열리는 이 경회루 영역에는 이 같은 매우 인위적인 디자인으로 된 연못이 건설되었을 것이다. (그런 생각

도 하지만 동시에 이 연못의 인위성도 중국의 원림에 나타나는 인위성에는 미치지 못할 것이라는 생각도 든다. 중국인의 입장에서 보면 이 연못에 나타난 인위는 그들이 생각하는 인위의 축에 끼지 못할 것이다)

그런데 인위적인 직선을 싫어하는 한국인들은 공식적인 원림인 경회루를 건설할 때에만 중국적인 것을 따르고 자신들의 흉금은 숨겨 놓았다. 그러다가 왕실의 사적인 원림을 만들 때 다시 그 속내를 드러내고 말았다. 즉 향원지가 그것인데 이것은 왕실의 사적인 공간이라 중국적인 전범을 따라갈 필요가 없었다. 이 연못을 만들면서 한국인들은 바로 그 내적 성향을 발휘해 탈인위적이고 비곡선적인 선을 다시 찾기 시작했다. 이 연못의 모양을 사각형 비슷한 부드러운 도형으로 만들었던 것이다. 이 향원지의 모습은 크게 보면 사각형이지만 모서리를 모두 완만하고 부드럽게 처리하였다. 자연스러운 곡선으로 만든 것이다. 이런 식으로 투박한 곡선을 만드는 것은 중국이나 일본에서는 있을 수 없는 일일 것이다. 너무 엉성하게 보이기 때문이다. 더군다나 궁궐에 이렇게 생긴 연못을 만드는 일은 중국이나 일본에서는 상상하기 힘든 일이다. 그런데 한국에서는 버젓이 이런 일이 벌어졌다.

지금 말한 소쇄원이나 향원지에 대한 사안들은 이전에도 모르는 바는 아니었다. 그러나 이번에 제자인 마와 같이 연구하면서 그 실체를 근저까지 본 느낌이다. 그런 느낌이 드는 것은 그 사상적 배경을 명확하게 알았기 때문일 것이다. 이렇게 알고 나니 한국의 유적들이 훨씬 더 심층적으로, 또 광범위하게 보였다. 그리고 한국 문화와 한국인들에 대해 새로운 시야를 갖게 되었다는 느낌도 강하게 받았다. 이전에는 잘 설명하지 못했거나 선명하게 이해하지 못했던 것들이 확실하게 다가온 것이다. 그래서 다시금 학문의 즐거움을 향유하게 되니 이것은 좋은 일이다.

고전

『國語』

『禮記』

『論語』

『史記』

『荀子』

『左傳』

『易傳』

『尚書』

『荀子』

『離婁下』

『中庸』

『孟子』

『庄子』

『道德經』

『齊物論』

『大學』

『朱熹集註』

『正蒙』

『老子』

『後漢書』

『三國志』

『性理大典』

『朱子語類』

『四书章句集注』

『诗经』

『说文』

『三國史記』

『三國遺事』

『高麗史』

『東人之文』

『退溪全書』

『李子粹語』

『朝鮮王朝實錄』

『退溪集』

『栗谷先生全书拾遗』

『朱熹集』

『秋江集』

『天倪錄』

참고문헌

사전

『新华大字典』, 商务印书馆

한국어 단행본

강우방(1990), 『원융과 조화』, 열화당.

고유섭(1972), 『한국미술사급미학논고』, 통문관.

＿＿＿(1977), 『우리의 미술과 공예』, 열화당.

권영필(1994), 『한국미학시론』, 고려대학교 한국학연구소.

＿＿＿(1997), 『실크로드 미술 – 중앙아시아에서 한국까지』, 열화당.

권영필 외(2005), 『한국의 미를 다시 읽는다』, 돌베개.

김봉렬(1999), 『시대를 담는 그릇 – 한국 건축의 재발견1』, 이상건축.

＿＿＿(1999), 『앎과 삶의 공간 – 한국 건축의 재발견2』, 이상건축.

＿＿＿(1999), 『이 땅에 새겨진 정신 – 한국 건축의 재발견3』, 이상건축.

김영기(1998), 『한국인의 기질과 성향을 통해서 본 한국미의 이해』, 이대출판부.

김원룡(1973), 『한국미술사』 개정증보판, 범문사.

＿＿＿(1998), 『한국미의 탐구』, 열화당.

＿＿＿(1990), 『한국 고미술의 이해』, 서울대학교출판부.

김철준, 최병헌 편저(1986), 『사료로 본 한국문화사』(고대편), 일지사.

문화재관리국(1989), 『창덕궁 원유 생태조사 보고서』, 문화재관리국.

박원길(2001), 『유라시아 초원제국의 역사와 민속』, 민속원.

배병우(사진), 김원(글)(2015), 『창덕궁 – 자연의 질서에 따른 의례와 규범』, 리움.

서영대(1997),「한국고대종교 연구사」,『해방후 50년 한국종교 연구사』, 도서출판 창.

손진태(1934),『조선신가유편』, 향토연구사.

_____(1946),『한국민족설화의 연구』, 을유문화사.

안지원(2005),『고려의 국가 불교의례와 문화』, 서울대학교 출판부.

오주석(2003),『한국의 미 특강』, 솔.

유동식(1975),『한국무교의 역사와 구조』, 연세대학교 출판부.

_____(1978),『민속종교와 한국문화』, 현대사상사.

이인범(1999),『조선 예술과 야나기 무네요시』, 시공사.

이능화(1978), 이종은 역,『조선도교사』, 보성문화사.

임재해(1992),『민족설화의 논리와 의식』, 지식산업사.

조요한(1999),『한국미의 조명』, 열화당.

-----(1983),『예술철학』, 경문사.

조지훈(1964),『한국 문화사 서설』, 탐구당.

최순우(1993),『혜곡 최순우 전집』제1권, 학고재.

최종덕(2006),『(조선의 참 궁궐) 창덕궁』, 눌와.

최준식(1998),『한국의 종교, 문화로 읽는다』, 사계절.

_____(2000),『한국미 그 자유분방함의 미학』, 효형출판.

_____(2002),『한국인은 왜 틀을 거부하는가』, 소나무.

_____(2005),『종교를 넘어선 종교』, 사계절.

_____(2007),『최준식의 한국 종교사 바로보기-유불선의 틀을 깨라』, 한울아카데미.

_____(2015),『우리 예술 문화』, 주류성.

번역서

게라두스 반 데르 레우후(1988), 『종교와 예술』, 윤이경 역, 열화당.

디오세지 V. 외(1978), 『시베리아의 샤머니즘』, 최길성(역)(1988), 민음사.

안드레 에카르트, 『조선미술사』, 권영필 역, 열화당.

야나기 무네요시, 『한국과 그 예술』, 박재삼 역(1969), 국민문고사.

_____, 『공예문화』, 민병산 역(1993), 신구문화사.

_____, 『조선을 생각한다』, 심우성 역(1996), 학고재.

_____, 『미의 법문』, 최재목, 기정희 역(2005), 이학사.

엘리아데/듀이(1964), 문상희·신일철 역(1992), 『샤머니즘, 인간성과 행위』, 삼성출판사.

프로이트, S.(1995), 『토템과 터부』, 김종엽 (역), 문예마당.

외국어 단행본

冯友兰(1961), 『中国哲学史』上册, 中华书局.

____(2011), 『中国哲学简史』, 世界图书出版公司.

郭沫若(1996), 『十批判书』, 东方出版社.

李澤厚(2001), 『美的歷程』, 天津社會科學院出版社.

____(2008), 『华夏美学·美学四讲』(李泽厚集), 三联书店.

____(2008), 『中国古代思想史论』, 三联书店.

廖 群(2000), 『中国审美文化史·先秦卷』, 山东画报出版社.

柳诒徵(1988), 『中国文化史』(上), 中国大百科全书出版社.

樓宇烈(2011), 『中國的品格』, 南海出版社.

张岱年(2015), 『中国文化精神』, 北京大学出版社

王立群(2014), 『中國古代山水遊記研究』, 中國社會科學出版社.

肖群忠(2001),『孝与中国文化』, 人民出版社.

张　法(1994),『中西美学与文化精神』, 北京大学出版社.

趙又春(2012),『論語章句辨誤』, 岳麓书社.

贾　珺(2009),『北京颐和园』, 清华大学出版社.

徐复观(2001),『中国艺术精神』, 华东师范出版社.

한국어 논문

곽지석(2013), "시베리아 니브호족 신화의 세계관과 구성 원리에 대한 연구",『동북아문화연
　　　구』제37집.

권영필(1985), "한국 미술의 미적 본질",『예술과 비평』, 서울신문사.

＿＿(1992), "한국 전통 미술의 미학적 과제",『한국학 연구』제4집, 고려대 한국학연구소.

＿＿(1992), "우현 고유섭의 미학",『미술사학연구』, Vol. - No. 196.

＿＿(2000), "한국미술의 시대구분",『한국음악사학보』, Vol. 24.

＿＿(2006), "나의 '미술사와 미학'-체험적 접근",『미술사학보』, 제27집, 미술사학연구회.

권오봉(1989), "변례에 관한 퇴계선생의 예강",『퇴계학보』61집, 퇴계학연구원.

김성환(2004), "한국 도교의 자연관 – 선교적 자연관의 원형과 재현",『한국사상사학』23집.

김연희(2015), "인류문화 시원으로서의 천산의 샤머니즘",『동아시아고대학』제38집, 동아시아
　　　고대학회.

김영진(2011), "불교의 무교 수용과 신성공간의 재구성",『불교학보』제68집.

김윤수(2006), "신라시대 국선의 사상적 성격",『도교문화연구』25, 한국도교문화학회.

김임수(1991), "한국미술과 미학적 문제영역 – 고유섭을 중심으로",『미학 예술학 연구』, 한국미
　　　학예술학회.

＿＿(1992), "고유섭의 미술사관",『미술사학』, Vol. 4.

____(1999), "한국미술의 미적 특징 – 고유섭을 중심으로", 『미술 예술학 연구』, 한국미학예술
　　　학회.

____(2000), "한국미술연구에 있어서의 미학적 과제", 『미학 예술학 연구』, 한국미학예술학회.

____(2001), "고유섭과 한국미학", 『황해문화』, Vol. 33.

김호동(2005), "원광을 통해서 본 토착신앙의 불교 습합과정", 『신라사학보』, 신라사학회.

김형찬(2006), "조선유학의 理 개념에 나타난 종교적 성격 연구 – 퇴계의 理發에서 茶山의 上
　　　帝까지", 『철학연구』 제39집.

김형찬(2006), "내성외왕(內聖外王)을 향한 두 가지 길 – 퇴계철학에서의 리(理)와 상제(上帝)
　　　를 중심으로", 『철학연구』 제34집.

강상순(2010), "성리학적 귀신론의 틈새와 귀신의 귀환 – 조선 전·중기 필기·야담류의 귀신이
　　　야기를 중심으로", 『고전과 해석』 제9집.

김기덕(2004), "한국의 토속적 자연관--'터'문화를 중심으로", 『한국사상사학』 23집.

김정숙(2008), "조선시대 필기·야담집 속 귀신·요귀담의 변화양상", 『한자한문교육』 21집, 한
　　　국한자한문교육학회.

김호동(2005), "원광을 통해서 본 토착신앙의 불교 습합과정", 『신라사학보』, 신라사학회.

나희라(2016), "신라 초기 천신 신앙과 산악 숭배 – 종교문화의 측면에서 본 사회 통합과 지배
　　　체제의 정비", 『한국고대사연구』 82, 한국고대사학회.

문경현(1991), "신라인의 산악숭배와 산신", 『신라문화제 학술발표회 논문집』 제12집.

민주식(2000), "한국미학의 정초 – 고유섭의 한국미론", 『동양예술』, Vol. 1.

____(2001), "한국미의 근원 – 신화와 미의식", 『동양예술』, Vol. 4.

____(2003), "한국 전통미학사상의 구조", 『미학·예술학연구』, Vol. 17.

박재희 외(2016), "창덕궁의 풍수지리적 입지분석 연구", 『중앙사론』 43.

박허식(2010), "단군신화의 원시형에 내재된 우리나라 고대 원시인들의 커뮤니케이션사상",

『한국사회과학연구』제32집 1호.

손용훈 외(2011), "창덕궁 후원의 시문분석에 의한 의경과 경관 특성", 『한국전통조경학회지』, Vol. 29, No.3.

손창구 외(1991), "창덕궁 연구(1)-건축물을 중심으로 한 전통공간의 시대적 변화", 『한국조경학회지』, Vol. 18, No.4.

신나경(2007), "한국미의 범주로서의 '자연'", 『민족미학』.

신규택(1997), "고대 한국인의 자연관: 재이론을 중심으로", 『동양고전연구』제9집.

신은희(2005), "무교와 기독교의 영(靈)개념의 비교 종교 철학적 대화, 『한국무속학』9, 한국무속학회.

신종원(2002), "한국 산악숭배의 역사적 전개", 『숲과 문화』제12권 4호.

양세은(1998), "창덕궁 비원에 나타난 IMAGEABILITY에 관한 연구", 『한국디자인문화학회지』4(1).

양은용(1994), "통일신라시대의 도교사상과 풍류도", 『도교문화연구』.

유병덕(1987), "한국 정신사에 있어서 도교의 특징", 『한국도교문화학회』.

윤상준 외(2015), "한중일 궁궐정원의 경관 구성 비교 연구", 『한국전통조경학회지』Vol.33, No.4.

윤홍기(1994), "풍수지리설의 본질과 기원 및 그 자연관", 『한국사시민강좌』Vol. 14.

이관호(2014), "퇴계 이황의 신관 및 상제관", 『교회사학』제13집.

이 민(2013), "한중 전통 원림의 자연화 특성 비교 연구", 『한국실내디자인학회 학술발표대회 논문집』제15권 1호.

이석호(1977), "중국 도가·도교 사상이 한국 고대 사상에 미친 영향", 『연세논총』.

이안나(2011), "제주와 몽골의 '돌 신앙' – 신체의 산육신적 특성을 중심으로", 『한민족문화연구』제37집.

이영관 외(2007), "창덕궁 후원과 광한루원의 관광매력요인 비교 연구", 『국제관광연구』 제4권 제3호.

이용범(2003), "한국 무속과 시베리아 샤머니즘의 비교-접신체험과 신개념을 중심으로", 『비교민속학』 제53집.

이인범(1995), "柳宗悅의 초기 민예 개념", 『미학·예술학연구』, Vol. 5.

____(1997), "유종열(야나기 무네요시) 예술론의 불이론적 기초", 『미술사학보』, no. 10.

____(1998), "柳宗悅의 조선예술론 연구", 홍익대 대학원 박사학위 논문.

____(2001), "공예에 있어서 자연성과 그 해석의 문제", 『논문집』, Vol. 4.

____(2005), "고유섭 해석의 제 문제", 『미학·예술학연구』, Vol. 22.

____(2010), "조요한 예술철학 연구 시론", 『미학·예술학연구』, Vol. 32.

이종우(2005), "퇴계 이황의 理와 上帝의 관계에 대한 연구", 『철학』 제82집, 한국철학회.

이주형(2005), "삼불 김원용의 미론", 교수신문.

임재해(1995), "신화에 나타난 우주론적 공간 인식과 그 상상체계", 『한민족어문학』 28, 한민족어문학회.

____(1998), "고대 신화에 나타난 한국인의 진화론적 자연관", 『민족연구』 제8집, 안동대학교 민속학연구소.

____(2003), "단군 신화를 보는 생태학적인 눈과 자연친화적 홍익인간 사상", 『고조선 단군학』 (9), 고조선단군학회.

이정빈(2016), "단군 신화의 비대칭적 세계관과 고조선의 왕권", 『인문학연구』 Vol.31.

이창익(2010), "신 관념의 인지적 구조: 마음 읽기의 한계선", 『종교문화비평』 21.

장인성(2015), "한국 고대 도교의 특징", 『백제문화』 제52집.

정우진 외(2012), "창덕궁 태액지의 조영사적 특성", 『한국전통조경학회지』, Vol. 30, No.2.

조성환(2012), "바깥에서 보는 퇴계의 하늘섬김사상", 『퇴계학논집』 10호.

조정송(1978), "한국인의 자연관에 관한 미적 접근(1)", 『한국조경학회지』 11.

주남철(1992), "한국 전통 건축에 나타나는 미적 특징, 미의식, 미학 사상", 『한국학 연구』 제4집, 고려대 한국학연구소.

최병식(1999), "한국 미술에 있어서 무작위적 미감의 사상적 근원", 『한국 미술의 자생성』, 한길아트.

최종석(1998), "한국 토착종교와 불교의 습합과정", 『불교학보』 35, 동국대학교 불교문화연구원.

최준식(1994), "한국인의 생사관: 전통적 해석과 새로운 이해", 『종교 연구』 10집, 한국종교학회.

____(2003), "자연주의 미학 개념의 재정의", 『철학과 현실』, 철학문화연구소, 통권 제56호.

____(1995), "한국인의 신관-기독교의 신관과의 비교를 중심으로", 『종교·신학연구』 Vol.8.

최진덕(2009), "주자학의 이기론과 귀신론", 『양명학』 23, 한국양명학회.

탁석산(2000), "한국미의 정체성", 『월간미술』, 2000년 8월.

한지애 외(2004), "한국 무속신앙에 나타난 무신도와 무신현형의 멀티미디어 컨텐츠 개발 방안 연구", 『Archives of Design Research』, 한국디자인학회.

한흥섭(2007), "백희가무를 통해 본 고려시대 팔관회의 실상", 『2007문화관광부 신정 전통예술 우수 논문집』.

허남춘(2009), "한일 고대 신화의 산악숭배와 삼신 신앙", 『일본근대학연구』 제23집.

황상희(2014), "退溪의 天觀 硏究", 『동양고전연구』 제56집.

이노우에 아쓰시(井上厚史)(2009), "이퇴계의 『주자서절요(朱子書節要)』에 관한 일고찰-"천(天)"에 관한 명제를 중심으로", 『퇴계학논집』 제4집.

이노우에 오사무(井上治)(2012), "분향의례문(焚香儀禮文)에서 본 몽고인의 산악숭배", 『남도문화연구』 제23집.

미로슬라브 바르로흐(2002), "산신도에 나타난 산신의 모습에 관하여", 『한국민속학』 4

외국어 논문

陈 来(1996), "仁和礼的紧张—论孔子的人道原则", 『学术界』 1996 第二期.

_____(2013), "春秋時期的人文思潮與道德意識", 『中原文化研究』 2013년 2호.

陈鼓应(1987), "庄子论道", 张松如等编, 『老庄论集』, 齐鲁书社.

陈清波(2009), "论孔子君子人格塑造由重'位'向重'德'转化的缘由及现代启示", 『鸡西大学
 学报』.

陈念慈(2002), "天人合一观与中国古典建筑园林美学思想渊源探微", 『东岳论丛』第23卷
 第2期.

韩 星(2005), "仁与孝的关系及其现代价值", 『船山学刊』 2005年 第一期.

黄海静(2002), "壶中天地天人合一-中国古典园林的宇宙观", 『重庆建筑大学学报』 第24
 卷 第6期.

吴 震(2006), "罗近溪的经典诠释及其思想史意义 -- 就'克己复礼'的诠释而谈", 『复旦学报
 （社会科学版）』, 2006年 第五期.

何炳棣(1991), "克己复礼真诠-当代新儒家杜维明治学方法的初步检讨", 『二十一世纪』
 第八期, 1991.12.

杜维明(2002), "仁与礼之间的创造性张力", 郭齐勇, 郑文龙 主编, 『杜维明全集』, (仁与修
 身：儒家思想论文集), 武汉出版社.

_____(1991), "从既惊讶又荣幸到迷惑而费解-写在敬答何炳棣教授之前", 『二十一世纪』
 第八期, 1991.12.

翟小菊(2010), "德和园大戏台的历史、形制、活动", 『颐和园研究论文集』. 五洲传播出
 版社.

张东东(2015), "试从乾隆对西湖的改造探清漪园之相地", 『风景园林历史』.

申学锋(2000), "清代财政收入规模与结构变化论述", 『北京社会科学』.

王道成(2000), "颐和园修建经费新探", 『颐和园建园二百五十周年纪念文集』（颐和园管理处）, 五洲传播出版社.

姚琳(2011), "中国传统园林天人合一之人与自然和谐交融", 东北林业大学硕士毕业论文.

张晓春(2006), "人天同源, 和谐一致-中国传统哲学中的自然观对苏州园林设计的影响", 『苏州教育学院学报』 Vol.23, No.2.

_____(2012), "和谐自然-中国传统园林的自然观", 『群文大地』 2012年第6期.

张龙, 王其亨(2007), "样式雷图档的整理和清漪园治镜阁的复原研究", 『华中建筑』, 2007, 25(8).

王肃, 姚振文(2012), "《老子》世传本'常道'与帛书本'恒道'辨析", 『船山学刊』 2012年 第四期.

于新, 肖太静(2007), "顺应自然的园林设计分析", 『农林科技』.

\<부록\> 창덕궁 건축물과 조경 변동사항 연대표[298]

시대	창덕궁 건축물 변동 사항	후원 건축물 및 조경 변동사항	자료 출처
태조 4년 (1404) 5년 (1405) 6년 (1406) 11년 (1411) 12년 (1412) 18년 (1418)	창덕궁 건립 착수 (이궁조성도감) 2월, 인정전 건립 10월, 이궁 조성 광연루 건축 누침실 건축 돈화문, 진선문, 금천교 건립 인정전 개수	해온정 (후에 신독정) 건축, 해온정지 조성	『조선왕족실록』
세종 10년 (1428)	정연청, 집현전, 장서각 건축		『연려실기술』 -세종조고사 본말
단종 원년 (1453)	인정전 대대적 개수		『조선왕조실록』
세조 5년 (1459) 7년 (1461) 9년 (1463) 14년 (1468)	조개청→신정전, 루 징광루, 후동별실 조덕당, 동별실 응복정, 후서별실→보경당, 서별실→옥화당, 정전 양의정, 루하 광세전, 동침실→여일전, 광연루별실→수현전, 서침실 저월당 등 전각개명	열무정[300]	『조선왕조실록』
연산군 2년 (1496) 3년 (1497) 8년 (1502) 9년 (1503) 10년 (1504)	대조전 중수, 수문당 개수 선정전 개수 금호문, 서행각 중/개수 연영문 개수	궁담 높이 개축 후원 확장: 동서 민가 철거 열무정 개수, 칠덕정, 회우정 건축 몽산정 건축 선인문 – 숙장문: 어로 조성	『조선왕조실록』
선조 25년 (1592)	돈화문 전소 (임진왜란)		『조선왕조실록』

298) 『창덕궁 원유 생태조사 보고서』 문화재관리국, pp.28-35 참고.

299) 후 부용지로 개칭했다.

광해군 원년 (1609)	인정전 등 주요 전각 재건	영화당 건립 소정자 건축 후원 조성	『궁월영전도감』 『조선왕조실록』
2년 (1610)			
3년 (1611)	임진왜란 시 전소된 것 중건		
인조 원년(1623)	내전 전소, 외전 일부 남음		『서울특별시사』 『조선왕조실록』
2년 (1624)	춘휘전 건축		
14년 (1638)		옥류천 조성 환서정 (후에 소유정) 건축 윤경정 (후에 태극정) 건축 청의정 건축 취규정 건축	『궁궐지』
18년 (1642)		취향정 (후에 희우정) 건축	
21년 (1645)		존덕정 등 많은 정자 건축,	
22년 (1646)		존덕지 조성 취향정→휘우정 개칭	
23년 (1647)		팔각정 건축	
24년 (1648)			
25년 (1659)	인조반정시 소실된 전각 재건		『창덕궁수리도감의궤』
효종 7년 (1656)	만수전 건축, 천경루, 헌선각, 오양가, 훈휘전, 양지당 건축		『만수전수리도감의궤』 『조선왕조실록』
숙종 원년 (1675)		취한정 건축 (옥류천 공간) 대보단 중수	
8년 (1682)			
9년 (1683)	만수전, 천경루 화재로 소실 만수전 재건 괴궁정 건축		
14년 (1688)		청심정 건축	『조선왕조실록』 『궁궐지』
16년 (1690)		희우정 개수	
17년 (1691)		사정기비각 건축	
18년 (1692)		능허정 건축 애련정 거축, 애련지 조성	
33년 (1707)		택수재 (후에 부용정) 건축	

영조 20년 (1744) 21년 (1745) 52년 (1776) 53년 (1777)	인정전, 승정원 화재 인정문 개수	규장각 (현 주합루) 공사시작 어수당 건축 서향각 건축	『조선왕조실록』
정조 워년 (1777) 6년 (1783) 16년 (1793) ?	 중희당 건축 성정각, 자경당 건축	규장각 건축 택수재 개수, 부용정 개칭 부용정 개수	『조선왕조실록』
순조 3년 (1803) 4년 (1804) 27년 (1827) 28년 (1828) 33년 (1833) 34년(1834)	인정전, 내전 일곽화재 인정전 중건 의두각 (독서당 터) 건축 내전화재: 대조전, 희정당, 징광루, 옥화당, 양심각 소실 재건: 대조전, 희정당, 징광루, 옥화 당, 양심각, 강경간, 흥복관, 극수재, 정묵당	 연경당 건축 관람정 개수 존덕지: 방지→곡지	『조선왕조실록』
현종 12년 (1846)	낙선재 건축		『조선왕조실록』
철종 8년 (1857)	인정전 중건		『조선왕조실록』
고종 14년 (1877)	창덕궁 일부 수리		『조선왕조실록』

한국미
자연성
연구

지은이 | 마 씨아오루(馬驍璐) · 최준식

펴낸이 | 최병식

펴낸날 | 2019년 10월 15일

펴낸곳 | 주류성출판사

주소 | 서울특별시 서초구 강남대로 435(서초동 1305-5) 주류성빌딩 15층

전화 | 02-3481-1024(대표전화) 팩스 | 02-3482-0656

홈페이지 | www.juluesung.co.kr

값 20,000원

잘못된 책은 교환해 드립니다.

ISBN 978-89-6246-403-0 93600